藝苑疑年叢談

增補版

汪世清 著

 石頭出版

藝苑疑年叢談 增補版

作　　者 汪世清
主　　編 洪文慶
執行編輯 洪　蕊
美術編輯 鄭雅華
文字校對 許明堯

出 版 者 石頭出版股份有限公司
發 行 人 龐愼予
社　　長 陳啓德
會計行政 李富玲
發行專員 洪加霖
公司網址 http://www.rock-publishing.com.tw
登 記 證 行政院新聞局局版台業字第4666號
地　　址 台北市大安區敦化南路二段34號9樓
電　　話 886-2-27012775（代表號）
傳　　眞 886-2-27012252
製版印刷 鴻柏印刷事業有限公司
出版日期 2008年1月 初版

定　　價 新台幣360元
郵政劃撥 1437912-5 石頭出版股份有限公司

ISBN 978-957-9089-99-9

出版序

藝論紛紛　莊嚴發聲

　　民初教育家、時爲北京大學校長的蔡元培先生，曾提倡過「用美育代替宗教」這樣的言論，可惜自民國肇建以來，從沒有實現過。其原因，一來是國家長久動盪不安，無片刻安寧；二來是民生凋蔽，社會窮困，無從講究藝術、講究美；三者是中國的歷朝歷代少有注重藝術教育的，無法紮根而使美育枝繁葉茂。

　　回顧整個中國歷史，藝術史雖然源遠流長，但始終是社會裡極其微弱的聲息；雖然我們站在博物館裡，是那麼的驚訝讚嘆於文物藝術之精美，但又會認爲那是帝王或上層階級奢華享受的玩物，普及不到平民。長久以來，藝術一直被認爲是有錢有閒的金字塔頂階層的產物，一直是與生活脫節的；至於民間藝術，則多附屬於宗教或節慶活動。這種情況，一直到現代，才稍有改善。

　　一直到現代，一九四九年後，兩岸才稍有各自的承平歲月，才有機會在經濟上努力建設。而當我們的社會在經濟建設稍有成就之後，藝術活動也相對多了起來。尤其藝術季，各種美術展覽、舞蹈、戲曲、歌劇、音樂會、演唱會、電影欣賞、民俗活動等等，中西交會紛呈，令人應接不遐，彷彿藝術就此受到了重視。但是，情況往往不然，激情過後，我們往往發覺那不過是一場大拜拜式的活動而已。社會仍然沒有美感，仍然沒有優雅的氣質內涵，仍然照舊在生活的波動中泅泳過。

　　追根究底，還是我們的社會輕視了藝術，忽略了藝術教育的重要性。所以遲遲無法以美育代替宗教；甚至因政治鬥爭、社會困乏而讓宗教更爲盛行。其實，藝術不只是藝術；它後面所牽涉到的範圍相當廣泛，譬如經濟，

經濟越繁榮的，藝術的交易也越熱絡；譬如政治，越開放的社會，藝術的表現也會越蓬勃；譬如思想，越是繽紛成熟的思想，將使藝術更為多樣化；譬如文學，文學越是深刻的，藝術也將更富內涵；……，總的來說，藝術和社會文化是脫不了關係的，環環相扣、層層呼應，甚至可以說，藝術的蓬勃，其所展現的細膩和靈敏，是該社會文化豐碑高低的具體表徵。像商周的青銅器、漢玉和漆器、唐三彩、宋瓷等，不都代表了該時代的文化嗎？所以，藝術真的不只是藝術。

而作為一個出版人，在對藝術充滿熱情的同時，也自覺有責任來作藝術教育推廣的工作，為社會略盡棉薄之力。於是從最冷門、最被忽視的深度藝術叢書開始，希望它能點點滴滴的澆注，以改變現實社會浮泛空虛的心靈。為此，我們將這系列的叢書取名為「藝論叢書」，取「議論紛紛」的諧音，希望大家來對藝術發表言論，以成百家之言，不管是厚重深沉的論文或是輕快昂揚的研究，也不管面向是政治的、經濟的、文學的、歷史的、思想的、傳記的、戲劇的、民俗的、旅遊的、甚至是兒童的，只要是針對藝術的，和藝術作跨領域結合的，我們都竭誠歡迎。希望專家學者能一起來共襄盛舉。

登高必自卑，行遠必自邇。我們深刻的知道：峰高無坦途；為藝術莊嚴發聲，並不是一件容易的事，為美育植石奠基，更是困難重重。但有了社會賢達、專家學者和讀者們的支持，登高行遠的目標，即使長途漫漫，我們也將踏步前行！

總編輯

洪文慶

編者序

汪世清先生是美術史文獻學的奇人。北京師範大學物理系畢業，一生從事物理的研究和教學，卻在工作餘暇時，栽進美術史文獻學的鑽研，其著述也一樣受到美術史界的肯定。其一生同時做兩種完全不同領域的研究、教學與著述，而且成績都燦然可觀，不能不令人稱奇、欽佩。

本社曾在二〇〇六年底出版他的大作《卷懷天地自有真》上、下冊，那是他在美術史文獻學研究的精華，包括書畫家詩文集之善本書籍的考證，書畫家生卒年、里籍、交遊的考證，以及書畫作品的題材內容、創作年代、真偽辨別之考證等，他在浩瀚如海的書畫文獻資料中耙梳，以科學論證的方法小心求證，做出準確無誤、符合史實的結論，出版後備受方家們的肯定。

今本社再度出版汪世清先生的《藝苑疑年叢談》，這是他生前十多年來在香港大公報的藝林專欄「藝苑疑年偶得」中陸陸續續所寫的文字集結成書的。此書原在北京出版，後，作者又增補四十四篇，全書共一五一篇，為元、明、清三代書畫家的生卒年考證，對美術史的某些闕疑，不無補證的功用。汪先生說「人生只有一生一死。生於何年？卒於何年？答案只能有一。這種歷史事實原很簡單。但當一個歷史人物的生卒成為懸案或茫無所知的時候，什麼是符合歷史的答案？」從這段文字看來，便知汪先生何以窮年累月、埋首於文獻、孜孜求是於書畫家的生卒年之考證的原因了。

書畫家的生卒年，是解開諸多美術史疑難的重要關鍵。舉個例來說吧。宋徽宗時代編有《宣和書譜》一書，《四庫提要》考訂作者是蔡京、蔡卞和米芾，但米芾卒於大觀元年（1107），下距宣和年（1119－1124）十多年，便不可能成為該書的作者，至多是參加了前期的籌備活動而已。所以考證書畫家的生卒年是釐清美術史疑難的至為重要的起始。而這，也是我們何以在出版不景氣的當前，仍願出版此書的原因了。

自 序

　　寫下這個題目，我便很自然地想起了孝博汪宗衍先生，想起一九八二年在香港相晤時留給我的深刻印象，想起十六年中給我積已盈尺的信札中的熱情鼓勵和諄諄誘導，更想起在疑年問題的共同探索中給我一次又一次的啓迪。但轉念之間，我又猛然想起先生撒手人間，忽忽已近一年了。當我重新取出贈給我的《疑年偶錄》，翻開扉頁看見他的親筆簽名時，我不禁淒然久之，恍惚看到他在晴窗之下或燈影之中，伏案翻書和執筆撰文的情景。我意識到這冊《疑年偶錄》決不是一般著作，而是先生費盡心血的科學研究成果。全書共著錄「自三國、晉以迄時流，得一千七百餘人」的生卒，大都是經過縝密考證所得的結果。特別是卷四，著錄了「時流」，即當代名人的生卒，共計三百八十五人，稱得上創舉，其所爲必將傳播千秋，嘉惠後學。由此我更認識到，疑年的探究作爲歷史科學的一個分支領域，時至今日已足以形成一門科學，即疑年學。

　　在我國，疑年的探究由來已久，但直到乾隆以後才有較大的發展。從嘉慶中錢大昕《疑年錄》的問世到一九二五年張惟驤《疑年錄匯編》的刊行，一百多年中，增補至六續，著錄從錢錄的三百六十六人到匯編的三千九百二十八人，增長了約十一倍。這爲疑年學的建立奠定了基礎。

　　一九三九年，陳垣寫成《釋氏疑年錄》十二卷，著錄自晉至清初的僧侶生卒，得兩千八百人。這是一部以佛門爲範圍的考證精嚴、組織縝密的重要著作，在內容和方法上都具有開拓性的意義。可以做一個比喻，如果疑年學是一座大廈，陳垣先生無疑爲之豎起了一根頂天立地的大柱。

　　於是我又很自然地想起了先生與陳援老在學術上超乎尋常的交誼。從一九三三到一九六九年的三十七年中，他們往來通信共有兩百三十多通，其中先生致陳援老的信至少有一百三十二通。這些信札的內容大多是屬於學術交

流，不少涉及有關疑年的問題。例如，在一九五五至一九五八的通訊中，多次談到柯九思生卒的疑案。先生於一九六一年寫了《柯九思疑年及其偽畫》，以有力的證據考出柯九思的正確生年和卒年，澄清了沿用已久的謬誤說法。一九七二年，先生在所藏「援老手簡」中選出三十二通，影印爲《陳援庵先生論學手簡》，《後記》中敘述二人的學術交往，拳拳情意，感人至深。一九八〇年值「援老百齡誕辰」，先生撰〈《釋氏疑年錄》校補〉一文以爲紀念，大都據確證以增補訂正，可與原書並傳千古。正如先生讀援老書「喜其考證精嚴，組織縝密，辭約而意賅，非具深邃學養，無由創此獨特之風格」，我讀先生書也有此同感。實際上，先生生平爲學有嚴謹的科學態度，有縝密的科學方法，又能窮年累月，孜孜以求，故能掌握豐富的資料，洞悉學術的源流，而以此從事疑年領域的科學研究工作，便能取得獨創且豐碩的成果。先生在疑年領域裡所作出的卓越貢獻堪與援老比肩。

人生只有一生一死。生於何年？卒於何年？答案只能有一。這種歷史事實原很簡單。但當一個歷史人物的生卒成爲懸案或茫無所知的時候，什麼是符合歷史的答案，如何才能獲得符合歷史事實的答案，問題有時就較爲複雜，解決起來也不容易。因此，疑年的探究仍面臨著不少問題，更需要做很多工作。筆者對此也很感興趣，平時注意搜集這方面的資料，做點考證工作。十多年來，得到孝博先生的教益很多，從而略知他的治學門徑，極願沿著他開拓的道路往前進，於是便立下《藝苑疑年叢談》這一開放性的題目，在書畫家的範圍內，只要偶有所得，年代不分先後，內容不論多少，便將以人名爲條目，一個一個寫下去。十分遺憾的是，再也不能以此求教於先生之前了。

就以此作爲這組文章的前言吧！

1999年10月

自序

5

目　錄

『＊』 表北京紫禁城出版社出版後再次新增書畫家條目，亦出自香港《大公報》副刊〈藝林〉「藝

苑疑年偶得」專欄。

戴表元*（1244－1310年）

　　戴表元，字帥初，一字伯曾，自號剡源先生，浙東慶元路奉化州剡源之榆林人。南宋咸淳辛未（1271年）進士，授建康府教授，乙亥（1275年）改臨安府教授，辭不就。入元至大德甲辰（1306年）始出爲信州教授，丙午（1306年）調婺州教授，以疾辭，歸自信州，即不復出。表元幼知讀書，能詩文，長從王伯厚應麟（1223－1296年），舒閬風岳祥（1218－1297年後）遊，學博而肆，自有淵源。爲文清深整雅，亦工詩。《元史》爲之立傳，稱「至元、大德間，東南以文章大家名重一時者，唯表元而已。」著《剡源集》三十卷，文二十六卷，詩四卷，已收入《四庫全書》，今尙有北京中華書局一九八五年出版的《叢書集成初編》本。集中有多篇書畫題跋，足見鑑賞水準。又有《水墨梅花》、《題江幹初雪圖》、《西塞圖》等，似均自題畫詩。北京故宮博物院藏戴表元《行書動靜帖》冊頁。

　　戴表元生卒，姜亮夫《歷代人物年里碑傳綜表》已有著錄，《宋元明清書畫家傳世作品年表》即據以列出：「淳祐四年甲辰（1244年）戴表元（帥初）生」。「至大三年庚戌（1310年）戴表元（帥初）卒，年六十七。」《備考》尙增有「清容居士集卷二八戴先生墓誌銘」一注。未著錄戴表元傳世書畫作品。

　　《元史》僅言及「大德八年，表元年已六十餘。」和「年六十七卒。」無從推知他生於何年，卒於何年。袁伯長桷（1266－1327年）《清容居士集》卷二八〈戴先生墓誌銘〉有云：「大德甲辰，先生年六十一矣。」又曰：「至大庚戌三月卒，享年六十有七。」甲辰爲大德八年（1304年），庚戌爲至大三年（1310年）。甲辰六十一與庚戌六十七相合，由此均可推知他的生年爲南宋淳祐甲辰。《剡源集》卷前有〈戴剡源先生自序〉一文，明記「先生生

淳祐甲辰」，「二十六歲己巳，用類申入太學」，「及丁丑歲兵定，歸鄞，至是三十四歲矣」。己巳爲咸淳五年（1269年），丁丑爲景炎二年（1277年）。相應的年齡二十六和三十四，亦與生於甲辰均合。這是他的自述之詞，故生於淳祐甲辰更屬可信，而反證卒年六十七爲至大庚戌，當亦無誤，且知卒於是年三月。

據上所述，可以考定，戴表元生南宋淳祐四年甲辰，即一二四四年；卒元至大三年庚戌三月，即一三一〇年四月一日至四月二十九日。

他比舒岳祥和王應麟順次小二十六和二十一歲，而比袁桷大二十二歲。

袁　桷*（1266—1327年）

　　袁桷，字伯長，別號清容居士，浙東慶元路鄞縣人。舉茂才異等，出爲麗澤學院山長，大德初薦授翰林國史院檢閱官，累遷至侍講學士。卒諡文清。《元史》卷一七二有傳。他師事同里戴表元，又從王應麟、舒岳祥遊，故學有淵源，詩文均有較高造詣。著《清容居士集》五十卷，收入《四庫全書》。《提要》稱「其文章博碩偉麗，有盛世之音」。又評「其詩格俊邁高華，造語亦多工鍊，卓然能自成一家。」今有商務印書館《四庫叢刊》影印本和《叢書集成初編》排印本。戴表元《剡源集》卷一二有〈送袁伯長赴麗澤序〉末段云：「伯長持身有士行，居家有子道；天資高，文章妙；博聞廣記，尤精於史學，近復貫穿經術；他如琴書醫藥，深得其理。」讀此亦可概見袁桷的爲人與爲學。署款「元貞乙未春十日，剡源戴表元序。」知其出長麗澤書院，爲元成宗元貞元年乙未（1295年）。袁桷亦工書。今北京故宮博物院藏袁桷等《行書詩詞》卷和袁桷《行書雅潭帖》頁。然傳世書跡恐已很少了。

　　袁桷生卒，《元史》僅記其「泰定四年卒，年六十一」《歷代名人年譜》或即據此列袁桷生於南宋咸淳三年丁卯，卒於元泰定四年丁卯，年六十一。《歷代人物年里碑傳綜表》據蘇天爵〈袁文清公墓誌銘〉列袁桷生咸淳二年丙寅（1266年），卒泰定四年丁卯（1326年），年六十二。《宋元明清書畫家傳世作品年表》列袁桷生卒從《年譜》，而於元延祐三年丙辰（1316年）五月著錄遼寧省博物館藏「袁桷（伯長）行書題趙佶圜丘季享敕卷」。這是袁桷存世書跡中明署年月的一件。如依《年譜》，是年袁桷五十，而依《綜表》則爲五十一。今有一確證，可判定二者孰是。

　　《清容居士集》卷三三〈先夫人行述〉有云：「嗚呼！桷始生之七日，已不孝罹禍於先夫人。音容永隔，無所容罪。每侍先大夫，嘗語曰：汝生之

年，歲大熱。丙寅爲火，協於干支。」此袁桷自述其父告以所生之年，歲在丙寅，當爲咸淳二年，與《綜表》所列生年相合。並可反證「卒年六十一」爲不合。

綜上所述可得，袁桷生南宋咸淳二年丙寅，即一二六六年；卒元泰定四年丁卯，即一三二七年。入元他才十五歲，乙未出任麗澤學院山長，年方三十，而大德元年丁酉薦爲翰林國史院檢閱官，亦年僅三十二。

袁　桷
*
（1266—1327年）

揭傒斯*（1274—1344年）

揭傒斯，字曼碩，江西龍興路富州（今江西豐城縣）人。生而穎悟，少讀書屬文，即知古人蹊徑；及長，貫通經史百家，爲詩文均中矩度。大德七年癸卯（1303年），以布衣出爲潭州主一書院山長。延祐初，被薦特授翰林國史院編修官，累遷至翰林侍講學士。卒諡文安。以工詩與虞伯生集、楊仲弘載、范亨父梈齊名，世稱元詩四大家。著有《揭文安公集》十四卷，收入《四庫全書》，今有《四部叢刊》影印本。一九八五年六月上海古籍出版社出版《揭傒斯全集》、《詩集》八卷附《詩續集》，《文集》九卷附《補遺》，另《附錄》四，是一部收集揭傒斯詩文和有關資料較全面的排印本。史亦稱其「善楷書、行、草」。上海博物館藏揭傒斯《臨智永眞草千字文》卷，作於元統二年甲戌（1334年），已可窺其書法的風貌。

《歷代名人年譜》列揭傒斯生於宋咸淳十年甲戌，卒元至正四年甲申，年七十一。《元史》卷一八一有〈揭傒斯傳〉記其「至正三年，年七十」。又曰：「四年，《遼史》成，有旨獎諭，仍督早成金、宋二史。傒斯留宿史館，朝夕不敢休，因得寒疾，七日卒。」《年譜》或即據此而推定其生年與卒年。然史何所據，仍當一證。

揭傒斯卒後，歐陽玄爲撰〈墓誌銘〉，黃溍爲撰《神道碑》，均是記載揭傒斯生平的最早資料。〈墓誌銘〉首記「至正四年七月壬辰，翰林侍講學士揭公曼碩以總裁宿史館得寒疾，歸寓舍，戊戌薨」。從壬辰至戊戌正是七日。《神道碑》則直記「公薨於至正四年秋七月戊戌，享年七十有一」。卒年月日得以互相印證，尤可信以爲實。戊戌爲是月十一日。

二文雖均未明著揭傒斯的生年，但從其卒年和卒時歲數自可推知其生年，且亦屬可信。今可得其生日。傅若金《傅與礪詩集》卷一有〈正月二十

日壽揭學士〉四言詩〈吉月，美君子有德以壽也〉四章，首章前四句云：
「吉月之正，日既陽止。君子之生，辰亦昌止。」這是即時的祝壽詩，壽辰自
是正月二十日。《揭傒斯全集·詩集》卷七有〈病中初度〉五言排律一百
韻，歷敍生平，夾註紀年，起自大德五年辛丑（1301年），訖於至順三年壬申
（1332年）。中有句云：「中天孤日白，正月凍雲黃，北闕心誠戀，南轅首屢
驤。」亦可證其生日在正月。

　　據上所述可知，揭傒斯生南宋咸淳十年甲戌正月二十日，即一二七四年
二月二十八日；卒元至正四年甲申七月十一日，即一三四四年八月十九日。

張　雨*（1277—1349年）

　　元句曲外史張伯雨雨的生卒著錄於清錢大昕《疑年錄》（嘉慶戊寅刊）卷二，全條移抄於下：

　　張伯雨七十二　雨　生至元十四年丁丑　卒至正八年戊子

　　劉基作墓誌云：「至正乙酉，與外史一見，明年七月卒。」則年止七十也。

　　以公元紀年，生一二七七年，卒一三四八年。今多從之。《余嘉錫論學雜著》二冊（北京中華書局一九六三年一月版）下冊《疑年錄稽疑》中列出此條，並加案語云：

　　元史無傳。劉基撰墓誌（《誠意伯文集》未收），姚綬撰小傳，均附汲古閣
　　刻本《句曲外史集》第三卷後。此條採自小傳，而以墓誌注其異同也。

此僅指明此條的出處，而於所列生卒，既未置疑，亦無異議。

　　檢汲古閣刻本《句曲外史集》附錄劉基撰〈句曲外史張伯雨墓誌銘〉，其中涉及張雨生卒的有「至元丙子，以上塚告歸，遂不復去；年已六十矣」和「至正乙酉，基以提舉儒學，備員江浙，始獲與外史一見，即如平生歡，明年七月而外史卒」。

　　據前者，至元二年丙子（1336年）張雨年六十，推其生爲宋景炎二年（元至元十四年）丁丑。《疑年錄》所列張雨生年當即據此，且至今未見反證，自可信從。

從後者，至正五年乙酉的明年爲丙戌，是張雨當卒於至正六年丙戌七月，年止七十。

附錄又載姚綬撰〈句曲外史小傳〉，其中涉及張雨生平行事有紀年的，有云：「丁丑歲出茅嶺，庚辰歸陽德館，作黃箎樓，儲古圖史甚富。往來靈石山陰之精舍。丁卯（按丁卯當作丁亥）造水軒於浴鵠灣，明年刻詩藥井上，時年七十有六（按七十有六當作七十有二）。」按行文敘事看，造水軒當在庚辰以後，故丁卯當作丁亥。而明年爲戊子，是年亦當爲七十二，且尚在世。是則張雨卒於丙戌必誤無疑。而且「卒至正八年戊子」之說，遍查都無實據，純屬推測而得。

下面的一首詩，即可證明這一說法亦誤。

在柳僉抄本《貞居先生詩集》和在明抄本《句曲外史貞居外史詩集》中都有一首七律，題作〈至大四年與僧暢文溪和千巖翁遊長耳院之什，於是三十九年矣。適觀喻氏錦溪圖，發興爲題一詩圖右。今至正九年，其子謹思請題〉。從至大四年辛亥（1311年）到至正九年己丑（1349年）正好三十九年，可證紀年無誤。這就有力地否定了「卒至正八年戊子」之說。而其卒必在至正九年題《喻氏錦溪圖》詩以後。

鄭元祐《僑吳集》卷六有〈月夜懷十五友〉一題，小序云：「庚寅中秋，月色如畫，而貧居溪渚，因念昔人云：感念存沒，心焉如割。遂用東坡『明月明年何處看』詩平韻賦詩懷友云。」

第二首便是懷念張雨，詩云：「月華浮海綠煙收，曾照神光湖上樓。惆悵塵生白玉塵，詩盟從此負閒鷗。」詩意明顯，時張雨已前卒。而以庚寅中秋爲限，其卒必在是年八月十五日以前。

還要指出，劉誌的「明年七月而外史卒」，以「明年」爲丙戌，自不正確。但卒在「七月」，則因無據否定，而仍應信從。於是張雨卒只能是己丑七月或庚寅七月。

朱存理《鐵網珊瑚書品目錄》卷六著錄〈張外史自書雜詩諸跋〉，首爲楊維楨跋，有云：「道人仙去，已一紀矣。」末署「至正二十有一年花朝日，抱遺叟楊維楨在清眞之竹洲館書。」至正二十一年歲次辛丑（1361年），時張雨卒已「一紀」，即十二年。從己丑到辛丑連頭帶尾十三年，實經十二年；從庚寅到辛丑連頭帶尾十二年，實經十一年。兩相比較，自以前者爲更合。

　　故可據此重訂張雨的生卒：生宋景炎二年丁丑，即一二七七年；卒元至正九年己丑七月，即一三四九年七月十六日到八月十四日。享年七十三歲。

張　雨＊（1277—1349年）

張 翥 （1287－1368年）

　　張翥，字仲舉，號蛻庵，元雲南中慶路晉寧州人。父爲吏，初官饒州安仁縣典史，後調杭州鈔庫副使。翥少從父在安仁，受業於名儒李俟庵存，得其道德性命之說；在杭州從學於詩人仇山村遠，得其音律之奧，由是以詩文知名一時。後久居揚州，學者及門甚眾。至正初，召爲國子助教，旋以翰林國史院編修官同修遼、金、宋三史。累遷至翰林學士承旨。翥長於詩，其近體、長短句尤工。所著詩詞，傳世有〈蛻庵詩〉四卷、〈蛻庵詞〉二卷。翥亦能書，今極少見。北京故宮博物院藏張翥作於泰定丙寅年（1326年）的《書贈莫維賢詩文》卷，見劉九庵編《宋元明清書畫家傳世作品年表》第九十五頁；又藏張翥《行書雲山圖題跋》卷，見《中國古代書畫目錄》第二冊第十六頁。

　　吳修《續疑年錄》卷二著錄：張翥「生至元二十四年丁亥，卒至正二十八年戊申」。自此迄今，世多從之。《元史》卷一八六〈張翥傳〉記其至正「二十八年三月卒，年八十二」。吳修或即以此爲據。今從〈蛻庵詩〉和〈蛻庵詞〉中摘其自述以求確證。

　　詩〈初度日〉云：「八十一翁烏角巾，尊前才放自由身。」〈病起偶題〉下註「丁未」，首句云：「閱世悠悠八十餘。」丁未當爲至正二十七年（1367年），時張翥年逾八十。

　　詞〈水調歌頭·乙丑初度，是歲閏正月，戲以自壽〉，首二句：「三十九年我，老色上吟髭」。〈洞仙歌·辛巳歲，燕城初度〉，下闋有「五十五年春」之句。〈鵲橋仙·丙子歲，予年五十，酒邊戲作〉，題意已明。又同調題爲〈予生丁亥歲戊子日，今甲申歲初度亦戊子日，偶作〉，上闋云：「生朝戊子，今朝戊子，五十八年還是。頭童齒豁可憐人，也召入詞林修史。」有元

一代，干支紀年，只有兩丁亥，前爲前至元二十四年（1287年），後爲至正七年（1347年）。然僅前者爲合，而且與泰定二年乙丑年三十九，後至元二年丙子年五十，至正元年辛巳年五十五，甲申年五十八，均無一不合。可證由史推得的生年與其自述的生年正相一致。「生朝戊子」，至元二十四年丁亥有六個「戊子」日，「今朝戊子」，至正四年甲申也有六個「戊子」日，但只有正月前後同爲壬戌朔，二十七日同爲戊子。由此確知，張翥的生日必爲正月二十七日。

前舉〈病起偶題〉詩作於丁未，時年「八十餘」，今知確爲八十一；而明署「八十一」〈初度日〉時，則必入於丁未。故知張翥於至正二十七年尚在世，時年八十一歲。史言其「及死，國遂亡」。至正二十八年戊申八月二日，徐達領兵攻佔大都，元亡。故史明著其「至正二十八年三月卒」，亦屬可信。

綜上所考，可以確知，張翥生於元至元二十四年丁亥正月二十七日，即一二八七年二月十日，卒於元至正二十八年戊申三月，即一三六八年三月十九日至四月十七日。

朱 璟 （1298—1330年）

　　朱璟，字景玉，小字愛梅，江南徽州府績溪縣人，亦作歙縣人。《民國歙縣志》卷一○《人物志・方技・畫》有朱璟小傳。黃賓虹在《浙江大師事跡佚聞・緒論》中談到新安畫家，便指出「前乎漸師者」，元有朱璟。在《黃山畫苑略》中有〈朱璟〉一節，所據明著《師山文集》，內容除與縣志小傳相同外，還寫道：「徽郡江氏舊藏絹本雪景，仿趙子昂青綠小軸，筆意刻摯，林木秀勁，用粉鉤出山坳霽雪，款署玉峰年民朱某。書法沈著古厚，惜未獲睹其水墨雲山也。」（引自黃賓虹：《古畫微》附〈黃山畫苑略〉，商務印書館香港分館，一九七五年三月。）這裡提到的朱璟畫，或許是賓老親眼得見，但現在遍查海內外的收藏，再也看不到朱璟的繪畫作品了。

　　檢鄭玉（1298－1358年）《師山文集》卷七，可讀到〈朱愛梅墓銘〉一文，〈黃山畫苑略〉的〈朱璟〉一節正是據此文而寫。文中敘述朱璟畫師「米元暉」和「高彥敬」，「合二公之法，自成一家」；作畫「只以自娛，不為人役」；「家貧母老」出為下吏，僅三月竟以非「我輩所堪為」而「棄去」；平居出與人遊，「或數日忘返，家屢絕，終日不得食，不見有慍色」；「一日天大雪，獨坐空山巔。人問之，曰：吾將以增吾胸中之丘壑耳。」即此可以想見朱璟的為人及其畫學師承和旨趣。最後明記朱璟「至順元年七月二日以疾卒於家，年三十三，未娶，無子。郡人鄭玉懼其事之不傳也，乃為銘刻之墓上。」自稱「郡人」，表明二人不同縣而同府。這也是朱璟非歙人的旁證。但二人生同時，居處相距不遠，而且朱璟「少時讀書郡齋」，必有直接交往，且相知亦深。〈墓銘〉所記，當得其實，可以信從。

　　據上所述可知，朱璟生於元大德二年戊戌，即一二九八年，卒於元至順元年庚午七月二日，即一三三○年七月十七日。

朱　同　（1338—1385年）

　　朱同，字大同，別號紫陽山樵，南直隸徽州府歙縣石門人。明洪武中，以明經薦舉，累官至禮部侍郎。工詩文，著《覆瓿集》七卷〈附錄〉一卷，今有《四庫叢刊》本。兼長書畫，時稱三絕。尤喜畫家山家水，可惜作品今無一得見。但從集中可讀到諸如《雲溪歸隱圖》、《語溪清隱圖》的題畫詩，略知所畫內容大都是「新安大好山水」。他的存世畫跡只有日本京都國立博物館所藏的一幅花鳥畫，題作《白梅雙鴉圖》，作於「洪武五年」壬子（1372年），署名「紫陽山樵」。

　　朱同的生卒，史籍中從無明確記載，早已不爲人知。今從其父朱升（1299—1370年）的《朱楓林集》（校注十卷本，合肥黃山書社，一九九二年四月）中可得考訂其生年的確證。卷七「書簡」有〈通回嶺汪延玉治中書〉，題下註「九月九日辛卯」。據查，只有元至正十五年乙未（1355年）的九月九日爲辛卯，故此書簡必寫於是年。其中寫道：「升生辰弗淑，嗣息實艱，商瞿之年，甫得育子日同，今十有八年矣。」據此知，朱同於至正乙未年十八，其生當爲元後至元四年戊寅（1338年），是年朱升年四十，亦與「商瞿之年」相合。這是其父所自記，自屬可信。現在還可在《覆瓿集》的〈附錄〉中找到一個有力的旁證。那就是范准《書〈雲溪歸隱圖〉後》有云：「至正四年甲申始與朱同同學，時均七歲。」至正甲申七歲，其生正是後至元戊寅。兩證相合，所得朱同的生年更當準確無誤。

　　《明史》卷一三六〈朱升傳〉末著「子同，官禮部侍郎，坐事死」。所坐何事，死在何年，均無所知。稗史有記朱同之死的，亦無繫年。只有上舉范准一文中提到「今春始知吾大同之不幸也」，末署「洪武乙丑七月二十五日」。所謂「不幸」，當指「坐事死」，而死時爲洪武十八年乙丑（1385年）。

這是今所知道的惟一的有關朱同卒年的記載，出於總角之交的生平好友之手，自得其實。故雖孤證，亦暫從之。

綜上可得，朱同生於元後至元四年戊寅，即一三三八年，卒於明弘武十八年乙丑，即一三八五年。

後記：《覆瓿集》卷三有〈遭誣得罪，賦此以見志〉七律二首，題下註「乙丑三月」。第一首云：「四十趨朝五十過，典章事業歷研磨。九重日月瞻依久，一代文章製作多，豈有黃金來暮夜，只漸白髮老風波。歸魂不逐東流水，直上長江訴汨羅。」似為決心一死以盡忠的絕筆。朱同以明經出仕在洪武十一年戊午（1378年），時年四十一，至乙丑年四十八，年近五十。詩句中「四十」和「五十」實舉成數，並非確指實際年齡。結合范跋所言「今春始知」死訊，朱同當即死於「乙丑三月」。故卒於乙丑必無可疑。

徐有貞 （1407－1472年）

徐有貞，初名珵，字元玉，晚自號天全翁，人稱天全先生，南直隸蘇州府吳縣鳳凰鄉集祥里人。明宣德癸丑（1433年）進士，官至兵部尙書、華蓋殿大學士，封武功伯。世稱徐武功。有貞自幼穎敏，夙負高才，於書無所不讀，能詩歌，善行草，亦善畫山水。詩文雄偉奇麗，詞尤妙絕，著有《武功集》。書法古雅雄健，惜傳世作品已極少見。今所知僅北京故宮博物院藏《行書別後帖》一頁、上海博物館藏《行書有竹居歌》一卷和廣州美術館藏《行書題夏昶竹歌》一卷。畫則已無片紙寸縑流傳於世。

徐有貞的生卒，郭味蕖（1908－1971年）《宋元明清書畫家年表》於永樂五年丁亥「徐有貞（元玉）生」。〈備考〉注出處爲「《明史》卷一七一」；於成化八年壬辰列「徐有貞（元玉）卒，年六十六」。〈備考〉注出於「《疑年錄匯編》」。今多從之。張慧劍《明清江蘇文人年表》所列徐有貞的生年和卒年均與郭《年表》同，而所據是明錢穀輯《吳都文粹續集》卷三九。

今據下列資料不僅可證上舉兩《年表》所列徐有貞的生卒年無誤，而且還可得其生卒的月日。

《宣德八年進士登科錄》在三甲第三十三名「徐珵」（時用初名）名下列出，「年二十七，五月十一日生」。這是應會試所報的年齡和生日。在這類文獻中常有減報年齡的，而生日大都據實而報。報此可推知其生年，但須有旁證。

吳寬（1436－1504年）撰〈天全先生徐公行狀〉，載《匏翁家藏集》卷五八，明記其「以病不起，實成化八年七月十五日也，年六十六」。這是最原始的資料，也可據以推知其生年。

萬安撰〈明故武功伯徐先生墓誌銘〉，收入《吳都文粹續集》卷三九，明

記「公生於永樂丁亥五月十一日，卒於成化壬辰七月十五日」。這主要是根據〈行狀〉而寫的，但更明著其生的年月日。這是徐有貞生卒最完整的紀錄。

祝允明（1460－1527年）輯《成化間蘇材小纂》四卷，傳世僅見明抄本，成書於弘治元成戊申（1488年）。卷一〈簪纓纂一〉只收一篇徐有貞傳，記述有貞生平更爲詳盡。其中明記其「成化壬辰七月癸丑以疾卒，年六十六。」壬辰正是成化八年，是年七月丙申朔，癸丑是十八日，與〈行狀〉和〈墓誌銘〉所記稍異。

先證生年。宣德八年癸丑年二十七與成化八年壬辰年六十六正相符合。由此分別推其生年都可得爲永樂五年丁亥，而與〈墓誌銘〉所記生年可互相印證，以成定論。其生日則〈墓誌銘〉與《登科錄》完全一致，亦可無疑。

再證卒年。上舉三種明記卒年的資料，一致明示同爲成化八年壬辰，自無任何疑義。但卒於何日祝傳所記與〈行狀〉和〈墓誌銘〉均不相合。徐有貞卒時，祝允明年僅十三，而在《小纂》成書時年已二十九。在撰徐有貞傳時，作者應當見過〈行狀〉或〈墓誌銘〉，但爲什麼要將「十五日」的日在庚戌改作「癸丑」呢？有可能是誤推的結果，也有可能是傳抄致誤。但另一方面，《匏翁家藏集》刻於正德戊辰（1508年），明抄本《吳都文粹續集》成書更晚，是否有可能誤植或誤抄，也不無可疑之處。相差三日，姑兩存之。

綜上所證，可以確知，徐有貞生於明永樂五年丁亥五月十一日，即一四〇七年六月十六日，卒於明成化八年壬辰七月十五日或十八日，即一四七二年八月十九日或二十二日。

姚 綬 （1422－1495年）

　　姚綬，字公綬，號穀庵，別號丹丘子、雲東逸史，晚號仙癡，人稱丹丘先生，浙江嘉興府嘉善縣大雲里人。明天順癸未（1463年）八月會試中式，翌年甲申廷試以二甲十七名賜進士出身，授監察御史，謫江西永寧知縣，告歸。他以詩文書畫聞名海內，詩賦暢茂，爲雜文皆有法。今存《穀庵集選》十卷，是其曾孫姚堵所輯，刻於嘉靖庚申（1560年），讀之可略見其詩文的風貌。其書法鍾王，行書勁婉咸妙；所畫山水竹石，深得古意。傳世作品，北京故宮博物院藏畫六件，書一件；上海博物館藏畫五件，書四件。此外便不多見了。

　　姚綬卒後，楊循吉（1458－1546年）爲撰〈明故丹丘先生姚公墓誌銘〉，載《松籌堂集》卷六，僅記其「弘治八年四月十日卒於家，年七十三」。然據此自可推知其生年。陸心源《三續疑年錄》卷六著錄，姚綬「生永樂二十一癸卯，卒弘治八年乙卯，年七十三」。或即以此爲據。郭味蕖即據以在《宋元明清書畫家年表》中分別列出姚綬的生年和卒年。今藝苑多從之。然檢《穀庵集選》卷後附錄楊撰〈墓誌銘〉，卻發現在卒時歲數上明白刻著是「年七十四」。王重民（1903－1975年）是看到這部藏於國家圖書館的《穀庵集選》的，所以在他的《中國善本書提要》中便明著，姚綬「弘治八年卒，年七十有四」。而據此推得姚綬的生年當爲永樂二十年壬寅，較前所推提早一年。這一年之差，終有一是一非，便必須得更明確的證據才能加以判斷。《穀庵選集》卷前除文徵明等三家序外，還選刊郡志所載姚綬小傳兩篇，其一選自《嘉興府舊志列傳》，明著姚綬「年七十四卒」，這篇小傳撰於「正德改元丙寅」，距姚綬卒只有十一年，應當是可信的，不失爲一個有力的旁證。而更有力的證據則是來自於姚綬自述的年齡。《穀庵選集》卷七有〈序號〉一

文，多處記述某年自己的歲數，列舉如下：

姚子幼子立辛苦，年比二十又五始習舉子業，號桂軒以見志。是歲正統丙
寅冬，先君松雲公歿。

癸酉以詩經濫魁，時年三十又二。

癸未二月禮闈災，八月復試，名中七十又四。明年春實成化紀元，天子龍
飛，初科狀元彭教榜進士名在二甲十七。時年四十又二（按古之行文慣例
當爲癸未年齡）。

己丑閏二月還家，時年四十又八。

敢以仙癡自爲晚號，是歲丙午，六十有五矣。

以上五例，正統丙寅（1446年）年二十五，景泰癸酉（1453年）年三十
二，天順癸未（1463年）年四十二，成化己丑（1469年）年四十八，成化丙
午（1486年）年六十五，前後均相一致，至弘治乙卯（1495年）當爲年七十
四。這就足以證明《松籌堂集》所載〈墓誌銘〉「年七十三」必爲傳抄或刊刻
之誤。

故可確知，姚綬生於明永樂二十年壬寅，即一四二二年；卒於明弘治八
年乙卯四月十日，即一四九五年五月四日。

張　弼 （1425—1487年）

　　張弼，字汝弼，號東海，南直隸松江府華亭縣人。明成化丙戌（1466年）進士，官至江西南安府知府。他善詩文、工草書，而以書名遠播外裔爲更著。他的存世書跡，北京故宮博物院藏草書七件、行草書一件。

　　張弼的生卒，吳榮光（1773—1843年）《歷代名人年譜》和《宋元明清書畫家年表》著錄相同：生洪熙元年乙巳，卒成化二十三年丁未。今多從之。《年譜》例不著出處。《年表》在備考欄注「《明史》卷二八六」，但檢《明史・文苑二》中的〈張弼傳〉，並無生卒的記載。

　　焦竑（1540—1620年）《國朝獻徵錄》卷八七載謝鐸（1435—1516年）〈江西南安府知府張公弼墓銘〉，一開始就寫道：「成化丁未夏六月十有三日，南安守華亭張君汝弼以疾終於家。」這裡明著張弼卒的年月日，最爲具體。又曰：「歸方三年，天竟不慭遺以卒，年六十有三而已。」這裡明著張弼卒時年六十三。據此可推知，張弼生於洪熙元年。《年譜》和《年表》著錄張弼的生卒，或均以〈墓銘〉爲據。謝鐸與張弼同朝爲官，相交三十年，堪稱知己。〈墓銘〉是當年葬前應張弼子弘宜以狀來請銘而作。所記張弼卒的年月日及卒時的歲數，自以行狀爲依據，確實可信。生年雖屬推出，亦應無誤。今尙有一旁證，而且可直接得知張弼的生日。《成化二年進士登科錄》在二甲第十五名張弼名下除記籍貫和字號外，還記上「年四十二，二月初八日生」。成化二年丙戌，張弼年四十二，而由此推之，張弼的生年正是洪熙元年。兩證相合，自更可信。

　　綜上所述，可以確知，張弼生於洪熙元年乙巳二月初八日，即一四二五年二月二十五日；卒於成化二十三年丁未六月十三日，即一四八七年七月三日。

林　良　（1426—1500年後）

　　林良，字以善，廣東廣州府南海縣人。他是明中葉著名的花鳥畫家，與呂紀齊名，有「南林北呂」之譽。據《中國古代書畫目錄》統計，其畫跡流傳於世的共有二十三件，其中經專家鑑定被確認爲眞跡的有二十件。

　　林良的生平事跡，文獻記載均極簡略。而他的生活年代也成爲中國繪畫史上的一個懸案。八〇年代末，汪宗衍先生所撰〈林良年代探索——兼談供奉內廷約年〉一文，根據所掌握的可信資料，對林良的活動年代作了比較全面的論述，而且更可從所附〈林良關係人物繫年（備覽）〉中有關生平交游的內容看清他所處的年代。這對於林良研究無疑是一篇很關鍵的文章，對中國繪畫史的研究也是一個貢獻。文章最後對林良生卒的推定爲：「林良約生宣德初（1426年），卒弘治中（1495年後），年約七十左右。」他雖然沒有得出準確的結果，但應當說是比較接近事實的。在卒年的推定上，汪宗衍先生主要依據是陳田《明詩紀事》丙簽卷一所載顧清〈爲潘克承題林良蘆雁〉一詩，從詩中可知詩文作於顧氏服官之年，時林良尚在世，卻未能確知此詩究爲何年所作。顧清在北京服官始於成進士的弘治六年癸丑（1493年）。因此只能大體上推定：「顧清服官之年，當在成進士之後，其題林良蘆雁詩，最早在弘治六年時，林良之卒當在弘治六年後。」從所依據的資料看，這個推定是合理的，也是實事求是的。現在從顧清的《東江家藏集》中可以找到這首詩的具體寫作年份，從而對推定林良的卒年就更有根據了。《東江家藏集》計四十二卷，是顧清晚年自編的詩文合集，該書刻於嘉靖乙卯（1555年），包括初集《山中稿》四卷，中集《北遊稿》二十九卷，後集《歸來稿》九卷。各集皆先詩後文，分別按年月編排，細檢均井然有序。《北遊稿》前十一卷爲詩，起自弘治癸丑，止於正德辛巳，均是在京服官二十九年之作。〈爲潘

克承題林良蘆雁〉一詩原載《北遊稿》卷五，屬全集卷九。是卷收詩共一〇八題，起自庚申（弘治十三年）訖於癸亥（十六年）。第一題為〈庚申齋居和錢世恒僉憲〉；第二十題為〈兵部侍郎楊公輗詩（名謐）〉，楊謐卒於「弘治十三年六月」，輗詩當為庚申六月或稍後所作；第二十三題為〈春江漫興〉六言詩，有「一派桃花流水」之句，當為翌年辛酉春之作；第二十六題便是〈為潘克承題林良蘆雁〉；第二十八題為〈孚若、時章約九日廣恩寺登高，雨不及赴〉。故可肯定〈題林良蘆雁〉詩當作於辛酉三月和九月之間，最早為是年春之作。據此可將林良之卒推到一五〇〇年以後，最早為弘治十四年辛酉（1501年）夏。以生於宣德元年丙午（1426年）計，他至少活到七十六歲。

李應禎 （1431－1493年）

　　李應禎，原名甡，一名維熊，字應禎，以字行，晚更字貞伯，號范齋，南直隸蘇州府長洲縣人。生長於南京，多遊寓宜興，中歲始返吳定居。明景泰癸酉（1453年）登鄉舉，入太學，初授中書舍人，累官至太僕寺少卿。應禎少警朗力學，好古博雅，尤尚氣節。工古文詞，簡雅有法，為世所重。又擅書法，篆楷俱入品格。他的存世書跡，北京故宮博物院藏有《行書奏稿》卷、《楷書枉問帖》冊頁和《行書緝熙帖》冊頁等三件，上海博物館藏李應禎等《名人行書札冊》十二開。

　　李應禎的生卒，張維驤輯《疑年錄匯編》卷六著錄：生宣德六年辛亥（1431年），卒弘治六年癸丑（1493年）。今多從之。然未著出處，當求確據以證之。

　　吳寬《匏翁家藏集》卷七六有〈明故中順大夫南京太僕寺少卿致仕李公墓碑銘〉，是應其弟應祥之請，並據儲瓘所撰行狀而作，於李應禎的生平所記最為詳實。首書「南京太僕寺少卿李公致仕之二年為弘治癸丑七月九日以疾卒於吳城通關坊第」。卒年月日具體明確，當無可疑。何年致仕？同集卷一八有〈送貞伯致仕〉七律一首，按編年作於弘治辛亥（1491年），而辛亥的後二年為癸丑。所記卒年得一旁證。〈墓碑銘〉亦明記：「宣德辛亥八月某日，公與其弟應祥同生。」故可得其生年月而缺生日。又記其「享年六十三」。則所記生卒年與卒時歲數亦正相合。另《吳都文粹續集》卷四二載文林撰〈南京太僕寺少卿李公墓誌銘〉，於李應禎之生更詳記「公以宣德辛亥八月二十一日與應祥同生。」又可得其生日。

　　《明實錄》有〈南京太僕寺少卿李應禎傳〉，轉載《國朝獻徵錄》卷七二，記其「成化元年授官中書舍人，十四年升南京兵部員外郎，二十二年晉

郎中，弘治元年轉南京尙寶司卿，四年升南京太僕寺少卿，致仕。六年七月卒，年六十三」。敘其歷官，最爲簡明。記其卒年月與卒時歲數，亦可爲以上所考作一佐證。

綜上所述，可以確證，李應禎生於明宣德六年辛亥八月二十一日，即一四三一年九月二十七日；卒於明弘治六年癸丑七月九日，即一四九三年八月二十日。

蕭　顯　（1432－1506年）

蕭顯，字文明，號履庵，更號海釣，直隸山海衛人。明成化壬辰（1472年）進士，官至福建按察司僉事。生平事跡見李東陽所撰〈明故福建按察司僉事致仕進階朝列大夫蕭公墓誌銘〉（《懷麓堂集》卷八七）。蕭顯工詞翰，詩清簡有思致，著《海釣集》、《鎮寧行稿》、《歸田稿》，惜均未見傳本。又工書，沈著頓挫，自成一家。所書卷軸遍天下，然今已極少得見。故宮博物院藏吳寬等《行書贈徐孝童序》卷，蕭顯是全卷十七位作者之一，他的書跡今存於世的，或許僅此而已。

　　蕭顯的生卒，〈墓誌銘〉有明確記載：「正德丙寅十一月二十六日，乃卒。」「距生宣德辛亥十二月十一日，壽七十六。」李東陽於蕭顯自稱為「忘年交」，而有直接交往；且〈墓誌銘〉又為「其子鳴鳳哀疏至」請銘而作，所記蕭顯的生卒年月日，必有確據而可信。何況生年還有一旁證，可資檢驗。《成化八年進登科錄》在二甲五十一名「蕭顯」名下記「年四十二，十二月十一日生」。成化八年壬辰，蕭顯年四十二歲，推其生年正是宣德辛亥，而且生的月日亦與〈墓誌銘〉所記正合。兩相印證，更可信從。卒年、月、日雖尚未得旁證，但〈墓誌銘〉記葬期為「丁卯閏正月十六日」，亦大致可反證卒於前一年丙寅為可信。

　　故由上述可得，蕭顯生於明宣德六年辛亥十二月十一日，即一四三二年一月十四日；卒於明正德元年丙寅十一月二十六日，即一五〇六年十二月十日。

曹時中 （1432－1521年）

　　曹時中，初名節，字時中，後以字行，號定庵，明南直隷松江府華亭縣富林人，成化己丑（1469年）進士，官至浙江按察司副使。弘治壬子（1492年）致仕歸里，不再復出。

　　同邑錢福（1461－1504年）爲撰〈曹公時中傳〉，稱：「其學無不通，而要以詩律名一時，爲詩者皆宗之。」又以「其余力尤工書」，「晚年益精小楷」，「片紙隻字，得之爲人所珍惜。」然而，時至今日，不但他的書跡已無從得見，就連他的姓名也很少爲人所知了。

　　曹時中的生卒，雖然在史傳志乘中沒有明確的著錄，但只要稍加搜索，便可找到確證來考訂他的生年和卒年。

　　提起他的生年，倒有一段可稱軼聞的詩話，而且可以提供明證以推知他的生年月日。顧清（1460－1528年）《東江家藏集》卷一三有七律一首，題曰：〈甲戌定庵生日，涯翁有「八十三回秋月圓」之句，乙亥仍用韻，但改三爲四，約歲賦一篇。今年未及賦而捐館。追用翁意，奉補此章。僭不自量，正可發壽筵之一粲也〉。首二句云：「麓堂詩例起年年，八十五回秋月圓。」詩作於正德丙子（1516年），「涯翁」李東陽正卒於是年七月二十日，來不及看到這一年的「秋月」圓了。

　　顧清便應「歲賦一篇」之約，從丙子開始，每年賦一詩以壽定庵，直延續到庚辰，共歷五年，而且每年的祝壽詩中，都相應有「八十五（或六、七、八、九）回秋月圓」之句。

　　於是得知，曹時中八十五到八十九的五年中，每年的誕辰便相應是正德十一年丙子到十五年庚辰的中秋佳節。從而推得他的生年月日，自有可信的證據。

又《成化五年進士登科錄》在曹時中名下明著「年三十八，八月十五日生」，也是一個有力的旁證。因爲成化己丑三十八歲與正德己卯八十八歲正合，而且「八月十五日」正是中秋。

曹時中的卒年月日，從顧清的〈定庵輓詩〉可得明證。這首輓詩載《東江家藏集》卷三四，首二句云：「公昔還山我出山（公壬子歲謝政，予是秋得舉），我歸公已厭人門（公七月九日卒，予歸甫十日爾）。」是卷爲《後集一・歸來稿》，收詩均正德辛巳南返途中及里居所作。他於是年五月「十一日晚登舟」離京，六月「十二日至濟寧」，「十七日渡淮」，「二十一日渡江」，約六月底抵家，「甫十日」而定庵卒，以時日計正合。故輓詩作於辛巳，而定庵卒於是年七月九日，當無可疑之處。

據上所考，可以確知，曹時中生於宣德七年壬子八月十五日，即一四三二年九月九日；卒於正德十六年辛巳七月九日，即一五二一年八月十日。

王　汶　（1433－1489年）

王汶，字允達，別號齊山，學者稱齊山先生，浙江金華府義烏縣人，成化戊戌（1478年）進士，官中書舍人三年，即稱疾而歸。義烏王氏世以儒學傳家，至汶之曾祖王褘（1322－1373年）更以文章名世。汶少孤，家素貧，能守道自樂，不欲以文士名。然操筆爲文，亦豐蔚可誦。惜傳世詩文，今極少見。上海博物館藏李東陽等九人合作的《行書吳寬詠玉延亭詩》卷（著錄於《中國古代書畫目錄》第三冊），內有王汶的書法手跡，可見他亦善書。

王汶卒後，吳寬爲撰〈明故中書舍人王君墓表〉，謝鐸爲撰〈明中書舍人王君墓誌銘〉，分別載於《匏翁家藏集》卷七三和《桃溪淨稿・文集》卷一三。前者僅記其「卒年五十七」，「卒時爲弘治二年十月四日」。據此可推知他的生年。後者記其「行至淮，病復作，未抵京五十里卒於舟，實弘治改元之明年十月四日也，距其生宣德癸丑，得年五十有七」。兩者相互印證，所得王汶的生年和卒年月日均無不合。又吳寬有〈哭王允達二首〉七律，載《匏翁家藏集》卷一七，按編年寫於弘治己酉（1489年）；第一首有「爲憶相從今廿載」之句，吳寬與王汶相交始於成化己丑（1469年），至弘治己酉整二十年。此亦可爲王汶卒年的佐證。

於是可知，王汶生於明宣德八年癸丑，即一四三三年，卒於明弘治二年己酉十月四日，即一四八九年十月二十七日。他比謝鐸、吳寬均大二歲，而登進士則晚於二人，年已四十三歲。

施文顯*（1434－1507年）

施文顯，字煥伯，號膚庵，南直隸蘇州府長洲縣人。成化乙酉（1465年）舉人，官至河南信陽州知州。他與吳寬（1436－1504年）「同里閈，且同遊庠序，日相講習，自經學外極博群書，文名並稱於人。」為文務理勝，而法宗歐陽公，所著多不存稿。後世便無從見到他的詩文。他不以善書名，而今卻可見到他的書跡。那就是，在北京故宮博物院所藏吳寬等《行書詩》卷中，施文顯是九位作者之一，可以一見他的書法風貌。

施文顯卒後十二年，邵寶（1460－1527年）為撰〈明故信陽州知州進階奉政大夫施君墓表〉（《容春堂後集》卷七），生平行事，賴此以傳。然未明著生年，僅記「年七十四以疾卒」和「其葬為正德戊辰九月二十五日」。吳寬《匏翁家藏集》卷二九收詩為弘治癸亥（1503年）之作，有〈寄施煥伯七十〉七律一首，首二句云：「初從鄉校託交游，束髮相看到白頭。」老友七十誕辰，寄詩遙祝，自是實情。由此知施文顯七十在弘治癸亥，從而可推得他的生年為宣德甲寅。又卒年七十四，當為癸亥的後四年丁卯，即正德二年。

故知施文顯生明宣德九年甲寅，即一四三四年；卒明正德二年丁卯，即一五〇七年。

林　瀚 （1434－1519年）

　　林瀚，字亨大，別號泉山，福建福州府閩縣人。成化丙戌（1466年）進士，官至南京兵部尚書，卒諡文安。他少穎敏好學，日記數千言，甫弱冠以春秋薦於鄉，而成進士年已逾壯。爲官，人皆服其廉；主試，多得賢士，忠誠剴切，抗言無忌。雖遭劉瑾讁降致仕，而泰然處之。寬宏大度，與衆無忤，而好賢樂善，不言人過。時人譽爲「有容之大臣」。生平所作詩文，有《泉山集》二十五卷。亦能書，四川省博物館藏林瀚、梁儲《行書書札》冊頁二開，林、梁各有一開。北京故宮博物院藏吳寬等《行書贈徐孝童序》卷和吳寬等《行書》卷，兩卷中均有林瀚的行書手跡。

　　章懋（1438－1522年）《楓山章先生文集》九卷（嘉靖庚寅重修刻本），卷四有〈林文安公小傳〉，亦見《國朝獻徵錄》卷四，題作〈資政大夫南京兵部尚書贈太子太保諡文安林公瀚傳〉。兩本內容，字句不盡相同。今引〈小傳〉明記林瀚「正德己卯之秋忽患痰喘熱疾，旬餘而薨，蓋九月二十九日也，距其生宣德甲寅，年八十有六。」〈傳〉簡爲「正德乙卯之秋卒，享壽八十有六」，正德無乙卯，當爲己卯之誤。

　　現在還有兩條資料，可與〈小傳〉所記林瀚生卒相印證，《成化二年進士登科錄》，二甲第三名「林瀚」名下記「年三十三，二月二十五日生」。成化丙戌年三十三歲，推其生正是宣德甲寅，且得其生日。《國榷》卷五一「己卯正德十四年」、「九月壬辰朔」、「庚申，前南京兵部尚書林瀚卒」。庚申正是九月二十九日。故與〈小傳〉所記卒年月日無一不合。

　　於是可確證：林瀚生於明宣德九年甲寅二月二十五日，即一四三四年四月四日；卒於明正德十四年己卯九月二十九日，即一五一九年十月二十二日。

謝　鐸　（1435－1510年）

　　謝鐸，字鳴治，號方石，浙江台州府太平縣（今爲溫嶺市）人，天順甲
申（1464年）進士，官至禮部右侍郎管國子監祭酒事，卒諡文肅。他爲人孤
介寡合，居官則風節自持，尤嚴師表，頗著賢聲。謝鐸博學工詩文，著有
《桃溪淨稿》八十四卷，其中詩四十五卷，文三十九卷，今有正德年刻本。天
順甲申一榜，頗多傑出詩人，以李東陽（1447－1516年）爲最著，而與謝鐸
唱和之作獨多。李稱謝「爲詩精煉不苟，力追古作」，而且「沉著堅定，非口
耳所到」。此亦可以見謝詩風格的不同凡調。謝鐸亦工書，然爲詩名所掩，且
傳世書跡已不易見，故知之者甚少。北京故宮博物院藏吳寬等《行書贈徐孝
童序》卷、謝鐸等《行書》卷和夏寅等《行書詩翰》冊，其中均有謝鐸的行
書手跡，也只是吉光片羽而已。

　　謝鐸的生年和卒年，《宋元明清書畫家年表》分別列在宣德十年乙卯
（1435年）和正德五年庚午（1510年），《備考》同注「明史卷一六三」。然
檢《明史》所著〈謝鐸傳〉，僅記其「正德五年卒」，則所列生年，未知另有
何據。

　　謝鐸卒後，黃綰撰（1480－1554年），〈謝文肅公行狀〉，王廷相（1474
－1544年）撰〈方石先生墓誌銘〉，李東陽撰〈謝公神道碑銘〉，均爲考訂其
生卒的原始資料。查《懷麓堂集》卷八一〈文後稿二十一〉有〈明故通議大
夫禮部右侍郎管國子監祭酒事致仕贈禮部尙書諡文肅謝公神道碑銘〉，中寫
道：「正德戊辰，吏部例上其名，會權奸用事，恐其復起，遂仍致仕。庚午
正月二十四日終於正寢。」後又明著「公生宣德乙卯二月某日，卒以正德庚
午正月二十一日，壽七十六」。生年月與卒年月日均已具體列出，而卒日前後
所記卻不一致。又查《王氏家藏集》卷三一有〈方石先生墓誌銘〉，開篇寫

道：「正德五年二月二日，方石先生卒於家，年七十有六。」除此以外，全文別無生卒記載。據上所述，謝鐸生於「宣德乙卯」，卒於「正德庚午」，「年七十有六」均可肯定。但未知生日，卒日亦有分歧，未知孰是。《懷麓堂集》卷六三〈文後稿三〉有〈壽方石先生七十詩序〉，明記「弘治甲子春正月二十二日，禮部右侍郎掌國子祭酒事方石謝先生壽七十，吾同年在朝者以例賦詩爲壽，蓋自己未之歲至於是凡三焉。」弘治甲子正月二十二日是謝鐸七十誕辰，其生便是宣德乙卯正月二十二日，這與〈神道碑銘〉所記「宣德乙卯二月某日」不能吻合。但「同年」親臨祝壽，賦詩自己未至甲子已有三次，序中所記誕辰，自應確然無誤，更爲可信，可暫從之。《國榷》卷四「庚午正德五年」，「十一月癸丑朔」，「壬午前禮部右侍郎謝鐸卒」。壬午爲是月三十日，與〈神道碑銘〉和〈墓誌銘〉所記卒日相去很遠，一近歲初，一近年尾。《國榷》雖晚出，然其記載都有確據。《懷麓堂集》卷五八〈詩後稿八〉有〈哭方石先生〉七律二首，按編年作於庚午歲杪。李、謝交情深摯，即以當時郵傳而論，聞訃及賦輓詩似亦不應稽延逾十月之久。頗疑〈神道碑銘〉和〈墓誌銘〉所記卒日有失實之處，且三說互異，更難抉擇。不妨參照輓詩，暫從《國榷》之說。

　　據上述可知，謝鐸生於明宣德十年乙卯正月二十二日，即一四三五年二月十九日；卒於明正德五年庚午十一月三十日，即一五一〇年十二月三十日。

傅　瀚 （1435－1502年）

　　傅瀚，字曰川，號體齋，江西臨江府新喻縣人。天順甲申（1464年）進士，官至禮部尚書，卒諡文穆。他少即穎秀拔異，讀書過目成誦，長而博聞強記，善詩文，峻整有格。所著《體齋集》，似未梓行問世，詩文很少爲後世所見。今從友人和作中略知其詩題，而原作均已不得見了。傅氏書法遒美，有晉人之風，爲時所重。弟潮，字曰會，成化辛丑進士，亦工書法，時有「一家二妙」之譽。傅瀚傳世作品今亦極少見到。北京故宮博物院藏吳寬等《行書贈徐孝童序》和《行書》兩卷，均有傅瀚的書法手跡在內，恐怕是書苑星鳳了。

　　傅瀚生卒《疑年錄匯編》卷六有著錄。《宋元明清書畫家年表》列傅瀚生於宣德十年乙卯（1435年），卒於弘治十五年壬戌（1502年）。《備考》注「《明史》一八四。」檢《明史》卷一八四〈傅瀚傳〉僅著其「（弘治）十五年卒」，未能得其生年。今爲之鈎稽載籍，以求一證。

　　傅瀚卒後，李東陽爲撰〈明故資善大夫禮部尚書贈太子太保諡文穆傅公墓誌銘〉，王鏊爲撰〈禮部尚書贈太子太保諡文穆傅公行狀〉，分別見《懷麓堂集》卷八五和《王文恪公集》卷二五。〈墓誌銘〉記「公生某月日，卒某月日，年六十八歲」。僅知卒時歲數，而缺卒年月日。然文中言及「予與公同年交最厚，方與公經紀倪公後事，不謂其遽至此」。又同集卷五六有〈哭體齋傅宗伯先生〉七律一首，前一題爲〈再哭青溪〉，詩末注曰：「時體齋亦已捐館。」青溪是倪岳之號，已知其卒爲弘治辛酉十月九日。傅瀚卒當在此之後。〈行狀〉明記「壬戌二月二十日歿於京師之館舍」，又云「春秋六十有八」。卒時歲數與〈墓誌銘〉相合，而正好補卒年月日之缺。由此自可推得傅瀚的生年。

又有兩證如下：《懷麓堂集》卷一八有〈體齋先生壽六十〉七律一首，中云：「賓筵酒熟春初半」，似傅瀚六十誕辰在二月中。詩前第四題爲〈篁墩先生奉命同教吉士有詩見貽次韻奉答〉。程敏政《篁墩文集》卷九〇有〈二十八日受命與賓之同教庶吉士於翰林〉一首，正是李東陽和韻的原作，且確知作於弘治甲寅（1494年）正月二十八日。由此可證李祝傅瀚六十壽詩當爲甲寅二月所作。是年傅瀚六十歲，與壬戌六十八歲正合。《國榷》卷四四「壬戌弘治十五年」、「二月甲辰朔」，「癸亥，禮部尙書傅瀚卒」。癸亥正是二月二十日，與〈行狀〉所記卒年月日亦完全相合。

據上所述可以確證，傅瀚生於明宣德十年乙卯二月，即一四三五年二月二十八日至三月十九日；卒於明弘治十五年壬戌二月二十日，即一五〇二年三月二十八日。

吳　寬（1436－1504年）

　　吳寬，字原博，號匏庵，南直隸蘇州府長洲縣人。成化壬辰（1472年）狀元，官至禮部尚書，卒諡文定。工詩文，精書法。學宗眉山蘇氏，字酷肖東坡，縑素流傳，爲世所寶。

　　吳寬生卒，吳榮光《歷代名人年譜》在宣德十年乙卯著錄，「吳原博寬生於十二月二十九日」。在弘治十七年甲子著錄「吳原博七月十日卒於官（年七十）」。雖未明出處，但可確證所列吳寬的生卒年月日都是正確的。

　　王鏊《王文恪公集》卷二二有〈資善大夫禮部尚書兼翰林院學士贈太子太保諡文定吳公神道碑〉曰：「公年甫七十，數引疾求退，屢詔懇留。」「閱月卒，弘治甲子七月十日也。」這裡明著吳寬的卒年月日，出自同朝爲官三十年的同里知交之手，自屬極爲可信。而且在該集卷三五〈跋吳文定公與沈石田手札〉中提到，「文定以甲子七月十日奄逝。此札作於是月六日，相去四日耳」。亦可旁證〈神道碑〉所記無誤。

　　從「年甫七十」卒於「弘治甲子」，自可推知吳寬生於宣德十年乙卯，卻未能得其生日。吳寬《匏翁家藏稿》卷二九收癸亥之作，有七律一首，題中明言「予今年六十九」。據此推其生年正是宣德乙卯。是稿卷三〇有〈癸亥歲除自壽·踏莎行〉詞，上闋云：「一歲之終，吾生之始，年稱七十從今始。俗說添年是減年，不添不減那能此。」查宣德乙卯與弘治癸亥，十二月均爲月小，二十九日就是歲除。這說明他的生日是十二月二十九日。《成化八年進士登科錄》在第一甲第一名吳寬名下明列「年三十八，十二月二十九日生。」成化八年壬辰，吳寬年三十八歲，其生也正是宣德乙卯，而所記生日，更與吳寬的詞意正合。

　　綜上所證，吳寬生於宣德十年乙卯十二月二十九日，即一四三六年一月十七日：卒於弘治十七年甲子七月十日，即一五〇四年八月十九日。

張　泰　（1436－1480年）

　　張泰，字亨父，一作亨甫，號滄洲，南直隸蘇州府太倉州人。天順甲申（1464年）進士，官至翰林院修撰。他「爲人坦率，絕去崖岸，恬淡自守，獨喜爲詩」。泰自少即以工詩與同里陸釴（1439－1489年）、陸容（1436－1516年）齊名，號「婁東三鳳」。及入翰苑，詩名愈著，又與同榜進士長沙李東陽（1447－1516年）並稱爲「弘治藝苑間」的「赤幟」。所著《滄洲詩集》十卷、《續集》二卷，傳世有弘治年刻本，尙可讀到他的清拔詩句。張泰「雖不學書，亦翩翩可喜」。只是流傳書跡今極少見。北京故宮博物院藏張泰《草書》軸一件，著錄於《中國古代書畫目錄》第二冊，列在李應楨（1431－1493年）、鍾禮之後，恐怕是絕無僅有的了。

　　張泰的生卒，史籍無明確記載。錢謙益《列朝詩集小傳》，言其「卒年四十有九」，亦無從推知他的卒年和生年。張慧劍《明清江蘇文人年表》列張泰生於正統元年丙辰（1436年），卒於成化十六年庚子（1480年）。所據僅注「弘治《太倉州志》六」，亦未得其詳。現在從《滄洲詩集》中得到的證據，不但可以證明上面列出的張泰的生年和卒年是正確的，而且還可得知他生的年月和卒的年月日。可以提出的有以下四條證據：

　　一是李東陽的〈滄洲詩集序〉，撰於弘治庚戌（1490年），時張泰已卒，序中明言其「卒時年四十有五」，似較錢謙益所言「卒年四十有九」更可信。

　　二是卷六〈癸巳生日詞〉云：「初冬猶暖，記取今日生我。」又曰：「四十將臨心未定，道遠敢憂寒餓。」癸巳爲成化九年（1473年），是年張泰「四十將臨」，即三十九或三十八歲。生日在「初冬」，當是十月。

　　三是李東陽的祭文，其中寫道：「成化庚子七月九日，侍講彭敷五卒。予與羅洗馬明仲奉南畿校文之命，一哭而別。哭之日，亨父在焉。比歸一

月，而亨父亦卒。」成化十六年羅璟、李東陽奉命主應天鄉試。南下前，李東陽與張泰同往哭別逝世於七月九日的彭教（天順甲申狀元），及北歸一月而張泰卒，以時日計之，其卒不是十月，便是十一月。

四是陸釴撰〈大明故翰林院修撰亨甫先生墓誌銘〉。其中有云：「庚子滿考升修撰，逾月得暴疾，嘔血數升而卒，十一月九日也，年四十有五。」這裡明著張泰的卒年月日，較李祭文中所言相近而更具體，所著卒時歲數，則與李序所記正同。

綜上四證，可以確知，張泰生於正統元年丙辰十月，即一四三六年十一月九日至十二月七日，卒於成化十六年庚子十一月九日，即一四八○年十二月十日。時年正是四十五歲，而讀〈癸巳生日詞〉時為三十八歲。

莊　昶 （1437－1499年）

莊昶，字孔陽，號木齋，別號臥林居士，學者稱定山先生，南直隸應天府江浦縣人。成化丙戌（1466年）進士，官至南京吏部驗封清吏司郎中。昶幼聰穎異常兒，十一歲充邑庠生，十三歲補廩膳。夙志慕古，文尤奇偉，早有詩名。著《定山先生集》十卷，原刻於嘉靖乙未（1535年），今有上海古籍出版社影印四庫全書本，名《定山集》。其交游大都一時名儒，而與陳白沙獻章（1428－1500年）相知尤深。陳贈詩有「俯仰宇宙間，與子契其深」之句。莊昶亦工書。陳獻章評曰：「定山草書迥然自成一家者也。」北京市文物商店藏莊昶《行書贈張詡詩》卷，作於弘治己酉（1489年）秋七月望後四日，見《宋元明清書畫家傳世作品年表》第一六一頁。

莊昶生卒，《疑年錄匯編》卷六著錄：生正統二年丁巳，卒弘治十二年己未。不知何據。湛若水（1466－1560年）撰〈明定山莊先生墓碑銘〉，附四庫全書影印本《定山集·補遺》，先記「先生生於正統二年丁巳十一月十二日」，後記「十二年己未九月，疾大作，二十九日終於正寢」。弘治十二年歲次己未，即莊昶卒年。這裡所記莊昶的生卒年月日如此具體而明確，必據實而書，當屬可信。《疑年錄匯編》的著錄，或即以此為據，今學術界多從之。

現在還有旁證兩條，可以證明〈墓碑銘〉所記莊昶的生卒年月日不但無誤，而且準確。《成化二年進士登科錄》在三甲五十名「莊昶」名下記「年三十，十一月十二日生」。成化二年丙戌（1466年）莊昶年三十歲，推其生年正是正統丁巳，而且生日亦相合。《國榷》卷四四「己未弘治十二年」「九月戊午朔」，「丙戌，前南京吏部驗封郎中莊昶卒。」是年九月小，丙戌為二十九日，與〈墓碑銘〉所記卒年月日正合。

據上所證可以論定，莊昶生明正統二年丁巳十一月十二日，即一四三七年十二月九日；卒明弘治十二年己未九月二十九日，即一四九九年十一月二日。

戴　珊* （1437－1506年）

　　戴珊，字廷珍，號松厓，江西饒州府浮梁縣人。天順甲申（1464年）進士，官至都察院左都御史。卒諡恭簡。珊幼嗜學，端亮有大志，及長尤明性理之學，而務見於躬行。自成化初步入仕途至弘治末，由學政而至都御史，歷中外，所至有聲績，而一生奉職守法，廉介不苟合，祿仕四十餘年家無餘貲，不愧爲一代清官廉吏。珊不以詩文名，而亦能詩，時與同年李東陽等有唱和。著有《松厓稿》數卷，惜無傳本。能書，亦極少書跡傳世。《宋元明清書畫家傳世作品年表》僅列其名及生卒，而無作品著錄。

　　戴珊卒後，李東陽爲撰〈明故資德大夫正治上卿都察院左都御史贈太子太保諡恭簡戴公墓誌銘〉，見《懷麓堂集》卷八七，是一篇記述戴珊生平較爲翔實的文章。而於其生卒，記載尤爲詳盡。文中寫道：「乙丑，新天子嗣位，公不敢輒言去，力疾視事，疾再作，竟不起。卒之日爲十二月二十三日，距其生正統丁巳三月七日，壽六十九。」乙丑當爲弘治十八年，五月七日孝宗朱祐樘崩，十八日武宗朱厚照即位。是年十二月二十三日，戴珊卒於官，年六十九，推其生正是正統丁巳。《明人傳記資料索引》據此以公元紀年，著戴珊生卒爲「1437－1505年」。《年表》所列生卒亦同。今再爲之求其旁證。

　　《懷麓堂集》卷八三有〈甲申十同年詩序〉一文，記有「甲申十同年圖一卷」，十人又於弘治十六年癸亥三月二十五日以詩相唱和而題之。十同年爲閔珪、張達、曾鑑、謝鐸、焦芳、劉大夏、戴珊、王軾、陳清和李東陽。序中明記「以年論之，閔公年七十有四，張公少二歲，曾公又少二歲，謝、焦二公又少一歲，劉、戴、陳、王四公又遞少一歲。予於同年爲最少，今年五十有七」。今知李東陽生於正統丁卯（1447年），至弘治癸亥（1503年）正五十

七。而是年閔珪七十四，張達七十二，曾鑑七十，謝鐸、焦芳均六十九，劉大夏六十八，戴珊六十七，陳清六十六，王軾六十五。凡確知生年諸家無不合。而戴珊於弘治癸亥年六十七，推其生正是正統丁巳。這是生年的一個旁證。

《國榷》卷四五「乙丑弘治十八年」「十二月辛亥朔」，「癸酉左都御史戴珊卒」。癸酉爲是月二十三日。戴珊卒日與〈墓誌銘〉所記亦相符合。這是卒年月日的一個旁證。

據上可以確知，戴珊生明正統二年丁巳三月七日，即一四三七年四月十二日；卒明弘治十八年乙丑十二月二十三日，即一五〇六年一月十六日。

劉大夏 （1437－1516年）

　　劉大夏，字時雍，號東山，湖廣岳州府華容縣人，天順甲申（1464年）進士，官至兵部尚書，卒諡忠宣。劉為一代名臣，以忤劉瑾而遷戍肅州，瑾敗赦歸，直聲更著。他平生不刻意作詩，而所作皆事核意真，情到興具，語特軒爽。著《東山詩集》二卷，今有嘉靖刻本。他的生平大節被列入《宋元明清書畫家年表》，然其作品今極少見。

　　劉大夏的生卒已列入《歷代名人年譜》和《宋元明清書畫家年表》，生年同著於「正統元年丙辰」；卒年《年譜》著於「正德六年辛未五月（年七十六）」，而《年表》著於「正德十一年丙子」，「年八十一。」

　　李東陽《懷麓堂集》卷六四〈壽兵部尚書劉公七十壽序〉開篇即寫道：「吾友兵部尚書劉公時雍以弘治乙丑十二月二十五日初度，壽七十。同年進士之在朝者太子太保刑部尚書閔公輩凡六人皆賦詩以寓頌禱之意，循私利也。」這篇序是當時的祝壽之作。所記劉大夏的七十誕辰，自可信從。又同集卷六三〈甲申十同年詩序〉記「十同年」是閔珪、張達、曾鑑、謝鐸、焦芳、劉大夏、戴珊、陳清、王軾和李東陽。「以年論之，閔公年七十四，張公少二歲，曾公又少二歲，謝焦二公又少一歲，劉戴陳王四公又遞少一歲。予於同年為最少，今年五十有七。」末署「進士舉於天順之八年，會則以弘治十六年癸亥三月二十五日，越翼日乃序」。依此推算，劉大夏於弘治癸亥六十八歲與弘治乙丑年七十歲正合。由此亦可推知他的生年。

　　《國朝獻徵錄》卷三八載佚名〈太子太保兵部尚書劉大夏傳〉和王世貞〈兵部尚書劉公大夏傳〉（原載《弇州山人續稿》卷八九）。前者僅記其「正德十一年五月卒」，而未著卒時歲數；後者僅記其「卒壽八十一」，而未著卒於何年。然合二者得正德十一年丙子年八十一，與生於正統丙辰正合。又《國

權》卷五十「丙子正德十一年」「五月辛巳朔」，「庚戌」（三十日）「前太子太保兵部尚書劉大夏卒」。此條列在月末，乃難確知他卒於何日，但與傳所著之卒年月正合，並可確證《年譜》所列劉大夏的卒年實誤。

由上所述可知，劉大夏生於明正統元年丙辰十二月二十五日，即一四三七年一月三十一日；卒於正德十一年丙子五月，即一五一六年五月三十一日至六月二十九日。

陳　璚（1440－1506年）

陳璚，字玉汝，號成齋，南直隸蘇州府長洲縣陳湖人。成化戊戌（1478年）進士，官至南京都察左副都御史。他少與吳匏庵寬同硯席，長而屈己師之。爲古文辭，不肯作尋常爛熟語，而思致獨遠。雖不以詩名，接席聯句，頗見賞於李西涯東陽，而與吳寬唱和尤多。著有《成齋集》，未見傳本。他亦不以書名，傳世書跡更極少見。今從北京故宮博物院藏吳寬等《行書詩》卷和《行書》卷中可以見到陳璚的行書手跡兩段，亦可謂難得了。

陳璚卒後，王濟之鏊爲撰〈墓誌銘〉，李東陽爲撰〈神道碑〉，順次見於《震澤集》卷二八和《懷麓堂集》卷八〇。二文敘述陳璚生平，均較詳實。而後者無隻字涉及生年與卒年，僅記「丁卯十一月某日瘞於隆池山之原」。丁卯當爲正德二年（1507年），僅知陳璚卒必在丁卯十一月以前。前者首云：「弘治乙丑冬，南京都察院左副都御史陳公致仕歸吳，明年正德元年九月十日卒於家。」中又記其「享年六十有七。」〈墓誌銘〉出自同里知友之手，又應「其子鑑來京，因請予誌其墓」而作，所記卒年月日及卒時歲數，當屬可信。而據此可推得其生爲正統庚申（1440年）。

吳寬《匏庵家藏集》卷七有〈讀陳玉汝記夢之作〉七古一首，中云：「翰林吉士東吳產，長身廣顙兼豐頤。視余屈指五年少，三兒玉立肩參差。」詩作於成化庚子（1480年），時陳璚尙爲庶吉士，已有三子。其年則小於吳寬五歲。今知吳寬生於宣德乙卯，是陳璚當生於正統庚申無誤。這與據〈墓誌銘〉推得的生年正合。

《國榷》卷四六「丙寅正德元年」「九月丁丑朔」，「丙戌，前提督操江南京左副都御史陳璚卒。」丙戌正是九月十日，與〈墓誌銘〉所記卒年月日，無一不合。

據上所考，可以確知，陳璚生明正統五年庚申，即一四四〇年；卒明正德元年丙寅九月十日，即一五〇六年九月二十六日。

周　經　（1440－1510年）

　　周經，字伯常，號松露，山西太原府陽曲縣人，天順庚辰（1460年）進士，官至禮部尚書。少穎敏而莊重，寡言笑；事繼母惟謹，反遇諸弟友愛曲至；報師恩，終身不渝。及登仕途，前後近五十年，爲官剛介方正，秉政執法，不爲權勢所撓，尤人所甚難者。卒諡文端。他爲詩文及書法，麗而有則。詩文似未刻集行世，各明詩選集中，亦未見有其詩文，故今已不可見。傳世書跡，亦不易見。北京故宮博物院藏吳寬等《行書》卷，作者七人，周經爲其中之一，可以一見他的行書風貌。他也能畫，上海博物館藏周經《訪友圖》軸，作於成化丁未（1487年），《中國古代書畫目錄》第三冊編在吳寬之後，但未影印於《中國古代書畫圖目》第二冊。

　　有關周經的生卒，可以找到三份資料。一是李東陽撰〈明故光祿大夫太子太保禮部尚書致仕贈特進右柱國太保諡文端周公神道碑銘〉，載《懷麓堂集》卷八一，中有云：「戊辰服闋，改禮部，又辭。上降敕遣使即其家起之，至京，疾作，寓都城外。」「比蒞事數月，疾復作，累疏乞休，乃許之。」「至明年，公以疾卒。」「年七十有一。」戊辰當爲正德三年（1508年），則明年當爲己巳；但至京又病，蒞事數月致仕，可能已在己巳，則明年當爲庚午。故僅據此，仍不能明確周經卒於何年。但卒「年七十有一」，卻是明確的。二是《明史》卷一八三〈周經傳〉，末云：「正德三年服闋」，「召爲禮部尚書」，「五年三月卒，年七十一」，知周經實卒於庚午。卒時歲數與〈神道碑銘〉所記相合。三是《國榷》卷四八「庚午正德五年」「三月丙辰朔」，「乙酉前太子太保禮部尚書周經卒，年七十二」，乙酉是三月三十日。卒的年月與史相合，並得其卒日，應屬可信。但卒時歲數卻獨異。二者孰是，尚須一究。

《懷麓堂集》卷五八「七言律詩」有〈松露再召復致政將歸留話用前韻〉和〈松露七十再用前韻〉各一首，按詩集編年，均作於正德己巳（1509年）。後一首末云：「細數百年從七十，漫將靈藥駐紅顏。」正是祝賀周經年登古稀之作。己巳七十歲，庚午必爲七十一歲。於是可證《國榷》所記卒「年七十二」，實誤。且由己巳七十或庚午七十一均可推得周經生年爲正統庚申。

綜上論證，周經生明正統五年庚申，即一四四〇年；卒明正德五年庚午三月三十日，即一五一〇年五月七日。

徐　源　（1440－1515年）

　　徐源，字仲山，南直隸蘇州府長洲縣尹山之瓜涇人，成化乙未（1475年）進士，官至都察院右副都御史。少即好學工文，有名吳下，及入仕途，亦無日去書不觀，文章博雅，尤喜爲詩。書法有米家父子風。生平爲人溫粹寬仁，人稱長者。他在京官兵部時，與同朝的文人學士多有交往，而與吳寬、王鏊的鄉誼友情更爲密切。他在當時是一位聲譽卓著的人物。可惜他的詩文及書法手跡傳世極不易見，時至今日，就連他的姓名也很少爲人所知了。所幸上海博物館藏有徐源《行書自書詩》卷，作於正德甲戌（1514年），另有李東陽等《行書吳寬詠玉延亭詩》卷，徐源是九位作者之一，都可一見他的行書風貌。

　　從源卒後，王鏊爲撰〈明故通議大夫都察院右副都御史徐公墓誌銘〉，見《震澤集》卷三〇，首即明著「正德乙亥正月二十九日，都察院右副都御史徐公卒於家」。此〈墓誌銘〉是根據其弟徐澄所述的行狀而作，出自相交「四十餘年」的老友之手，所記徐源的卒年月日自屬可信。

　　但細讀全文，即未提及徐源的生年，也未提及他卒年的歲數，從而也不能推知他的生年。

　　《成化十一年進士登科錄》在二甲第五十七名「徐源」名下記「年三十六，二月二十七日生」成化十一年歲次乙未（1475年），是年三十六歲，可推得他的生年，並確知他的生日。考嘉靖辛丑（1541年）以前，歷科進士登科錄所記貢士年齡均據實報，而從沒有減年以報者。今據凡有旁證可資核實的無不合，也可證明確無虛報之例。所以這裡所記徐源的年齡和出生月日，實屬可信。

　　據上述可得，徐源生於明正統五年庚申二月二十七日，即一四四〇年三

月三十日；卒於正德十年乙亥正月二十九日，即一五一五年二月十二日。他比吳寬小五歲，比王鏊大十歲。

今存他的《行書自書詩》卷是他卒的前一年所作，當是他的晚年手跡。

徐　源　（1440—1515年）

陸 釴 （1440－1489年）

　　陸釴，榜姓吳，字鼎儀，號靜逸，又號凝庵，南直隸蘇州府崑山縣人，天順癸未（1463年）會元，甲申殿試一甲第二名進士及第，官至太常寺少卿兼翰林院侍讀。少工詩，與同邑陸容和太倉張泰號稱「婁東三鳳」。官翰林時與同年李東陽和謝鐸時相唱和，更著詩名。惜所著《春雨堂稿》三十卷今已難得見。陸釴善書法，但亦不可多見。北京故宮博物院藏陸釴《行書聯句》卷，著錄於《中國古代書畫目錄》第二冊第二十六頁，是一件難得的作品。

　　陸釴卒後，李東陽爲文以祭之，和詩以輓之，並爲之撰〈明故中順大夫太常寺少卿兼翰林院侍讀陸公行狀〉（見《懷麓堂集》卷四三）。〈行狀〉敘其生平，讚其「詩調高古，盡去穠艷」，其「書清勁可愛」。而於他的生卒，僅記「弘治某年卒，年五十而已」。無從得知他卒於何年，更未能推知其生於何年。

　　但〈行狀〉又明言「明年庚戌某月某日葬於某山」，是陸釴的卒年必爲庚戌的前一年己酉，即弘治二年。這從友人的輓詩也可以得到佐證。謝鐸《桃溪淨稿・詩》卷三二有〈哭陸鼎儀太常是日齋宿〉七律一首，按詩集編年，詩作於弘治己酉。李東陽〈次韻方石哭靜逸先生〉輓詩見《懷麓堂集》卷一六，有「春來無事不傷神」之句，可知詩作於己酉春。又吳寬《匏翁家藏集》卷一七有〈哀鼎儀〉一詩，亦爲和韻之作。首四句云：「海濱歸臥歲華新，靜見焚香獨養神。病勢已除知更健，訃音俄到冀非眞。」陸釴在弘治元年戊申七月二日以太常寺少卿兼翰林院侍讀予告，回崑山當是己酉歲初。「病勢已除」而「訃音俄到」，陸釴猝然而逝，當在己酉春，與李詩相合。更直接而確鑿的證據還可在《國榷》中找到。是書卷四一「己酉弘治二年」、「二月己丑朔」，「丙申，前太常寺少卿兼翰林院侍讀陸釴卒」。丙申是二月八日。據

此不僅可知陸釴的卒年，而且可知他的忌日。於是可確證陸釴卒於弘治二年己酉，是年五十，則其生年當爲正統庚申（1440年）。《明清江蘇文人年表》據《弘治太倉州志》列陸釴生於正統五年庚申，卒於弘治二年己酉，與此相合。《明人傳記資料索引》以公元紀年列陸釴生卒爲（1439－1489年），並言其卒「年五十一」，與〈行狀〉所記年齡不合，未知何所依據，恐誤。

　　據上所考，陸釴生於明正統五年庚申，即一四四〇年；卒於明弘治二年己酉二月八日，即一四八九年三月九日。

邵　珪*（1441－1490年）

　　邵珪，字文敬，南直隸常州府宜興縣人，成化己丑（1469年）進士，官至浙江嚴州府知府。迄今未見爲邵珪所撰傳狀誌銘，對於他的生平苦無依據，所知甚少。李東陽有〈送邵文敬知思南序〉，載《懷麓堂集》卷二六，亦收入《邵半江詩》卷後〈附錄〉。文中言及「今年秋，君被擢知貴州思南府」。末署「成化十八年壬寅九月九日」，「長沙李東陽賓之書於鶵林書巢」。〈附錄〉又收倪岳所撰〈南園別意〉一文，明記「成化壬寅中秋前一夕，銓曹疏請以戶部員外郎邵珪補貴州思南知府，制可」。由此確知，邵珪由部郎出知思南府，是成化十八年秋，而且必在出知嚴州府以前。吳寬〈祭邵文敬文〉就提到「後更浙東」。可證《明人傳記資料索引》記邵珪「歷郎中，出爲嚴州知府，遷思南」爲不合。

　　李序末稱邵珪「能詩工書，通經史，多材藝」。在〈祭文〉中，吳寬也說「君之於詩，其視唐人，則如賈孟，冥搜極討，思苦而清，皆可以詠。君之於書，其視晉人，不必大令，博倣旁摹，蹟麗而奇，偏工草聖」。其詩今有《邵半江詩》五卷，爲其子邵天和所輯，刻於正德乙亥（1515年）。以〈會送留都彭武選〉有「半江帆影落尊前」之句，爲人所激賞，因稱邵半江，亦以名其詩集。邵珪書跡今尚可見的有廣東省博物館藏《行草滕王閣序》卷和北京故宮博物院藏《行書詩翰》冊十六開，均成化壬寅（1482年）所作。

　　《明清江蘇文人年表》於邵珪，未列生年，列卒於弘治三年庚戌（1490年），所據爲《匏菴家藏集》。《成化五年進士登科錄》在二甲第七十名「邵珪」名下，記「年二十九，二月初九日生」。這是一份唯一的依據，可以推知邵珪的生年爲正統辛酉，並可得其生日。前舉吳寬〈祭文〉載《匏菴家藏集》卷五六，首記祭日爲「弘治三年歲次庚戌正月二十日」，《年表》或即以此爲

據。參祭者爲在京好友九人。「聞訃以來，遠莫賻贈。眉目了然，如見其人。」顯爲遙祭。南北數千里，從卒之日至聞訃，從聞訃至祭日，可能在二十天以內，也可能超出二十天，故其卒可能在新年庚戌，也可能在年前己酉。未得旁證以決孰是，姑兩從之。於是可得，邵珪生明正統六年辛酉二月初九日，即一四四一年三月十日；卒明弘治二年己酉或三年庚戌，即一四八九年或一四九〇年。如果從卒日到祭日在四十天以內，亦即從一四九〇年一月一日到二月九日，則其卒年以公元紀年，便是一四九〇年。

陸　簡*（1443－1495年）

　　陸簡，字廉伯，一字敬行，號治齋，又號龍皋子，南直隸常州府武進縣人。成化丙戌（1465年）進士，殿試探花及第，官至詹事府詹事兼翰林院侍讀學士。他少聰穎不凡，及長爲「詩文力追古作，縝密峻潔，一字不苟」。著《龍皋文集》，世少傳本。他亦善書法，然傳世書跡，今極少見。北京故宮博物院藏陸簡《行書題朱熹城南唱和詩》卷，作於弘治癸丑（1493年）正月二十一日，見劉九菴編著《宋元明清書畫家傳世作品年表》第一六二頁。

　　陸簡的生卒，姜亮夫《歷代人物年里碑傳綜表》著錄：生正統七年壬戌（1442年），卒弘治八年乙卯（1495年）。今爲之一證。陸簡卒後，程敏政（1446－1499年）爲撰〈故嘉議大夫詹事府詹事兼翰林院侍讀學士贈禮部右侍郎陸公行狀〉，見《篁墩文集》卷四一；李東陽（1447－1516年）爲撰〈陸公墓誌銘〉，見《懷麓堂集》卷八二；對陸簡的家世、功名、仕宦作了較詳的敘述，也對他的爲人和爲學作了簡要的介紹。〈行狀〉明記「公卒以弘治乙卯正月八日，年止五十有四」。〈墓誌銘〉首曰：「弘治乙卯三月八日詹事陸公卒。」又記「甲寅以日講勞特陞詹事兼翰林侍讀學士，僅閱月而疾，閱歲而卒，年五十四而已。」甲寅爲弘治七年（1494年），八月陸簡升詹事府詹事，九月即病，次年即卒，卒年五十四，均合。但卒於「三月」與〈行狀〉不合。兩集均據上海古籍出版社影印四庫全書本，二者必有一抄誤。《國榷》卷四三「乙卯弘治八年」「正月乙酉朔」，「壬辰詹事兼翰林侍讀學士陸簡卒。」「年五十四。」壬辰正是正月八日。可證〈墓誌銘〉所記「三月」爲誤。又〈墓誌銘〉亦收入《國朝獻徵錄》卷一八，即爲正月，更可證四庫本爲抄寫之誤。

　　〈行狀〉與〈墓誌銘〉均未明著陸簡的生年，只能從所記卒年和卒時歲數

推算而得，自可成立，然若另有佐證，以資論定，則更爲可信。〈行狀〉記陸簡成進士「年才二十有五」，也是一個旁證。而且《成化二年進士登科錄》在一甲第三名「陸簡」名下明記「年二十五，十二月初十日生」，與〈行狀〉所記正合，並得其生日。故推算而得的陸簡生年爲正統壬戌，當可成爲定論。

綜上所考可得，陸簡生明正統七年壬戌十二月十日，即一四四三年一月十日，卒明弘治八年乙卯正月八日，即一四九五年二月二日。故陸簡生年，若以公元紀年，應記爲一四四三年，而不是一四四二年。

李　傑　（1443－1518年）

　　李傑，字世賢，號雪樵，別號石城居士，又號石城雪樵生，南直隸蘇州府常熟縣石城里人，成化丙戌（1466年）進士，官至禮部尚書，卒諡文安。他工詩文，文醇雅清美，簡而有法，詩筆婉麗溫厚，有集百卷，惜無傳本。今從明張應遴輯《海虞文苑》與清朱彝尊輯《明詩綜》中讀到李傑的古今體詩，合計也只有三十餘首。李傑亦善書，遒逸得黃、米法，但傳世書跡亦極少見。北京故宮博物院藏吳寬等《行書詩》卷（作於成化癸卯）和《行書》卷（作於弘治丁巳）均有李傑的書跡在內，可略見他的行書風格。

　　記錄李傑生平的傳記文字，最早有梁儲（1451－1527年）《鬱洲遺稿》卷七所收〈明資善大夫禮部尚書致仕贈太子少保石城李公墓誌銘〉，稍後有鄧載撰《常熟縣志》（嘉靖己亥刊）卷六〈邑人志〉中的〈李傑小傳〉，還有《國朝獻徵錄》卷三三所收無名氏撰〈禮部尚書李傑傳〉。〈墓誌銘〉明記李傑「生正統癸亥，卒正德丁丑」。〈小傳〉記李傑「年十七領鄉薦」和「卒年七十」。傳則記他「正德十二年閏十二月卒」，而未著他卒時的歲數。三者相互印證，有合有未合，仍須另求旁證，以便得一符合事實的結論。

　　《康熙常熟縣志》卷三〈科第表〉於天順己卯列「孝廉、李傑」，知他天順己卯年十七歲。《成化二年進士登科錄》在二甲二十五名「李傑」名下記「年二十四，八月初五日生」。成化丙戌年二十四與天順己卯（1459年）年十七正合。而由此推得他的生年正是「正統癸亥」，並可得知他的生日。

　　《國榷》卷五〇「丁丑正德十二年」「閏十二月壬申朔」，「丙戌前禮部尚書李傑卒。」「丙戌」當是閏十二月十五日。這與傳所記李傑卒的年月正合，而且可得知他卒於月之十五日。

　　據此足證，〈墓誌銘〉所記李傑的生年和卒年無誤，由此得知他卒時應

爲七十五歲。故〈小傳〉記他「卒年七十」，實不可信。

　　綜上所述，李傑生於明正統八年癸亥八月五日，即一四四三年八月二十九日；卒於明正德十二年丁丑閏十二月十五日，即一五一八年一月二十六日。

李　傑（1443—1518年）

倪　岳*（1444－1501年）

　　倪岳，字舜咨，號青溪，南直隸應天府上元縣人。天順甲申（1464年）進士，官至吏部尚書，卒諡文毅。他生而瓖瓖碩，迥異常兒，天資明睿，自幼即知向學，有高識，長而爲文敏捷，平正暢通，亦工詩。著《青溪漫稿》二十四卷，詩九卷，文十五卷，原刻於正德癸酉（1513年）；收入《四庫全書》，今有上海古籍出版的影印本。〈提要〉特稱其〈奏議〉「所言簡切明達，得告君之體，頗有北宋諸賢奏議遺風」。至於「他文亦浩瀚流轉，而不屑爲追章琢句之習」。

　　《宋元明清書畫家傳世作品年表》未著錄倪岳的作品，僅據《明史》列出他的生年和卒年。檢《明史》卷一八三〈倪岳傳〉末記弘治「十四年十月卒，年五十八」。由此可得倪岳生正統甲子，卒弘治辛酉。《年表》即從之。《明史》有何依據，似當一究。

　　倪岳卒後，王鏊爲撰〈故太子少保吏部尚書贈榮祿大夫少保諡文毅倪公行狀〉，見《震澤集》卷二五，明記其「以弘治十四年十月九日終於京師之官舍，春秋五十有八」。《明史》或即據此，而僅著其卒的年月。李東陽爲撰〈倪公墓誌銘〉，見《懷麓堂集》卷八四，記「公生某月日，卒某月日，年五十八」，無從得其生卒。吳寬所撰〈倪文毅公家傳〉，見《匏翁家藏集》卷五九，僅記「公以疾不起矣，年五十八」。卒於何年，上下文亦無所示。但〈家傳〉記其「甲申登進士第，年二十一」。卻可爲推其生年添一佐證。

　　以上三文均未明著倪岳的生年，而記其卒時歲數則均同，可爲確據。〈行述〉獨記其卒年月日，據以推其生年，已如上述。但仍須再求旁證。〈行狀〉又記其「進禮部尚書，時年始五十。」《明史》卷一一一〈七卿年表一〉於弘治六年癸丑（1493年）列「倪岳六月任」禮部尚書，《國榷》卷四二亦

在是年六月二十九日著錄「禮部左侍郎倪岳爲尙書」。於是知倪岳於弘治癸丑年五十。而甲申年二十一，癸丑年五十，與辛酉年五十八正相符合。故據以推得的生年，自可信從。

《國榷》卷四四「辛酉弘治十四年」「十月丙午朔」，「甲寅太子少保吏部尙書倪岳卒。」「年五十八。」甲寅爲是月初九日，與〈行狀〉所記卒年月日無一不合。是其卒年亦可信從。

綜上所證可知，倪岳生明正統九年甲子，即一四四四年，卒明弘治十四年辛酉十月九日，即一五〇一年十一月十九日。

文　林*（1445－1499年）

　　文林，字宗儒，南直隸蘇州府長洲縣人，成化壬辰（1472年）進士，官至浙江溫州府知府。父洪（1426－1479年）字公大，成化乙酉（1465年）科舉人，始以儒學起家。林幼傳家學。爲詩文明暢有新意，且旁通堪輿卜筮之術，人以博學稱之。不以書法名，而亦善書。上海博物館藏文林等《明賢墨妙》冊三十六開，可以見到文林的書跡，恐已絕無僅有了。仲子徵明（1470－1559年）則爲一代的書法家，嗣後文氏子孫亦多有善書者，其開風氣者當始於林。

　　文林卒後，吳寬爲撰〈明中順大夫浙江溫州府知府文君墓碑銘〉，見四庫影印本《家藏集》卷七六；楊循吉（1456－1544年）爲撰〈文君墓誌銘〉，亦載錢穀輯《吳都文粹續集》卷四一。前者首曰：「溫州知府文君以弘治十二年六月己未卒於官。」弘治十二年歲次己未，是年六月己丑朔，無己未日。同集卷五六〈祭文溫州文〉有句云：「季夏七日，一逝不復。」又同集卷二五有〈哀文宗儒〉五古一首，是作於弘治己未的輓詩，中亦有句云：「憂懷適浹旬，浙疏馳獨快，乃六月七日，死期特兼載。」均可確證其卒日爲六月七日。查弘治己未六月己丑朔，七日爲乙未。與〈墓誌銘〉記文林「竟用己未六月乙未卒於官」，亦正相合。故〈墓碑銘〉所記卒日「己未」顯爲抄寫時誤乙爲「己」。於是可以確認文林卒的年月日。

　　〈墓碑銘〉和〈墓誌銘〉均未明著文林的生年，〈墓誌銘〉則記文林卒「年五十五」。即弘治己未，文林年五十五。據此可推知文林當生於正統乙丑。另外，從《成化八年進士登科錄》中也可得一印證。在三甲第六十八名「文林」名下記「年二十八，十月十八日生。」可知，成化壬辰，文林年二十八，而由此推其生年，正是正統乙丑，並得其生日。據上所論證可以確知，

文林生明正統十年乙丑十月十八日，即一四四五年十一月十七日；卒明弘治
十二年己未六月七日，即一四九九年七月十四日。

程敏政 （1446－1499年）

　　程敏政，字克勤，別號篁墩，南直隸徽州府休寧縣人。成化丙戌（1466年）以一甲第二名及第，官至禮部右侍郎兼翰林院學士。敏政早慧，十歲以神童薦於朝，命在翰林院讀書。及長，博學工詩文，著述甚富，最著名的有《宋遺民錄》十五卷、《新安文獻志》一百卷，《篁墩文集》九十三卷。亦善書，但為文名所掩。《中國古代書畫目錄》第十冊著錄程敏政《行書詩翰》頁，甘肅張掖市博物館藏，恐怕是他傳世書跡絕無僅有的了。所幸天壤間存此片縑，尚可略見他的風貌，真是非常難得。

　　程敏政的生卒，向無明確著錄。他卒後，也沒有人為他撰過行狀或墓誌銘。只有焦竑所輯《國朝獻徵錄》卷三五載無名氏撰〈禮部右侍郎兼翰林學士程敏政傳〉，卻沒有明著他的生卒。《明人傳記資料索引》僅著程敏政生年為一四四五年，而缺卒年。《辭海》卻缺生年，而著他的卒年為「約一四九九年」。

　　《篁墩文集》卷六三有七律一首，題為〈成化癸巳（1473年）臘月十日，予生蓋三十年矣。適有史事不克歸省，悵然有懷，謹步韻家君守壽詩一章，錄似克儉、克寬二弟〉。詩首二句云：「漸悉華髮鏡中生，三十年來數賤庚。」據此似可推得他的生年。但這裡用了「蓋」字，意味著不能把「三十年」確指這一年為三十歲。而且詩中的整十數字往往是一個成數。所以僅從此還推不出他出生的確年。但他生於「臘月十日」，應當是準確無誤的。

　　《成化二年進士登科錄》在一甲第二名「程敏政」名下，明記「年二十二，十二月初十日生」，生日與上述詩題中所記符合。成化二年歲次丙戌，是年程敏政年二十二歲，故可推知其生於正統乙丑十二月十日。

　　關於卒年，傳有這樣一段記述：「十二年春，奉命主考會試，言官以任

私劾之。逮繫數舉子獄，久不決。屢上章責躬求退，弗遂；乃自請廷辯，執法諸大臣白其事以聞，詔許致仕。時六月方盛暑，甫出獄四日，以癰毒不治而卒。」這裡的「十二年」當指弘治己未（1499年），是科會試主考爲李東陽和程敏政。

敏政以「鬻題」嫌疑爲給事中華昇、林廷玉所劾，與應試舉子徐經、唐寅均入獄，及事白出獄，僅四日即卒。可知他當卒於弘治己未六月。顧清《東江家藏稿》卷八收弘治戊午、己未兩年之作，有〈篁墩先生輓詩〉五言排律一首，可確知作於己未，也是一個旁證。談遷《國榷》卷四四「己未弘治十二年」「六月己丑朔」，「壬辰，前禮部右侍郎兼翰林學士程敏政卒。」這就不僅可以與上述卒年相印證，而且可從而確知他的卒年月日。

據上可知，程敏政生於正統十年乙丑十二月十日，即一四四六年一月七日；卒於弘治十二年己未六月四日，即一四九九年七月十一日。

謝　遷　（1450－1531年）

　　謝遷，字于喬，號木齋，浙江紹興府餘姚縣人。成化乙未（1475年）狀元，官至戶部尙書謹身殿大學士，與劉健、李東陽同心輔政，時稱賢相，卒諡文正。他生而聰慧異常，年數歲，屬對即有奇句；及長，爲學先明義理，爲文正大溫厚，詞旨和平。文集全稿因嘉靖中倭亂被毀，今存世僅《歸田稿》八卷，是他正德初致仕以後和嘉靖丁亥（1527年）復召入閣以前退居林下之作。其生平所作詩文，大部分已散佚不傳了。謝遷亦善書法，但爲政績和詩文名所掩，且傳世畫跡亦不多見。北京故宮博物院藏謝遷《行書題吳偉畫》頁和上海博物館藏謝遷《遷書歸途漫興詩》卷，是時至今日尚可見到的他的二件書法作品。得以略窺其行書風貌，十分難得。

　　謝遷的生卒，《歷代名人年譜》在明正統十四年己巳列「謝遷生於十二月十八日」。在嘉靖十年辛卯（閏六月）「時事」欄內明記「閏月，前少傅武英殿大學士謝遷卒（年八十三）」。據此知謝遷的生平月日，卒在嘉靖辛卯的閏六月。《宋元明清書畫家年表》在景泰元年庚午（1450年）列「謝遷（于喬）生。」在嘉靖十年辛卯（1531年）列「謝遷（于喬）卒，年八十二。」若與年譜相比，生年晚一年，因而卒時歲數亦少一歲。

　　費宏（1468－1535年）《光祿大夫柱國少傅兼太子太傅戶部尙書謹身殿大學士贈太傅諡文正謝公遷神道碑》收在《費文憲公摘稿》卷一九，亦見於《國朝獻徵錄》卷一四，文中明記「正統己巳十二月二十八日甫遷新居而公生」，「明年辛卯二月十八日乃考終於正寢，享年八十有三。」這裡，生年月日與《年譜》全同，而與《年表》不同；卒月與《年譜》不同，而卒時歲數與《年表》不同。比較而言，自以《神道碑》爲更可信。現在還可舉出兩項資料，以相印證。《成化十一年進士登科錄》在一甲第一名「謝遷」名下列

出「年二十七，十二月二十八日生」。成化十一年乙未（1475年）年二十七歲，推其生年正是正統己巳，而且生日亦合。《國榷》卷五五「辛卯嘉靖十年」「二月丙辰朔」，在「戊辰」（十三日）和「癸酉」（十八日）之間列「前少傅兼太子太傅戶部尚書謹身殿大學士謝遷卒」。卒日雖尚不明確，但十八日正爲下限，亦大致可資佐證。有此兩證，《神道碑》所著謝遷的生卒年月日，便更可深信無疑了。而《年譜》所著卒月以及《年表》所著生年和卒時歲數，則均不符事實，未可信從。

　　由述可以確知，謝遷生明正統十四年己巳十二月二十八日，即一四五〇年一月十一日；卒明嘉靖十年辛卯二月十八日，即一五三一年三月六日。《年表》列他的生年於景泰庚午，則是不正確的。因爲，儘管他生在正統己巳除夕的前兩天，但按照當年的年曆，並沒有進入庚午，而且尚未改元，也沒有進入景泰。

王　鏊　（1450－1524年）

　　王鏊，字濟之，號守溪，南直隸蘇州府吳縣東洞庭山人。成化甲午（1475年）解元，乙未會元，殿試以第一甲第三名及第。官至戶部尚書，武英殿大學士，卒諡文恪。生平好學專精，爲文淵宏博贍，而意必己出，周旋於文詞翰墨之間者三十年，著有《王文恪公集》三六卷。工書法，尤擅行草書。然以位高爵顯，文譽滿天下，而書名便爲之所掩。

　　王鏊的生卒，《歷代名人年譜》列其生於景泰元年，卒於嘉靖三年。後世多從之。但未明著出處。《宋元明清書畫家年表》著錄王鏊的生卒與《年譜》同，而在《備考》中注「《明史》卷一八一。」檢《明史》卷一八一〈王鏊傳〉言及「嘉靖三年復詔有司存問。未幾卒，年七十五。」「未幾」一詞，伸縮性很大，僅據此難以得其卒之確年。

　　文徵明《甫田集》卷二八有〈太傅王文恪公傳〉，其中明言「於是公閑居十有六年，年七十有五矣。嘉靖三年甲申三月十一日，以疾卒於家」。這裡所記王鏊卒的年月日及卒時的歲數，出自親承其教的門生之手，自當可信。而由此推其生年，確爲景泰元年庚午。《年譜》或即以此爲據。然所記卒的年月日雖很具體，而生年仍屬推算而得。現在有一份較早的資料，不但可證所推生年無誤，而且還可得其生日。《成化十一年進士登科錄》在第一甲第三名「王鏊」名下著錄「年二十六，八月十七日生」。王鏊在成化十一年乙未年二十六歲，推知其生年正是景泰元年庚午。更有直接而確鑿的證據，那就是他所自述的生年和生日。《王文恪公集》卷八有詩題爲〈次韻沈方伯良臣爲予七十之壽。沈與予同生庚午，又同在郡庠，今同致仕〉此自言生於「庚午」，當爲景泰元年。又卷九〈六十初度自壽四首〉記，小序明言「正德己巳八月十七日，予六十初度之辰」。此自言六十誕辰在正德己巳（1509年）八月

十七日，與《登科錄》所記王鏊的生日完全相合。

綜上所考，可以確知，王鏊生於景泰元年庚午八月十七日，即一四五〇年九月二十二日，卒於嘉靖三年甲申三月十一日，即一五二四年四月十四日。

林　俊　（1452－1527年）

　　林俊，字待用，號見素，晚更號雲莊逸老，福建興化府莆田縣人。成化戊戌（1478年）進士，官至刑部尚書。他工詩文，時稱「文上溯先秦，追韓歐遺軌，而本之六經，一出於正；詩宗唐杜，晚乃出入黃山谷、陳無己間。」著有《見素詩集》、《文集》若干卷，正德間已梓行於世。今能見到的只有正德己卯（1519年）刻的《見素詩集》十四卷，而收詩則止於甲戌（1514年）。《四庫全書》所收《見素文集》二十八卷、《續集》十二卷、《奏議》七卷，是萬曆乙酉（1585年）所刻的「孫男的祖重梓」本。林俊亦善書，當時「碑版流播遍四方，求者日踵接於門」。但時至今日，他的書跡已極難得見了。

　　《宋元明清書畫家年表》據「《明史》卷一九四」列林俊（待用）生於景泰三年壬申，卒於嘉靖六年丁亥，年七十六。然檢《明史》卷一九四〈林俊傳〉僅記嘉靖「四年病中上書」，「又明年，疾革」，「遂卒，年七十六。」並未明著卒於何年，更未能準確推其生年。

　　《國朝獻徵錄》卷四五載楊一清（1456－1530年）撰〈榮祿大夫太子太保刑部尚書見素林公墓誌銘〉，僅著「辛巳，公年七十」和「越三年丁亥，疾且革」，「遂卒，是年四月六日也。」辛巳和丁亥順次為正德十六年和嘉靖六年。由此可得他的卒年月日，並從辛巳年七十推知他的生年。《國榷》卷五三「丁亥嘉靖六年」「七月丙子朔」，「己丑，前太子太保刑部尚書林俊卒。」己丑當為七月十四日，是與〈墓誌銘〉所記卒的月日顯有未合。孰是孰非，亦須求證。

　　鄭岳（1468－1539年）《山齋文集》卷一四〈榮祿大夫太子太保刑部尚書見素林公行狀〉，在敘述林氏家世之後，即明著「公名俊」「以景泰三年壬

申二月十一日生。」又記「今年丁亥，公年七十有六，三月二十二日得疾」，「四月初六日五鼓呼子達授遺言」，「是夜二鼓卒。」這篇〈行狀〉出自「辱公知最久」的鄉後輩之手，對於林俊的家世生平寫得巨細無遺，極其詳盡。所記林俊的生卒年月日，必確知其時日才能寫得如此具體而得其實，亦自最為可信。〈墓誌銘〉所著卒年月日，當據〈行狀〉而得，從而可證《國榷》所記有誤。

故可確知，林俊生於明景泰三年壬申二月十一日，即一四五二年三月二日；卒於明嘉靖六年丁亥四月六日，即一五二七年五月五日。

楊一清 （1456－1530年）

　　楊一清，字應寧，號邃庵，人稱石淙先生，雲南雲南府安寧州人，寓江東京口（今江蘇省鎮江市），成化壬辰（1472年）進士，官至吏部尚書，華蓋殿大學士，諡文襄。少能文，八歲以奇童薦入翰林，十四歲舉鄉試，及長，更以詩名，著有《石淙詩稿》十九卷。善書法，尤精行草。傳世書跡，今所知有北京故宮博物院藏《行書》二卷、《草書》一卷，上海博物館藏《楷書》一軸、《行書》一卷。

　　《宋元明清書畫家年表》列楊一清生於景泰五年甲戌（1454年），卒於嘉靖九年庚寅（1530年），年七十七歲。《備考》注「《明史》卷一九八」。然檢《明史·楊一清傳》並無生卒的記載。《明清江蘇文人年表》據陶鎔黃等《歷代名人生卒年表補》所列楊一清的生卒與此相同。

　　楊一清卒後，顧純爲撰〈行狀〉，李元陽（1497－1580年）爲撰〈墓表〉，均載《國朝獻徵錄》卷一五。〈墓表〉未著楊一清的生卒。〈行狀〉記其生於「景泰甲戌十二月六日」，卒於「嘉靖九年八月十四日」。後世或即據此而得他的生年和卒年。〈行狀〉又記「公年十四中順天鄉試」。若從「景泰甲戌」起算下數十四年，當爲成化丁亥，而是年不是大比之年。事實上，楊一清中舉在成化戊子（1468年），年當十五。故生年「甲戌」與中舉年「十四」必有一誤。

　　《成化八年進士登科錄》在三甲九十五名「楊一清」名下列出「年十八，十二月初六日生」。成化八年壬辰年十八，與四年戊子年十四正合，由此表明「十四」無誤。但據以推其生年，卻不是甲戌，而是乙亥。李東陽《懷麓堂集》卷五九有〈邃庵太宰先生初度疊前韻奉壽〉七言排律一首，首二句云：「兩翁星命不同躔，後甲先庚僅十年。」這裡涉及二人的生年。李東陽生於正統

十二年丁卯（1447年），丁在庚前，故曰「先庚」。而「後甲」當指楊一清生年必在「甲」之後，這就足以證明〈行狀〉的「甲戌」紀年實誤，不足爲據。但所記生日與《登科錄》相同，則是可以信從的。乙在甲後，從丁順數到乙是九年，舉成數也與「僅十年」相合。這是生於景泰乙亥的一個旁證。

談遷《國榷》卷五四「庚寅嘉靖九年‧九月丁亥朔」，「甲寅，前大學士楊一清卒。」是其卒爲嘉靖九年九月二十八日。這與〈行狀〉所記卒年相同，而卒日不同。孰是孰非，無可抉擇，姑兩從之。

綜上所證，楊一清生於明景泰六年乙亥十二月六日，即一四五六年一月十三日；卒於嘉靖九年庚寅八月十四日或九月二十八日，即一五三〇年九月五日或十月十八日。

趙　寬*（1458－1505年）

　　趙寬，字栗夫，號半江，南直隸蘇州府吳江縣雪灘里人。成化辛丑（1481年）會元，廷試二甲第九名進士，官至廣東提刑按察使。他自少警敏絕人，讀書五行俱下，於制舉之文若不經意，而下筆超邁，爲老輩所推服。爲官後益肆力於學，自經史以及諸子百家無不淹貫，更爲時所稱。所爲詩文，雄渾秀整。著《半江趙先生集》十五卷，〈附錄〉一卷，今有嘉靖辛酉（1561年）重刻本。工書法，行草尤清潤，亦著時譽。然存世書跡，北京故宮博物院藏趙寬《行書自書詩》卷，著錄於《中國古代書畫目錄》第二冊，編號「京1-1159」，亦見《宋元明清書畫家傳世作品年表》，列在弘治元年戊申（1488年）。

　　趙寬的生卒，近人多以公元紀年，記之爲「1457－1505年」。《宋元明清書畫家傳世作品年表》據《中國美術家人名辭典》列趙寬生天順元年丁丑（1457），卒弘治十八年乙丑（1505年），亦正相合。趙寬卒後，同里王鏊爲撰〈廣東按察使趙君墓誌銘〉，見四庫全書本《震澤集》卷二八，亦見《國朝獻徵錄》卷九九，但已有刪節。記其卒僅書「進廣東按察使，蒞任甫越月卒，年四十有九。」末記「卜以正德元年葬君於吳橫山靈石峰之麓」（此句《獻徵錄》本已刪去），仍無從得其卒於何年。檢《半江趙先生集》後〈附錄〉亦收入王鏊所撰〈墓誌銘〉，明記「弘治乙丑進廣東按察使，蒞任甫越月卒，年四十有九。」於是可得其卒年，並可據以推知其生年。〈附錄〉收入張寰於嘉靖壬寅（1542年）秋八月所錄《半江先生實錄》，明記「二十一膺成化丁酉鄉薦」。據此可知，趙寬成化丁酉（1477年）年二十一，亦與弘治乙丑年四十九相合，是又得一旁證。又《半江趙先生集》卷五有〈除夕龍遊舟中初度〉七律一首，中云：「旅逢初度誰相慰，老愧無聞每自憐。」知其生日在除

夕。查天順元年十二月月小，是其生在十二月二十九日。

　　綜上所述，趙寬生明天順元年丁丑十二月二十九日，即一四五八年一月十四日；卒明弘治十八年乙丑，即一五〇五年。故以公元紀年，趙寬生卒應作（1458－1505年）。

趙　寬 *（1458—1505年）

錢　福　（1461－1504年）

　　錢福，字與謙，號鶴灘，南直隸松江府華亭縣人。弘治庚戌（1490年）連捷會元和狀元，官翰林修撰，三年告歸，即不再仕。他少而穎悟，長工詩文，而以敏捷見長，然其合作，亦頗矜煉。與同邑顧清、沈悅齊名，時稱「三傑」。著有《鶴灘集》六卷，萬曆戊申（1608年）刻本，附馮時可撰《鶴灘先生遺事》。亦善書，今北京故宮博物院藏錢福《行書放鶴詩》冊頁，天津市藝術博物館藏錢福《行書東崖書屋記》卷，作於弘治己未（1499年），其他傳世書跡已不多見。

　　李東陽撰〈翰林修撰錢福墓表〉，載《國朝獻徵錄》卷二一，未明記錢福生年，僅言其「成化丙午舉南畿鄉貢」；而於其卒寫道：「以酒成癖，手書抵予，若爲永訣者，予怪之。甲子八月二日遂不起，年四十有四而已。」卒年月日，一目了然。此〈墓表〉是應錢福之子元而作，又李氏與錢福誼屬師生，所記卒年日月及卒時歲數，並由此推知的生年，均屬可信。還可從馮時可所撰《鶴灘先生遺事》中得到印證。此文亦見載《國朝獻徵錄》卷二一，摘其有關者如此：「年二十六舉於鄉，三十魁省試及奉廷對賜進士第一人；三年告歸，又四年以大計罷，又七年而終。」由此可知，第一，錢福於成化丙午中舉年二十六歲，弘治庚戌成進士年三十歲，彼此相合。第二，從庚戌後一年辛亥起算，下數三加四再加七年合計十四年，正好是弘治甲子，也與〈墓表〉所記卒年相合。

　　故由以上推算可以確證，錢福生於明天順五年辛巳，即一四六一年；卒於明弘治十七年甲子八月二日，即一五○四年九月九日。

徐　霖 （1462－1538年）

　　徐霖，字子仁，一字子元，自號九峰道人，別號髯仙，又號快園叟，南直隸松江府華亭縣人，居南京。「五歲日記小學千餘言，七歲能賦詩，九歲大書輒成體，通國呼爲奇童」。十四歲爲諸生，屢試被黜，即棄去。工詩文，善制小詞，又能自度曲。書精篆法，畫善花卉及松竹、蕉石。他的書畫作品，今存於世的有十餘件。如北京故宮博物院藏法書七件，繪畫二件，見《中國古代書畫目錄》第二冊，列在王守仁（1472－1528年）之後；上海博物館有法書二件，見《目錄》第三冊，列在祝允明（1461－1527年）之前。可見對於徐霖的生年還不很清楚。

　　顧璘（1476－1545年）《顧璘全集·息園存稿》卷五有〈隱君徐子仁霖墓誌銘〉（亦見《國朝獻徵錄》卷一一五），文中明著「嘉靖戊戌年七十七，以七月二日卒於家。訊傳於郢，余惋痛累日。時太僕陳君魯南亦卒。甚痛鄉國雅文之凋喪也。」徐霖卒於南京，時顧璘巡撫湖廣於荊州，未必詳知徐霖卒時的情況，但〈墓誌銘〉是根據許穀（1504－1586年）所撰〈行狀〉而寫，所記徐霖卒年月日，自屬可信。又陳沂魯南，今確知卒於嘉靖戊戌，亦可旁證卒年無誤。戊戌爲嘉靖十七年，是年七月二日徐霖卒。由嘉靖戊戌起算，上數七十七年，爲天順壬午（1462年）。

　　據此可知，徐霖生於明天順六年壬午，即一四六二年；卒於嘉靖十七年戊戌七月二日，即一五三八年七月二十七日。實際上他小祝允明一歲，而大王守仁十歲。

費　宏（1468－1535年）

費宏，字子充，號鵝湖，江西廣信府鉛山縣人。成化丁未（1487年）一甲第一名進士，官至吏部尚書華蓋殿大學士，卒諡文憲。宏自少肆力於學，六經子史無不旁通，及長更以文學性行，卓然聞於當世。所著《鵝湖摘稿》二十卷、《費文憲公詩集》十五卷，存世均有明嘉靖刻本。宏亦工書，尤擅行楷。傳世墨跡已不多見。僅知北京故宮博物院藏有三件，即《行書致葛老札》冊頁，《行楷書琴鶴遺音詩文》卷和《行楷書題朱熹城南唱和詩》卷。後二件順次作於弘治乙丑（1505年）和正德甲戌（1514年）。

費宏生卒，《歷代名人年譜》無著錄。《明人傳記資料索引》記其生卒為「1468－1535」，並言其「年六十八卒」。所列有關費宏生平傳記資料多種，現在就所見到的文獻資料，摘其有關要點，為之一證。

《國朝獻徵錄》卷一五載江汝璧（1486－1558年）撰〈光祿大夫柱國少師兼太子太師吏部尚書華蓋殿大學士贈太保諡文憲費公宏行狀〉，當是費宏卒後及時所作，所記費宏家世生平最為翔實。其中可資考訂費宏生卒的，開篇即記其「癸卯年甫冠領鄉薦」、「丁未舉進士，為廷試第一人。」中記其嘉靖乙未「十月十九日以陪祀歸，一夕奄逝。」後更明言「公生於成化戊子二月二十六日，享年六十有八。」即此已可得其生卒，當屬可信。今尚可列舉三證，使所得結論更有依據。李東陽《懷麓堂集》卷八三有〈封安人費母余氏墓誌銘〉，即為費宏母而作。末有云：「子三人，宏年二十及第。」知成化丁未費宏中狀元年二十。《列朝詩集小傳》丙集〈費少師宏〉記其「年十六，領鄉薦。」知費宏中舉在成化癸卯（1483年）年十六。而二者與嘉靖乙未（1535年）年六十八均相符合，可證所得生卒亦得其實。還有《國榷》卷五六「乙未嘉靖十四年」「十月己丑朔」，「戊申，少師兼太子太師吏部尚書華蓋殿

大學士費宏卒」、「年六十八」。戊申爲十月二十日。這與〈行狀〉所記卒的年月正合，更可得其卒的確日。

　　據上所述，可以確證，費宏生於明成化四年戊子二月二十六日，即一四六八年三月二十日；卒於明嘉靖十四年乙未十月二十日，即一五三五年十一月十五日。

唐 皋 （1469－1526年）

　　唐皋，字守之，號新庵，南直隸徽州府歙縣岩鎮人，正德甲戌（1514年）狀元，官至侍講學士、經筵講官。性聰穎出群，好讀書，工詩文。「為文下筆立就，或求竄易字句，伸筆直書，不襲一字，人咸服其才。」著有《心庵文集》，惜未見傳本。王寅輯《新都秀運集》選唐皋詩四首。生平所作多散佚。

　　北京故宮博物院藏汪承等《行書玩芳亭詩》卷，曾為黃賓虹所得，在致許承堯的一封信中提到此卷。信中告知「題詠者邑人十之六七」，而「見郡志科第及文苑」的九人中便有唐皋及其群從唐佐、唐澤和唐誥。不見郡志的尚有唐誨和唐詡。卷中保存著唐皋等六人自書的〈詠玩芳亭詩〉，便是迄今僅能見到的他們六人的佚詩和書跡。

　　唐皋卒後，無記其生平的碑傳文字傳世，更從未見有載籍著錄他的生卒。《列朝詩集小傳》記，「（皋）學士老於場屋，暮年始登上第」、亦無從約略推其生年。所幸在成書於嘉靖己亥（1539年）的《新安唐氏宗譜》中可以明確地見到唐皋的生卒年月日。此譜卷下「岩鎮子章公派」下十九世記唐皋，「生成化己丑正月十九日午時，卒嘉靖丙戌三月初三日子時。」譜的纂修者唐仕，字信之，號琴山，正德丙子舉人，與唐皋為六服兄弟，而小其十四歲。上舉唐皋的生卒年日月時如此具體，必有親知的確據，自可完全信從。由此確知，唐皋生明成化五年己丑正月十九日，即一四六九年一月三十一日；卒明嘉靖五年丙戌三月初三日，即一五二六年四月十四日。他中狀元時年四十六，而十二年後即去世，也可謂晚達了。

　　《玩芳亭詩》卷中題詠者尚有唐佐，字希元，號戀庵，成化戊子舉人，與皋父為五服兄弟；唐澤，字沛之，號南岡，弘治己未進士；唐誥，字君錫，

號心園，弘治壬子舉人；唐誨，字啓之，號臺山，郡庠生；均與皋爲六服兄弟。他們的生卒年月日均明記於《宗譜》內。

陳　沂（1469－1538年）

　　陳沂，初字宗魯，後改魯南，自號小坡，別號石亭居士，南直隸江寧府上元縣人，正德丁丑（1517年）進士，官至山西行太僕寺卿。工詩，著有《拘虛集》五卷，《後集》三卷。擅書畫，書法東坡，山水深得馬夏之妙。書畫作品今所見到的爲：北京故宮博物院藏法書一件，繪畫三件；上海博物館藏法書二件，繪畫一件。

　　陳沂與顧東橋璘爲好友，居同里閈，過從最密，相知亦最深。陳沂卒後，顧璘爲之作〈山西行太僕寺卿石亭陳先生墓誌〉，收入《顧璘全集・憑几集》卷二，亦見《國朝獻徵錄》卷一〇四，略有刪改。陳沂生卒在〈墓誌銘〉中有明確記載：生「以成化己丑七月二日」；「戊戌秋，乃以訃聞。」而「實卒於六月二十六日」（《獻徵錄》刪去此句）。

　　陸心源（1834－1874年）《三續疑年錄》卷七著錄陳沂生成化五年己丑，卒嘉靖十七年戊戌，所據當爲〈墓誌銘〉，今均從之。〈墓誌銘〉出於知己好友之手，所記陳沂生卒年月日又如此具體，自屬無可懷疑。然檢〈正德丁丑同年增注會錄〉，在陳沂名下記「字魯南，號石亭，年四十五，七月初二日生。」生日與〈墓誌銘〉所記正合。而若以丁丑年四十五歲推之，其生年當爲成化九年癸巳（1473年），較〈墓誌銘〉所記晚四年。我們自應以〈墓誌銘〉正其誤，然既有二說，孰是孰非，如有旁證，則更可作出有力的判斷。

　　有幸在陳沂的集中恰好找到一個直接而確鑿的證據。《拘虛後集》卷二有〈丁酉除夕〉七律一首，詩云：

　　爆聲雷動千門列，烈火煙橫百户連。坐久歲分將盡夜，起來人拜古稀年。
　　梅調玉鼎山中相，椒薦瑤尊地上仙。老少歡吳三世集，太平歌頌一家前。

「丁酉」當爲嘉靖十六年（1537年），詩爲是年除夕所作，因此詩中第四句「起來人拜古稀年」特別值得注意。這顯然是說，明日新年元旦，便年屆七十了，即嘉靖戊戌，陳沂年七十。而據此以推其生年，正是成化己丑。由此可證，〈墓誌銘〉所記陳沂的生年月日都是正確的。明清科舉應試時，往往有少報年齡的情況，因而在諸如〈登科錄〉這類資料中所記年齡，有的符合實際，有的小於實際，而所記生日大都無誤。陳沂應試時，可能就少報了四歲。

顧璘在〈墓誌銘〉中記與陳沂相別時寫道：「嘉靖丁酉，璘召起副都御史撫楚，與先生別，殊怏怏。」至丁酉除夕，陳沂尙在世。由此亦可證卒於翌年戊戌爲可信。

綜上所述，陳沂生於成化五年己丑七月二日，即一四六九年八月八日；卒於嘉靖十七年戊戌六月二十六日，即一五三八年七月二十一日。

劉　麟 （1474－1561年）

　　劉麟，字元瑞，學者尊稱南坦先生，晚自號坦上翁，本爲江西饒州府安仁縣人，以武功籍隸南京而爲南京廣洋衛人。弘治丙辰（1496年）進士，官至工部尙書，卒諡清惠。他生長於南京，登進士，與顧璘、徐禎卿號江東三才子。正德戊辰（1508年）出爲紹興府知府，甫五月，以忤劉瑾廢爲編氓，移寓吳興，與吳甘泉琉、孫太初一元、張石川寰、陸玉崖崑結湖南雅社，稱茗溪五隱。嘉靖己丑（1528年）由工部尙書被勒致仕，遂居吳興，不復出。他生平所爲詩文，萬曆間由陳幼學、熊明遇、朱鳳翔、丁元薦校刻爲《劉清惠公集》十二卷（卷十二爲附錄），今傳世尙有原刻本。他雖不以工書名，而傳世書跡今仍可見的，上海博物館藏劉麟《行書逸老堂碑記事》卷和《行書樂志論等》卷，廣東省博物館藏劉麟《行書水仙花詞》卷，蘇州市博物館藏劉麟《行書尺牘》卷。

　　劉麟生卒，《宋元明清書畫家年表》列爲「成化十年甲午（1474年）」和「嘉靖四十年辛酉（1561年），年八十八」。〈備考〉均注「明史卷一九四」。檢《明史》卷一九四〈劉麟傳〉記其「卒年八十七」，殊有未合。劉九庵《宋元明清書畫家傳世作品年表》即改爲「嘉靖三十九年庚申（1560），劉麟（元瑞）卒，年八十七。」《實錄·工部尙書劉麟傳》，亦見《國朝徵獻錄》卷五〇，記「工部尙書劉麟以嘉靖四十年四月辛卯卒」，「卒年八十七。」《國榷》卷六三「嘉靖辛酉四十年」「四月庚寅朔」，「辛卯前工部尙書劉麟卒」，「年八十七」。這與《實錄》所記是一致的。但《列朝詩集小傳》丙集〈劉尙書麟〉中卻又記其卒「年八十八」亦與史所記相異。以何爲是，應求一決。

　　《劉清惠公集》卷一二〈附錄〉有顧應祥（1483－1565年）撰〈墓銘〉，

記「公生長金陵，年甫十九應弘治壬子南畿鄉試薦」，後又記「竟無一語及家事而卒，時嘉靖辛酉四月朔之二日也，距生成化甲午九月二十八日，享年八十有八。」這是記劉麟生卒年月日和卒時歲數的最早資料，是如此具體而完整，而且嘉靖辛酉年八十八與弘治壬子年十九亦相符合，當更可信。《明史》、《國榷》似均依據《實錄》，而《實錄》所記卒年月日雖與〈墓銘〉全合，但據以推出的生年則不合，由此只可懷疑所記「卒年八十七」為誤。在迄今尚未發現另有足以否定〈墓銘〉所記生年的情況下，可得結論如下：劉麟生明成化十年甲午九月二十八日，即一四七四年十一月七日；卒明嘉靖四十年辛酉四月二日，即一五六一年四月十五日。

顧　璘 （1476－1545年）

　　顧璘，字華玉，別號東橋居士，南直隸應天府上元縣人。弘治丙辰（1496年）進士，官至南京刑部尚書。他少有才名，早登甲第，歷仕三朝閱五十年，爲官融朗闊達，精於吏理，而飾以文學，有古循良之風。爲文不事險刻，而雄深爾雅，自足名家，詩尤雋永，時出奇峭，時與李夢陽、何景明、徐禎卿、邊貢、朱應登、陳沂、鄭善夫、康海、王九思號十才子。著有《浮湘稿》四卷、《山中集》四卷、《憑几集》五卷、《續集》二卷、《息園存稿》十四卷、《文集》九卷、《緩慟集》一卷，傳世有嘉靖間刻本；清乾隆間收入《四庫全書》，總名爲《顧華玉集》。顧璘書跡，北京故宮博物院藏《行書草堂新成雅興》卷、《行書致葛藩伯札》頁和《爲謝應午行書自作詩》卷；上海博物館藏顧璘《行書詩》卷，湖北省博物館藏顧璘、陳沂《行書詩》冊十七開。

　　著錄顧璘生卒的最早資料是文徵明（1470－1559年）所撰〈故資善大夫南京刑部尚書顧公墓誌銘〉（見《莆田集》卷三二），即爲顧璘而作。誌首記「嘉靖二十四年乙巳閏正月八日辛巳，南京刑部尚書顧公以疾卒於金陵里第。」顧璘的卒年月日即明著於此。又在列舉生平著作之後，記「其生成化丙申七月二日，享年七十。」從成化丙申至嘉靖乙巳整七十年。文徵明比顧璘大六歲，二人頗多交往，相知亦較深。而且〈墓誌銘〉是據「公門生太常少卿許轂所爲狀來乞銘」而作，當得其實。後世著錄顧璘生卒，或均以此爲據。今於他的生日，尚可另得一證。《顧華玉集·山中集》卷一有〈和陳太僕生辰二首〉七律，題中記「璘與太僕及惕庵總憲公同生，時惕庵亡矣。」第一首首句云：「天當流火生同日。」明指三人同生於七月的一天。陳太僕即指陳魯南沂，爲顧璘知友之一。今已考知，陳沂「生成化己丑七月二日」。

顧璘生與之同日，亦可確證〈墓誌銘〉所記生日為更可信。至於卒日，卻也更須一究。查嘉靖二十四年乙巳閏正月為甲子朔，八日當為辛未，而辛巳為十八日。可見，〈墓誌銘〉所記「八日」和「辛巳」，二者必有一誤，然在尚未確證足以判明之前，不妨兩從之。於是可得，顧璘生明成化十二年丙申七月二日，即一四七六年七月二十二日；卒明嘉靖二十四年乙巳閏正月八日或十八日，即一五四五年二月十八日或二十八日。

周　用 （1476－1547年）

　　周用，字行之，別號白川，南直隸蘇州府吳江縣人。弘治壬戌（1502年）進士，官至吏部尚書，卒諡恭肅。喜爲詩，著有《周恭肅公集》十六卷，今存嘉靖己酉（1549年）刻本。書法俊逸，尤善繪事。他的書畫作品，今存於世的，北京故宮博物院藏有三件：一是《行書祝壽詩》軸，二是《詩畫冊》（畫六開，書二十九開），三是《寒山子像》軸，見《中國古代書畫目錄》第二冊第三十三頁。

　　周用的生卒，《歷代名人年譜》列「周行之用生」於成化十二年丙申，「周行之卒（年七十二）」於嘉靖二十六年丁未，未明出處。《宋元明清書畫家年表》列「周用（白川）生」，同《年譜》，《備考》注「《疑年錄續》卷三」，而於嘉靖二十七年戊申列「周用（白川）作《寒山蕭寺》卷。是年卒，年七十三」。〈備考〉注「《南畫大成》卷十五、按《明史》卷二二，年七十二卒，《疑年錄續》同，此據夏言撰傳。」《明清江蘇文人年表》亦於明嘉靖二十七年戊申著「吳江周用死，年七十三。」下註「《疑年錄匯編》七」，當其所據。於是周用卒年便有「丁未」和「戊申」二說。

　　徐階（1503－1583年）撰〈資德大夫正治上卿太子少保吏部尚書贈太子太保諡恭肅周公用墓誌銘〉，亦載《國朝獻徵錄》卷二五，文中明著「丁未春正月僅訖事，以某月十九日卒，距生成化丙申九月二十二日，享年七十二。」丁未當是嘉靖二十六年，卒月不詳。《年譜》或即以此爲據。《國榷》卷五九「丁未嘉靖二十六年」「正月甲寅朔」，「壬申，太子少保吏部尚書周用卒。」壬申正是十九日，可補〈墓誌銘〉卒月之缺。而兩相印證，周用卒年月日已可確知。但還需一查所謂「此據夏言撰傳」，以見其究竟。

　　夏言（1482－1548年）所撰的是〈恭肅公神道碑銘〉，在《周恭肅公集》

卷前即可見到。文中明記「事甫竣而公薨矣，實嘉靖丁未正月十九日也」。又曰：「壽七十二，卜以戊申年三月二十二日葬於澄源鄉西亢之原。」這裡所記周用的卒年月日一清二楚。怎能據此而得周用卒於戊申？或許是把葬期當作卒年了吧。至於《南畫大成》卷一五所影印的《寒山蕭寺》卷，如果確出於周用之手，則署年必有誤；否則就只能是偽作，不足爲據。

綜上可得，周用生於明成化十二年丙申九月二十二日，即一四七六年十月九日；卒於明嘉靖二十六年丁未正月十九日，即一五四七年二月九日。

朱應登 （1477－1527年）

　　朱應登，字升之，號凌溪，南直隸揚州府寶應縣人。弘治己未（1499年）進士，官至雲南布政使司左參政。他童時即解音律，諳詞章，十五歲盡通經史百家言。及長，以詩文名，與李夢陽、何景明、徐禎卿、邊貢、顧璘、陳沂、鄭善夫、康海、王九思號十才子。應登下筆爲文，馳騁橫放，詩亦磅礡蘊藉，清新俊逸，卓有聲譽。所著《凌溪先生集》十八卷，今尚有嘉靖間刻本，然已不可多得。他的書跡，北京故宮博物院藏《行書宜祿堂夜集聯句》卷（作於正德庚辰，1520年）、《行書七律詩》扇頁以及與顧璘、費宏合作的《行書詩文》卷（費：嘉靖丁亥），均見《中國古代書畫目錄》第二冊第三十三頁。

　　朱應登生卒，《明清江蘇文人年表》有著錄：據《盛明百家詩》定其生年爲成化丁酉，據《廣陵十先生傳》定其卒年爲嘉靖丙戌。《明人傳記資料索引》以公元記朱應登生卒爲一四七七至一五二六年，與《年表》相合。

　　李夢陽（1472－1529年）《空同先生集》（嘉靖刻本）卷四五有〈凌溪先生墓誌銘〉，是朱應登卒之「明年」應「其弟應辰以書狀來徵銘」而作，當爲記其生平的最可靠的文獻。開篇即寫道：「嘉靖五年十二月乙丑，中奉大夫雲南左參政凌溪先生卒於家。」這裡明著卒年月日，應是據實而書的。中又記他「年二十舉進士。」後更明記「凌溪生成化十三年正月己未，得年五十。」從成化十三年到嘉靖三年正五十年。故所記生年和卒年與卒時歲數相合，自無可疑。但所記「年二十舉進士」，則與事實不合。因從成化十三年到弘治十二年是二十三年。歐大任《歐虞部集‧廣陵十先生傳》正是記其「年二十三舉進士」，可證〈墓誌銘〉之誤。

　　而言其「年五十卒於家」，則與之相一致。又《列朝詩集小傳》丙集〈朱

參政應登〉有云：「罷歸，卒年五十。升之舉進士，年才二十三。」也是一個旁證。

《宋元明清書畫家傳世作品年表》在「嘉靖六年丁亥（1527年）四月初五日」列「朱應登（升之）等三家行書詩卷」，實與〈墓誌銘〉所記顯有矛盾。此卷實即前舉三人合作的《行書詩文》卷，創作年代明指費宏所書在嘉靖丁亥，而未及朱、顧二家，自難據以認定，嘉靖六年丁亥朱應登尚在世。故〈墓誌銘〉所記卒年仍可信從。嘉靖五年十二月己酉朔，乙丑是十七。成化十三年正月庚子朔，己未是二十日。

於是可知，朱應登生於明成化十三年丁酉正月二十日，即一四七七年二月三日；卒於明嘉靖五年丙戌十二月十七日，即一五二七年一月十八日。《索引》以其卒年爲一五二六年，亦不準確。

陸　深　（1477－1544年）

　　陸深，字子淵，號儼山，南直隸松江府上海縣洋涇原人。弘治乙丑（1505年）進士，官至詹事府詹事，卒謚文裕。他少穎慧，五、六歲能辨字義，誦古詩，稍長洞究經史，學益宏偉，著作甚富，除嘉靖家刻本《儼山文集》一百卷、《續集》十卷外，尚有《傳疑錄》二卷、《史通會要》三卷、《河汾燕閒》二卷、《玉堂漫筆》三卷等傳於世。陸深亦工書，自言：「吾與吳興同師北海，海內人以吾爲取法於趙。」但後世仍有認爲他的書法是「仿李北海、趙承旨」的，而稱他「品騭古今，賞鑑書畫，博雅爲詞林之冠。」他的書跡今存於世者有：北京故宮博物院藏陸深《行書謁東海先生墓》冊五開、《行書瑞夢賦》卷和《行書雙壽詩》頁等三件；上海博物館藏陸深《行書靜虛亭記》卷、《行草書秋興詩八首》卷、《行書自書詩》卷、《行書壽王愼庵聘君六十壽》軸、《行書收藏書畫稿本》冊十四開、《行草書七言詩》軸和《行書濂溪語錄》橫幅等七件；天津市藝術博物館藏陸深《行書贈直齋詩》卷一件；湖北省博物館藏陸深《行書書札》冊六開。

　　《歷代名人年譜》在成化十三年丁酉列「陸子淵深卒於七月，年六十八。」今多從之。然未明出處，且缺卒日，尚須爲之一證。

　　從《國朝獻徵錄》卷一八見許讚（1473－1548年）所撰〈通議大夫詹事府詹事兼翰林院學士贈禮部侍郎謚文裕陸公深墓表〉，文中前記「吳淑人夢童子浮海捧冠帶入戶，翌日生公，成化十三年八月十日也」。後記「甲辰二月感脾寒吐泄漸劇，七月二十五日卒，享年六十有八。」這裡已得陸深的生卒年月日，而且生年和卒年與卒時歲數是協調的。《年譜》或即據此，然何以獨缺卒日。《國榷》卷五八「嘉靖甲辰二十三年」「七月戊戌朔」，「壬戌，前詹事府詹事兼翰林學士陸深卒。」壬戌正是七月二十五日，可爲〈墓表〉所

記卒年月日提供一有力佐證。

唐錦（1475－1554年）《龍江集》卷一二載〈詹事府詹事兼翰林院學士儼山陸公行狀〉，記述陸深生平最爲詳盡，特別是記其病情更爲具體；從「甲辰二月脾胃寒泄，肌肉漸鑠」，經「六月朔日移臥西莊」至「七月十有八日」「扶輿而歸」正寢，病情不斷加劇，然仍「神爽清明，無絲毫憒狀。」到了「二十五日漏下四鼓」後，「昧爽問天已明未，須臾翛然而逝。」時已二十六日黎明。或許明代習俗以天明爲一日之始，故〈墓表〉記其卒日爲七月二十五日，《國榷》亦從之，而《年譜》或有所疑，便僅列出卒月。今從舊說而紀其實如此。〈行狀〉明著「公生丁酉秋八月十日，享年六十有八。」嘉靖甲辰六十八，則「公生丁酉」當爲成化十三年，可證〈墓表〉所記生年月日爲得其實。

綜上所述，可以確證，陸深生明成化十三年丁酉八月十日，即一四七七年九月十六日；卒嘉靖二十三年甲辰七月二十五日，即一五四四年八月十三日。

蔡　羽　（1477或1478－1541年）

　　蔡羽，字九逵，別號林屋山人，又號左盧子，南直隸蘇州府吳縣西洞庭山人。父溁，字時清，號橘洲；母吳氏，宣德丁未進士廣東右參政吳惠之女。羽「少失父，吳夫人親授之書，輒能領解。年十二操筆爲文，已有奇氣。」稍長，盡讀家中所藏書，然不事記誦，而務求通貫。爲文「奧雅宏肆，潤而不浮，詩尤雋永。」著有《林屋集》二十卷，《南館集》十三卷。他一生久困場屋，「自弘治壬子（1492年）至嘉靖辛卯（1531年），凡十有四試」鄉闈，皆不售，前後整整四十年。晚以太學生赴選，始得官南京翰林院孔目。羽亦工書法，然爲詩文名所掩，傳世書跡已不多見。上海博物館藏蔡羽《行書》扇頁，影印本見《藝苑掇英》一九七八年第二期。北京故宮博物院藏蔡羽《楷書詩》扇頁和《行書臨謝晉書》卷各一件，另有《行書〈四家聯句〉詩》扇頁，是與文徵明、陸師道、王寵三家合作而成。

　　蔡羽的生卒，吳榮光《歷代名人年譜》不著生年，而在「嘉靖二十年辛丑」列「蔡羽卒於正月三日。」所據當是文徵明撰〈南京翰林院孔目蔡先生羽墓誌〉，〈墓誌〉開篇道：「嘉靖二十年辛丑正月三日，吳郡蔡先生卒。」這是同郡知友所寫，故卒年月日非常具體，完全可以信從。而〈墓誌〉既未著生年，也未著卒時歲數，無以推定其生年。而且迄今也未見可供考訂其生年的記載。故其生於何年，仍是一個懸案。《中國古代書畫目錄》第二冊列蔡羽於許宗魯（生於弘治庚戌，1490年）之後，未知何據。

　　現在從上面有關引文和下舉資料，倒可以來探索一下蔡羽的生年問題。

　　一是父母的生年。蔡羽〈先考橘洲府君先妣吳孺人行狀〉明著，父生於正統乙丑（1445年），卒於成化壬寅（1482年）；母生於正統丁巳（1437年），卒於弘治癸丑（1493年）。

二是妻馬氏的生卒。〈亡室馬氏墓銘〉明著：生於成化癸巳（1473年），卒於嘉靖戊子（1528年）。妻卒時「爲予婦蓋三十八年」知結縭當在弘治辛亥（1491年），與結縭「三年，姑卒」正合。時馬氏十九歲。

三是同母姊的生卒。蔡羽姊嫁同邑徐天常爲妻，是徐繗之母，卒後爲撰〈徐碩人墓誌銘〉，明著：生成化戊子（1468年），卒正德辛巳（1521年）。

首先可以確知，羽必小於其姊而生於其父卒前，其生必在成化己丑到辛丑的十三年內。

其次，母「授之書」最早在父卒的當年，而「年十二」當更後，而且相距不止一二年，因而父卒時，羽不到十歲，必小於其妻馬氏。故其生最早在成化甲午（1474年）。在可能出生的十三年中縮短了五年。

再其次，羽始從母學，年齡不能小於三歲，因二歲讀書是不能「領解」的，也不能大於六歲，因父在已七、八或九歲，在讀書之家，哪有不親授或延師教子之理。於是他的生年便可一下縮短在成化丁酉到庚子（1477－1480年）的四年內。

又其次，羽結縭在辛亥，年齡在十二至十六歲之間，小於馬氏三到六歲。但按男性身心發育，成親的適當年齡當在十三歲以上，因此結縭在十四歲，首赴鄉試在十五歲，恐怕是不能再小了。由此可得他出生當在丁酉和戊戌的兩年內。

以此推論雖似合理，仍難保證合乎事實。故下面列出蔡羽生年仍有待確證的檢驗，不足以爲定論。於是得，蔡羽生於成化丁酉或戊戌，即一四七七年或一四七八年；卒於嘉靖二十年辛丑正月三日，即一五四一年一月二十九日。

崔　桐*（1479－1556年）

　　崔桐，字來鳳，號東洲，南直隸揚州府通州海門縣人。正德丁丑（1517年）一甲第三名進士及第，官至禮部右侍郎。工詩文，著《崔東洲集》二十卷，今有嘉靖庚戌（1550年）曹金刻本；《東洲續集》十卷，刻於嘉靖乙卯（1555年）。兩集合計，收古今各體詩六百五十二首。錢謙益《列朝詩集》未選崔桐詩，朱彝尊《明詩綜》和陳田《明詩紀事》也只各選一首。遍查載籍，從未見為他所撰的傳狀誌銘；而《明史》著崔桐於舒芬後，寥寥五十八字，亦難以見他的生平概貌。他的宦海生涯，今亦僅知，正德十四年己卯（1519年），他以編修參與上諫而受杖三十，奪俸六月；嘉靖中，以侍讀出為湖廣右參議，又內遷太常寺卿；十九年庚子（1540年）為國子監祭酒，翌年任南京禮部右郎；二十三年甲辰遷禮部右侍郎，二十六年丁未（1547年）致仕。他雖有集傳世，但從他的詩文中，也難以對他的生平有全面的瞭解。他亦善書，傳世書跡，今僅見南通博物苑藏崔桐《行草自書詩》卷和《行書自書詩》卷，著錄於《中國古代書畫目錄》第五冊。

　　崔桐生卒，向無記載，《明人傳記資料索引》亦付闕如。《明清江蘇文人年表》根據王藻輯《崇川諸家詩鈔彙存》（咸豐丁巳刊），列崔桐「一四七九　己亥　成化十五年」生，「一五五六　丙辰　嘉靖三十五年」卒。然所據為晚出資料，仍須再求直接而可信的佐證。

　　在《正德丁丑同年增注會錄》中著錄：「崔桐字來鳳，號東洲，年三十九，三月初三日生。」這是據實報而記的，自屬可信。而且還有崔桐自記的生日相印證。《崔東洲集》卷四有〈三月三日予誕辰〉五律一首，首兩句云：「此日稱元巳，吾生屬亥時。」雖未知寫於何年，而生日為「三月三日」，則與《增注會錄》所記「三月初三日生」正合。正德丁丑崔桐年三十

九，推其生年正是成化己亥。

　　崔桐卒年至今尚未得直接證據，所可知的，蜀人周希哲爲撰《東洲續集跋》，末署年月日爲「嘉靖乙卯歲仲春朔日」，而全文均無絲毫傷逝的語氣，是其時崔桐年已七十七，尚在世。其卒當在嘉靖三十四年乙卯（1555年）以後。《年表》列其卒於後一年丙辰，與此亦合。故暫從之。

　　由上可知，崔桐生明成化十五年己亥三月三日，即一四七九年三月二十五日，卒明嘉靖三十五年丙辰，即一五五六年。

舒　芬*（1484－1527年）

　　舒芬，字國裳，號梓溪，江西南昌府進賢縣人。正德丁丑（1517年）一甲第一名進士，官翰林院修撰。以直諫兩遭廷杖，人稱忠孝狀元。萬曆中，追諡文節。他生而穎異不群，六歲讀《孝經》、《論語》，即解其大義。及長更勵志於聖賢之學，貫通諸經，尤精於周禮。兼工詩文，著《舒梓溪先生集》十卷，今有嘉靖癸丑（1553年）刻本。又其孫舒琛、璟輯《舒梓溪先生全集》，亦題爲《梓溪文鈔內集八卷外集十卷》，後附陳沂撰〈大明翰林院修撰儒林郎梓溪舒先生墓誌銘〉熊杰撰〈舒梓溪先生傳〉及舒琛撰〈先大父太史公行實〉。〈行實〉亦見焦竑輯《國朝獻徵錄》卷二十一，題作〈翰林院修撰舒公行實〉。凡此均爲探索舒芬生平的第一手資料。《明史》卷一七九有〈舒芬傳〉，黃宗羲《明儒學案》卷五十三〈諸儒學案下一〉著錄〈文節舒梓溪先生芬〉，於其爲人和爲學，亦可供參考。明之學人大都善書，芬亦工書法，而傳世書跡已不易見。

　　舒芬生卒，《歷代名人年譜》於明成化二十年甲辰列「舒梓溪芬生，而於嘉靖六年丁亥列『舒梓溪卒（年四十四）。』」《明史》僅著其「卒於家，年四十四」而未明卒於何年。《明儒學案》記「丁亥九月，文成出山，而先生已於三月不祿矣」，是當卒於丁亥三月。《國榷》卷五十三「丁亥嘉靖六年」「三月戊寅朔」，「辛卯，前翰林院修撰舒芬卒。」辛卯爲是月十四日，由此更知其卒爲丁亥三月十四日。丁亥四十四，即可推知其生年爲成化甲辰。〈墓誌銘〉明著「丁亥春三月十四日，先生以疾卒。」「先生於成化三月十有二日，享年四十有四。」〈行實〉於最後記「太史公生成化二十年甲辰三月十有二日亥時，卒嘉靖六年丁亥三月十有四日辰時，享年四十有四。」最爲完整，而生卒年月日，均與〈墓誌銘〉完全一致。但〈傳〉言「先生生於成化

甲辰年三月十有一日也。」稍有未合。又《正德丁丑同年增注會錄》在舒芬名下註「三十四，三月十三日生」。正德丁丑年「三十四」無誤，而生日亦不合。其卒日仍當以〈墓誌銘〉與〈行實〉爲據。

綜合所述，可以確知，舒芬生明成化二十年甲辰三月十二日，即一四八四年四月七日；卒明嘉靖六年丁亥三月十四日，即一五二七年四月十四日。

吳　澈　（1488－？年）

　　吳澈，字德源，號菊潭，南直隸徽州府歙縣向杲人。父鑛，字希聲，號月溪；叔父鑑，字希明，號杲溪；兄弟均工詩善畫，著稱當世。澈承家學，能詩善書，工畫山水。陳田輯《明詩紀事》丙簽卷一二選吳鑑〈題菊潭姪畫〉一首，詩云：「近山峍峍何嵯峨，遠山淡淡如雲拖。嵐光過雨自飛動，直下寒潭生白波。石橋橋北林邊路，有客攜琴向何處？人家籬落如桃源，一夜東風花滿樹。絕愛阿咸筆力優，意匠不下顧虎頭。吟對斯圖想吳越，放舟便欲湖中遊。」詩中畫境不是很像一幅新安山水嗎？可惜吳澈的畫跡傳世極少，其人明清歙志均無著錄，早已不爲人所知。北京故宮博物院藏汪承等《行書玩芳亭詩》卷，著錄於《中國古代書畫目錄》第二冊第三十四頁，附注作者十八名，其中便有吳澈及其叔父吳鑑、從叔吳鎧（《目錄》誤作「愷」，字希武，號松澗），這是迄今僅能見到的吳氏叔姪的佚詩和書跡。此卷曾爲黃賓虹所得，後歸他的好友許承堯，五〇年代初始入藏北京故宮博物院。黃賓虹有一通致許承堯的書信，見《黃賓虹文集‧書信編》（上海書畫出版社，一九九九年六月）頁一六四至一六五，提到「近日於藏家見一巨卷」，「題詠者邑人十有六七」，除九人「見郡志科第及文苑」外，餘題有「吳德源號菊潭，吳鎧號松澗，吳鑑號杲溪」和「吳澈字未詳」。這「一巨卷」就是上舉的《行書玩芳亭詩》卷，但不知何故卻把「吳德源」和「吳澈」當作兩人。

　　成書於乾隆壬午（1762年）的《向杲吳氏世紀》是吳氏一至四十世的族譜，世系詳明，每人除記名諱字號外，有的記生年和卒年，有的僅記生年。在卷三的「三十二世」中著錄「澈字德源，號菊潭，弘治戊申生；妣方氏，庚戌生。」又記其長兄「濡字德裕，號竹岡，成化丙午生」，長澈二歲。這個記錄應當是可信的。只可惜沒有記錄下他們的卒年。

故僅可確知，吳澈生於明弘治元年戊申，即一四八八年。

《明詩紀事》辛籤卷三二，所選大都明遺民之作，卻在林雲鳳、王邦畿、薛始亨三人之後列入吳淹（字德亨，歙人）〈田雀〉五絕一首和吳濡（字德裕，歙人）〈題畫三首〉五律。今知吳淹字德亨，號養正，生於成化乙巳（1485年），是澈之從兄；而吳濡是澈之長兄。他們處在明朝中葉，而被列在明遺民中，恐失深考而致誤。附記於此，以告讀《明詩紀事》者。

王　問 （1497－1576年）

　　王問，字子裕，號仲山，南直隸常州府無錫縣人。嘉靖壬辰（1532年）中會試，越七年戊戌（1538年）殿試二甲第十八名進士，官歷兵部郎擢廣東按察司僉事，未到任而歸，即不復出。晚年築室湖賓寶界山，興至爲詩文，或引紙作草書，或濡筆點染山水、人物、花鳥，均不務刻削，借以自娛。而以其人品高尚，人爭購其詩與畫以寶藏之，由是而以隱操名滿海內。其詩文今可見者，有萬曆刻本《王仲山先生詩選》八卷、《文選》一卷。傳世書畫作品著錄於《中國古代書畫目錄》十冊中的，合計三十件，其中書法十四件，繪畫十六件，仍可據以略知其書畫風格之一斑。

　　王問的生卒，《歷代名人年譜》在「弘治十年丁巳」列「王仲山問生」，未著卒年。陸心源（1834－1894年）《三續疑年錄》卷七列王問生於弘治十年丁巳，卒於萬曆四年丙子。今多從之。然均未有出處，尚待考核。

　　王問卒後，王錫爵（1534－1610年）爲撰〈廣東按察司僉事仲山王公墓誌銘〉，載《王文肅公文集》卷八；萬士相（1516－1586年）爲撰〈廣東按察司僉事王仲山先生問墓碑銘〉，載《萬文恭公摘集》卷九，亦見《國朝獻徵錄》卷九一九。然檢其內容，萬文無一語提及王問的生卒，王文僅言其「生於弘治某年月日，卒於萬曆某年月日，年八十。」亦無從知其生卒年。故陸氏所據爲何，仍無所知。

　　《嘉靖十七年進士登科錄》在二甲十八名「王問」名下列其「年四十二，十一月二十四日生。」據此知，嘉靖戊戌，王問年四十二歲，依此可推知其生正是弘治丁巳（1497年），並知其生日。這冊《登科錄》所列各人的年齡與出生月日，核之有關文獻資料者，都是正確的。所列王問「年四十二」也有可能是無誤的；而當據以推定王問的生年與《年譜》所列生年相符合時，反

過來卻可證明這個根據的準確。生年既定。從「年八十乃終」，便很容易推算出王問的卒年是萬曆丙子（1576年）。或許陸氏便是如此得到王問的卒年。

據上所述，可以確知，王問生於弘治十年丁巳十一月二十四日，即一四九七年十二月十七日；卒於萬曆四年丙子，即一五七六年。

陳　鶴 （1504－1560年）

　　陳鶴，字鳴野，號九皋，別號海樵，浙江紹興府山陰縣人。少以蔭官百戶，棄官後以山人遊於士大夫間。工詩文，著有《海樵先生全集》二十一卷（隆慶丁卯刊）。擅書畫，傳世作品，今僅見北京故宮博物院藏書法二件，上海博物館藏繪畫二件，浙江省博物館和安徽省博物館各藏繪畫一件。

　　陳鶴卒後，徐渭（1521－1593年）為撰〈陳山人鶴墓表〉（見《國朝獻徵錄》卷一一五），然未著生年，卒年亦不明確。《中國古代書畫目錄》列陳鶴於文彭與文嘉之間，未知何據？

　　近讀《海樵先生全集》，卷八有〈許石城太常招飲話舊〉七律一首，詩云：

> 一從禹穴賦離騷，十載音塵隔楚天。世事傷心惟涕淚，乾坤多難尚烽煙。
> 庚同甲子頭雙白，志共文章譽並傳。歲晏都門重握手，百壺連夜且陶然。

　　許石城名穀，字仲貽，上元人，嘉靖乙未會元，時官南太常寺少卿。這首詩是陳鶴與許穀闊別十年，在北京重逢時所寫。都門話舊，感時憂世之餘，相看已老，卻喜同以文名。可見二人是以詩文相交多年的好友。第五句中的「庚同甲子」，既可泛指同出生於某一年，又可實指同出生於「甲子」年。而以許穀的生年證之，正是後者。因為，今已確知，許穀生於弘治十七年甲子（1504年），而「庚同甲子」就正好落實在這一年。陳鶴即生於是年。

　　〈墓表〉僅記陳鶴「卒之六年為嘉靖乙丑」，而未明著他的卒年。若從乙丑起算，上數六年為嘉靖三十九年庚申（1560年），陳鶴當即卒於是年。錢謙益《列朝詩集小傳》丁集〈海樵山人陳鶴〉中即明著「山人卒於嘉靖庚申，

又六年乙丑，而文長表其墓。」現在還有一旁證，可以證明陳鶴確卒於庚申。許穀《歸田稿》卷三有〈輓陳鶴二首〉五律，其二云：

可惜豪吟客，風流一旦收。題詩懷昨夜，歸櫬愴新秋。

堅白談天口，兵戈避地謀。詞林如有傳，賦草定先求。

《歸田稿》各卷均按年月編次，井然有序，絕無錯亂。輓詩編在卷三〈庚申除夕〉以前，可確知作於庚申，即嘉靖三十九年。據《小傳》明言陳鶴「客金陵四載，卒於邸舍。」許穀時正歸田里居，輓詩當是親臨其喪而作。「歸櫬愴新秋。」知陳鶴最晚當卒於庚申六月。

綜上所考，可以肯定，陳鶴生於弘治十七年甲子，即一五〇四年；卒於嘉靖三十九年庚申，即一五六〇年。

由此可見，陳鶴實小於文彭和文嘉，分別為六歲和三歲。他同文氏父子和兄弟均有交往。

羅洪先*（1504－1564年）

　　羅洪先，字達夫，號念菴，江西吉安府吉水縣人，嘉靖己丑（1529年）狀元，官至左春坊左贊善兼翰林院修撰，卒諡文恭。他自幼端重，十一歲讀古文，慕羅一峰倫之爲人，年十五，讀王守仁《傳習錄》，好之，欲往受業，遵父命而止。年二十二舉於鄉，師事同邑李谷平中，傳其學。他人品高潔，學問精粹，史入儒林傳。《列朝詩集小傳》稱他「於詩文取材不遠，而託寄可觀。」所著《念菴羅先生集》十三卷，今有嘉靖甲子（1564年）刻本。收入《四庫全書》的二十二卷本《念菴文集》，則爲雍正癸卯其六世孫所重刻。他的書法作品，北京故宮博物院藏羅洪先《行書夜作詩》卷和《行書致朱盧峰手札》卷二件，湖北省博物館藏《行書王陽明語錄》軸一件。此外，歙縣唐模檀干園鏡亭內四壁嵌歷代名家法書刻石十二方，中有一方爲羅洪先的行草書，當是據手蹟摹刻，亦可略見他的灑脫書風。

　　羅洪先的生卒，史無隻字提及。《列朝詩集小傳》僅記他「年六十一，疾作，危坐歛手而逝」未著卒年。黃宗羲《明儒學案》卷一八記他嘉靖「四十三年卒，年六十一。」可以推知生年。《歷代名人年譜》著錄弘治十七年甲子「羅念菴洪先生」，嘉靖四十三年甲子「羅念菴卒（年六十一）。」生年與據《學案》所推生年相合，未知其據。

　　徐階（1503－1583年）〈明故左春坊左贊善兼翰林院修撰贈奉議大夫光祿寺少卿諡文恭羅公洪先墓誌銘〉（見《國朝獻徵錄》卷一八），文中記其母「李氏以弘治甲子十月十四日生公」，而於嘉靖「甲子八月十五日卒於松原之新第，年六十一」。這是最早記錄羅洪先的生卒年月日，雖具體明確，仍須一證。

　　《念菴羅先生集》卷八〈亡妻曾氏墓誌銘〉有云：「弘治甲子，余生於京

邸。」這是自記的生年。同集卷一二有〈癸卯十月十四日，予生四十年矣。撫已自悲，而有此吟〉五律一首，這是自記四十生辰在嘉靖癸卯（1543年）。合二者與〈墓誌銘〉所記生年月日完全相合。

《國榷》卷六四「嘉靖甲子四十三年」「八月庚午朔」，「甲申，前左春坊左贊善兼翰林修撰羅洪先卒。」甲申正是八月十五日，也與〈墓誌銘〉所記卒年月日完全相合。

據上所證，可以確知，羅洪先生於明弘治十七年甲子十月十四日，即一五〇四年十一月二十日；卒於明嘉靖四十三年甲子八月十五日，即一五六四年九月十九日。

彭　年（1505－1567年）

　　彭年，字孔嘉，亦作孔加，別號隆池山樵，南直隸蘇州府長洲縣人，以布衣稱吳中高士。工詩文，著《隆池山樵詩集》二卷。精書法，尤擅楷法與行書。《歷代名人年譜》著錄「彭孔嘉年生」於弘治八年乙卯（1495年），而於嘉靖四十五年丙寅（1566年）列「彭孔嘉卒（年六十）。」卒時歲數顯然與生年不合。張維驤《疑年錄匯編》卷七著錄：彭年「生於弘治十八年乙丑」，「卒於嘉靖四十五年丙寅」。生年較《年譜》推後十年。《明人傳記資料索引》列彭年的生卒爲一五〇五至一五六六年，與《匯編》相符合。今藝苑多從此說。然若細檢其出處，可知《索引》所列彭年的卒年，實際上仍不準確。

　　王世貞《弇州山人四部稿》卷九一有〈明故徵士彭先生及配朱碩人合葬墓誌銘〉，明記：「彭先生生乙丑正月十三日，卒嘉靖丙寅十二月初十日，壽六十有二。」如以卒年及卒時歲數推之，「乙丑」當爲弘治十八年。《匯編》和《索引》實均以此爲據。王世貞小彭年二十一歲，然二人有多年的直接交往，因而熟知彭氏生平。而且〈墓誌銘〉是在彭氏卒後一年根據其子提供的「書與狀」而寫，所以具體的生卒年月日，自屬可信。現在還有兩項直接的證據，更可證明這一記述的準確無誤。

　　彭年《隆池山樵詩集》卷上有〈甲寅元日〉五律一首，詩云：「五十今朝是，悠悠只此身。飲椒拈獨後，嘗菜又逢新。得歲逾亡友，知非愧古人。風光眞莫負，梅柳故園春。」這是自述嘉靖三十三年甲寅已年屆「知非」的「五十」，雖然未著生日，而由此推其生年正是弘治十八年乙丑。

　　張鳳翼《處實堂集》卷七有〈祭彭孔加先生文〉，首著「嘉靖遊兆攝提格季冬之十日，高士彭孔加先生以正終。」所記彭年之卒年月日正是嘉靖四十五年丙寅十二月十日。祭文是在喪期親臨祭奠時所寫，所言尤屬可信。

綜上可以肯定，彭年生於弘治十八年乙丑正月十三日，即一五〇五年二月十六日；卒於嘉靖四十五年丙寅十二月十日，即一五六七年一月十九日。以公元紀年，彭年的卒年不是一五六六，而是一五六七。

王 寅 （1506－1588年）

　　王寅，字亮卿，號仲房，小字淮孺，中年自號十嶽山人，南直隸徽州府歙縣王村人。年少倜儻自負，以高才爲諸生祭酒，但不喜舉子業，獨攻古文詞，稍長詩名漸著。嘉靖壬寅（1542年）重九，倡社天都峰下，踐約者有歙縣、休寧諸子十五人，合寅爲十六子，作十六子詩。其後出遊大江南北，交游日廣，酬唱日多，由是詩名更著。王寅之詩音節宏亮，詞意超逸，自具風格。著有《十嶽山人詩集》四卷，今尚存萬曆乙酉（1585年）刻本。寅亦能書，然爲詩名所掩，且傳世書跡極少流傳，今已不爲人知。北京故宮博物院藏王寅《行書自書詩》冊六開，見《中國古代書畫目錄》第二冊第七十三頁，列在明末諸家之間，可見對他的生存年代已茫然無知。

　　王寅生平，汪道昆（1526－1593年）爲撰《王仲房傳》，時在隆慶丁卯（1567年），寅尚在世。然傳中對他的生平行事無隻字繫年，更無從得知他生於何年。現在只可從他的友人詩集中找到可以考知他生卒的明證。

　　梅鼎祚（1549－1615年）《鹿裘石室集》六十五卷（天啓癸亥刊），卷五有〈歙王山人寅〉五古一首，題解有云：「乙酉秋，雨花臺爲別，春秋八十高矣。」「乙酉」當爲萬曆十三年，「春秋八十高」當指年已實屆八十，即萬曆十三年乙酉，王寅年八十。據此便可推知他生於正德丙寅（1506年）。

　　梅守箕（1559－1603年）《梅季豹居諸集》八卷（萬曆間刊），卷一〈甲乙集〉收詩爲萬曆甲申、乙酉兩年之作。〈送王仲房〉五古一首實寫於甲申（1584年），小序記其「今年七十有九」，正與乙酉八十相合，又一佐證。《梅季豹居諸二集》十四卷（崇禎壬午刊），卷二有〈傷王仲房〉五古二首，是當時所寫的輓詩。詩前有序，敘述王寅的處世爲人，足見相知之深，而抒寫哀思，亦見情眞意切。故言及王寅的生卒，當得其實。序中有云：「仲房生在

正德初紀」，雖未著確年，但與上面推知的王寅生年基本相合，又序首即嘆曰：「傷哉：仲房已矣。生年八十有三，亦古今文人稀有也。」由此得知王寅卒年八十三歲，自可深信。《二集》收詩起自戊子，輓詩即為是年所作，從而得知王寅亦當卒於戊子。戊子八十三與甲申七十九、乙酉八十均相一致，更可互相印證而無疑。

　　據上所述，王寅生於明正德元年丙寅，即一五○六年；卒於明萬曆十六年戊子，即一五八八年。他比汪道昆、梅鼎祚、梅守祺順次大二十、四十四、五十四歲。如按生年順序，他應該排在彭年（1505年生）之後和唐順之（1507年生）之前。

錢　穀　（1509－1578年後）

　　錢穀，字叔寶，號罄室，南直隸蘇州府吳縣人。少孤家貧，好讀書而無所得書，及遊文徵明之門，始得盡讀文氏架上之書，學益日進。又以餘功點染水墨，無不精好。人讚其「既善山水，兼精人物，圖花卉則骨下生枝，寫羽毛則屏間飛去，至題詠亦閑婉可玩，由是馳譽丹青。卿士大夫得其寸楮尺幅愈於百鎰千縑」。吳門畫家中，繼沈周、文徵明之後的，似應首推錢穀。其傳世書畫作品，著錄於《中國古代書畫目錄》十冊中合計六十三件（其中書法二件），而以上海博物館所藏爲最多，共有二十二件。按幅式，則扇頁多至三十件。

　　《歷代名人年譜》在「武宗正德三年戊辰」列「錢叔寶穀生」，在「穆宗隆慶六年壬申」列「錢叔寶卒（年六十五）。」未知所據。《宋元明清書畫家年表》列「錢穀（叔寶）生」同《年譜》，在《備考》中注「《明史》卷二八七附〈文徵明傳〉、《疑年錄》卷三」。查《明史・文徵明傳》附錢穀，然未著生卒。所據當爲《疑年錄》。《年表》在萬曆六年戊寅（1578年）列「錢穀（叔寶）客金陵王氏修竹館，作《蘭竹》卷，時年七十一。」在《備考》中注「故宮博物院藏，按《明史》附〈文徵明傳〉作『壬申六十五卒』，《歷代名人年譜》及《疑年錄》從之。」今《蘭竹圖》卷著錄於《中國古代書畫目錄》第二冊，仍藏北京故宮博物院，據鑑定爲眞跡，署年戊寅，爲萬曆六年，可證卒於壬申實誤。

　　錢穀生前，皇甫汸（1504－1584年）爲撰〈錢居士傳〉（載《皇甫司勛集》卷五一），有云：「隆慶改元，甲子一周，季冬除初度之辰。交游悉載酒肴賦詩爲壽，而請余作傳以傳。」這裡說得很清楚，隆慶元年丁卯（1567年），錢穀年周甲子，十二月三十日是其六十壽誕之辰。傳係祝壽之作，所言

最爲可信。如從隆慶丁卯起算。前數六十年，爲正德戊辰，錢穀當生於是年十二月三十日。《疑年錄》列錢穀生於正德戊辰，或即據此。

錢穀卒於何年，搜尋載籍，迄無所得。《國朝獻徵錄》卷一一五載無名氏〈錢叔寶、陸叔平兩先生〉一文，作於二人卒後，僅言「後皆以壽終」。陸治卒年八十一，已臻上壽。上舉錢穀六十三件書畫作品中，明署年份的，最晚爲戊寅，共有四件，除北京故宮博物院藏《蘭竹圖》卷外，尚有上海博物院館藏《剪燭夜話圖》扇頁、《停舟閑眺圖》軸和《溪山策騎圖》軸，亦均鑑定爲眞跡。由此可證，錢穀在萬曆六年尚在世。又至今未見錢穀作品中有署年在戊寅以後之作。故暫定錢穀卒於萬曆六年後，以俟續考。

據上所述可知，錢穀生於正德三年戊辰十二月三十日，即一五〇九年一月二十日；其卒在萬曆六年戊寅後，即一五七八年後。

莫如忠 （1509－1589年後）

　　莫如忠，字子良，號中江，南直隸松江府華亭縣人。嘉靖戊戌（1538年）進士，官至浙江右布政使，世以「方伯」稱之。他的詩抒寫性情，尤工近體，蔚有唐音。著有《崇蘭館集》十八卷，今存萬曆丙戌（1586年）刻本。他善草書，行草亦風骨朗朗。董其昌稱其書「沈著逼古處，當代名公未能或之先也」。然而他的書跡傳至今日也已不多見。北京故宮博物院藏莫如忠行書作品四件，上海博物館藏有二件，天津市藝術博物館藏有一件。此外，散在天壤而尚未得知的，恐亦寥寥無幾。

　　莫如忠生卒，《歷代名人年譜》著錄：正德己巳生，萬曆己丑卒，年八十一。《宋元明清書畫家年表》著錄：正德戊辰生，萬曆戊子卒，年八十一。二者生卒均相差一年，必有一誤。我在〈明後七子及其交游生卒補考〉（編按：本篇收錄於《卷懷天地自有眞－汪世清藝苑查疑補證散考》頁八十七，臺北：石頭出版社）一文中，考得莫如忠的生卒與《年譜》爲合，而與《年表》爲不合，並得其生日爲四月七日。現在再補充論證如下：

　　何良傅（1509－1562年）《何禮部集》卷三有〈壽莫中江學憲五十初度〉七律一首，編在署年「丁巳秋」一詩之後，而前一首爲壽陸樹聲五十生日詩。是二人五十誕辰相去不遠。檢《崇蘭館集》卷一〇有〈賀大宗伯平泉陸公七秩壽敍〉一文，明言：「萬曆戊寅仲春九日爲大宗伯平泉陸公七秩懸弧之辰。」又王世貞《弇州山人續稿》卷一四有〈壽莫方伯先生子良七十，時誕辰爲四月七日也〉七律一首。可知陸、莫生日順次爲二月九日和四月七日，相距不到二個月。何良傅祝壽詩即依據生日而先後排列。是莫如忠必與陸樹聲同生於正德己巳（1509年）。《何禮部集》卷六有〈答莫中江求婚啓〉，明言「生既同庚，趨亦同志。」是莫如忠亦與何良傅爲同歲生。而據何

良俊（1506－1573年）《何翰林集》卷二五〈弟南京禮部祠祭郎中大墼何君行狀〉，確知何良傅「生正德己巳，卒嘉靖壬戌，享年五十四。」此外，《嘉靖十七年進士登科錄》在二甲第四名「莫如忠」名下，明著「年三十，四月初七日生。」嘉靖十七年歲次戊戌（1538年），是年莫如忠年三十，推其生正德己巳，而且生日與王世貞詩題中所記正合。

莫如忠卒年，據莫秉清《傍秋庵文集・家傳》所記「己巳晉浙江右布政，致仕二十一年卒，年八十一歲。」致仕不能早於己巳（1569年）。從己巳到己丑正二十一年，是莫如忠當卒於萬曆己丑。

最後還可舉出一個考訂莫如忠生卒的最直接的證據，那就是陸樹聲（1509－1605年）所撰〈通奉大夫浙江布政使司右布政使中江莫公墓誌銘〉，其中明記「公生正德己巳四月某日，卒萬曆己丑八月某日，壽八十有一。」這是出自兒女親家的同庚老友之手，所記生卒年月，似無任何可疑之處。生年和卒年與上所考訂正合。

綜上所考，可以確證，莫如忠生於明正德四年己巳四月七日，即一五〇九年四月二十五日；卒於明萬曆十七年己丑八月，即一五八九年九月十日至十月八日。

陸師道 （1510－1573年）

　　陸師道，字子傳，號元洲，又號五湖，南直隸蘇州府長洲縣人，嘉靖戊戌（1538年）進士，官至尙寶司少卿。善詩，工小楷古隸，旁曉繪事，是文徵明「四絕」的傳人。身後有〈尙寶司少卿陸先生師道行狀〉傳世，文中未明著他的生年，僅言及隆慶戊辰以病歸，「又六年而卒」，「年六十四」。《明人傳記資料索引》或即據此而列陸師道的生卒爲一五一一年至一五七四年。《宋元明淸書畫家年表》根據《歷代名人年里碑傳總表》列「陸師道（子傳）生」於正德十二年丁丑（1517年），於萬曆八年庚辰（1580年）列「陸師道（子傳）時年六十四」，並在《備考》中加注「按《中國文學家辭典》，約卒於萬曆元年。」《明淸江蘇文人年表》著陸師道生年同《年表》，而直著其卒年爲萬曆八年庚辰。今藝苑多從之。如《中國美術全集・繪畫編七》影印陸師道山水畫兩軸，小傳即列其生卒爲（1517－1580年）。上述諸證互有歧異，若稍加深究，即可確證均與實際不能盡合。

　　王世貞（1526－1590年）《弇州山人四部稿》卷一〇有〈悲七子篇〉五古一首，陸師道即所悲的「七子」之一。詩序記「萬曆改元六月，余之楚臬，過吳門，」「尋訪陸少卿子傳，以疾不能出見。」但在當年十月「余遷嶺藩，還抵九江」以前，「馬憲副某」便以「子傳訃來」。由此確知，陸師道卒於萬曆元年六月以後和十月以前，即七到九月三個內。從萬曆元年逆數六十四年爲正德五年（1510年），便是陸師道的生年。另據《嘉靖十七年進士登科錄》，在陸師道名下記「字子傳，行一，年二十九，九月初八日生。」知陸師道成進士時年二十九，推其生正是正德五年。兩證互合，故可肯定，陸師道生於正德五年庚午九月初八日，即一五一〇年十月十日；卒於萬曆元年癸酉七到九月。即一五七三年七月二十九日至十月十四日。由此可以反證，〈行

狀〉所記「年六十四」爲正確，而從「戊辰」「又六年而卒」，那只有從戊辰起算順數六年才是萬曆癸酉，如果從下一年起算便是甲戌了。《索引》或即以此而致誤。由此可見，僅憑〈行狀〉來推定陸師道的生卒，就有可能得不出符合歷史事實的結論。

陳　芹（1512－1581年）

　　陳芹，字子野，號橫厓，南直隸江寧府上元縣人，嘉靖甲午（1534年）舉人，越二十九年壬戌（1562年）出爲江西崇仁縣教諭，後調湖廣寧鄉縣令，到任九十日即辭歸金陵。重倡青溪社，唱和爲樂。詩以清婉幽澹見稱。書工小楷，畫則長於寫生，尤擅畫竹。

　　陳芹的生卒，文獻向無明確記載。《宋元明清書畫家年表》未著錄其生卒，而四次著錄其所作畫。最先在成化二十一年乙巳（1485年）列「陳芹（子野）作竹枝圖。」《備考》注「一角編、或爲嘉靖乙巳（1605年）」。最晚在正德五年庚午（1510年）列「陳芹（子野）作墨荷圖。」《備考》注「名人中書畫二九集或爲隆慶庚午（1570年）。」持論兩可，似傾向於前一甲子。《明清江蘇文人年表》據路鴻休《帝里明代人文略》（道光庚戌刊）卷一六〈陳芹〉中的「弱冠登嘉靖十三年鄉薦」和「年七十而卒」推出陳芹生於「正德十年乙亥（1515年）」，卒於「萬曆十二年甲申（1584年）」。很顯然，陳芹的生年是以「弱冠」爲整二十歲而推出的。但在文獻的使用上，「弱冠」一詞往往也可指二十上下的歲數。因此，這個論據的本身便含有不確定的因素，若無旁證，實難得出確切的結論。所以，這裡推出的陳芹生卒，尚須加以檢驗。

　　歐大任（1516－1595年）《歐虞部集・秣陵集》卷三有〈輓陳子野〉五律一首，首二句云：「秋早聞君病，吾來哭蓋棺。」這是當時親臨弔唁的輓詩。歐大任在南京工部任職期間，從萬曆辛巳（1587年）秋蒞任到甲申（1584年）秋離任爲整三年。《秣陵集》便是這三年之作，分體編年，共得八卷。卷三爲五言律詩，有九十五題，按年月編排，井然有序。輓詩列在第十一題，其後第三題爲「臘月八日」所作。故可肯定，輓詩當作於到任當年的

九月到十一月。而據此以定陳芹卒於萬曆辛巳，應當是確切可信的。這就可以否定陳芹「卒於萬曆甲申」的說法。另外據《國朝獻徵錄》卷八九〈寧鄉縣知縣陳芹傳〉可知，陳芹歸田後到逝世「居家十五年」。許穀《許太常歸田稿》卷四有〈送陳子野改令寧鄉〉和〈子野赴任遄行，負我中秋之約，追送靡及，悵然贈句〉兩首五律，作於嘉靖乙丑（1565年）節屆中秋之際。以此推算從南京到寧鄉的往返時間加上在任九十天，陳芹回到南京必定是在第二年丙寅（1566年）。而從丙寅到辛巳恰好是十五年。這也是陳芹卒於辛巳的一個旁證。若再以「年七十而卒」爲據，便可推定陳芹的生年。由此可以暫定陳芹生於正德七年壬申，即一五一二年；卒於萬曆九年辛巳，即一五八一年。毫無疑問，姜表所列陳芹四件作品的繫年，均因提前一個甲子而致誤。而《備考》中「或爲」的干支反可得其實。

茅　坤*（1512－1601年）

　　茅坤，字順甫，號鹿門，浙江湖州府歸安縣人，嘉靖戊戌（1538年）進士，官至大名兵備按察司副使。他自幼神姿韶美，性警穎，日誦千言，有馳騁千里之志。好古文，喜談兵事。爲文以唐宋八大家爲宗，雄渾浩蕩，開一代文風。士林翕然從之。所選評《唐宋八大家文鈔》，梓行於世，即成爲學苑的範文，影響深遠。所著《白華樓藏稿》十一卷、《續稿》十五卷、《吟稿》十卷及《玉芝山房稿》二十二卷，均有萬曆刻本傳世，可以縱觀他生平所作的詩文。浙江杭州市文物考古所藏茅坤《行書西湖詩》卷，著錄於《中國古代書畫目錄》第六冊第三十一頁，創作年代爲「萬曆庚子（二十八年，1600年）。」《宋元明清書畫家傳世作品年表》則於「萬曆庚子（1600年）冬十月望日」下列「茅坤（順甫）行草西湖詩卷，自署九十翁。」

　　《歷代名人年譜》列「茅順甫坤生」於「正德七年壬申」，而於「萬曆二十九年辛丑」列「茅順甫卒（年九十）。」均未著明出處。檢《明史》卷二八七〈文苑三〉有茅坤小傳，記其「年九十，卒於萬曆二十九年」。由此可推知其生正是正德七年。《年譜》或即以史爲據。今爲之再尋確據，以證其是否得其實。

　　李樂（1532－1618年）《見聞雜記》（一九八六年上海古籍出版社影印本）卷六第「百四十四」條記「吾湖萬曆間仕宦享上壽者二人」，其一「副憲茅公坤，嘉靖甲午舉人，戊戌進士，至萬曆辛丑冬九十而逝。」辛丑即萬曆二十九年，可與史所記相印證。朱賡（1535－1608年）撰〈大名兵備按察司副使鹿門茅公坤墓誌銘〉，見《國朝獻徵錄》卷八二，記「萬曆辛丑，公春秋九十。余馳鹿門，歌爲公壽。公手書相唱和，矯如也。而是年十一月壬戌，公竟長逝矣。」查萬曆辛丑十一月乙未朔，壬戌爲是月二十八日。此爲卒年和

卒時歲數的最早記錄之一，並可得其卒日。又記其始生「爲正德壬申七月某日。」從正德壬申起算，下數至萬曆辛丑正九十年。於是生年與卒年及卒時歲數均相吻合。《嘉靖十七年進士登科錄》在三甲第一七一名茅坤名下記「年二十七，七月二十一日生。」嘉靖戊戌年二十七，推其生正是正德壬申，而且得其生日，可補〈墓誌銘〉之缺。

故從上述可以確知，茅坤生明正德七年壬申七月二十一日，即一五一二年八月三十一日；卒明萬曆二十九年辛丑十一月二十八日，即一六〇一年十二月二十二日。

據此可證《年譜》所列茅坤的生年和卒年無誤，均可信從。至於上舉《行草西湖詩》卷所署「九十翁」，似應稍加注意。實際上，萬曆庚子茅坤年八十九。此古人自署年齡逢九進十的又一實例。如果以庚子年九十爲實指，則據以推其生年，必失實。

俞允文*（1513－1579年）

俞允文，字仲蔚，南直隸蘇州府崑山縣人。《明史》卷二二八〈文苑四〉記「允文年十五爲〈馬鞍山賦〉，援據該博。年未四十，謝去諸生，專力於詩文書法。」作爲詩人，他被王元美世貞（1526－1590年）列爲「廣五子之首」。其五言古詩，氣調不卑，爲時人稱許；歌行絕句，亦多合作。所著《仲蔚先生集》二十四卷，傳世尚有萬曆癸未（1583年）刻本，並有〈附錄〉一卷，收爲其所撰的傳狀誌銘，得以詳見其生平及詩文書法的成就。他亦以書法名於當時。自少「工於臨池，止書規橅歐陽，行筆出入襄陽，應酬揮灑，頃刻數十函，無凡筆」。其書法手蹟今存於世而明署年月的，《宋元明清書畫家傳世作品年表》就著錄六件，最早爲嘉靖乙卯（1555年）的《題李唐採薇圖》卷，最晚爲萬曆丙子（1576年）十二月所作《行書論書法》冊，均爲北京故宮博物院所藏。《年表》又前列「俞允文（仲蔚）生」於正德七年壬申（1512年），下註：《歷代人物年里碑傳綜表》；後列「俞允文（仲蔚）卒，年六十八」於萬曆七年己卯（1579年），下註：《歷代名人年譜》、《歷代人物年里碑傳綜表》。查《年譜》確未著生年，而於萬曆七年己卯僅著「俞仲蔚卒於八月四日」。可知《年表》所列俞允文生卒及卒時歲數均據《綜表》。然《列朝詩集小傳》記「俞處士允文」「年六十七而卒」。《明清江蘇文人年表》據王寶仁輯《婁水文徵》列俞允文生於正德八年癸酉（1513年），卒於七年己卯（1579年），年六十七。是卒年同，而生年與卒時歲數均有未合，實則問題在於生年，值得一究。

俞允文卒後顧章志爲撰〈明處士俞仲蔚先生行狀〉，中有云：「萬曆七年己卯八月初四日，崑有隱君子俞仲蔚卒，其生以正德八年癸酉六月十七日，距其卒享年六十有七。」又王世貞撰〈明故處士俞仲蔚先生墓誌銘〉，記其生

卒日：「先生生以正德癸酉六月十七日，卒以萬曆己卯八月初四日。」二文所記俞允文的生卒年月日均完全一致，當得其實，允爲確據。可證生於正德壬申及卒年六十八均誤。

　　故可據以得知，俞允文生明正德八年癸酉六月十七日，即一五一三年七月十九日；卒明萬曆七年己卯八月四日，即一五七九年八月二十五日。

方大治*（1517－1578年）

　　方大治，字際明，更字在宥，號九池，南直隸徽州府歙縣巖鎮人。出身書香門第，家素豐，多藏書。他自幼即好讀書，習舉子業，弱冠補郡諸生，屢應鄉試不售，至年四十五始不再應試。他工詩，為天都社十六子之一。有《三山》、《江上》諸集，均無傳本。今從李敏輯《皇明徽詩彙編》（嘉靖辛酉刊）、王寅輯《新都秀運集》（萬曆間刊）及閔麟嗣纂修《黃山志定本》（康熙己未刊）可讀到方大治詩合計僅十九首。自棄舉子業，乃周遊吳越，得與朱子价曰藩、黃淳父姬水、許元復初、周公瑕天球及文壽承彭、休承嘉遊，所至多吟詠，而詩名更著。他又「性喜古文，書法工篆隸及漢小印，尤精繪事，蓋老而不衰。」可謂書畫兼擅，然其畫蹟今已一無所見，書法手蹟僅從美國哈佛大學燕京哈佛圖書館藏《明代徽州方氏親友手札七百通》中，始可見到方大治親筆所寫的九通手札。其中有楷書、行書和行草，落筆有法，流暢而饒逸致，足見功力較深。

　　方大治卒後，同宗方揚為撰〈九池先生行狀〉，載《方初菴先生集》卷九；汪道昆為撰〈方在宥傳〉，載《太函集》卷三二。兩文於方大治的家世、生平及其為人和為學均記述較詳，而〈傳〉則不及他的生卒。今據〈行狀〉所記，可以得知其生的年月日及卒年與卒時歲數。〈行狀〉在敘述其家世後明記「石溪公以正德丁丑十月十一日舉先生」。「石溪」即大治父之號。後又記「越明年，正襟危坐，貽詩几上而逝，蓋今上六年戊寅歲也。距生之年歷春秋六十二矣。」「今上」指萬曆帝朱翊鈞。萬曆六年正歲次戊寅。若以是年起算，上數六十二年為正德十二年丁丑，亦與所記生年正合。今尚可舉一旁證。〈行狀〉記「先生年四十有五」，「會伯子士極試有司，補郡弟子員」，便決定棄舉子業不再應試，其年當為嘉靖辛酉（1561年）。大治伯子士極，字

超宗，別號鄆山，亦工詩善書法。鮑應鰲《瑞芝山房集》卷一二有〈方超宗先生傳〉，言其「弱冠補郡諸生」，即「補郡諸生」時年方二十上下。又可考知其於萬曆丙戌（1586年）年四十六時，亦棄舉子業不再應試。據以推其生年當爲嘉靖二十年辛丑（1541年），至辛酉爲二十一歲，是年補郡諸生亦正合「弱冠」之年。而由此可證方大治於嘉靖辛酉年正四十五。

據上所考可知，方大治生明正德十二年丁丑十月十一日，即一五一七年十月二十五日；卒明萬曆六年戊寅，即一五七八年。

沈明臣＊（1519－1591年）

　　沈明臣，字嘉則，浙江寧波府鄞縣人。少爲諸生去而以詩遊於公卿間，
人以「山人」稱之。績溪胡宗憲（1512－1565年）督師平倭。明臣偕徐文長
渭（1521－1593年）入胡幕府，爲「記室」，頗見器重。及宗憲冤死獄中，
明臣走哭墓下，爲誄以鳴其冤狀，尤爲時人所稱頌。他詩才橫溢，下筆成
章，先後歌詩七千餘首。今存於世的《豐對樓詩選》四十三卷，有萬曆丙申
（1596年）刻本，選古今體詩四千四百八十七首，可以概見其生平作詩之富。
錢謙益《列朝詩集小傳丁集中》著錄〈沈記室明臣〉，有云：「萬曆間，山人
布衣，豪於詩者，吳門王伯穀、松陵王承父及嘉則三人爲最。」後世提山人
詩的，無不舉此三家以爲代表。明臣亦工書法，然爲詩所掩，知之者已很
少。浙江寧波市天一閣文物保管所藏沈明臣《行書七言古詩》軸，作於萬曆
庚辰（1580），見《中國古代書畫目錄》第六冊第五十三頁，列名於馬守眞
（1548年生）之後，恐有未合。

　　但沈明臣的生卒確亦少見明確記載。《明人傳記資料索引》即未以公元
紀年列出沈的生卒。《明清江蘇文人年表》在「一五一八　戊寅　正德十三年」
列出「浙江沈明臣（嘉則）生。」下註「《豐對樓文集》一」當是所列生年的
依據。未著卒年。而在「一五八七　丁亥　萬曆十五年」列出「浙江沈明臣旅
金陵，年七十。」所據爲「《豐對樓文集》五」。《豐對樓文集》六卷，僅有
鈔本，未得據以核實。今從《豐對樓詩選》中的有關詩篇一考其生年。卷一
九有〈萬曆戊寅臘月十有九日，僕年六十有一。里中諸君子六、七輩釀金相
壽，復徵以詩，因而韻奉酬一首〉五律，題中自記六十一誕辰的年月日。卷
一一〈晬兒吟〉云：「六十八歲始舉兒，丑月丑日兼丑時，皇帝萬曆當乙
酉，爲國添丁應不遲。」乙酉爲萬曆十三年（1585年），是年六十八，與萬曆

戊寅（1578年）六十一正合。而由此均可推得其生年，確然可信。沈明臣卒於何年，至今未見明確的記載。據《年表》知其七十尙在世。《詩選》卷三十有〈七十生朝詠風堂閒坐口號〉七律一首，首句云「七十光陰過眼虛」，亦可爲證。《列朝詩集小傳》記其「年七十餘死於里中」。知其卒當在萬曆丁亥以後。又卷二二有〈辛卯嘉平月十有九日不佞生朝武林道中即事〉五律一首。辛卯爲萬曆十九年（1591年），知是年十二月十九日七十四生朝尙在世。其卒必在辛卯以後。

　　故可得知，沈明臣生明正德十三年戊寅十二月十九日，即一五一九年一月十九日；卒明萬曆十九年辛卯以後，即一五九一年後。

宋　旭 （1525－1606年後）

宋旭，字初暘，號石門，浙江嘉興府崇德縣人。工詩，善八分書，尤精繪事。《歷代名人年譜》在正德十六年辛巳列「宋石門旭生」。《宋元明清書畫家年表》根據「原作年款考訂」「宋旭（石門）生」於嘉靖四年乙酉（1525年）。兩說相差四年，孰是孰非，值得一究。《年譜》未注出處，無從檢核。馮大受《竹素園集，閑居集》收詩是萬曆甲申、乙酉兩年之作，有〈宋初暘山人六十初度，兼有名山之遊，作歌以贈〉七古一首，按年月排比寫於甲申，為祝壽之作。據此可知，宋旭年登花甲在萬曆甲申（1584年），其生當為嘉靖四年乙酉。這與《年表》相合，而與《年譜》不合。故宋旭生年可從《年表》。宋旭卒年，《年譜》和《年表》均未列出。《年表》在萬曆三十四年丙午（1606年）列「宋旭（石門）作《松下壽老圖》。時年八十二。」所據記作「日本現在支那名畫目錄」。據此宋旭卒年當在萬曆丙午以後。郭廷弼、周建鼎纂修《松江府志》（康熙癸卯刊）卷四七《游寓‧宋旭傳》記宋旭「年八十無疾而逝」。徐沁《明畫錄》所記與此完全相同。以宋旭生於嘉靖乙酉推之，其卒年當為萬曆三十二年甲辰（1604年）。《府志》成書上距萬曆甲辰為六十年，年代相隔不太遠，且明著「無疾而逝」，當有確據，似較可信。故暫從之。至於《日本現在支那名畫目錄》所收《松下壽老圖》如果今尚存世，且可確證為宋旭手跡，則可據以正《府志》之誤。宋旭卒年自應在萬曆丙午以後了。但在尚無確證以前，不妨仍以萬曆甲辰為宋旭的卒年。

韓世能 （1528－1598年）

　　韓世能，字存良，別號敬堂，南直隸蘇州府長洲縣人。隆慶戊辰（1568年）進士，官至禮部左侍郎兼翰林院侍讀學士。世能生平淡於榮利，而好收藏法書名畫，又精賞鑑，故所藏多名跡。其著者，如《陸機平復帖》、《子敬洛神十三行》、《楊羲黃素黃庭內景經》等，屢爲董其昌所稱道。他亦能書，存世有《楷書臨黃庭內景經》卷，今藏上海博物館，著錄於《中國古代書畫目錄》第三冊頁三十五，爲一近三米的長卷。天津市藝術博物館藏陳栝、韓世能《書畫》卷，見《中國古代書畫目錄》第七冊頁三十八，畫爲陳栝《群卉圖》，書爲韓世能所題詩。

　　申時行（1535－1614年）《賜閑堂集》卷二四有〈通議大夫禮部左侍郎兼翰林院侍讀學士韓公墓誌銘〉，詳述韓世能生平。開篇即道：「萬曆戊戌（1598年），少宗伯學士敬堂韓公卒。」後又明記：「公生嘉靖戊子（1528年），卒萬曆戊戌，享年七十有一。」此文出自「生同里，官同詞林，周旋禁近者二紀」，而相繼「謝政」家居「又適同志」的知己之手，所記生年和卒年且與卒時歲數相一致，自得其實而可信。

　　《隆慶二年進士登科錄》在二甲第三十九名「韓世能」名下，明記「年三十三，十月初七日生。」若據此推其生爲嘉靖丙申，晚於戊子八年，而其卒於萬曆戊戌爲六十三歲，亦與王世驌和徐顯卿分別撰文〈壽宗伯韓公七秩〉和〈壽宗伯七十序〉（見《明人傳記資料索引》）爲不合。故知《登科錄》所記實減年以入，未足爲據。但其所記的月日，仍屬可信。

　　《國榷》卷七八「戊戌萬曆二十六年」「七月甲申朔」，「庚戌，前禮部左侍郎兼翰林院侍讀學士韓世能卒。」庚戌爲是月二十七日。所列卒之年與〈墓誌銘〉所記正合，而由此更可得其卒的月日，雖尙無旁證，可暫從之。

綜上所述可知，韓世能生於明嘉靖七年戊子十月初七日，即一五二八年十月十九日，卒於明萬曆二十六年戊戌七月二十七日，即一五九八年八月二十八日。

詹景鳳 （1532－1602年）

　　詹景鳳，字東圖，別號白嶽山人，南直隸徽州府休寧縣流塘人，隆慶丁卯（1567年）舉人，晚年出任廣西平樂府通判，以疾卒於任所。他爲人「性豁達，負豪俠，侃侃好議論。」而「癖古如倪元鎭，博洽如桑民懌，書法如祝希哲，繪畫如文徵明。」他工詩文，著有《東圖玄覽》、《詹氏理性小辨》、《留都集》，傳世有刻本或抄本。他存於世的書畫作品，按《中國古代書畫目錄》十冊的統計，共有書跡二十件，畫跡七件，合計二十七件。

　　詹景鳳的生卒，美國伯克利加州大學高居翰教授主編《黃山之影》（英文本，1981年加州大學藝術博物館出版）列爲「1520－1602年」。在十冊《目錄》中，排列詹景鳳，大都在王穉登（1535－1613年）、王世懋（1536－1588年）之後，而有的在吳彬之前，有的在吳彬之後，這表明對詹景鳳與吳彬的生年，都無確切地瞭解。而且詹景鳳確否生於二王之後，也是值得一究的。

　　《詹氏性理小辨》是詹景鳳生平的重要著作之一，始刻於萬曆丙申（1596年）。在卷六四以《本願》爲題的一章中有如下的一段話：

> 明年大比，督學使者按部侯抑之，使不得與秋試，而年時已三十有二矣。
> 愀然而語從子萬里，諺云：「人生三十無少年，矧我復加二乎？而不能砥礪名行，取信鄉里，是予之罪也。」

由此可見，詹景鳳三十二歲是在「大比」之年的前一年。按明代科舉定例，每逢子、卯、午、酉年舉行鄉試，稱爲大比。這一年稱爲大比之年。凡舉行鄉試的前一年，學院在各府舉行一次科試，以甄別生員，選送鄉試。那麼，

詹景鳳被「抑」不能於大比之年前往南京參加鄉試，究竟是哪一年呢？從這段話中是找不到答案的。只是在隔了篇幅之後，又寫道：「後三年，穆廟改元，予領鄉薦。」這就是說，在「後三年」，也就是後一大比之年的隆慶丁卯，詹景鳳才得鄉試中試。而前一大比之年，也就是丁卯的前三年，便是嘉靖四十三年甲子（1564年），這一年詹景鳳當是三十三歲。而由此便可推得他的生年爲嘉靖壬辰（1532年）。上面所引是他親筆寫下的，當爲可信的依據。但終屬孤證，而且在李維楨（1547－1626年）所撰〈通判平樂府事詹公墓誌銘〉（見《大泌山房集》卷八三），明著「先生生嘉靖戊子五月十有二日，卒萬曆壬寅九月二十有二日，年七十有五。」生年戊子卻早於壬辰四年。但按生於戊子計，詹景鳳年三十三當在嘉靖庚申（1560年），這一年並非大比之年。這又與詹氏自述不合。是生於戊子也不無可疑。

　　明抄本《詹東圖先生留都集》二十七卷，詩部卷一有〈述志篇〉五古一首，序云：

> 予就邑試，時年十有三。明府東園馬公試而奇焉。尋有言文是倩人者。君召入復試。予請試五篇，並作此歌書於卷末以呈。公大賞異，召先君入見。公河南汝寧府人也，諱尚德。

　　這裡又是自記，那次參加邑試年十三。查《康熙休寧縣志》卷四〈職官表〉著錄：「馬尚德號東源，祐州舉人，嘉靖二十年至二十三年任休寧知縣。」在任四年即從嘉靖辛丑到甲辰，詹景鳳就邑試必在此四年內。如果他確生於嘉靖戊子，則至庚子已十三歲，而此年馬尚德尚未到任，何能「召入復試」？如生於壬辰，至嘉靖甲辰十三歲，正在馬明府任內，而且甲辰年十三與甲子年三十三亦正合。兩相比較，〈墓誌銘〉所記生年「戊子」，恐干支兩誤，難爲確證。但所記生日，仍屬可信。

詹景鳳的卒年月日，〈墓誌銘〉已有明確的具體記錄。今檢《光緒平樂府志》卷一六〈秩官〉有通「明通判」的著錄，可據以列出詹景鳳和彭學沂的到任年份如下：

詹景鳳　安徽舉人　萬曆二十七年任
彭學沂　湖廣選貢　萬曆三十一年任

據此可證〈墓誌銘〉所記卒年月日爲可信。

綜上所考，可以確知，詹景鳳生於明嘉靖十一年壬辰五月十二日，即一五三二年六月十四日，卒於明萬曆三十年壬寅九月二十二日，即一六〇二年十一月五日。他比王穉登實際還大三歲。

何 震 （1535－1604年）

　　明代著名篆刻家何震，字主臣，一字長卿，號雪漁，「徽派」篆刻的創始人，與「吳派」篆刻的創始人文彭（1498－1573年）並稱「文何」。對他的生平，文獻記載多較簡略，只有周亮工（1612－1672年）《印人傳》中的〈書何主臣章〉較爲詳細。但敘述一生行事，仍屬零星，特別是對他的生活年代，雖然可以從他與汪道昆（1526－1593年）的交往約略得知，但終難確知他的年齡大小。如果從「其於文國博，蓋在師友間」一語來推測，似乎二人的年齡之差不會太大，然亦難以判斷是否符合實際。現在總算找到一份可靠資料，可以幫助我們對他的生平有進一步的瞭解。

　　馮夢禎（1548－1605年）《快雪堂集》卷三一有〈題何主臣符章冊〉一文，抄其前一部分如下：

> 何主臣歙人，名某，字雪漁，以善符章奔走天下。昔年在白下，余召之入官署，授之玉石銅，成數十面，俱奇古有致，實用至今。

> 主臣去歲滿七十，客恐承恩寺。搜其稿，惟奇石一座存焉。友人醵金殮之，歸其柩。今遂無祝瓣香於主臣者。余聞之丁南羽，主臣之學符章也，破產遊吳下，事文休承、許高陽最久，兼得其長，老而益精，遂縱橫一時。末署「萬曆乙巳夏日遊黃山雨中題。」

　　從這裡可以知道，第一「萬曆乙巳」的「去歲」當爲甲辰，是年何震「滿七十」，而且即在這一年卒於南京承恩寺。由此推知何震生於嘉靖十四年乙未（1535年），卒於萬曆三十二年甲辰（1604年）。第二，何震的「學符

章」，從師之一是文嘉（1501－1583年）。他小於文嘉三十四歲，而到萬曆癸未文嘉卒時，他年已四十九。第三，在馮夢禎任南京國子監祭酒期間，即從萬曆甲午（1594年）至戊戌（1598年）的四、五年中，何震曾被邀在他的「官署」中刻玉、石、銅三種印共數十枚。何震比馮夢禎大十三歲，這時已年逾花甲了。

汪道昆大於何震十歲，以鄉誼而兼友情，二人相知很深。《太函集》卷一一七有〈京口送何主臣還海陽爲母陳孺人七十壽〉詩云：

> 揚州東閣下何郎，片席西歸薦壽觴。
> 白髮向來門獨倚，斑衣此去袖俱長。
> 憑將玉笈三山記，好獻瑤池七寶床。
> 洞口蟠桃君莫摘，有人指點白雲鄉。

此詩可以確知作於隆慶二年戊辰（1568年），是年何震三十四歲，母陳氏七十歲。這時何震從揚州將回休寧爲母壽，渡江至京口與汪道昆相遇，道昆賦此詩以送其行。由此可知，按籍貫何震是南直隸徽州府婺源縣（今屬江西省）人，但他的家實際上是在休寧。歙縣與休寧毗鄰，且爲徽州府治所在。故載籍有以何震爲歙人或休寧人，都不必以爲失實。

何震平生「以善符章奔走天下」，足跡所經，交游很廣。方揚（1540－1583年）《方初庵先生集》卷六有〈送何生序〉，即爲何震而作。序首稱「新安何生，翩翩當世奇士也。」「故工書法，獨時時刻琢古文篆隸，進諸侯王所。」記他挾一藝而遊食四方，「下浙江，浮五湖，登姑蘇之台，再返而後稅駕都門也。」「復杖劍行彭蠡，經豫章，度五嶺，登羅浮。」所到之處，以一介布衣周旋於諸侯王和諸貴人之間。「手不持一錢」而周遊幾及半個中國。這確實稱得上是一位「奇士」。

歐大任（1516－1595年）《歐虞部集·秣陵集》卷八有〈送何長卿往江西兼詢同伯、宗良、用晦、貞吉、孔陽諸宗侯三首〉，其一云：

南來居士得何顒，篆學秦斯隸漢邕。
一舸圖書前路去，大江秋色照芙蓉。

其二云：

尊前十日我曾留，君去追隨亦雅遊。
最憶豫章勝鄴下，西園飛蓋滿南州。

其三云：

雙魚書不寄江干，應問南曹水部官。
病後青溪曾弄笛，梅花吹送秣陵寒。

《秣陵集》收詩起自萬曆辛巳（1581年）秋，訖於甲申（1584年）秋，均為歐大任官南京工部郎中期間所作。這三首絕句是萬曆辛巳秋初到南京與何震相遇，而何即將起程前往南昌時寫下的贈別詩。題中提到的諸宗侯，同伯朱拱樋（1513－1591年）、宗良朱多熲（1530－1607年）、用晦朱多熿（1534－1593年）、貞吉朱多炡（1541－1589年）、孔陽朱多炤（1547－1617年後）都是寧獻王朱權（1378－1448年）的後裔，他們都是詩人，有的還是書法家，有的是書法家兼畫家，且都是歐大任和何震的共同友人。

朱多炡和何震同為文嘉的及門弟子，更有同門之誼。朱多炡有〈袁誠孺、姜堯章載酒邀何主臣同飲〉五律一首，是何震客南昌與朱多炡相聚的記

錄。又有〈別何主臣之金陵兼柬歐水部〉七絕一首，詩云：

桂樹來攀雪滿枝，芙蓉去采月臨池。
憑將蟬雀新團扇，乞與江東水部詩。

這是送何震回南京之作。從第一、二句來看，何震來南昌是雪滿桂枝的季節，而去南京卻已是芙蓉花開的盛夏，這次何震在南昌似乎待了有半年之久。

在何震「稅駕都門」之前，汪道昆寫了〈送何主臣北遊四絕句〉，其三云：

官墻佳氣日氤氳，有客親摩石鼓文。
莫問酒徒工說劍，看君筆陣總凌雲。

又有〈送何主臣之楚十絕句〉，其一云：

燕子磯頭埋畫艖，秦淮渡口倒銀缸。
送君四月黃梅雨，五兩南風過九江。

其五云：

夏口悲風引素車，西來不爲武昌魚。
顛毛半落新豐里，忽到江頭咫尺書。

其十云：

彭蠡湖邊落采霞，豫卓城外籤龍沙。

南州孺子如相問，垂老青門學種瓜。

詩寫了從南京乘船溯江西上，經九江，抵夏口，登黃鶴樓，遊鸚鵡洲；返舟
上匡廬，泛鄱陽湖，直到南昌的遊程，簡直是爲何震擬訂了一份旅遊計劃。
這是一種別開生面的送行詩。只可惜何震是否即按這份計劃而行，卻不得而
知了。

　　萬曆丁亥（1587年）汪道昆家居，「時吳虎臣守淮、王十嶽寅、謝少廉
陛、潘景升之恒、方建元於魯、劉子矜然、楊不器明時、丁南羽雲鵬、何長
卿震與二仲朝夕集於函中。」這時何震又在故鄉成爲汪氏的座上客。他晚年
窮病以歿的情況，周亮工已有所記述。茲不贅。

王穉登 （1535－1613年）

　　我在〈明後七子及其交游生卒補考〉中（編按：同本書125頁），提到王穉登的卒年有「壬子」與「癸丑」兩說。前者是根據李維楨的〈徵君王百穀先生墓誌銘〉所記，「先生卒萬曆壬子十二月十有六日，生嘉靖乙未七月二十有二日，年七十有八。」相沿已久，皆從此說。後者是根據夏樹芳的〈王百穀先生誄・序〉所謂，「萬曆四十一年十二月乙巳，故校書太原王伯穀先生卒。」又云：「先生住世七十九。」兩者相比，後者卒晚一年，大一歲。年歲相符，可證卒於「四十一年」無誤。二說孰是，很難判斷。只因申時行有〈送王百穀之天竺〉一詩作於癸丑，暫從夏說。然終感證據不足，至今耿耿於懷，不能自己。最近重翻《十百齋書畫錄》，又注意到戊卷著錄的《董其昌山水卷》。卷分三段，前段是王穉登題「溪山秋霽」的引首。中段為圖，款題「癸丑仲春寫於虎丘僧舍。董玄宰。」後段有張鳳翼、王穉登各題七絕一首，鄒迪光題五絕一首。董圖作於萬曆四十一年二月，時在蘇州。引首和題詩當亦同時或稍後所作，是其時，張鳳翼和王穉登均在世。此卷後為吳榮光所見，在《歷代名人年譜》卷九「萬曆四十一年癸丑」記「二月，董文敏寫《溪山秋霽卷》於虎丘僧舍。」可證此卷寫作的時間和地點均無誤。王穉登卒於癸丑，又得一明證，可以成為定論。任道斌《董其昌繫年》在「萬曆四十一年癸丑」亦列出此卷，並據王穉登卒於壬子而定「此卷係偽品」。現在應該反過來用此卷來證明「壬子」說的失實了。

莫是龍 （1537－1587年）

　　莫是龍，字雲卿，後以字行，更字廷韓，別號後朋，又改號秋水，南直隸松江府華亭縣人。如忠長子，以諸生貢入太學。他十歲善屬文，長而工詩，尤長於五律。萬曆癸酉（1573年），他以「諸生應督學召校書南都」來到南京，與諸子從青溪社爲詩會，酬唱尤盛。因被譽爲「青溪中之白眉」。他的詩文著作，除稿本《小雅堂詩稿》外，尚有《莫廷韓遺稿》十六卷（萬曆壬寅刊）、《小雅堂集》八卷（崇禎癸酉刊）、《石秀齋集》十卷（康熙丁酉刊）。他亦以書畫名於當時，尤妙於書法而精小楷，畫則專宗黃公望，極意仿摹，不輕落筆，傳世更少。今據《中國古代書畫目錄》中北京故宮博物院、上海博物館等九個收藏單位所藏莫是龍作品的統計，書法二十五件（軸十，卷十三，扇頁二），繪畫七件（軸二，卷一，冊二，扇頁二），書畫合卷二件，合計三十四件。

　　莫是龍的生卒，向無著錄。一九三二年出版的余紹宋（1883－1949年）《書畫書錄解題》一書，在卷三著錄《畫說》的解題中還是說「雲卿生卒年月雖無考」，可證那時尚一無所知。在《中國古代書畫目錄》中，有的把莫是龍列在臧懋循（生於1550年）後，有的把他列在孫克弘（生於1533年）前，亦可說明編時仍不瞭解。《明清江蘇文人年表》始著錄：莫是龍生於一五三七年，卒於一五八七年，年五十一歲。今據可信資料，爲之一證。

　　莫秉清，字紫仙，是龍孫，是一位人稱「高士」的明遺民。所著《傍秋庵文集》有〈莫是龍家傳〉，明言是龍「生嘉靖丁酉」，「卒年五十一」。雖未著卒年，但據此亦可推知，卒在萬曆丁亥。莫是龍《石秀齋集》卷六有〈余生辰七月六日，友人孟益所歡宋姬以絲履見贈〉五律一首，由此可知其生日。馮夢禎《快雪堂集》卷四七〈丁亥日記〉：「八月初三，臥中聞雨滴。

得莫廷韓六月書，筆工某賚至。廷韓以七月初旬棄人間矣。」由此可知，其卒在丁亥七月的一日到十日內。這些記載，有的出自他的嫡孫，有的是他的手筆，有的見於他好友的日記，都稱得上是可信的據證。

基於上述材料可以確證，莫是龍生於明嘉靖十六年丁酉七月六日，即一五三七年八月十一日；卒於明萬曆十五年丁亥七月一日到十日，即一五八七年八月四日到十三日。

他小於孫克弘四歲，大於臧懋循十三歲。如按同時書畫家的生年順序，他應該排在王世懋（生於1536年）之後，祝世祿（生於1539年）之前。

焦　竑　（1540－1620年）

　　焦竑，字弱侯，號澹園，南直隸江寧府上元縣人。萬曆己丑（1589年）一甲一名進士。博學工詩文，亦擅書法。

　　焦竑生年，《歷代名人年譜》係於嘉靖二十年辛丑（1541年），然實有誤。俞安期〈焦弱侯太史誕辰詩自序〉（載陳去病輯《松陵文集三編》卷三七）有云：「萬曆己酉十一月二十六日爲弱侯太史攬揆之辰，適當長至之日。」萬曆三十七年己酉十一月二十六日是一六〇九年十二月二十一日，是日正是冬至。但未明著是年歲數，無法推知生年。沈德符《萬曆野獲編》卷五「師弟相得」條有「先人少於焦十四年而早登第」一語。其父沈自邠，字茂仁，生於嘉靖甲寅（1554年），萬曆丁丑（1577年）進士，時年四十二。焦竑長於沈自邠十四歲，而登第晚於沈十二年，年應四十。而以此推之，焦竑當生於嘉靖十九年庚子，而非二十年辛丑。至萬曆己酉年正七十歲，亦與俞安期的祝壽詩相合。

　　鍾惺《隱秀軒集》卷三五〈題焦太史書卷〉有云：「此卷蓋予官京師從友人吳康虞乞書者。丁巳，予請假還，止寓南都，始得見先生。蓋先生七十有八矣。」丁巳爲萬曆四十五年（1617年），是年焦竑七十八歲，推其生年也正是嘉靖庚子。這都是當時友朋的具體而明確的記載，而且三證均相符合，更無可疑。故可確知，焦竑生於嘉靖十九年庚子十一月二十六日，即一五四〇年十二月二十三日。

　　焦竑卒年，《歷代名人年譜》係於泰昌元年庚申，記「年八十」。黃宗羲撰《明儒學案》，卷三五有〈焦竑傳〉，明言其「泰昌元年卒，年八十一」。這與生於嘉靖庚子亦合，且可證卒「年八十」之誤，實可確信。故可肯定，焦竑卒於泰昌元年庚申，即一六二〇年。

王肯堂 （1549－1613或1614年）

　　王肯堂，字宇泰，樵仲子，江南金壇人，萬曆己丑〔1589年〕進士。工書法，富收藏，所刻《鬱岡齋法帖》，可與眞賞齋和餘清齋二帖相媲美。

　　他的生卒，一般書畫載籍中均未見記載。王重民〈王肯堂傳〉末謂「《福建通志》列肯堂官參政於天啓初」，據《筆麈·自序》，「萬曆三十年似肯堂年正五十，然則其罷官時，已年近七十矣。」現在可以證明，這則記載是與歷史事實不相符合的。俞安期《蓼蓼集》卷一○〈紀哀詩二十三首〉，在哀王肯堂詩後注曰：「年六十六卒，癸丑。」是王肯堂卒於萬曆四十一年〔1613年〕，享年六十六歲，由此推知其生爲嘉靖二十七年戊申〔1548年〕。但在所哀二十三人中注明卒時歲數與干支紀年，都時有小誤，不能以爲定論。王樵《方麓集》卷九〈與仲男肯堂書〉共三十五札，第四札中有言：「今汝己酉生，己卯鄉舉，己丑進士。」是王肯堂實生於嘉靖二十八年己酉，爲戊申的後一年。王樵自記其子的生年，而且三己並列，自屬最可靠的證據。故可肯定，王肯堂的生年爲嘉靖二十八年己酉〔1549年〕。由此也可推定，俞安期所注卒時歲數與干支紀年必有一誤。如卒於癸丑，則卒年爲六十五歲，如卒年爲六十六歲，則當卒於甲寅。二者孰是，尚難判定，暫取兩說並存，以待續考。如以公元紀年，王肯堂的生卒爲一五四九至一六一三或一六一四年。依此則萬曆三十年，王肯堂爲五十四歲，而非「正五十」。至於「《福建通志》列肯堂官參政於天啓初」，就不知因何而致誤了。

邢　侗　(1551－1612年)

　　邢侗，字子願，山東濟南府臨邑縣人，萬曆甲戌（1574年）進士，官至陝西行太僕寺少卿。他少而慧，七歲能作擘窠書；長而博雅，工詩文，書法擅場，亦精繪事。所著有《沛園集》五卷、《來禽館集》二十八卷。他的詩名雖爲書法所掩，而所作氣體清逸，風神隱秀，故王士禛以「來禽夫子本神清」讚之，自得其實。他的書法，諸體均工，心領神會處深得二王神髓。時同里王洽集其書，刻成《來禽館帖》，可與《停雲館帖》和《戲鴻堂帖》相媲美。畫則善寫拳石墨竹，筆墨秀潤，亦爲時所稱。他的書畫手跡今存於世的，據《中國古代書畫目錄》十冊的統計，書三十件（軸十九，卷四，冊五，扇面一，屏一），畫三件（軸二，卷一）。署年最早的是萬曆丙子（1576年）所書的《行書七絕詩二首》軸，今藏濟南市博物館；最晚的是萬曆辛亥（1611年）所繪的《拳石圖》軸，今藏南京博物院。

　　邢侗的生卒，《疑年錄匯編》卷七著錄：生嘉靖三十年辛亥，卒萬曆四十年壬子。然未注明出處，所據爲何，尚待一究。李維楨（1547－1626年）《大泌山房集》卷七九載〈陝西行太僕寺少卿邢公墓誌銘〉，明記邢侗「卒在萬曆壬子四月二十有七日，距生嘉靖辛亥十有一月二十有六日，年六十有二。」生卒的年月日都寫得一清二楚，但還需取得旁證始能確信。

　　《列朝詩集小傳》丁集下〈邢少卿侗〉記其「二十四歲登第，殿試策，書法擅場，主者驚異，卒置榜尾。」查萬曆二年甲戌科進士排名，邢侗是三甲二百六十二名中的一百八十二名，雖非最後一名，亦在榜尾之列。由此知，他萬曆甲戌登進士時年方二十四，據以推其生年便是嘉靖辛亥。邢侗《來禽館集》卷一八有〈累敕封孺人亡妻陳氏墓誌銘〉記：「孺人生於嘉靖三十一年十一月初八日，卒於萬曆十五年五月二十一日，得年三十有六。」又曰：

「不肖生有三十七年，其於俯仰之間差稱完善，居恒亦汗下於天道忌盈云者，不謂俄而降割，逮我孺人。」是其妻於萬曆丁亥（1587年）卒時，他年三十七，這與甲戌年二十四正合，更是推得其生年的明證。《來禽館集》前有其婿史高先所撰〈來禽館集小引〉，中云：「乃年政六十有二，鬚髮鬢黑，風神健王，一夜遽歿。」所記卒時歲數與〈墓誌銘〉相合，亦一旁證。又其外孫史以明所撰〈重訂來禽館集跋〉記，「當萬曆辛亥府君攜赴南京民部任，計方五歲，時過僕家。僅記外祖右目傍一大黑痣，彷彿其冠裳肅客容，乃取小子置膝上一二事，不意其為永訣也。」此雖追憶所寫，但可證「萬曆辛亥」邢侗尚在世，而不久即「永訣」，與〈墓誌銘〉所記卒年亦大致相合。

　　據上所證，邢侗生於明嘉靖三十年辛亥十一月二十六日，即一五五一年十二月二十三日；卒於明萬曆四十年壬子四月二十七日，即一六一二年五月二十七日。

黃　輝　（1554或1555－1612年）

　　黃輝，字平倩，一字昭素，號愼軒，四川順慶府南充縣人，萬曆己丑（1589年）進士，官至詹事府少詹事。《列朝詩集小傳》和《明史·文苑》均有黃輝傳，然均簡略，不足以概見他的生平。錢謙益曰：「己丑同館者，詩文推陶周望，書畫推董玄宰，而平倩之詩與書與之齊名。」可見他工詩善書，在當時即與陶望齡，董其昌同享盛譽。他生平所爲詩文大都不存底稿，生前未曾刻集行世。傳世詩文集有數部，均身後好友或門人所輯刻，大多十得五六。《明詩紀事》著錄《鐵庵集》八十卷、《平倩逸稿》三十六卷，今遍查已不可得。今所見有北京中國社會科學院文學研究所圖書館所藏《黃太史春怡堂藏稿》六卷，明天啓乙丑（1625年）刊，卷一至四收文八十五篇；卷五收詩五十三首；卷六缺，據目錄收詩一百三十五首和詞九闋，均已不可見。另上海圖書館藏《黃愼軒先生文集》一部，不分卷，亦明天啓刻本。黃輝爲「文古勁」；詩則原以「奇而藻」見稱，但「爲中郎意見所轉，稍稍失其故步。」他與三袁相交，友誼至深，在京結社談禪，亦多唱和，不免受袁宏道的影響，詩風有漸趨公安派淺俗的一面，而其言近雅者仍不失爲「爽雋純倫」之作。

　　黃輝的書法，袁中道推爲「草書第一，行書次之，眞書又次之。」又以「黃書有篆籀氣，所以爲傳。」更以黃董並稱：「黃平倩、董玄宰眞可追配古人。玄宰窮其法，平倩出己意窮其趣。」還以「其字法愈出愈奇，決當爲本朝第一。」是則無異於視黃在董之上。然而時至今日，董的書名滿全球，而知黃之名的已甚少。二人書跡，據《中國古代書畫目錄》十冊統計，董作數以百計；而黃僅有十三件，外加臺北何創時書法藝術基金會所藏書卷一件，也只有十四件。

　　黃輝的生年，載籍未見著錄。《明史》言其「年十五舉鄉試第一」，《民國南充縣志》在〈貢舉表〉列黃輝中舉在萬曆元年癸酉（1573年）。前曾據此推得黃輝生於嘉靖己未（1559年），見香港《大公報》副刊《藝林》一二六四期（一九九七年二月二十八日）。與三袁相比，他大袁宗道一歲，宏道九歲，中道十一歲。後閱袁中道《珂雪齋集》，卷一五有《柴紫庵記》云：「堂中所祠者，上爲維摩詰，左爲武安，右爲伯修、中郎。近得西川黃太史平倩之訃，予哭而祠之。平倩長伯修六歲，故位在伯修上。」據此，黃輝大於宗道不是一歲，而是六歲。已知宗道生於嘉靖庚申（1560年），則黃輝當生於前六年的甲寅（1554年），顯與前所推得的生年不合。以中道與之情同手足的友誼，所記決不可誤「一」爲「六」。《黃太史怡春堂藏稿》卷一〈徵士錄序〉記「予年十五入太學」，又〈三遊稿小序〉記「隆慶己巳，先生與予同應士選入太學。」合而可得，黃輝於隆慶己巳（1569年）入太學，時年十五。史或誤以入太學之年爲中舉之年，但據以推得黃輝生年爲嘉靖乙卯（1555年），大於袁宗道是五歲，與中道所記相差一歲。《怡春堂藏稿》雖輯自後人之手，但輯錄和校閱者大都是黃輝的門人或好友，所見當有實據，卻也不能排除誤抄誤植的可能性。至於袁中道所記，也不能排除記憶偶誤或刊刻中誤五爲「六」的可能性。二說孰是，尚無旁證足以判斷，但可確證生於嘉靖己未爲誤，姑兩從之。

　　黃輝的卒年，史籍有明確記載。《國榷》卷八一「壬子萬曆四十年」「七月癸巳朔」的最後一條記「少詹事黃輝卒。」是月小，前一條「辛酉」爲二十九，或亦卒於是日。但卒於七月，當無可疑。現在還有幾條旁證，可資論定。（一）《珂雪齋集》卷六有〈哭愼軒黃學士〉五律十首，按詩集編年，作於壬子秋。（二）同集卷二五有〈寄黃愼軒長公〉書，中云：「比聞尊大人訃音，正在衰絰之中，去年方襄家嚴大事。」中道助其父辦理分家事，在辛亥十一月，見《珂雪齋遊居杮錄》卷六。這裡的「去年」即指辛亥，故此書

必作於壬子。（三）同集後附〈袁祈年詩〉，有輓黃輝詩七律四首，題中有云「壬子夏，先生歿，為位而哭之，如父執禮。」祈年是袁中道長子而嗣宗道者，時年二十。這更是黃輝卒於壬子的明證。

綜上所考，可以得知，黃輝生明嘉靖三十三年甲寅或三十四年乙卯，即一五五四年或一五五五年；卒明萬曆四十年壬子七月，即一六一二年七月二十八日至八月二十五日。

楊明時 （1556－1600年）

　　楊明時，字不棄，別號未孩子，南直隸徽州府歙縣邑城人。他無功名，是一位地道的韋布之士。約在萬曆丙子（1576年）來到北京，以書畫遊於公卿士大夫間。後寓同邑吳廷兄弟在京師開設的古玩舖「餘清齋」，以鑑定書畫而爲吳廷所倚重。吳廷選刻《餘清齋法帖》，正篇始於萬曆丙申（1596年），楊明時助之選定晉唐宋書法大家名跡，鉤摹上石，手書題跋七則，署年月最晚爲「己亥秋七月」。借此可略見其眞行書的風采。繪畫作品，北京故宮博物院藏《仿倪瓚山水》和《古木修篁圖》二軸，《蘭竹花卉圖》一卷，《山水》和《水仙》二扇頁；上海博物館藏《滋蘭樹蕙圖》一大軸；合計爲六件。創作年代，最早爲萬曆癸巳（1593年），最晚爲戊戌（1598年），正是寓餘清齋時期。

　　楊明時的家世、生平（包括生卒年），向均很少爲人所知。《中國古代書畫目錄》第二冊列楊明時於陳繼儒、范允臨、黃汝亨（均1558年生）之後，第三冊又列楊明時於邢侗（1551年生）之前。爲此遍查有關文獻，也未得任何線索。

　　最近見到一部楊萬春纂修的《徽城楊氏宗譜》，崇禎庚午（1630年）家刻本，有自南宋紹興間遷歙一世祖至二十世的世系表，有各世諸人的小傳。「明時」便赫然列在十五世，在同輩兄弟百餘人中，行九十一。小傳記「明時字不棄，別號未孩子，嘉靖丙辰正月六日亥時生，萬曆庚子九月十五日辰時卒於京邸。」生卒年月日時是如此具體，自是當時的實錄。楊萬春，譜名炯，字壽卿，號仁宇，父梓，與明時爲六服兄弟。萬春於明時爲從侄，而年長於明時，至崇禎戊辰（1628年）年登八十尚在世。故譜中所記楊明時生卒年月日，當屬完全可信。據此確知，楊明時生於明嘉靖三十五年丙辰正月六

日，即一五五六年二月十六日；卒於明萬曆二十八年庚子九月十五日，即一六〇〇年十月二十一日。他小於董其昌一歲，而與吳廷年相若。但他只活到四十五歲，與董吳相比，確是英年早逝了。《餘清齋法帖》續篇，始於萬曆甲寅（1614年），後於他去世十四年，自然與他毫無關係。

繆昌期 （1562－1626年）

　　繆昌期，字當時，自號西溪，南直隸常州府江陰縣人。萬曆癸丑（1613年）進士，官至左春坊左諭德兼翰林院檢討。天啓中，魏忠賢殘害忠良，昌期亦被誣，慘死獄中。弘光時追諡文貞。昌期工詩文，著有《從野堂存稿》八卷和《繆文貞公文集》二卷。北京故宮博物院藏繆昌期、夏樹芳《行書詩》扇頁，見《中國古代書畫目錄》第二冊第六十七頁；上海博物館藏繆昌期等《行書札六通》卷，見《中國古代書畫目錄》第三冊第四十九頁。可知繆昌期亦善行書，僅此二件可略見其書風。

　　錢謙益《牧齋初學集》卷四八〈奉直大夫左春坊左諭德兼翰林院檢討贈通議大夫詹事府詹事兼翰林院侍讀學士繆公行狀〉，是崇禎八年七月望日「謹撰行狀一通，上之有司」的。錢謙益自稱與繆昌期「同里、同館、同志、同隸黨籍」，相知必深，〈行狀〉所言，當無失實之處。涉及繆昌期的生卒，〈行狀〉有明確記錄的有「丙寅四月某日，畢命於詔獄。」這是說繆昌期是天啓六年丙寅四月的一天死於獄中。又有「公生於嘉靖壬戌七月既望，其歿也，年六十有五。」明言其生之年月日，且從嘉靖壬戌至天啓丙寅正是六十五歲。《明史》卷二四五〈繆昌期傳〉記其「爲諸生有盛名，舉萬曆四十一年進士，年五十有二矣。」萬曆四十一年歲在癸丑，是年五十二，推其生正是嘉靖四十一年壬戌。又言天啓五年春，繆昌期「以注文言獄詞連及，削職提問。」「明年二月」、「令緹騎逮問」、「逾月」、「下詔獄」。「四月晦，斃於獄。」天啓六年四月月小，此即明言其卒爲四月二十九日，可補〈行狀〉所記卒日之缺。《國榷》卷八七「丙寅天啓六年」「五月壬寅朔」、「癸卯，左諭德繆昌期卒於獄。」據此其卒爲五月二日，與史所記不合。二說孰是？〈行狀〉有一說法：「詔獄死狀秘，外人莫得知，四月二十九日，橐饘中傳出

寸紙，自是而絕。五月二日，獄吏以死上，竟莫知何日也。」又曰：「今公之絕命，則未知其爲四月爲五月也，而其家遂以四月二十九日爲忌辰。」於是可得二說各有所據，即史從「傳出寸紙」之日，且亦其家所定的忌辰；而《國榷》則從「獄吏以死上」報之日。可見兩說實據傳聞，而無確證，究卒何日，仍難明定。但其卒必在四月二十九日、五月一日和五月二日三天中的一天，則是可以肯定的。

於是可知，繆昌期生明嘉靖四十一年壬戌七月十六日，即一五六二年八月十五日；卒明天啓六年丙寅四月二十九日至五月二日，即一六二六年五月二十四日至五月二十六日。

何　白 （1562－約1629年）

　　何白，字無咎，浙江溫州府永嘉縣人。《列朝詩集小傳》丁集下有〈何山人白〉小傳，僅記他幼爲郡小吏，龍君御膺時任溫州府學教授，異其才，爲延譽於海內，遂有盛名。遊蹤兩至酒泉，南窮湘沅。白工詩，著有《汲古堂集》，今有傳本；亦能書善畫，然今已極少見其書畫作品。北京中國歷史博物館藏何白《爲幼溪行書》卷，作於萬曆癸丑（1613年）秋月，見《宋元明清書畫家傳世作品年表》第二九二頁。

　　何白的生卒，迄今未見著錄。今從《汲古堂集》可考得他的生年。是集卷七有〈戊子中秋，予生二十七度，舉酒自壽，戲成短歌〉七古一首，首曰：「呼汝名，澆汝酒，長生木瓢爲汝壽。今夕何夕又三五，汝年何年已三九。」戊子爲萬曆十六年（1588年），是年何白二十七歲。從戊子起算上數二十七年爲嘉靖壬戌，何白當生於是年。生日爲中秋，即八月十五。同集卷一一有〈甲辰仲秋初度，鄭中丞置酒清寧室爲予壽，醉後擬杜公七歌，時予客中丞榆林幕中〉七古七首，第一首有句云：「哀哀何以報劬勞，四十三年如激電。」據此知，萬曆甲辰（1605年）何白年四十三，與戊子年二十七正合，於是又得一明證。這都是何白的自述，兩處相合，更無任何可疑之處。

　　上舉何書卷作於癸丑，時年當五十二歲。《列朝詩集小傳》記何白「崇禎初年，以老壽終」。如以他約卒於崇禎二年己巳，年六十八，何稱「老壽」？然至今尚未得何白確卒於何年的明證，姑暫從之，以俟續考。

　　於是得何白生明嘉靖四十一年壬戌八月十五日，即一五六二年九月十三日；卒約明崇禎二年己巳，即約一六二九年。

程嘉燧 （1565－1644年）

　　程嘉燧，字孟陽，號偈庵，南直隸徽州府歙縣長翰山人（長翰山地鄰休寧縣東陲，錢謙益誤為「休寧人」），僑居嘉定（今上海市嘉定區）。工詩，著有《松圓浪淘集》十八卷、《耦耕堂集》五卷。善書法，尤以畫名。存世的書畫作品，僅上海博物館所藏便有四十二件。

　　錢謙益《列朝詩集小傳》在「丁集下」首列《松圓詩老程嘉燧》，詳著其生平和詩學的成就。其中明言「癸未十二月，孟陽卒於新安，年七十有九。」癸未當為崇禎十六年（1643年），卒於是年，年七十九，自可推得其生年。今畫史圖冊以公元紀年著其生卒為一五六五至一六四三年，大都以此為據。他晚年與錢氏交往甚密，相知尤深。《小傳》所記他的卒年月和卒時歲數，自屬可信。然終是孤證，尚待搜集旁證以檢驗之，則可更令人信從。

　　《松圓浪淘集》收詩起自萬曆癸未，止於崇禎己巳，長達四十七年。每卷均按創作年月編排，秩然有序，最為清晰。卷十六收萬曆丁巳至庚申四年之作。丁巳為萬曆四十五年，是年所作有〈九月二十四生朝、閑孟、無際、彥深、公樸諸君釀飲墊巾樓中，呈比玉索和〉七律一首，末二句云：「悠悠自惜皈心晚，衰病臨頭五十三。」由此可知，萬曆丁巳九月二十四日是他五十三歲的生日。而萬曆丁巳五十三與崇禎癸未七十九正合。金瑗《十百齋書畫錄》丁卷著錄《程嘉燧書畫冊》圖八幅，五幅對題。第五幅對題寫道：「崇禎辛巳三月，歸自湖上，將入舟，則錢老有歸耗矣。追思余年十七時，侍先君於此。江橋山塢，鳥啼花落，風物宛然，而俯仰周甲子矣。」知其年十七在前一辛巳，即萬曆九年。顯然，這與前舉二證亦相符合。此外，錢謙益《牧齋有學集》卷九〈豆紅初集〉有〈題孟陽仿大癡仙山圖〉七古一首，小序曰：「萬曆丁巳夏五月，余與孟陽棲拂水山莊，中峰雪崖師藏大癡仙山圖，

相邀往觀。」「次日孟陽憶之作圖，筆硯燥渴，點染作焦墨狀，至今猶可辨也。去畫四十一年，孟陽仙去亦十五年矣。」詩作於順治丁酉，去崇禎癸未恰好十五年。這也是卒於癸未的一個旁證。

綜上各據可以確證，程嘉燧生於明嘉靖四十四年乙丑九月二十四日，即一五六五年十月十七日；卒於明崇禎十六年癸未十二月，即一六四四年一月十日至二月七日。

謝肇淛＊（1566－？年）

謝肇淛，字在杭，福建福州府長樂縣人，萬曆壬辰（1592年）進士，官至廣西右布政使。《明史》卷二八六〈文苑二〉附鄭善夫後，僅著他「官工部郎中，視河張秋，作《北河紀略》，具載河流原委及歷代治河利病。」而他實以詩名於萬曆、天啓間。時人稱「在杭詩寄興微而綴詞雅，取調古而命意新。」被視爲「閩派之眉目」。所著《小草齋集》三十卷包括《續集》的三卷，有福建省圖書館藏本，已收入上海古籍出版社出版《續修四庫全書・別集》。他的書法手蹟著錄於《宋元明清書畫家傳世作品年表》的，有北京故宮博物院藏《行書夏日郡齋雜興》卷，列在「萬曆三十年壬寅（1602年）清和望日」下。另北京故宮博物院尙藏《行草襄陽懷古詩》扇頁一件，福建省博物館藏《行書金陵懷古詩》軸一件。

謝肇淛生卒，向曾廣搜有關載籍，均未得任何線索。及讀袁小修中道（1570－1624年）《珂雪齋遊居柿錄》，始於卷一二「丁巳日記」的五十八條見其中寫道：「在杭長予四歲」，據此便可得肇淛生年爲嘉靖丙寅（1566年）。但此終屬間接孤證仍未敢以爲定論。最近從《小草齋集》中總算找到一些直接而確鑿的證據，足以推得他的準確生年。現按署年順序分列各卷的生日詩，並摘錄明記年齡的詩句如下：

〈己亥初度書歷山署中〉（卷九）：

三十三年白髮新，輪蹄無日不風塵。

〈壬寅初度客清源〉（卷九）：

只今匆匆三十六，猶向江頭守微祿。

〈丁未初度〉（卷二二）：

四十一年駒過隙，生涯已拚付漁樵。

〈己酉初度下邳舟中病作〉（卷二三）：

四十三年成底事，更堪衰病二毛侵。

〈癸丑初度〉（卷一六）：

宦情猶未盡，四十七年強。

〈甲寅初度〉：

行年四十八，羲馭欲斜時。

項德新 （1571－1623年）

　　明隆慶萬曆間，嘉興有天籟閣，爲項元汴收藏書畫之所。元汴（1525－1590年），字子京，號墨林，喜收藏，精鑑賞，不惜重貲收購晉唐宋元之法書名畫，所藏精品之多，早已著聲海內。元汴卒後，天籟閣藏品分爲諸子所有。董其昌〈太學項墨林墓誌銘〉稱元汴有六子，各受一經。然僅著長、次二子之名。今知六子之名：長德純，次德成，三德新，四德明，五德弘，六德達。諸子生卒，向均不甚清楚，亦有記載謬誤。這裡僅據所得資料，一考德新的生卒。

　　項德新，字復初，號又新，元汴叔子，以畫世其父業，工山水、梅竹、墨荷。今傳於世者有：北京故宮博物院藏《喬嶽丹霞圖》軸，作於萬曆癸丑（1613年），《桐蔭寄傲圖》軸，作於萬曆丁巳（1617年）；上海博物館藏《絕壑秋林圖》軸，作於萬曆壬寅（1602年）。

　　項德新生卒，吳榮光《歷代名人年譜》卷九在「熹宗天啓三年癸亥」下列「項復初德新卒」，未著生年。郭味蕖《宋元明清書畫年表》雖據《歷代名人年譜》，卻在「天啓三年癸亥」下列「項德新（復初）生。」並在「康熙四年乙巳」下列「項德新（復初）作墨竹扇。」將「卒」誤「生」，一字之差，謬以千里。「中國古代書畫目錄」第二冊把項德新列在程嘉燧和李流芳等人之後，而第三冊卻把項德新列在程嘉燧和李流芳之前。故於項德新的生卒亟待考出其確年。

　　項德新的生年，向無明確記載，早已不爲人知。《歷代名人年譜》亦付闕如。我曾經爲此查閱過許多資料，亦未得線索可資考證。後看到項皋謨《學易堂三筆‧滴露軒雜著》一書，才算覓得一條可以確知項德新生年的資料。項皋謨，字戀功，自號西山居士，德新長兄德純長子，工古文詞，著有

《學易堂筆記》，未見傳本。在《滴露雜著》中有〈兵部進士從弟扈盧項公行略〉一文，爲項鼎鉉而作。鼎鉉，字孟璜，初字稺玉，號扈盧，元汴兄篤壽長孫，萬曆辛丑（1601年）進士。〈行略〉有云：「甲申，公甫十歲，叔氏希憲公夢原年十五，從叔又新公德新年十四，以儒童復試嘉、湖二府第一，俱領案入泮。」甲申爲萬曆十二年（1584年）是年項夢原十五歲，德新十四歲，鼎鉉十歲，叔姪同年成博士弟子員。陳繼儒《陳眉公先生全集》卷一五〈壽項孟璜太史四十序〉首曰「吾友孟璜項太史以甲寅四十。」與甲申十歲正相合。皋謨稱鼎鉉爲「從弟」，其年與夢原、德新相近，所言自屬可信。德新甲申年十四，其生當爲隆慶五年辛未，小於長兄德純二十歲，時其父元汴已四十七歲。

項德新卒年，《歷代名人年譜》已著錄，然未著出處，還須另求旁證。汪珂玉《珊瑚網名畫題跋》卷一八著錄項德新《墨荷》，汪珂玉跋首曰：「項君復初，爲墨林公第三子，博雅好古，翩翩文墨間，與余契厚有年。」又曰：「余亦時詣其讀易堂，出所藏書畫玩好，鑑賞不休，意甚洽也。不意癸亥冬日，余自北還，項君已謝人間世矣。爲繹韻唁之。」有「廿年雅誼付斜曛」之句。珂玉雖年幼於德新十六歲，而二人交好已長達二十年，相知之深，自非泛泛之交可比。所記「癸亥冬日」「北還」時，德新「已謝人間世」，是身臨其境而言，當無謬誤。且德新亦必卒於是年，因爲如果卒在前一年，以二人的深交，何至於晚到「北還」時才得此凶耗。《歷代名人年譜》所著德新卒年亦與此正合，若非以此爲據，自必另有確證。

綜上所述，項德新生於隆慶五年辛未，即一五七一年；卒於天啓三年癸亥，即一六二三年，終年五十三歲。由此可知，德新生年在程嘉燧和李流芳之間，他小於程嘉燧六歲，而大於李流芳四歲。作《絕壑秋林圖》軸時年三十二歲。

畢懋康 （1571－1644年）

　　畢懋康，字孟侯，號東郊，南直隸徽州府歙縣邑城人。萬曆戊戌（1598年）進士，官至南京戶部右侍郎。《明史》有傳。懋康「弱冠即工古文辭，少司馬汪道昆、少傅許國、少司徒方弘靜一見異之，引爲忘年友。」生平著作有《西清集》二十卷、《疏草》二十卷、《管涔集》五卷。袁中道爲撰〈西清集序〉，以其「詩若文，與泰山之泉，何以異哉」而稱其集爲「異書」，極見讚賞。懋康多才多藝，能製造軍器，曾奉命製「武剛車，神飛砲等成，並輯圖說、疏進，上御西苑觀德殿臨試，發部儲用。」袁中道有〈畢樂郊見召郊園，有述〉五律二首，爲萬曆戊午（1618年）在歙之作。第二首末二句云：「東山安石在，怒臂笑胡戎。」下註「是日觀巧燈及炮械。」所見或即「神飛砲」，可惜連《圖說》也沒有流傳下來。懋康亦能畫，但不多見。北京故宮博物院藏畢懋康《椿萱圖》扇頁，恐怕是傳世僅存的一件作品了。

　　畢懋康的生卒，史無著錄，後世亦無人追究，故已少爲人知。《民國歙縣志》言其「年二十四成進士」，自可據以推其生年。然終屬孤證，且未知出處，如無旁證，尚不足爲據。幸好北京圖書館藏有一冊清抄本《畢司徒東郊先生年譜》，爲「後學胡博文仲約編，門人汪沐日扶光，吳山濤岱觀同校，男三復右萬錄。」編者胡博文，生平不詳，而校者與錄者爲其門人與幼子，且譜記內容翔實，確是探索懋康生平事跡的一份最可信的史料。

　　《年譜》開篇便明確寫道：「穆宗莊皇帝隆慶五年辛未四月二十七日，公生。」所記懋康生年月日，自可確信無疑。又「萬曆二十六年戊戌，公二十八歲，會試中第三十二名。」更可明證縣志所言「年二十四成進士」爲誤。

　　《年譜》最後寫道：「崇禎十七年甲申，公七十四歲。先是南歸日舟中得病，言歸德相國來迎，及是二月十九日，忽言久與沈歸德有約，後日將往

赴。逐遘疾不語，越三日倐然而逝，甫越月而烈皇賓天矣。」「歸德相國」或「沈歸德」均指沈鯉，「卒已三十年。」語近荒誕，然所記懋康卒年月日當符事實，仍可信。

故可確知，畢懋康生於明隆慶五年辛未四月二十七日，即一五七一年五月二十日；卒於明崇禎十七年甲申二月二十一日，即一六四四年三月二十九日。

鄒之麟 （1574－1654或1655年）

鄒之麟，字臣虎，號衣白，一號昧菴，南直隸常州府武進縣人，萬曆庚戌（1610年）進士。工畫山水，畫法全橅子久，而有猷造。學識淵博，亦富收藏，尤精鑑賞。他的生平僅在郡邑誌乘和畫史載籍中略有記載，但極少見有明確之記載。

饒宗頤先生在所著《黃公望及富春山居圖臨本》一書中，根據錢謙益《牧齋有學集》和吳其貞《書畫記》的有關資料，第一次考得鄒之麟卒於順治十一年甲午，而對於他的生年，則未提及。

近從〈萬曆三十八年庚戌序齒錄〉中得見在鄒之麟名下明著「甲戌四月初五日生。」這是迄今所見惟一的一份記錄鄒之麟出生年月日的資料，甲戌當為萬曆二年（1574年）。

據此他庚戌成進士為三十七歲。但就所知考核，這類書籍記錄生年往往失實，例如在同科進士中，江秉謙生年記作萬曆庚辰，實為嘉靖甲子（見《郡北濟陽江民族譜》），竟晚十六年；鍾惺生年記作萬曆辛巳，實為萬曆甲戌（見上海古籍出版社排印本《隱秀軒集》附錄二《鍾惺簡明年譜》），也晚七年；王象春生年記作萬曆癸未，實為萬曆戊寅（見《牧齋初學集》卷六六〈王季木墓表〉），也晚五年。

但凡失實記載大都晚於實際生年，卻從未見有早於實際生年的。故對於上述鄒之麟的生年紀錄，雖不能肯定與實際生年相符合，但他的實際生年不能晚於萬曆甲戌，卻可大致肯定。

因此，在沒有發現與此有異議的確證以前，不妨暫定鄒之麟生於萬曆二年甲戌四月初五日，即一五七四年四月二十五日，與同榜進士相比，他小於江秉謙十歲，與鍾惺年相若，而大於王象春四歲、錢謙益八歲。

鄒之麟的卒年，饒先生考訂爲順治甲午，可能中的，也可能稍偏。如果把《牧齋有學集》卷五《絳雲餘燼集》下所收詩按年月細加排比，便可知《題鄒臣虎畫扇》七絕二首實作於順治十二年乙未夏或夏秋之間。由此可見，鄒之麟去世當在甲午仲秋至乙未夏的一段時間內。於是可得鄒之麟的卒年不是順治甲午（1654年）便是乙未（1655年）的兩可結論。

　　如果卒於甲午，他活到八十一歲；如果卒於乙未，他活到八十二歲；享年均已逾大耋，可稱上壽。因而反過來也可證明，他生於萬曆甲戌，是比較接近實際的。

韓逢禧 （1576－1652年後）

　　韓逢禧，字朝延，號古洲，別號半山老人，世能長子，以蔭入太學，歷官至雷州府知府。他繼承父志，克守家藏，時稱「閱覽博物之君子，海內收藏賞鑑專門名家。」他喜臨摹古法帖，傳世畫跡，今尚可見有三件作品：北京故宮博物院藏作於順治癸巳（1653年）八月十五日的《小楷黃庭內景經》卷和作於乙未（1655年）三月的《爲董孟履楷行書黃庭內景經》卷以及中國歷史博物館藏作於甲午（1654年）的《臨黃庭經》卷，均見劉九庵編《宋元明清書畫家傳世作品年表》。

　　韓逢禧生卒從無著錄。《年表》以《臨黃庭經》卷作於順治甲午明署「時年八十」列韓逢禧生於萬曆三年乙亥（1575年），至順治乙未年當八十一。錢謙益《牧齋有學集》卷二四有〈韓古洲太守八十壽序〉，首記「歲在旃蒙協洽，雷州太守古洲韓兄春秋八十。」旃蒙協洽即乙未，爲順治十二年。是年韓逢禧年登八十，其生當爲萬曆丙子（1576年），比《年表》所推晚一年。錢謙益壽序是當時祝賀韓逢禧八十誕辰之作。「春秋八十」當是實指年屆八十。我國舊俗，以九爲不祥，在自寫年齡時往往逢九進十，因而在傳世墨跡中自書整十年齡時，並不能以爲就是準確的年齡。韓逢禧在順治甲午所《臨黃庭經》卷中，自署「時年八十」，也有可能是甲午七十九，而非八十。故不如〈壽序〉所記乙未八十的更爲準確。於是以〈壽序〉爲據，可得韓逢禧生年爲明萬曆四年丙子，即一五七六年。至其卒年當在順治乙未以後，確年尚無可考。

林雲鳳 （1578－1654年）

　　林雲鳳，字若撫，別號三素老人，江南蘇州府長洲縣人。他是明清之際的詩人。周亮工曰：「吳門林若撫，老而工詩，滄桑後匿影田間，雖甚貧，不一謁顯貴。」（見《因樹屋書影》）觀此可見其人品。朱彝尊言其「當鍾譚燄張之日，守正不回。詩篇極其繁富，惜知者寥寥。困扼終老，相如遺草，已不可問矣。」（見《靜志居詩話》）相傳他著有〈得硯齋草〉和〈寄庵近草〉，恐早已不傳於世。清初各家詩選集多載其詩的，然均數首而已。只有史兆斗輯《吳中往哲詩選》收《林若撫詩略》共得四十四首。亦能書。今僅見《柳如是尺牘》卷後有林雲鳳題七絕二首，原是他的手書。

　　林雲鳳的生卒，《明清江蘇文人年表》列其生於萬曆六年戊寅（1578年），卒於順治五年戊子（1648年）。今為之證其生為合，而卒為不合。毛晉有〈丁亥六月望日若撫七十初度〉詩（轉引自陳寅恪《柳如是別傳》第二冊第三六三頁），可知順治四年丁亥六月十五日是林雲鳳的七十誕辰，由此推其生年正是萬曆戊寅，且得其生日。史兆斗在跋《林若撫詩略》中有云：「若撫與余有五十年之交，少余三歲。」《詩略》輯於順治戊戌。跋末署「時七月望，八十四叟史兆斗抆淚書於娛老軒」。又在跋《張左虞詩選》中末署「順治癸巳夏，七十九叟史兆斗識。」癸巳七十九與戊戌八十四正合，由此知史兆斗生於萬曆乙亥（1575年）。正好比生於戊寅的林雲鳳大三歲。

　　林雲鳳卒於順治戊子的根據是周亮工《書影》卷五中的一則記述。他寫道：「及予戊子北上，先數日訂若撫出山，晤於舟次。予至之日，即若撫捐館之夕。」但有確據可證此則記述是與事實相違背的。錢謙益《牧齋有學集》卷二有〈夏日燕新樂小侯於燕譽堂，林若撫、徐存永、陳開仲諸同人並集二首〉七律，作於順治庚寅夏，是戊子後的第二年。王寶仁撰《王煙客年譜》

在順治八年辛卯記秋林雲鳳來太倉相訪，是戊子後的第三年，林雲鳳尚在世。故《書影》的那則記述必有誤，不足爲據。史兆斗跋《詩略》中更明言林雲鳳「至甲午冬化去時，年七十有七。」甲午是順治十一年，是年卒，年七十七，亦與其生於萬曆戊寅相吻合。林雲鳳卒年自可以此爲據。

綜上所考，林雲鳳生於明萬曆六年戊寅六月十五日，即一五七八年七月十九日；卒於清順治十一年甲午冬，即一六五四年十一月九日至一六五五年二月五日。宋如林、石韞玉纂修《蘇州府志》（道光甲申刊）卷五六〈人物十〉〈林雲鳳傳〉記他「年八十餘卒」，亦與事實不合。

林古度*（1580－1665年）

　　林古度，字茂之，號那子，福建福州府福清縣人，流寓南京。少好爲詩。與曹能始學佺（1574－1647年）友善，以詩相唱和。萬曆己酉（1609年），鍾伯敬惺（1574－1625年）來南京，因得與之相交。越六年甲寅（1614年）爲鍾惺書《劉睿虛詩》冊，已有書名。丙辰（1619年）九月，曾偕鍾惺及歙人吳康虞惟明遊泰山。又與譚友夏元春（1582－1637年）爲友。詩風受鍾、譚影響而一變。晚年卜居南京眞珠橋南陋巷中，老而且貧，仍以年輩爲東南名士魁碩，文苑尊宿。自錢牧齋謙益（1582－1664年）以至王阮亭士禛（1634－1711年）均折節相交，聲名更著。生平作詩當以千百計，今僅有《林茂之詩選》二卷傳世。古度亦善書，攻楷法。今尙可見的有《行書詩》卷，爲北京故宮博物院所藏，見《宋元明清書畫家傳世作品年表》，列在康熙癸卯（1663年）。

　　林古度的生年，未見明確記載；卒年記載也有歧異。王豫（1768－1826年）輯《江蘇詩徵》選林古度詩，小傳言其「卒年九十」；鄧之誠（1887－1960年）編《清詩記事初編》載林古度詩，小傳言其「康熙五年卒，年八十七」。二者均未著出處，然既有歧異，均屬可疑。據後者推其生年，當爲萬曆庚辰（1580年）。其實載籍中是有可信資料，可以考定林古度的準確生卒的。

　　錢謙益《牧齋有學集》卷二首題爲〈己丑元日試筆二首〉，其後第二題即〈林那子七十初度〉五律一首，首句云：「孟陬吾以降，七十古來稀。」可證林古度七十生日在順治己丑（1649年）正月。吳野人嘉紀（1618－1684年）《陋軒詩》卷二有〈一錢行贈林茂之〉七古一首，首句云：「先生春秋八十五，芒鞋重踏揚州土。」雖未署年，但汪舟次楫（1636－1699年）《悔齋詩》有〈一錢行〉七古一首，小序首曰：「甲辰春，林茂之先生來廣陵。」可知

林古度重遊揚州在康熙三年（1664年），是年林古度八十五，與上述己丑七十正合。又上舉《行書詩》卷，作於康熙癸卯，爲甲辰的前一年。款中自署「時年八十四」，相與印證，尤可信。由此均可推知其生年同爲萬曆庚辰。

林古度的卒年，從方爾止文（1612－1669年）的《嵞山續集》卷三「五言今體」中可得一明證。卷內在「乙巳年作」的〈歲暮哭友五首〉中第一首便是「林茂之國老」，是其卒當在康熙四年。其餘四人中，「梁公狄兵部」以樟和「陳士業徵君」弘緒，都可確知卒於乙巳，從而也可旁證林古度卒於乙巳的無可置疑。而「康熙五年卒」之說，便不足爲據。

綜上所述，林古度生明萬曆八年庚辰正月，即一五八〇年二月十五日至三月十六日；卒清康熙四年乙巳，即一六六五年。

林古度 *（1580—1665年）

盛胤昌 （1582－1666年）

　　盛胤昌，字茂開，一作懋開，江南江寧府上元縣人。生平爲人，持身高潔，綽有古風，時人多以「山人」稱之。胤昌以畫名家，工山水，與子丹字伯含、琳字林玉，著聲畫苑，爲世所稱。然時至今日，父子畫跡均已不可多見。胤昌有《花卉》扇頁，影印於《神州國光集》第三輯，爲萬曆丙辰（1616年）所作；又有《爲雪聲上人作山水》冊頁，著錄於關冕鈞《三秋閣書畫錄》，爲崇禎壬午（1642年）所作；均見《宋元明清書畫家年表》。今能見到的或許只有北京故宮博物院所藏盛胤昌的一卷作於崇禎壬午的《溪山無盡圖》了。

　　盛胤昌的生卒，近年始見《明清江蘇文人年表》著其生於萬曆壬午（1582年），而未著卒年，卻在康熙己酉（1669年）列其「年近九十」尚在世。所著生年，注其出處爲「《有學集》八。」經查《牧齋有學集》卷八確有明證。在寫於順治丁酉十二月的《金陵雜題絕句二十五首》中，第十九首詩後注曰：「已下三叟皆與予同壬午年生，七十有六。」而三叟之一即爲盛胤昌，詩云：「面似桃花盛茂開，隱囊書笥日徘徊。郎君會造逡巡酒，數筆雲山酒一杯。」末注「盛叟字茂開，子丹六善畫，常釀百花仙酒以養叟。」知與錢謙益同年生，故生於萬曆壬午，當得其實。更有方文的祝壽詩可爲旁證。《嵞山續集・西江遊草》收順治辛丑（1661年）之作，有〈壽盛茂開山人八十〉七律一首，詩云：「潤州城外柳條新，客舍同樓意甚親。轉眼廿年如夢寐，平頭八十尚精神。畫成董巨方無愧，壽到黃文亦有因（黃子久、文徵明壽皆八十）。莫論此時論後世，貴人終不及山人。」這是辛丑春方文與盛胤昌同客鎮江，正逢胤昌八十誕辰，寫此以爲祝壽。而辛丑八十與丁酉七十六正合，推其生年正是萬曆壬午。

然若康熙己酉尙在世，年已八十八歲，可云「年近九十」。但事實上，胤昌並沒有活到這一年，而在三年前便已離世了。亦有方文軿詩爲證。《嵞山續集》卷三「五言律，丙午年作」的最後一題是〈歲暮哭友五首〉，第五首便是哭「盛茂開山人」，注云：「山人以畫名家，其子伯含、林玉尤妙而早世。」詩曰：「八十五齡叟，闔棺何用悲。所嗟雙玉樹，未及早秋萎。老筆流傳在，高風繼起誰？他年修志者，名與仲交垂。」詩作於康熙丙午（1666年），且明指胤昌八十五，故必卒於是年。《文人年表》據《金陵通傳》一四而定其己酉尙在世，恐對所據未加深考而致誤。

　　故可確知，盛胤昌生於明萬曆十年壬午，即一五八二年；卒於清康熙五年丙午，即一六六六年。

譚元春＊（1586－1637年）

　　譚元春，字友夏，湖廣承天府沔陽州景陵縣（古竟陵縣，今湖北天門市）人，舉天啓丁卯（1627年）湖廣鄉試第一。從同邑鍾伯敬惺（1574－1625年）遊，同選定《詩歸》爲學詩的楷模，因以「鍾譚」齊名於宇內。言詩倡「幽深孤峭」爲宗，相與應和，號「竟陵體」，亦稱「鍾譚體」，一時「海內稱詩者靡然從之」二人同選定《古詩歸》十五卷，《唐詩歸》三十六卷，《明詩歸》十卷，傳世均有原刻本。譚元春尙有《邹菴訂定譚子詩歸》十卷（約天啓間金昌翁得所刊），《新刻譚友夏合集》二十三卷（崇禎癸酉刊）和《譚友夏詩集》（約順治間刊），傳世亦均有原刻本。其詩的風格如何，自可於其集中見之。譚元春亦善書法，然爲詩名所掩，傳世書跡，更不易見。《宋元明清書畫家傳世作品年表》著錄《譚元春（友夏）楷書古詩》軸於天啓四年甲子（1624年），作於是年二月花朝前二日，今藏北京故宮博物院。

　　譚元春的生卒，《歷代名人年譜》無著錄，《年表》亦缺。《明人傳記資料索引》僅記譚元春「崇禎十年卒」。迄今也未見直接記載譚元春生年的文獻資料。陳伯璣允衡輯《詩慰》收譚元春《嶽歸堂遺集》，有李太虛明睿撰〈原序〉，言及譚元春「少予一歲而莊事予」，這可間接得知譚元春的生年。其於卒年，則明記「丁丑春，予伏闕上章，寓京師。友夏上春宮，行至長店，去京師三十里，時夜半猶讀《左傳》，平明攝衣起，一呴逝。」又在所撰《鍾譚合傳》中寫到「天啓丁卯，譚子年且踰四十，始爲予典試楚中拔而置之榜首。」「丁丑赴公車，抱病卒於長店。」這裡兩記譚元春卒在「丁丑」，即中舉後的第十年，當爲崇禎十年。是年正是會試之年。明代會試首場爲二月初九日。譚元春卒在「去京師三十里」的「長店」，當在正月和二月之間，卒時歲數當已年踰五十，仍未能推知其生年。今從王惟夏昊《碩園詩稿》卷二二

「甲辰詩」有〈壽李大宗伯太虛八秩〉詩，可推知李明睿當生明萬曆十三年乙酉（1585年）。於是可得譚元春當生於萬曆丙戌。至崇禎丁丑卒，年五十二，與《合傳》所言鍾譚「其年並五十二而卒」正合。鍾生與卒均前譚十二年。《年譜》和《年表》列鍾惺卒於天啓甲子（1624年），年五十一，亦誤。

據上所述，譚元春生明萬曆十四年丙戌，即一五八六年；卒明崇禎十年丁丑，即一六三七年。

祁豸佳 （1594－約1684年）

　　祁豸佳，字止祥，晚號雪瓢，浙江紹興府山陰縣人。天啓丁卯（1627年）舉於鄉，以教諭遷吏部司務。明亡，不仕，以名孝廉隱於梅市，守祖、父丘瓏，賣畫代耕。他多才多藝，詩文詞曲無不工，能歌能奕能圖章，書不在董文敏右，畫則入荊關之室。時以「異人」稱之。他的書畫手跡，北京故宮博物院藏書三件，畫五件；上海博物館藏書四件，畫二件。兩處合得書和畫各七件。此外，散在海內外的，亦時有所見。

　　山陰祁氏，有明一代詩書繼世，甲第蟬聯，堪稱鼎盛的家族。萬曆中，祁承㸁，字爾光，號夷度，甲辰（1604年）進士，官至江西右參政，子五：麟佳、鳳佳、駿佳、彪佳、象佳。弟承勛，字梅源，子二：豸佳、熊佳。彪佳字幼文，又字世培，天啓壬戌（1622年）進士；熊佳字文載，崇禎庚辰（1640年）進士。同祖兄弟按已知排行實爲八人，即駿佳行四，豸佳行五，彪佳行六，熊佳行七，象佳行八。故周亮工稱豸佳「行五，世培中丞之從兄，予同門文載之胞兄也」最得其實。至有載籍以豸佳爲「彪佳弟」者，均不可信從。彪佳於乙酉（1645年）閏六月六日投水殉國，年四十四。其生爲萬曆三十年壬寅（1602年）。豸佳生必在此年前。

　　臺北何創時書法藝術基金會在一九九八年五月出版《明末清初書法展》三大冊，其中《忠烈、名臣、遺民、高僧》一冊內影印祁豸佳《行書跋董其昌手卷》，末署「庚申初夏，鑑湖八十七叟祁豸佳題。」廣西壯族自治區博物館藏祁豸佳《仿巨然山水》軸，作於癸亥春二月，署時年「九十」。庚申和癸亥當爲康熙十九年和二十二年。而庚申八十七和癸亥九十正相合。這都是祁豸佳親手寫下的，沒有任何可疑之處。於是據以推知其生年，自也準確無誤，可成定論。故得祁豸佳生於萬曆二十二年甲午，即一五九四年。他比彪

佳大八歲。

　　祁豸佳卒於何年，尚無確據。但康熙癸亥年登九十尚在世，其卒自當在
癸亥二月以後。他的傳世作品署年在癸亥以前的，尚有辛酉一件，壬戌二
件；而署年在癸亥以後的卻未曾一見。或許在留下《仿巨然山水》後，不久
便撒手人間了。有載籍說他「家居數十年，以壽終。」從順治乙酉到康熙甲
子是四十年，豸佳卒於此際，年逾九旬，正好以高壽終。於此暫定他卒於康
熙二十三年甲子或稍後，即一六八四年或稍後，以待續考。

鄭元勛 （1598－1644年）

　　鄭元勛，字超宗，號惠東，南直隸徽州府歙縣長齡橋人，家江都，占籍儀征，舉崇禎癸未（1643年）進士，卒後三日始有兵部職方司主事之命，故世以「職方」稱之。元勛工詩文，著有《影園詩稿》、《文稿》各一卷；善畫山水，董其昌評其「筆法出入子昂、子久、叔明、元鎮間」，頗見賞識。他的畫跡今存於世而著錄於《中國古代書畫目錄》者僅有四件：北京故宮博物院藏鄭元勛《山水》扇頁，作於壬午（1642年），見第二冊第七十五頁；南京博物院藏鄭元勛《紀遊山水圖》冊八開、作於甲戌（1643年），見第五冊第九十八頁；蘇州博物館藏鄭元勛《臨石田山水》軸，作於辛未（1631年）和《爲鏡月作山水》扇頁，作於辛巳（1641年），均見第五冊第七頁。

　　張雲章（1648－1726年）《樸村文集》卷一三〈鄭超宗傳〉記其「年二十一舉應天鄉試第六名」，而未著何科鄉試。又曰：「君以甲申五月二十一日歿，時年四十二。」杭世駿（1696－1772年）《道古堂文集》卷二八〈鄭職方傳〉記其「年二十一天啓甲子領順天鄉試」，又言其「死年四十二」，「殉時爲五月二十二日」，而未著卒於何年。兩傳所記互有歧異。若據前者，其生爲萬曆癸卯（1603年），卒爲崇禎甲申（1644年）。《明清江蘇文人年表》從之。若據後者，其生爲萬曆甲辰（1604年），卒爲順治乙酉（1645年）。《明人傳記資料索引》從之。兩者分別推出的生和卒，均相差一年。其中必有不實之處。張爲立傳，爲時已晚，而杭傳更晚。記載失實，恐所難免。有待旁證以究其間的得失。

　　《民國歙縣志》卷四《選舉志·科目》記鄭元勛領鄉試在天啓四年甲子（1624年），可證杭傳爲合，而補張傳之失。《國榷》卷一〇一「甲申崇禎十七年」、「五月戊子朔」，日次「己酉」爲二十二日：「揚州人殺進士鄭元

勛」，可證張傳所著卒年爲合，可補杭傳之失；而杭傳卒日爲合，亦正張傳之誤。若合而觀之，天啓甲子「年二十一」與崇禎甲申「年四十二」仍有未合，因而兩傳所記的年齡均必有誤。至於推出生年互異，已難令人置信；而推出卒於丁酉，則有背歷史事實，更不可信從。

上舉《臨石田山水》的影印本，最早見《蘇州博物館藏畫集》，又見《中國古代書畫圖目》第六冊第六十四頁。畫幅右沿邊中部署名「鄭元勛」三字，左上有董其昌題跋五行。畫幅上方右側有鄭元勛補題一則，全文如下：

> 此余辛末冬臨沈石田筆也，時年三十有四。腕力尚稚，然董思白先生已極
> 賞之，爲題數語。畫不足存，題不忍廢，當賴以傳矣。付子爲星藏之。崇
> 禎辛巳初秋重識於影園之蒿亭。

這是鄭元勛的手筆，自記崇禎「辛未」（1631年）年「三十有四」，當得其實，毋庸置疑。僅此就足以確證兩傳記述之誤，並得以推定鄭元勛的正確生年爲萬曆戊戌（1598年），早於癸卯或甲辰五或六年。

綜上所述可知，鄭元勛生於明萬曆二十六年戊戌，即一五九八年；卒於明崇禎十七年甲申五月二十二日，即一六四四年六月二十六日。他天啓甲子中舉是二十七歲，崇禎癸未成進士是四十六歲，終年是四十七歲。

楊 補* （1598－1657年）

　　楊補，字無補，一字日補，號古農，江西臨江府清江縣人，隨父生長於
吳，時稱「長洲布衣」。卒後，錢謙益爲撰〈處士楊君無補墓誌銘〉，載《牧
齋有學集》卷三二，盛讚其爲人與爲學，而目之爲「眞詩人、眞處士」。他壯
歲遊長安，即負詩名。後與邢昉、顧夢遊刻意濯磨，爲清新淡古之學，詩道
更大有成就。晚自定生平所作詩四百餘篇，有《懷古堂詩選》或即他自定的
詩集。他「善畫，落筆似黃子久。好遊虞山，謂子久粉本在是，坐臥不忍
舍。攬取其煙巒兩岫，綠淨翠暖，用以資爲詩。」他與楊龍友文驄（1596－
1646年）友善。崇禎中，楊文驄出爲永嘉縣令，他亦遊經其地。嘗作小幅，
自題云：「永嘉郭外山川，點點皆倪黃粉本也。」（見周亮工《讀畫錄》卷三）
由此可見他的畫師古人亦師造化，而且與詩相結合，故意境高遠。所惜他的
存世畫蹟，已屈指可數。《宋元明清書畫家傳世作品年表》著錄四川大學藏
楊補《爲白雨作石屋泉園》扇，作於明天啓六年丙寅（1626年）夏仲，是他
的畫存世最早之作。入清歸隱鄧尉山後，有北京故宮博物院藏楊補《山居讀
書圖卷》和上海博物館藏楊補《懷古圖冊》十開，均作於順治五年戊子
（1648年）夏。又北京故宮博物院尙藏楊補《爲良甫作巖秋晚秀圖》扇，作於
順治七年庚寅（1650年）多日，是爲存世最晚之作。

　　楊補的生年，《歷代名人年譜》已有著錄；萬曆二十六年戊戌「楊無補
補生。」然未著卒年。《歷代人物年里碑傳綜表》列楊補生年同《年譜》，又
列其卒爲順治十四年丁酉（1657年）。今多從之。所據當爲上述〈墓誌銘〉。
文中先記楊補「得年六十，寢疾十日，自定終制，口誦佛號正定而逝。」後
又記他「卒於丁酉歲七月初一日。」丁酉當爲順治十四年，是年六十，可以
推得他的生年爲萬曆戊戌。

顧雲美苓（1609－1682年後）《顧雲美卜居集手跡》，由中華書局一九五八年八月第一次影印出版。前一部分收各體詩爲「甲午至戊戌雲陽草堂存稿」，在〈丁酉除夕示故人〉前的第三題，就是〈哭楊日補處士〉七絕四首，當亦丁酉所作。第四首云：「桃花看遍野人家，明月山齋共煮茶。襆被五更連榻話，那知此後比天涯。」詩下註：「今年二月十五夜宿余山齋。」顧苓是楊補「道院過從二十年」的密友，又同住一城，聞訃而哭，含淚寫下的輓詩，最爲眞切，既表哀思，又是紀實。從注可知楊補在丁酉二月十五日尙在顧苓齋中煮茗夜談。其卒當在二月後。這也大致上可以說明「卒於丁酉初一日」爲可信。至於生日雖是推算而得，尙無旁證，但「得年六十」，當爲實指，可以信從。

　　據上可得，楊補生明萬曆二十六年戊戌，即一五九八年；卒清順治十四年丁酉七月初一，即一六五七年八月十日。

顧夢遊 （1599－1660年）

顧夢遊，字與治（或作汝治），江南江寧府江寧縣人。曾祖璘字英玉，與從兄璘字華玉，弘治、正德間，後先舉進士，以文章聞於世。夢游少稱神童，及長亦號能詩。其詩鬱紆淒惻，有郊島之遺音，清眞絕俗，別成一家。然生平所爲詩，脫手散去，未嘗存稿。今存世《顧與治詩》八卷，是身後由施閏章集親友平日抄存之作所選定，總計古今體詩約五百八十首，實於「其遺稿十不得五」，大半多已散佚。夢遊善行草書，書法古勁，妙絕一時，尤爲當世所重。可惜時至今日，他的書法手跡已不可多見。南京博物館藏顧夢遊《行書爲翁壽序》冊六十七開，著錄於《中國古代書畫目錄》第五冊第九十九頁，絹本，高三一・五釐米，寬十九・五釐米，確是一件少見的法書大冊。

《歷代名人年譜》著錄夢遊生卒：萬曆二十七年己亥「顧汝治夢遊生」，順治十七年庚子「顧汝治卒（年六十二）」。未明著出處，而今學術界多從之。

施閏章《施愚山文集》卷一七有〈顧與治傳〉，其中明著夢遊「庚子九月二日歿，年六十二」。庚子爲順治十七年，是年夢遊年六十二，推其生年正是萬曆己亥。《年譜》所著夢遊生卒年，或即以此爲據。施閏章〈顧與治詩序〉刻於《顧與治詩》卷前，未收入《施愚山文集》，其中云：「庚子九月二日，予在牛渚舟中讀其序爲涕零，私怪孟貞歿十許年，何涕乃爾。次日抵金陵訪與治，則先一日死矣。入哭於其床，然後知舟中涕零時即其死日也。」這與傳所記夢遊的卒年月日正合，尤屬完全可信。

方文《嵞山集》卷三有〈與治五十〉七古一首，繫年「戊子」爲順治五年，是「戊子」所作的倒數第二首。中有句云：「君年今五十，我年三十七。」知二人年齡相差十三歲。方文生於萬曆四十年壬子（1612年），至順治

戊子正三十七，是年夢遊五十，推其生年正是萬曆己亥，早於壬子也正好十三年。這就可以有力地證明，根據施傳所推得的夢遊生年，也是完全可信的。又〈與治五十〉一詩的前一題是〈廣陵同姚仙期、鄧孝威飲吳園次臘梅花下〉，有句云：「梅花開時春已動，臘月梅蕊方含胎。不如臘梅更孤絕，窮冬乃能傲霜雪。」臘海開於「窮冬」歲杪，此題及下一首〈與治五十〉當均爲是年十二月所作。同集卷五「戊子」詩最後一首，題爲〈韓聖秋招同紀伯紫、杜于皇、丁葛生集烏龍潭〉，可證是時方文已從揚州回到南京。〈與治五十〉有可能是歸來正值夢遊五十壽辰而作。如果確是如此，則夢遊生日當在十二月。但經多方搜集，迄今卻未得任何旁證，因而或可聊備一說，終難成爲定論。

　　據上所述可知，顧夢遊生於明萬曆二十七年己亥，即一五九九年（若生於十二月，則爲一六〇〇年一月十六日至二月十三日）；卒於清順治十七年庚子九月二日，即一六六〇年十月五日。

陳嘉言＊（1599－1683年後）

陳嘉言，字孔彰，是明清之際的花鳥畫家，生平事蹟，記載既少而且簡略。清徐沁《明畫錄》在「花鳥」部記「陳嘉言字孔彰，吳人，工花鳥，縱筆揮染，蒼老生動，韻格兼勝。」僅評其畫，而無隻字及其生平。即其籍貫，如《中國人名大辭典》和《中國畫家大辭典》均作「嘉興人」，與之亦有不同。上海博物館藏《花鳥走獸圖》卷和日本私人藏《花卉圖》冊十八開均署款「古吳陳嘉言」。考浙西嘉興，古屬吳地。故以陳嘉言為嘉興人，除另有所據外，亦與自署「古吳」正相合，宜從之。

從陳嘉言的傳世畫蹟看，今存於世的，據《中國古代書畫目錄》十冊統計，共有三十件，另著錄於《宋元明清書畫家傳世作品年表》的，除已見《目錄》的以外，尚有七件。又據日本出版的《中國繪畫總合圖錄》四卷和《續編》三卷統計，共有十五件。兩項合計為五十二件，其中明著年月的就有五十件。這對於探索他的生平及其繪畫創作，均可提供可信的原始資料，以為依據。

郭味蕖《宋元明清書畫家年表》（一九五八年九月人民美術出版社出版）以「天啓癸亥年八十五推之」列「陳嘉言（孔彰）生」於嘉靖十八年己亥（1539年），但所據故宮博物館院藏《松鼠葡萄扇》和《野色秋色扇》僅明署「癸亥，時年八十五」。而以「癸亥」為天啓三年（1623年），則為郭氏所定。

上海《朵雲》第七集（一九八五年四月出版）發表李錦炎〈陳嘉言的生年新證〉一文，根據上海博物館藏陳嘉言《花鳥屏》四條中末條題款「康熙戊午十月望後寫於竹梧草堂。八十老人陳嘉言」。推知陳嘉言當生於萬曆二十七年己亥（1599年），正好後於郭氏《年表》所定生年一個甲子，而據此可知上舉兩畫扇所著的「癸亥」不是天啓三年，而是康熙二十二年（1683年）。

《宋元明清書畫家傳世作品年表》便據以改定陳嘉言的生年。今從陳嘉言的五十件明著年月的作品中還可以找到更多的補充證據。

在他的畫蹟署年上，大多數都以干支紀年，也有在干支上冠以年號的，除上舉「康熙戊午」外，尚有上海博物館藏《花鳥走獸圖》卷的「崇禎癸酉」（1633年），北京故宮博物院藏《荷花小鳥圖》軸的「崇禎壬午」（1642年），美國吳訥孫藏《花鳥圖》軸的「崇禎癸未」（1642年）和瀋陽故宮博物院藏《荷花雙禽圖》軸的「崇禎甲申」（1644年）等四例。如果天啓癸亥年已八十五，則到二十一年後的甲申，年當一百零六，事實上恐未能享此高齡。故定「癸亥」爲天啓三年顯有未合。

在五十件署年作品中，入清以後之作有三十九件，其中署年兼記年齡的，除上舉「康熙戊午年八十」的一件外，尚有署年在戊午前後的四件；臺北鴻禧美術館藏《雪中芭蕉圖》的「辛亥七十三叟」、南京博物院藏《寒梅野禽圖》的「乙卯年七十七」、天津市博物館藏《野塘花鴨圖》的「丁巳七十九叟」和《梅竹寒雀圖》的「己未八十一叟」。很明顯，辛亥七十三，乙卯七十七，丁巳七十九，己未八十一與戊午八十無不相互吻合，而由此推得生年的依據更爲充分。而且還可確證「癸亥時年八十五」必在康熙二十二年。其卒當在是年以後。至今也從未見有癸亥的作品，亦可爲證。

現在可肯定的是，陳嘉言生明萬曆二十七年己亥，即一五九九年；卒在清康熙二十二年癸亥以後，即一六八三年後。

釋自扃*（1601－1652年）

　　釋自扃，字道開，號闍菴，吳門周氏子，父早死，舅奪母志，投城東俗僧出家薙染。雲遊訪道，艱苦備嘗，由是貫穿論疏，旁搜外典。還吳後，參蒼雪於中峰，侍巾瓶六年，至華山命爲監院，建塔院，刻《續高僧傳》。出則講圓覺於虎丘，講涅槃於華亭，講楞嚴於武塘。精通佛典外，又能詩善畫，與錢謙益、吳偉業等名流相交，更從邵彌受書畫，成爲一位耽風雅的高僧。錢謙益稱之曰「余有方外之友，曰道開扃公，長身疏眉，風儀高秀；能詩，好石門；能畫，宗巨然。」《吳梅村詩集箋注》卷四有「楚雲」七絕八首，記「壬辰上巳」小集嘉興朱氏鶴洲草堂；又有〈補禊〉七律一首，記「壬辰上巳」「後三日」小集「鴛湖禊飲」。兩集均有自扃在座，或即浙遊最後一次行蹤。「鴛湖禊飲」同集均有分韻詩，自扃之作，當已早佚。《續圖繪寶鑑》記「道開俗姓沈」，實誤；但言其「詩字並佳，又善山水，得意外之趣」，似屬可信。《宋元明清書畫家傳世作品年表》著錄《釋自扃（闍菴）爲樸巢作寒山蕭寺圖》卷，作於順治三年丙戌（1646年）孟夏，今藏南京博物院。

　　自扃的生卒，陳垣《釋氏疑年錄》卷十一據「錢謙益撰塔銘」列「清順治九年卒，年五十二（1601－1652年）」。今檢《牧齋有學集》卷三六〈道開法師塔銘〉爲之一證。文中記其卒有云：「壬辰六月自槜歸虎丘東小菴，屬疾數日，邀蒼師坐榻前，手書訣別，有曰：『一事無成，五十二載；一場懡㦬，雙手拓開。』志氣清明，字畫端好，杈衣斂容，擲筆而逝。」後又明言其「世壽五十二，僧臘二十九。」壬辰當爲順治九年，是年三月，自扃與吳偉業同在嘉興，至六月始返虎丘，病數日即去世。吳偉業《吳梅村全集》六十四卷（一九九〇年十二月上海古籍出版社出版），卷四六〈邵山人僧彌墓誌銘〉，作於壬辰仲冬，中曰：「有僧道開者，從僧彌受書畫者也，今年春遇於

嘉禾」，「無何，道開亦死。」並歎曰：「於戲！道開死，無有識君之遺事者矣。」這也是自扃卒於順治壬辰的一個旁證。而由壬辰卒年五十二，便可準確推知自扃的生年。由上述得知，釋自扃生明萬曆二十九年辛丑，即一六○一年；卒順治九年壬辰，即一六五二年。出家當在天啓甲子（1624年），時年二十四。

程正揆 （1604－1676年）

　　程正揆，字端伯，號青溪，湖廣德安府孝感縣人，崇禎辛未（1631年）進士，入清官至工部侍郎。工詩文，身後由其子輯爲《青溪遺稿》二八卷，有康熙乙未（1715年）精刻本。書法師李北海，而別具風韻。畫山水與釋髡殘（1612－1673年）齊名，世稱「二溪」。

　　程正揆生卒，畫史向無記載。今從其自著詩文中可以得其生年和生日。《青溪遺稿》卷二五《自題待漏圖畫像後》有云：「予甲辰以降，癸卯客閶門作比圖，行年六十矣。」甲辰爲明萬曆三十二年，癸卯爲清康熙二年，正週一甲子。這是他自記的生年和花甲之年，最爲可信，又同書卷五「五言律詩二」有〈將壽四首〉，題下註：「九月初一日予生日。」據上可確知，程正揆生於萬曆三十二年甲辰九月初一日，即一六〇四年九月二十三日。

　　梁鳳翔、李湘、陳維祉纂修《孝感縣志》（康熙乙亥刊）卷一八《人物・程正揆》明言其「年七十三卒」。從生年萬曆甲辰起算，順數七十三年爲康熙十五年丙辰，程正揆當卒於是年。又在〈程正揆〉中附其子大用傳略，言及「丙辰遭父喪」，更是明證。《縣志》刊行距程正揆逝世僅二十年，時其子大華、大畢均在世，傳中所言程正揆的卒時歲數和卒年，當無可疑之處。故可確知，程正揆卒於康熙十五年丙辰，即一六七六年。附帶提一下，鄧之誠《清詩紀事初編》（中華書局，一九六五年十一月）卷八載程正揆詩，小傳記其「卒於康熙十六年，年七十四。」一九八四年二月重印本亦如此，不知何以致誤。

張　穆 （1607－1683年）

　　張穆，字爾啓，號穆之，又號鐵橋，東莞（今廣東惠陽地區東莞市）茶山人，明清之際廣東著名畫家之一。幼喜任俠，善擊劍。屈大鈞稱他「十二慕信陵，十三師抱樸，十五精騎射，功名志沙漠。」及長工詩，精繪事，尤以畫馬最負盛名。

　　張穆的生卒問題，至今還沒有完全解決。容庚〈張穆傳〉明言：「穆於萬曆三十五年生於柳州。」萬曆三十五年歲次丁未，以公元紀年爲一六〇七年。這已爲海內外學術界所公認。但得出這一結論的根據何在，卻未見有較翔實的論證，似乎還有深究的必要。至於張穆的卒年，一直未見提到明確的年份，更有待於尋求論據加以考訂。

　　張穆朋友詩篇中曾提到他的年齡。韓存玉的《題張鐵橋畫馬》首句即寫道：「鐵橋年已七十五。」屈大鈞的《題鐵橋丈畫鷹》也提到「鐵橋老人七十五」。但這兩首詩都未明著創作年份，也未能考訂作於何年。所以雖然知道年齡，卻無法推知他的生年。劉獻廷的〈贈張鐵橋先生〉一詩有「我年三十君七十」之句。這詩雖被公認寫於康熙丙辰（1676年），而二人年齡均舉成數，且劉獻廷是年實爲二十九歲，所以單憑這一線索來推出他的生年，無論論據或論證，顯然都不踏實。曾燦在《題張鐵橋像後》一文中記二人始交於「庚子歲」，至「今忽忽越三庚，復相遇於吳門，先生年逾七十，尚能日行數十里」。此文雖可肯定作於康熙庚申（1680年），然「年逾七十」是不定數，也不能推知張穆的準確生年。再如錢澄之《題張穆之小影》中寫道：「余與穆之道人別三十一年。今年四月忽相遇於吳門。鬚髮皓然，而服制如故，神情意氣，依稀三十一年前之鐵橋也。憶三十一年前與四方之士大會羊城，余年三十八，鐵橋四十一。」錢澄之生於萬曆四十年壬子（1612年），至「四方

之士大會羊城」的順治己丑（1649年）確爲三十八歲。然如己丑張穆四十一歲，則其生當爲萬曆三十七年己酉（1609年），較已公認的張穆生年有兩年之差。誰是誰非，也待判定。

張穆自己的文章卻足以推知他的生年。〈記從石洞登絕頂觀日出〉云：「天啓乙丑，鐵橋道人年十九。」（《鐵橋集補遺》卷二）所據爲陳伯陶編《浮山志》卷，而陳氏乃據何浣編《鐵橋道人年譜》上冊，見其撰《勝朝粵東遺民錄》卷三，當年下冊已佚，今則上冊亦不可蹤跡矣。目前公認的張穆生於萬曆丁未的結論更可確立，而錢澄之所記的張穆年歲顯爲誤記。

關於張穆的卒年，從未見明確的說法，迄今也未見有人作過考證，是一個懸而未決的問題。張庚《國朝畫徵錄》說張穆「年八十餘，步履如飛」。歷來根據這一說法，便認爲他於康熙丁卯（1687年）以後尙在世。但有關記述往往得之傳聞，難免失實。而在沒有確證以前，卻也難以否定這一說法。

現在倒是找到一條明確的資料可以考訂張穆的卒年。汪森《小方壺存稿》卷一〇有〈客有自粵東歸者，還余所寄張鐵橋手書，知其歿在癸亥冬十月也。追憶不勝慨然，作長句輓之〉七律一首，詩云：「津亭別去儼衣冠，嶺嶠風煙接百蠻。尺素袖中嗟尙在，家園夢裡得生還。懸腰劍鍔青霜冷，人手驊騮匹練閑（鐵橋善劍術，有古短劍，常藏之腰間）。應是丹成元不死，羅浮蛻骨列仙班。」按詩集編年，此詩作於康熙乙丑（1685年）。題中明言張穆「歿在癸亥十月」，年月鑿鑿，而汪生得此訃音，已經是在張穆逝世後一年多了。這是迄今爲止所能見到的明確記載張穆卒年的資料，他實卒於清康熙二十二年癸亥（1683年）十月，享年七十七歲。據此，張穆並沒有活到八十歲。

但這畢竟是孤證，因此對於這個結論還有待旁證，才能成爲定論。目前雖然沒有發現可以旁證的論據，但考察一下張穆在康熙癸亥前後的行蹤和畫跡，卻可以得到一點側面的印證。

張穆是康熙丙辰離粵北上的，時年七十。這年秋天，他來到歙縣，往遊黃山。所寫〈遊黃山宿文殊院〉七律一首，題下註「丙辰」二字。又〈出山憩雲嶺〉一詩，有「深秋紅葉封樵徑」之句。均可藉知他遊黃山的年月。這年他還在蘇州與劉獻廷相遇，成為忘年交。

他曾為江注題《黃山圖》冊，款署「戊午夏日遇允凝先生若米舫，閱黃山圖，率賦就正」。知二年後又重至歙縣。

己未四月，江注由新安江鼓棹為武林之遊，在湖上寫了〈答張鐵橋吳門寄懷〉五古一首，時張穆又在蘇州。同月，錢澄之來蘇州與張穆相晤，為題小影，時二人闊別已三十一年。

汪森有〈同鐵橋自吳門過雪溪，別後寄意，五次前韻〉七律一首，寫於庚申七月。他與張穆在蘇州相見，並相偕作苕溪之遊，當在七月以前。九月，他寫〈送張鐵橋由新安江歸東莞，次留別韻〉七律一首，唱起「今日分襟在水頭」的離歌。曹溶有〈張穆之將返嶺南，遇方菴送別二首〉五律（見《靜惕堂詩集》卷二四），亦寫於庚申晚秋。自丙辰北遊以來，張穆來往於蘇州、杭州、徽州之間，歷時五載，至此吳越之遊行將結束，幸賴汪曹詩篇得以知其束裝南下的歲月。大概第二年辛酉（1681年），張穆應當回到故里，然此後他的行蹤，至今未發現任何記載。在他的畫跡中，容庚認為他的最後的作品是「康熙二十年臘月，為公叔世兄作《龍媒圖》卷」。由此可知，他在康熙辛酉十二月尚在世。前舉韓純玉和屈大鈞的詩當均寫於是年，時張穆年七十五，再往後，具體地說在康熙癸亥以後，他的畫跡迄今也沒有被發現過，這也就在一定程度上證明張穆卒於康熙癸亥的說法是比較可信的。

補記：以上生年推定，論據只有一條，就是他在〈記從石洞登絕頂觀日出〉一文中自述的「天啓乙丑，鐵橋道人年十九」。從考證方法上看，這是有缺陷的。北京故宮博物院藏張穆《馬圖》軸，著錄於《中國古代書畫目錄》

第二冊，編號「京1－3738」。此軸曾於一九九二年十月在故宮繪畫館的「歷代人馬畫陳列」中展出。畫上題識：「己未夏六月，虞山謁黍翁先生祖台，繪呈，志長鳴之慕也。羅浮朽民張穆，時年七十又三。」己未是康熙十八年（1679年），是年張穆年七十三，與天啓乙丑年十九正合。得此兩相印證，張穆的生年問題可以落案了。於是確知，張穆生於明萬曆三十五年丁未，即一六〇七年；卒於清康熙二十二年癸亥，即一六八三年，實際上只活到七十七歲。

程 邃 （1607－1692年）

　　程邃，字穆倩，號垢區，別號垢道人。他是明清之際皖派著名的鐫刻家，詩文書畫都有獨特的風格，爲當時和後世所稱許。對於他的生卒，由於歷來沒有明確的記載，早已不爲人知。陳鼎所撰〈垢區道人傳〉僅提到他「卒年八十六」，又有歧異。清道光間，黟人胡積堂輯《筆嘯軒書畫錄》，卷上著錄程邃山水，署年「辛未春三月」，款題「黃海八十七弟程邃」。這是他的自題畫跋，似很可靠。但依此卻與陳傳所謂「卒年八十六」顯有矛盾。黃賓虹先生在所撰〈垢道人佚事〉一文中提到：「傳（即陳傳）言道人享壽八十六，以自題畫跋推之，當爲萬曆三十二年甲辰生，歿於康熙三十年辛未，卒爲八十七歲，略有不同。」【1】所據似即《筆嘯軒書畫錄》的著錄。然若歿於辛未爲八十七歲，則當生於萬曆三十三年乙巳，而非三十二年甲辰。郭味蕖《宋元明清書畫家年表》定程邃生於明萬曆三十三年乙巳（1605年），卒於清康熙三十年辛未（1691年），年八十七歲。此據黃說而略加訂正，似已爲目前學術界所公認。

　　但自題畫跋只能推定生年，而「歿於康熙三十年辛未」之說，卻未知何據。或因陳傳「卒年八十六」與自題畫跋不合，而「卒爲八十七歲」只與陳傳「略有不同」，故即以意推斷。這是頗可懷疑的。梅清《瞿山詩略》有〈雪中懷白髮老友三十三首〉，其中之一：「穆倩山人老布衣，年過大耋渾忘機。金陵看雪重樓上，十醉從來九不歸。」這組詩是康熙三十年辛未歲杪所作，可見程邃於辛未年底猶在世。黃賓虹先生所輯《垢道人遺著》有〈題畫〉五律一首，詩後注「辛未年八十五」，【2】又與《筆嘯軒書畫錄》的記載不合。

　　究竟程邃於康熙三十年是八十五歲還是八十七歲？這是首先需要弄清楚的。

　　曹溶《靜惕堂詩集》卷一三有〈贈程穆倩〉七古一首，中有四句：「秋

來值我邗關下，綠髮依然垂兩耳，問年六十餘二三，搖筆放言咍不止。」此詩雖未署明寫作年月，但從《靜惕堂詩集》大體按年月編次來考察，當是曹溶從山西卸職南下後，在揚州與程邃相見時而作。考曹溶於康熙六年丁未離大同，九月在河北大名，冬經河南南下。【3】他與程邃相見是在秋天，最早當在南下的後一年。程邃有〈將無同歌〉七古一首，序言「己酉六月賦報曹秋岳先生作」。己酉是康熙八年，則曹詩必作於康熙七年戊申無疑。據此，程邃於康熙七年為六十二或六十三歲。這是與「辛未年八十七」不合者一。鄧漢儀《詩觀三集》卷五載錢岳〈贈穆倩先生〉五律一首，詩後鄧跋有「垢道人今年八十矣」一語，惜未署明寫跋年月。但《詩觀三集》經始於康熙二十四年乙丑夏秋之間，此跋只能寫於此時以後，而不能在乙丑之前。【4】這是與「辛未年八十七」不合者二。

李念慈《谷口山房詩集》卷一六有〈程穆倩七十壽〉七律一首，詩云：「白髮先生未買山，行吟詞賦傍邗關。尋常賣酒無贏物，七十平頭有少顏。閉戶玄言何日就，烹爐金液幾回還。我來贈汝丹砂好，漢篆秦文總破慳。」顯係當年祝壽之作，《谷口山房詩集》都依年月編次，遊蹤歷歷可見。其中《從軍集》小序云「甲寅七月，自京南下，過徐州，歷廣陵，至吳下。冬秒卻上江寧度歲。乙卯正月赴楚，二月到武昌，三月至荆州，遂留荆州軍中，棲遲樗散。八月暫時下金閶，逾月即返，仍還楚。」其間兩次來揚州，一在甲寅秋，一在丙辰夏。然〈程穆倩七十壽〉收在《從軍集三》，很顯然是第二次來揚州所作。【5】丙辰是康熙十五年，是年程邃七十歲，與「辛未年八十五」正合。費冕《費燕峰先生年譜》記費密於康熙三十年辛未正月「會程穆倩，年已八十五，而談不倦」。【6】這更是「辛未年八十五」的明證。

由此可知，程邃於康熙三十年辛未是八十五歲，而非八十七歲。《筆嘯軒書畫錄》的署款恐有錯誤，未足為據。

至於程邃的卒年究竟是八十六還是八十七也是需要弄清楚的。其實，所

謂「卒爲八十七歲」之說，至今尚別無確鑿證據，實不可靠。而陳傳的「卒年八十六」，倒是可信的。因爲，陳傳約撰於康熙三十五年丙子，那時陳鼎正客揚州，【7】與歙之居揚州者如張潮輩過從甚密，對於程邃的生平較爲熟悉，而且時距程邃逝世只有數年，所言當不致有誤。

但還有一條更爲可靠的資料，足以證明程邃卒年是八十六歲。王撰《揖山集》卷四有〈白門訪程穆倩，詢知去秋棄世。詩以哭之〉五古一首，敍述二人交誼，極爲眞切。《揖山集》收詩亦按年月編次。此詩的前一首，題爲《呈天陽天岳和尙》，小序曰：「予久叨法愛，欣向有年。癸酉仲春，偶之越郡，入山奉訪。中途聞飛錫甬東，雨復驟至，遂廢然返棹。八月杪，得山上座來婁，齎手書詩卷見貽，敬賦俚言奉寄。」詩中有「逮及甲子秋，形容覺漸槁。殷勤訪故交，談笑徹昏曉。一別垂十霜，睽違魚雁杳」之句。此詩當作於康熙三十二年癸酉秋冬之間。程邃「棄世」，就必定是康熙三十一年壬申之秋了。而這一年，程邃正好是八十六歲。

綜上所述，我推定，程邃生於明萬曆三十五年丁未（1607年），卒於清康熙三十一年壬申（1692年），終年八十六歲。

後記：此文寫於一九六二年前後，曾發表於香港《大公報》副刊《藝林》新八〇期（一九七九年二月七日）。一九八三年十月二十八日得見故宮博物院所藏程邃《乘桴釣圖》，署款明著「乙丑七夕時年七十有九」。此爲程邃生於明萬曆三十五年丁未（1607年）最可靠的證據，是則程邃生年問題可以徹底解決了。爲保持原文不變，補記於此。一九八五年二月三日識。

注釋 ───

【1】見《中和月刊》第四卷第三期（1943年3月）。

【2】原詩載《中和月刊》第四卷第四期（1943年4月）。詩云：「芒鞋行踏踏，林屋悉

仍初。世德觀居守，文名詢緒餘。中庸天下譽，內聖外王書。靜念諸禽覆，聊談莊惠魚。」（辛未年八十五）一九三四年出版的《金石書畫》第十期影印程邃畫一幅，上題此詩，署款明著「辛未八十五老人垢道人程邃。」黃賓虹先生或即據此輯畫錄。

【3】《靜惕堂詩集》卷二一有〈丙午十一月自太原還大同，途中苦寒十六首〉；卷二三有〈丁未魏州九日，招赤豹、趾祥、潛柱、暗齋、雨若、雪嵐小集城西，限高字三首〉；卷二一有〈大梁夜集〉一首，首二句：「解組穿邊客，來當賦雪時。」知在河南已是冬天。

【4】《詩觀三集》卷三汪士鈜詩後跋：「乙丑夏月，予經始《詩觀三集》」卷五蕭說詩後跋：「乙丑秋，予有《詩觀三集》之役」。

【5】《從軍集》收詩起自甲寅七月，止於戊午七月，均依寫作年月編次。《從軍集三》為丙辰及以後之作。

【6】費冕，字天修，是費密之孫。所編《費燕峰先生年譜》，今據一九二五年揚州孫樹馨的抄本（藏國家圖書館）。

【7】陳鼎：《留溪外傳》卷六〈心齋居士傳〉，是為張潮而作，傳後陳鼎說：「歲丙子，予客邗上者幾一載，為文多就正先生；先生亦以為孺子可教，不吝評閱。」而張潮及其父張習孔與程邃兩世交情，是深知程邃的生平的。〈垢區道人傳〉或亦經張潮「評閱」，故所言較為可信。

姚若翼 （1609－1686年後）

　　姚若翼，字伯佑，一字寒玉，江南江寧府江寧縣人。曾祖姚淛，字元白，一字秋澗，以書畫名於嘉靖、萬曆間。晚年畫梅枝尤有名。若翼世其家學，亦工畫梅，而且能獨創新意，以眞梅花瓣粘紙上，稍加枝幹，逸韻動人。時有「姚梅」之目。此種畫自難傳之久遠。時至今日，他的畫跡幾不可得見。至於他的生平，雖畫史有所記載，然也很簡略，便已漸漸不爲人知。他的生卒，更早已無人提及了。

　　方文《嵞山續集》卷二有〈爲姚寒玉六十壽〉七古一首，首四句云：「我聞秋澗姚先生，當年南國垂大名。文采風流未消歇，曾孫寒玉嗣英聲。」據此可知，若翼是姚淛的曾孫。中寫若翼畫梅「大者合抱小折枝，風晴雪月無不宜。更出新意采眞瓣，點綴筆端奇復奇。」末云：「今秋六十介眉壽，芳徑提壺皆我友。莫嗟貧賤百年身，翰墨流傳已不朽。」「芳徑提壺」自也包括方文在內，所以這首詩是親臨祝壽而寫的。所言若翼「今秋六十」當完全可信。在此詩前第五題注：「以下戊申年作」，在此詩後第四題下注「以下己酉年作」。故此詩作於康熙七年戊申（1668年）秋，亦毋庸置疑。據此可以肯定，若翼六十歲生日在康熙戊申秋，從而可推知其生年爲萬曆三十七年己酉，即一六〇九年。

　　先著《之溪老生集》卷二《嚴許集》下有〈輓姚伯右〉七絕四首，詩云：

白下青溪一老翁，瓶無儲粟不知窮。浮生坐臥耽何事，酒釀才教五日空。
幾人能不墜家聲，鄉里猶傳觀察清。半世但甘稱處士，也應長往傲公卿。
市隱園成客到頻，方塘廢址欲迷津。而今夢想嘉隆際，天地花開別樣春。
醉裏渾忘運數難，尊前顚倒布袍寬。何須苦覓流傳具，但檢寒花一幅看。

　　市隱園是姚渼所建，酣歌遊讌，極一時詩酒之盛。這四道輓詩寫這位「老翁」家貧好酒，甘稱處士，市隱家風，畫梅傳世，在哀思中寄以景仰，足見忘年之交的深摯友情。二人同居一城，必及時得知訃音而有此作。這是姚若翼逝世的最好的明證。

　　但《嚴許集》收詩雖爲康熙丙寅（1686年）以前之作，而且此詩前〈壬戌三月廿六夜雷雨紀異〉一題，而此集並非嚴格按年編排，故此輓詩作於何年，仍無從明確得知，因而姚若翼的卒年亦難以確定。記此從俟續考。

紀映鐘 （1609－1681年）

　　紀映鐘，字伯紫，又作伯子或蘗子，號憨叟，自稱鍾山遺老，江南江寧府上元縣人。明諸生。以工詩與同里顧夢遊（1599－1660年）齊名。著有《真冷堂詩稿》一卷（順治刻本）、《憨叟詩鈔》四卷（乾隆刻本）。《詩鈔》收詩起自順治己丑，迄於康熙辛酉，均入清以後之作。紀映鐘善書法，尤精小楷。香港何氏至樂樓藏其書扇一頁，小楷寫〈喜櫟園先生歸里次韻〉五律十首，有八首為《詩鈔》所未收。署年「昭陽赤奮若」，為癸丑，即康熙十二年，顯屬筆誤。因周亮工已於前一年壬子去世，而他閩難解，奔喪返白下，實在順治十八年辛丑（1661年）。龔鼎孳首賦五律十首，以迎其歸，紀詩正是和韻之作。故此扇當書於重光赤奮若，即順治十八年。

　　紀映鐘生年，鄧之誠《清詩紀事初編》卷一載紀映鐘詩，小傳據《詩鈔》卷四〈憶金陵舊遊〉第三首有云「記我往觀年十二，袞衣珠襏羨真龍」之句，下注「庚申六月觀大內曬鑾駕」一語，考訂紀映鐘生於萬曆三十七年己酉。現在另有兩個確鑿證據，可以佐證。《詩鈔》卷三有〈觀祭之次日為余生日感賦〉七律一首，首句云：「勞生五十四春秋。」按《詩鈔》按年編次，此詩為康熙元年壬寅秋客曲阜所作。壬寅五十四歲，推知其生年正是萬曆己酉。此是一合。潘江《木厓續集》卷三有〈寄壽紀伯紫七十〉七律二首，是卷收詩明著〈起戊午八月盡十二月〉。戊午為康熙十七年，是年紀映鐘七十，推其生年也正是萬曆己酉。此是二合。又曾燦《六松堂集》卷七有〈八月八日為紀伯紫壽〉七律二首，是祝生日之作。由此知紀映鐘生日為八月八日。綜上可確知紀映鐘生於萬曆三十七年己酉八月八日，即一六〇九年九月五日。

　　紀映鐘卒於何年？鄧之誠以《詩鈔》收詩「迄康熙二十年辛酉，若卒於

是年，則七十三矣」。這是虛擬推測之詞，不足以為明確的答案。然細檢《詩鈔》的最後三首，確為「庚申九日書懷」後的「春分前一日」及稍後之作。可以肯定，紀映鐘於康熙辛酉春夏尚在世。鄧漢儀《詩觀三集》有王易〈哭外舅紀蘗子先生〉七律一首，末二句云：「九天赤豹堂秋至，雲滿鐘山落葉飛。」這首輓詩雖無寫作的確年，但由此可以推知，紀映鐘去世最早在康熙辛酉的秋天。另據搜羅所及，迄今既未發現紀映鐘辛酉以後的詩文，也未發現在辛酉以後友好與他交往的記載。故在尚無反證以前，暫定紀映鐘卒於康熙二十年辛酉七月到九月這三個月內，即一六八一年八月十四日到十一月九日這一時期內。

吳山濤 （1609－1690年）

　　吳山濤，字岱觀，一字寒松，晚號塞翁，歙縣（今屬安徽）人。居杭州。崇禎己卯（1639年）舉人。順治辛丑出爲成縣（今屬甘肅）知縣，至乙巳（1665年）罷官南返，未再出仕。晚年隱於西湖，以書畫自娛，而名更盛。他是龔賢所稱「天都派」的十子之一。

　　吳山濤的生卒，未見明確記載。《康熙歙縣志》說他「卒時年八十二」，《嘉慶餘杭縣志》載董作棟所撰〈吳山濤傳〉，稱他「壽八十七」。二說頗有歧異。郭味蕖編《宋元明清書畫家年表》（人民美術出版社，一九五八年十一月）未列吳山濤生平，而於「1710庚寅康熙四十九年」列出「吳山濤（岱觀）時年八十七。」下注「清代畫史、按《明清畫家印鑑》作是年卒。」以吳山濤於康熙庚寅「年八十七」，不知何據；而以其卒於「八十七」，所據或即董作棟所作傳。如照此推算，吳山濤當生於明天啓四年甲子（1624年），卒於清康熙四十九年庚寅（1710年），這一說法目前似乎已被學術界所公認。一九八五年出版《中國古代書畫目錄》第二冊即將吳山濤列於嚴繩孫（1623年生）、沈荃（1624年生）之後。一九八六年三月出版《藝苑掇英》第三十一期影印吳山濤《江天寥廓圖》卷（香港劉均量先生所藏），在「吳山濤小傳」中著其生卒即爲一六二四至一七一〇。但是，只要略加考察，便可得知，這一說法是錯誤的，而且與事實相差很大。

　　如以生於天啓甲子推算，吳山濤在崇禎己卯中舉時只有十六歲。但董傳記他「十歲隨父雪門徒諸暨，十六抵武林，入諸名人文社有聲，訪諸父山東，嘗就臨清州入泮，復就錢塘爲諸生，登崇禎己卯賢書。」顯然他中舉決不是在十六歲，而是在十六歲以後若干年。此不合者一。吳綺《林蕙堂全集》卷前的「較閱姓氏」中列有「兄山濤岱觀」，而且在集中多首讌集酬贈詩題中

都以「岱觀大兄」稱之。以族誼而論，吳山濤生年必早於吳綺出生的萬曆四十七年己未（1619年）。此不合者二。《康熙歙縣志》成書於康熙二十九年庚午（1690年）十一月，在卷九「人物」中已為吳山濤立傳，並明言其「卒時年八十二」。則其卒當在康熙庚午十一月以前，何能二十年後尚在世。此不合者三。《康熙歙縣志》的纂修者黃生、汪士鈜、吳苑、汪洪度等都與吳山濤有直接交往，所言自較成書於一百年以後的《嘉慶餘杭縣志》為可信。故其卒年應以「八十二」為據，而不能以「八十七」為據。

我在考證吳山濤的生卒時，最先找到的是毛際可《安序堂文鈔》卷一五〈跋吳岱觀書〉一文，末謂「相與大噱而別。時戊辰寒食後三日也。」戊辰為康熙二十七年（1688年），是年三月吳山濤尚在世。則其卒當在戊辰三月與庚午十一月之間。而據此上推八十二年，其生年只能在萬曆三十五年丁未或三十六年戊申或三十七年己酉。總之不能超出這三年，但卻也不能確定究竟是哪一年。及至看到香港何氏所藏《清吳山濤殘山剩水圖》軸（見一九八六年印行的《至樂樓書畫錄》「清代之部」第一三三頁），才算有了一條考訂其生年的直接而確鑿的證據。圖上在題五律一首後，款署「塞翁吳山濤畫，時年七十又六，在上元甲子深秋之候也。」圖為康熙二十三年（1684年）九月所作，自己記下「時年七十又六」。從這年開始上推七十六年，便是萬曆三十七年己酉（1609年），即吳山濤的生年。又從這年起下推七年，便是康熙二十九年庚午（1690年），而卒於是年，正好與「卒時年八十二」相合。

據上所述，吳山濤生於明萬曆三十七年己酉，即一六〇九年；卒於清康熙二十九年庚午，即一六九〇年。

補記：最近有幸看到臺北何創時書法藝術基金會所藏吳山濤《西塞諸詩》冊的照片十八幀，前十六幀分書七律各一首，末兩幀為題跋，跋的後段云：「丙寅舟過吳門，倚舷作此花月之區，書是黃沙白草之句，得無儈父面目耶？

誠自哈耳。塞翁吳山濤兼述，時年七十又八。」丙寅是康熙二十五年（1686年），是年吳山濤年七十八，與前二年甲子年七十六正合。兩相印證，前所考訂的吳山濤生年，便更加可信了。於是就可以在這裡重申：吳山濤生卒爲一六〇九至一六九〇年，終年八十二歲。而且可以肯定地說，以公元紀年，把吳山濤的生卒列爲「一六二四至一七一〇」，是不符合歷史事實的。

釋半山 （1612－1675年）

釋半山，名在柯，俗姓徐名惇，字秩五，江南寧國府宣城縣人。生平事跡，郡邑誌乘及畫史均記載簡略。《乾隆宣城縣志》著錄於卷一七〈人物‧隱逸傳〉，言其「才敏達，曾以建議授四川幕職，尋棄去，隱於浮屠，改名在柯，號半山，浪跡山水間；善畫，得雲林、石田筆意，氣韻天成，沒後名益重。」張庚《國朝畫徵錄》卷下〈釋半山‧一智〉合傳中，僅言其為「寧國人，俗姓徐，好遊覽，善山水，宣、池之間多奉為模楷。」

半山的生卒，文獻向無明確記載，今更鮮為人知。他的畫跡亦很少見，所知僅北京故宮博物院藏《山水》冊十二開，浙江省博物館藏《山水》冊和《仿宋元諸家山水》冊各八開，安徽省博物館藏《山水冊》八開。在《中國古代書畫目錄》第二冊和第六冊中，分別排列在汪懋麟（1639－1688年）、仇兆鰲（1638－1717年）、梅庚（1640－1717年後）各家之後，大概認為半山在清初畫家中年輩較晚，約生於明清之交。

梅清（1624－1697年）《瞿山詩略》卷六《休夏草》作於順治己亥（1659年），有〈同諸子過宛津庵，時半公有廬山之遊〉七律一首，稱為「半公」，當已為僧。

施閏章（1618－1683年）《施愚山詩集》卷二六有〈舟中贈半山〉五律一首，為庚子（1660年）南還，九月江行舟中所作，時半山駐錫南京寺院。

方文（1612－1669年）《嵞山續集‧西江遊草》為辛丑（1661年）秋至翌年春初所作，有〈臨江天寧寺同半山上人守歲〉七律一首，「況有高僧同作客，雖然除夕亦忘擾。」當寫於辛丑除夕。這時二人同客江西臨江（今江西省樟樹市臨江鎮）。

這是半山連續三年的行蹤記錄。他已是一位雲遊四方的高僧。如果他確

生於明清之交，到辛丑也只有二十歲左右，顯與《縣志》所記不合，更與當時已是高僧的身分不合。

　　先是從梅文鼎（1633－1721年）《續學堂詩鈔》卷一「己酉」詩中，見〈半山上人七十初度〉七古一首，中云：「吾觀公年今七十，清癯瀟灑金仙質。有時扶筇恣遊賞，匡廬泰嶽曾孤往。前年黃山風雪中，瓢笠歸來野鶴同。如公壽者相已空，心空無著壽無窮。」「己酉」是康熙八年（1669年），是年半山年屆古稀，此詩正是祝壽之作。據此推知，半山當生於萬曆庚子（1600年）。後又從沈壽民（1607－1675年）《姑山遺集》（康熙刻本）卷二八見〈壽半山六十詩〉七古一首，小序云：

> 鑑、埏兩兒請句壽我半山，時庚戌臘月廿一，其生辰也。先是青原藥地和尚亦於初冬稱六十，因及之。兩公咸予好友，咸去予修浮屠法，先後咸畫寄來。

詩中「因及」「藥地和尚」方以智，有句云：「兩辰相去裁兩月，側想精靈降正同。」由此確知，半山六十生辰在康熙九年庚戌十二月二十一日，藥地「稱六十」，在同年「冬初」（實爲十月二十六日）。兩人爲同年生，生日相距約言之爲「兩月」（實爲五十三天）這裡年月日寫得如此具體，而且提到與方以智爲同年生，更無任何可疑之處。而據此推知半山實生於萬曆辛亥。較前所得晚十一年。從論據上看，後者比前者當更可信。還須指出，《續學堂詩鈔》是文鼎孫梅谷成輯刻於乾隆壬申（1752年），已在文鼎逝世三十年之後，所收〈半山上人七十初度〉詩，係年「己酉」，紀年「七十」，便有可能是輯刻中的錯誤。因而兩相比較，就只能捨前者而取後者。

　　《施愚山詩集》卷二九〈懷半公化城寺〉五律一首，末句云：「莫將詩與畫，垂老困逢迎。」詩排在康熙壬子春所作〈懷溪園梅花〉、〈敬亭採茶〉、

〈園居校詩，酬耦長數過有贈，兼憶阮懷〉三詩之後，及是年秋遊黃山詩以前，當亦壬子之作。是年半山年己六十二歲，尚在世。梅清《瞿山詩略》卷二三《虹橋集》收詩爲「癸亥・甲子」之作，有〈題半山和尚荒院〉七律一首，第二句云：「老衲西歸塔又傾。」詩作於癸亥（1683年），時半山已前卒。據此可知，半山當卒在壬子後和癸亥前的十年間。詩中第五句云：「九年結社青樽散。」宣城有詩畫社亦稱詩畫會，始於康熙丁未（1667年），除施、梅、吳諸子外，「方外半山、石濤」亦參加聯吟潑墨。從丁未到乙卯是九年，而乙卯在壬子與癸亥之間，半山或即卒於是年。然詩句往往不能取爲確證，故仍不足以爲定論，只能暫備一說，以待續考。

　　據上所述，可得結論是，半山生於明萬曆三十九年辛亥十二月二十一日，即一六一二年一月二十三日；卒於清康熙十四年乙卯，即一六七五年。

查士標 （1615－1697年）

　　查士標的生卒，吳榮光《歷代名人年譜》於「明神宗四十三年」列「查二瞻士標生於九月八日」，而於「清聖祖三十六年」列「查士標卒於十月二十八日，年八十三。」未注明出處。一九二二年出版的盛鑣輯《清代畫史增編》卷一三著錄查士標「萬曆乙卯生，康熙戊寅卒於淮揚，年八十四。」列出參考書目有《江南通志》、《圖繪寶鑑續纂》、《畫徵錄》、《思舊錄》、《嘯虹筆記》、《耕硯田齋筆記》等六種，然未知所據到底是其中的哪一種。姜亮夫《歷代人物年里碑傳綜表》（1965年）列查士標「萬曆四三乙卯」生，「康熙三七戊寅」卒，年「八四」。下注「桐陰論畫小傳、宋犖為之傳」。郭味蕖《宋元明清書畫家年表》（1958年）根據《歷代人物年譜》列出查士標生年，根據《歷代人物年里碑傳綜表》列出查士標卒年，並注「按《歷代名人年譜》作丁丑卒，八十三。」

　　目前對於查士標的生卒似乎都以《宋元明清書畫家年表》為依據。例如，一九七九年新版《辭海》著錄查士標生卒為「1615－1698」，一九八〇年上海人民美術出版社印出《查士標》一書，在以「身世蕭條值亂離」為標題的第一章中，一開始就寫出：「公元一六一五年，即明萬曆乙卯四三年，查士標生。公元一六九八年，即清康熙戊寅三七年，查士標死。」一九八五年二月出版的《藝苑掇英》第二十五期影印查士標《寒林奇峰圖》軸和一九八六年三月出版的《藝苑掇英》第三十一期影印查士標《山居抱膝圖》軸在簡介中著錄查士標生卒均為一六一五至一六九八。

　　關於查士標的生年，以上諸說都是一致的。他刻有「後乙卯人」一印章，表明他少董其昌六十歲，而均出生於乙卯年。這是生於萬曆四十三年乙卯的明證。問題是他的卒年卻有「丁丑卒，年八十三」和「戊寅卒，年八十

四」兩種說法，誰是誰非終當一究。

　　國家圖書館善本庫藏有乾隆抄本《增廣休寧查氏肇禋堂祠事便覽》一書，卷四載查士標的同母弟查士模所撰〈皇清處士前文學梅壑先生兄二瞻查公行述〉，詳盡地記述了查士標的生平及其爲人、爲學，是一份研究查士標的直接而確鑿的資料。查士模，字楷五，號和秋，生於明天啓甲子（1624年），小查士標九歲，但到查士標逝世時，他也已七十四歲了。他是明諸生，詩文書畫與兄士標同時馳名海內，藝苑有二難之目。他爲查士標所寫的〈行述〉，所言自屬可信。他在〈行述〉中明白寫著：「先兄生於故明萬曆四十三年九月初八日辰時，卒於皇清康熙三十六年七月二十六日亥時。」又同書卷三《休寧西門查氏世系圖》在「述川公房」下十三世「查士標」一條中也明確著錄生卒爲「生於萬曆乙卯九月初八日□時，卒於康熙丁丑十月二十六日亥時，享年八十有三。」這與〈行述〉所記完全一致，更可證明它的確鑿可靠。而據此判斷，則「丁丑卒，年八十三」爲是，而「戊寅卒，年八十四」爲非。

　　於是可得如下結論：查士標生於明萬曆四十三年乙卯九月初八日，即一六一五年十月二十九日；卒於清康熙三十六年丁丑十月二十六日，即一六九七年十二月九日。

湯燕生 （1616－1692年）

　　湯燕生，字玄翼，號岩夫，別號黃山樵者，江南寧國府太平縣人，明諸
生。入清後隱居蕪湖。以詩名於當時。工書法，尤精小篆。時鄭谷口籛工八
分書。二人意不相掩，海內稱「並絕」。但今知其書法者已很少，傳世作品亦
不可多得，僅在僧弘仁的畫跡中，時可見到他手書的題詩和跋。

　　湯燕生的生卒，早已不爲人知。吳肅公《湯岩夫先生傳》僅提到「獨岩
夫優遊垂八十以終」，靳治荆《思舊錄》記〈湯先生燕生〉亦僅言「及余反自
高平而先生已逝」，均無從推知他的生卒。早在一九六四年，我在初版《漸江
資料集・傳記》的注釋中已列出湯燕生的生卒，而未加考訂。現在簡述我所
考訂的根據。倪匡世輯《詩最》（康熙戊辰刊）卷七選姚有綸詩，有〈祝湯老
師七旬壽〉五律二首，題下注云：「師字岩夫，乙丑九月初八日誕辰。」姚
有綸，字繪如，號芝圃，歙縣人，居蕪湖，師事湯燕生。此詩爲當時的祝壽
之作，所記誕辰的干支月日自屬可信。乙丑爲康熙二十四年（1685年），是年
湯燕生七十歲，誕辰爲九月初八日。由此推知湯燕生生於萬曆四十四年丙辰
九月初八日，即一六一六年十月十八日。劉然輯《國朝詩乘初集》卷八選沈
思倫詩，有〈哭湯岩夫師〉七律二首，顯係當時的輓詩，然未著作詩的年
月。沈思倫，字契掌，江南池州府石埭縣人，受學於湯燕生，工詩，有《咫
顏齋集》。輓詩所表哀思甚爲深摯，足見師弟之誼。詩後劉然評曰：「陵陽沈
子契掌負雋才，鍵關讀書，不妄與流俗往還，猶擔簦走鳩茲，師事湯君岩
夫，雅稱水乳。岩夫與余爲老友，壬申歿，契掌收其遺稿，囑余謀行世，即
此可以覘其氣誼深摯矣。」劉然，字簡齋，江南江寧府江寧縣人，所輯《國
朝詩乘初集》十卷，刻於康熙庚寅（1710年）。在評沈思倫的輓詩中明言湯燕
生「壬申歿」，據此可知湯燕生卒於康熙三十一年壬申（1692年），享年七十

七歲，亦與「垂八十以終」大致相合。故《漸江資料集》注釋中列湯燕生「生明萬曆四十四年丙辰（1616年），卒清康熙三十一年壬申（1692年）」。

汪滋穗 （1616－1693年後）

汪滋穗，字未齋，江南徽州府歙縣潛口人。寓居揚州，以畫名於江淮間。《民國歙縣志》卷一〇〈人物志·方技〉僅在「清代畫家」中簡介汪滋穗，稱其「工山水，作《白岳全圖》，成都費此度爲作記。」此圖傳至道光中爲海昌僧六舟達受所得，在所著《寶素室金石書畫編年錄》的「道光十七年丁酉」（1837年）記「得汪未齋先生《白岳全圖》，絹本，自識其後」一百八十餘言，末署「時康熙癸酉五月，潛川八十老人未齋汪滋穗寫並識。」是此年爲休寧蔡瞻岷廷治所作，尚有「成都費此度密爲長記一篇於後」，惜未錄全文。達受讚「未齋以大耋之年，而運筆密如蠶絲，眞龍馬精神海鶴姿矣。」可惜時至一百六十年後的今天，遍搜海內外收藏，再也找不到此圖的下落了，而且畫跡也一無所見。今藏於北京故宮博物院的僧弘仁《黃山圖冊》六十開，後有汪滋穗一跋，所謂「觀畫品可以知人品」，實不愧爲弘仁的畫壇知己。行書遒逸有致，其書法手跡或亦僅此而已。

汪滋穗在康熙癸酉五月寫《白岳全圖》時自署「八十老人」，但未必這一年他的年齡確是八十。如以此推他的生年，當爲萬曆四十二年甲寅（1614年），而有另一份資料卻可證明這一推定並不符事實。在《汪右湘先生榮哀錄》中有汪滋穗的一首輓詩〈哭右湘弟〉，署款「七十五兄滋穗拜手呈。」汪右湘名沅，號研村，潛口人，卒於康熙二十九年庚午九月。輓詩小序有云：「今年秋聞弟將泛淮揚之楫，心甚樂之，樂其把臂有日也。已而忽聞凶問，驚疑兼抱，出門遍訪，竟屬確音，傷哉！」可證輓詩爲庚午（1690年）所作，是年汪滋穗七十五，推其生爲萬曆四十四年丙辰（1616年）。二者相差二年，孰是孰非，不難論定。前者的「八十」爲整十年齡，是一成數，往往並非實指；而後者的「七十五」，是一具體年齡，即實指當年的歲數。而且在「哭弟」

聲中，自署的年齡應當是可信的。所以兩相比較，當以後者為是。而以此可知，康熙三十二年癸酉（1693年），汪滋穗實為七十八歲，已過望八之年，自稱「八十老人」，無可為非。但亦可反證，這裡的「八十」確非實指。故在生卒年的考證中，如何正確引用以整十年齡為論據，是一個需要十分慎重的問題。

現在大致可肯定，汪滋穗生於明萬曆四十四年丙辰，即一六一六年；至清康熙三十二年癸酉，即一六九三年，年七十八歲尚在世，其卒當在此年以後，究竟卒於何年，或許將是一個千古懸案。

程　守*（1619－1689年）

　　程守，字非二，號蝕菴，江南徽州府歙縣邑城白榆山人。崇禎間入籍武林，名以忠，爲仁和諸生，已著文譽。入清後改名守，隱居故山。他自幼與許旅亭楚（1605－1676年），江六奇韜（1610－1664年，即入清後出家爲僧的漸江弘仁）同學，爲金石交。工詩文，著錄有《省靜堂集》，然今傳世，僅見《省靜堂一年詩》一卷，收順治壬辰（1652年）一年之作。其後，陳伯璣伯衡（1622－1671年）選程守詩入《國雅初集》，汪栗亭士鈜（1632－1706年）選其詩入《新都風雅》，始得見其壬辰以後之作。他「書宗顏平原，寸縑尺素，爲世寶惜。」然時至今日，他的書法手蹟已極難得。僅從友人處曾見書詩扇面，筆力平正遒勁，確有顏書遺韻。

　　《新都風雅‧懷古集》首載程守詩，小傳記其「己巳秋以頭眩不起」。這是卒年的最早記錄：程守卒於康熙二十八年己巳（1689年）秋。汪硯村沅（1662－1690年）《水香園遺詩》有〈讀蝕菴先生己巳春水香園詠梅花詩感而付梓〉七絕四首，第一首云：「漠漠溪山暮雨寒，重尋舊韻和應難。無端喚起前春夢，手把蠻箋掩淚看。」可證「己巳春」程守尙有〈水春園詠梅花詩〉，而到翌年汪沅寫此詩時，程守已前逝。到了庚午（1690年）九月汪沅亦撒手人間。這是程守卒於己巳秋的旁證之一。趙恆夫吉士（1628－1706年）《萬青閣自訂全集‧詩》有〈己巳冬仲羈樓儀之南郭，思白太史念及淵源過訪邸中，即事賦十二韻誌別〉七古一首，中有「故人新死隔關河」之句，下有夾注云：「詢及故交，程非二近作古矣。」這是程守卒於己巳秋的又一旁證。

　　王不菴煒（1626－1701年）《鴻逸堂稿》有〈祭蝕菴文〉，首曰：「嗚呼！人孰無死，蝕菴死逾月矣。」知此祭文當爲程守卒後月餘之作。中又曰：「蝕菴九齡詠鏡囊，有神童目；弱冠列仁和諸生；詩古文名播海內；有

子有孫，夫人在室；年至七十一，不臥疾而歿於正寢。」據此可知，程守在崇禎間列仁和諸生，年方弱冠，即二十左右。卒時年七十一。也就是康熙己巳，時年七十一。依此可推得程守當生萬曆己未（1619年）。張迂菴兆鉉有〈壽程蝕菴七十〉七律一首，載《新都風雅‧信今集》，為祝賀程守年登古稀之作，雖未知寫作年月，亦可從側面印證「年至七十一」而歿為近事實。

故依上述可以考知，程守生明萬曆四十七年己未，即一六一九年；卒清康熙二十八年己巳秋，即一六八九年八月十五日至十一月十一日。

方亨咸　（1620－1679年）

　　方亨咸，字吉偶，號邵村，方拱乾仲子，江南安慶府桐城縣人，順治丁亥（1647年）進士。工詩善畫，亦擅書法。其書畫作品存於世者寥寥無幾。

　　方亨咸的生卒，畫史載籍從未見著錄。方文《嵞山續集》卷四有〈兄子邵村五十〉七律一首，作於康熙己酉（1669年），是年方亨咸年屆知命，而據以推之，其生當在萬曆四十八年庚申（1620年）。施閏章《施愚山文集》卷二四有〈祭方邵村文〉，祭詞有云：「計子春秋，少余二歲。」施閏章生於萬曆四十六年戊午（1618年），見施念曾《施愚山先生年譜》。方亨咸少於施閏章二歲，其生正是萬曆庚申。又祭文首即明確寫道：「康熙己未歲仲冬丁巳，前陝西道監察御史邵村年兄先生訃至京邸，其友弟翰林院付講宣城施閏章爲位哭之。」己未爲康熙十八年（1679年）。是年三月，施閏章舉博學鴻詞，旋授翰林院侍講。「仲冬丁巳」爲十一月二十六日，得方亨咸訃音，是方亨咸必卒於是年十一月二十六日以前。北京故宮博物院藏方亨咸《行書臨帖》和《行書七絕詩》兩軸，順次作於康熙己未四月和九月。故可暫定，方亨咸卒於康熙十八年己未十月，即一六七九年十一月三日至十二月二日。

柳　堉　（1620－1689年後）

　　柳堉，字公含，一作公韓，號愚谷，江南江寧府江寧縣人。工詩畫，山水尤著時譽。書法宗李北海，亦爲當時藝苑所稱許。時至今日，柳堉的書畫作品已極少得見。上海博物館藏合裝山水卷一件，是柳堉和戴本孝畫各一幀合裱而成，藉此得以略見柳堉畫的風格。

　　柳堉的生平，文獻記載都很簡略。其生卒更早已茫然無所知。先著《之溪老生集・勸影堂詞》有〈柳愚谷七十〉調寄〈金縷曲〉詞一闋，爲「敬爲壽」而作。然未能考知其創作年份，無從推知其生年。戴本孝《餘生詩稿》卷一〇「己巳詩」有〈柳愚谷七十〉五古一首，是康熙二十八年己巳（1689年）之作，知是年柳堉年七十。又詩中有「君較長一歲，氣誼何軒翔」之句，知柳堉長於戴本孝一歲。已知戴本孝生於天啓元年辛酉（1621年），則柳堉當生於萬曆四十八年庚申，與康熙己巳年屆古稀正合，故可肯定，柳堉生年爲萬曆四十八年庚申（1620年）。柳堉卒於何年，現在尚未得任何線索可供考證，但根據上述詩詞，都可推定其卒必年逾七十歲，而且在康熙二十八年己巳（1689年）以後。

朱容重＊（約1620－約1698年）

　　朱容重譜名議渧，字子莊，江西南昌府南昌縣人。父統鉌（1598－1666年），別號雪臞，與八大山人同爲寧王朱權的八世孫。容重於八大山人爲姪。而年似稍長於八大山人。他爲人醇謹，好古能文，尤工詩，精書法，亦善畫蘭竹小景。有詩集《初吟草》，未見傳本。徐巨源世溥（1608－1658年）讚其詩有「漸近自然」之美。其〈贈朱子莊〉五古一首，有云：「朱生礪錯刀，欲繙蝌蚪經。遂使春池上，蛙龜不敢鳴。釋刀復作筆，倏然萬山青。」可知朱容重是先攻篆刻，而後及書畫，故學有根柢。他的書畫手蹟，今存於世的，臺北故宮博物院藏朱容重《竹石海棠圖》扇面，款題「丙申夏日戲墨。祖石容重。」又藏《行書七絕詩》軸，款書「朱容重」。北京故宮博物院藏朱容重《行書畫錦堂記》卷，署年「乙亥夏杪」。從順治丙申（1656年）到康熙乙亥（1695年）整四十年。他的藝術活動年代，亦可概見。

　　朱容重的生卒，向無明確記載，也無確據可以考定。今所知僅有兩點線索，一是志稱他「年七十九卒」，二是據《行書畫錦堂記》署年，他康熙三十四年六月底尚在世。

　　但僅此實無法得知他的生年和卒年。現在借助另一條資料來討論下他的生卒問題。

　　黎媿曾士弘（1619－1697年）《託素齋詩集》卷四有〈丙子元旦題朱子莊小像〉七古一首，詩抄於下：

　　于於于思記昔時，今日視圖尚磊砢。一千里外博軒渠，若教對面誰盧左。
　　往來二老繼風流，幾就章江浮一舸。直須再活五十年，我歲寄詩公和我。

　　丙子是康熙三十五年（1696年）。黎士弘在是年元旦寫此詩時，必知其老友朱容重年高而健在。詩中以「二老」相稱，說明二人的年齡相近。今確知，黎士弘生於萬曆戊午（1618年），卒於康熙丁丑（1697年），享年八十。可以完全肯定的是，朱容重決不能小於黎士弘，即使是一歲。因為，他如果生於戊午的前一年丁巳，那他到康熙乙亥便已「年七十九卒」，顯與「丙子元旦」尚在世不合。他出生最早只能與黎士弘同為戊午，而其卒當為康熙丙子。這分別是朱容重生年和卒年的上限。陸心源《穰梨館過眼錄》卷三十著錄《八大山人畫冊》六開，有六人對題。其中《芙蓉》一開是朱容重對題五絕一首，未署年。而由李彭年和彭廷典對題的二開，均署「丁丑夏日」。朱容重或亦丁丑所題，其卒當在丁丑以後，最早是戊寅（1698年）。戊寅年七十九，其生當為萬曆庚申（一六二〇），小於黎士弘二歲。如取二人相差二歲為中值，而上、下均以二年為限，則朱容重生年和卒年的上限已如上述，其下限亦可分別推至天啓壬戌（1622年）和康熙庚辰（1700年）。

　　於是朱容重的生年便可取作萬曆庚申，而以前二年戊午和後二年壬戌為上下限；他的卒年也可取作康熙戊寅，而以前二年丙子和後二年庚辰為上下限。這樣他的生卒年，以公元紀年，取作「約1620─約1698年」，那就雖不中也不遠了。據此，他比八大山人約大六歲，而最多是八歲，最少是四歲。

戴　易（1621－1702年）

戴易，一名冠，字峨仲，一字南枝，浙江紹興府山陰縣人。朱彝尊《靜志居詩話》記「峨仲高人與徐孝廉昭法結物外之契。」徐枋《小腆紀傳》有〈戴易傳〉更詳記二人的生死之交。有云：「吳中高士徐枋性孤峻，闔戶不見一人，特與易相得稱老友。枋歿，嫠婦孤孫饘粥不繼，謀葬於祖塋，而族人不可。易曰：吾爲俟齋任此事，一日不得，則吾一日不了。黧面繭足，彷徨山谷中。經年，乃得地於鄧尉之西眞如塢，價需三十金。初，求易八分書，非其人多不應，得者必厚酬。至是榜於門，一幅銀一錢。銖積寸累，悉歸之地，不他費一錢。」於是得以爲徐枋安葬。只此一事，便可概見戴易的爲人。他工詩，更以「賦子陵釣台七律詩」著於當世。有《釣台詩集》。朱彝尊說他「嘗賦釣台詩累百首」，沈德潛則曰「南枝釣台詩多至千餘章」，今未見其集，便難以知其確數。他亦工書法，尤善隸書，徐枋說他「年七十餘，猶能作徑丈八分書。」然而他的書跡今存於世者已極少見，僅知南京博物院藏有戴易《隸書二句》一軸，著錄於《中國古代書畫目錄》第五冊第一〇三頁。

戴易的生年，《疑年錄匯編》卷九著錄爲明天啓元年辛酉，然未明出處。今爲之一證。南京博物院所藏一軸，明署「己卯暮秋」，「時年七十九。」羅振玉《貞松老人遺稿丙集》二有記云：「廠友崔君持雙台高節卷來，薛宣繪圖，畫不見佳。後有吾郡戴南枝先生隸書題釣台詩，冊後一篇，記其自康熙庚戌遊釣台，時五十初度，至年八十，以三十年之久，詩積三千餘律。末署庚辰夏七月朔，西照頭陀山陰南枝戴易頓首，時年八十。」上述庚戌爲康熙九年（1670年），己卯、庚辰順次爲康熙三十八年（1699年）和三十九年（1700年）。於是戴易庚戌五十歲，己卯則七十九歲，庚辰八十歲，均相合。而由此推得戴易的生年正是天啓辛酉，可證《疑年錄匯編》所著錄爲正確。

戴易的卒年，從李驎（1634－1710年）的詩文中可以考得。《虬峰文集》卷七有〈輓戴南枝〉五律一首，首二句云：「去年竹西路，驚見髮鬖鬖。」按詩集編年，作於康熙壬午。又同集卷一六有〈太守任公傳〉，在最後評論中寫道：「迨歲辛巳山陰戴易來邗上，其去乙酉五十七年矣。」是詩中「去年」即指辛巳，亦可證輓詩作於壬午。戴易來揚州與李驎時有過從，且讚賞李驎有「史才」，可見相知亦深。輓詩必寫於戴易卒的當年，亦即戴易卒於壬午。

　　據上所考可知，戴易生於明天啓元年辛酉，即一六二一年，卒於清康熙四十年壬午，即一七〇二年。

黃　生　（1622－1696年）

　　黃生，初名景琯，又名起溟，字扶孟，又字房孟，號白山，江南徽州府歙縣潭渡人。明諸生，精於字學，爲皖派漢學的先驅。工詩文，擅書法，亦能畫，然均爲學名所掩。

　　黃生身後無誌銘文字傳世，志乘立傳也很簡略。首記其生年者是嘉慶道光間的黃承吉，承吉在〈字詁義府合按後序〉中寫：「公生於天啓壬戌，差少於顧氏。」實小於顧炎武九歲。黃賓虹《潭渡黃氏先德錄》中記黃生的生年即從之。後均以此而著其生年。然實不明其出處何在。黃生《一木堂詩稿》十二卷，有康熙癸亥（1683年）刻本，因遭乾隆時禁毀，傳世已不多見。我有一傳抄本。卷七有〈登白嶽〉五律一首，題下註日：「辛亥九月十八日值予五十初度，因入山避人事之擾。」在黃生在世之時，辛亥當是康熙十年（1671年）。生日是九月十八日。這是黃生親手所記，自屬完全可信。故據此可推知，黃生生於明天啓二年壬戌九月十八日，即一六二二年十月二十二日。

　　黃生的卒年，更從未見記載。鄭圻《木癭詩抄》載〈送白山先生之廣陵〉五律一首，有「老作揚州客，繁華刺眼新」之句，然未知作於何年。王仲儒《西齋集・甲戌詩》有〈送黃白山歸黃山〉七律一首，「翩然揮手故山來，幾度追隨逐卻回」。時王仲儒正在揚州，與黃生時有快聚，臨別賦詩送之。可證黃生「老作揚州客」是在康熙三十三年甲戌（1694年），這年黃生年已七十三歲，仍能策杖遠遊。國家圖書館藏黃生《杜詩說》一部，自序末署「康熙丙子仲春，白山學人黃生書」。丙子是康熙三十五年，是年二月黃生爲再版《杜詩說》作序，是其時仍在世。朱觀《國朝詩正》選吳亦高（字天若，號旅齋，歙縣澄塘人）詩，有〈寄輓黃白先生〉七律一首，首聯云：「春風一面再無由，凶耗驚傳丙子秋。」他最晚是康熙三十五年九月得到黃生逝世的消

息。「寄輓」說明吳亦高當時客遊外地，訃音傳到距黃生去世之日自會有一段尚難確切合計的時間。現在還不能肯定是否即卒於「丙子秋」，但可肯定當卒於丙子二月和九月之間。故可確知，黃生卒於康熙三十五年丙子，即一六九六年。

呂　潛*（1622－1707年）

　　呂潛，字孔昭，一字石山，號半隱，又號耘叟，四川潼川府遂寧縣人。崇禎癸未（1643年）進士。入清不仕，流寓江左，初客湖州，後徙揚州，至康熙丙寅（1686年）始歸四川故里。文章氣節，彪炳千秋。工詩，善書畫，與龔半千賢（1619－1699年）有「天下二半」之譽。著《呂半隱詩集》，爲身後其弟所輯，今有光緒己丑（1889年）成都沈氏梧盦重刊本。他書工行草，似董其昌；畫善花草，亦擅山水。他的書畫作品今存於世的，北京故宮博物院藏書三件，畫六件；上海博物館藏書一件；南京博物院藏書畫各一件；山東省博物館藏書一件；四川省博物館藏書三件，畫四件；重慶市博物館藏書二件。以上合計二十二種，書畫各十一件。此外，香港至樂樓藏畫一件，美國伯克利景元齋藏書一件，畫三件。

　　呂潛的生卒，向從未見明確記載。一九八〇年七月上海人民美術出版社編輯出版《藝苑掇英》第九期第三十五頁影印四川省博物館藏呂潛《層巒叢林圖》軸，左側介紹作者中明著：「生於明天啓元年（1621年），卒於清康熙四十五年（1706年）」。然未知何所依據。一九九七年上海書畫出版社出版《宋元明清書畫家傳世作品年表》，在明天啓元年辛酉（1621年）列「呂潛（孔昭）生。」《備考》注「據康熙庚辰（1700年）年八十推知。」在康熙三十九年庚辰仲秋暨望列「呂潛（孔昭）行書唐人五律八首卷，時年八十人」《備考》注「重慶市博物館。」在康熙四十五年丙戌（1706年）列「呂潛（孔昭）卒，年八十六」。《備考》注「遂寧縣志。」生卒與《藝苑掇英》所著全同。自署年齡，自屬可信。但古人往往有諱九進十的慣例，故凡自署整十年齡的，便有可能並非實指，因而僅以此爲據推得書畫家的生年，也就有可能雖接近而不得確年。

現在可以證明，康熙庚辰，呂潛不是八十，而是七十九。呂潛有一位好友費密（1625－1701年）字此度，號燕峰，四川成都府新繁縣人，入清亦流寓揚州。其孫費天修冕所編《費燕峰先生年譜》，今有民國十四年揚州孫樹馨抄本，藏北京國家圖書館。《年譜》在康熙辛酉列出「十月祝呂半隱壽」一條。是年九月，費密從南昌回揚州，正好趕上十月呂潛壽辰。可知呂潛壽辰在辛酉十月。倪匡世輯《詩最》（康熙戊辰刊）卷九選方雪岷象璜詩，有〈呂半隱太常六十〉七律一首，首句云：「綠酒紅燈映小春」，小春即十月，也是一證。但未署年，雖知呂潛六十壽辰在十月，卻不知在何年。胡旅堂介（1616－1664年）有〈呂半隱過訪賦贈〉七律一首，題下註有云「弱冠成進士」。「弱冠」一詞，一般用指年二十或二十左右，大體可在十八至二十二之間，而在這範圍以外，便不適用。呂潛「弱冠成進士」在崇禎癸未，其年當在十八至二十二之間，而由此推其生命當在天啓壬戌至丙寅的五年內，年屆六十必在康熙辛酉至乙丑的五年內。我國舊俗，祝壽大都是整十壽辰。費密在辛酉十月祝呂潛壽，必爲呂潛的花甲誕辰。辛酉六十，則辛巳八十，而庚辰爲五十九。據此也可推得呂潛的生年不是天啓辛酉，而是壬戌。

呂潛卒年別無確據。僅從《光緒遂寧縣志》的〈呂潛小傳〉得其「年八十六卒」，而以生於天啓壬戌推之，當爲康熙丁亥。

據上可知，呂潛生明天啓二年壬戌十月，即一六二二年十一月三日至十二月二日；卒清康熙四十六年丁亥，即一七〇七年。

梅 清 （1624－1697年）

　　梅清，字淵公，號瞿山，江南寧國府宣城縣人。順治甲午（1654年）舉
人。工詩，著有《天延閣前後集》二十六卷，收詩起自崇禎壬午（1642年），
止於康熙丙寅（1686年）；又合丙寅以後詩重編爲《瞿山詩略》三十三卷，
收詩止於癸酉（1693年）。兩集詩均按年編次，前後五十二年之作盡萃於此，
是研究梅清生平的最可靠資料。他擅山水，以畫黃山爲最著名。王士禎稱他
「畫松爲天下第一」，作七言古風〈瞿山畫松歌〉以寄之。他的畫跡今存於世
著有：北京故宮博物院藏十六件，上海博物館藏二十九件，兩處合計四十五
件，其中描繪黃山者爲十五件（故宮十一件，上海四件），占傳世作品的三分
之一。

　　梅清生卒，陸心源《三續疑年錄》（光緒己卯刊）卷八著錄：「生明天啓
三年癸亥，卒清康熙三十六年丁丑。」在生年下註：「古文匯鈔」四字。郭
味蕖即據此分別列入《宋元明清書畫家年表》的相應年份。今多從之。然以
《古文匯鈔》按書名搜訪，迄無所得，而其他載籍，遍查亦未見有詳記其生平
的傳誌文章，深以對上述著錄未得核實爲憾。現在鈎稽史料之可信者，爲之
補證如下。

　　先說卒年。王士禎《帶經堂詩話》卷二三〈書畫類下〉有一則談到梅清
寄畫索詩時，有云：「康熙丁丑聞淵公化去，妙畫通靈，從此永絕。戊辰初
度，友人以瞿山十二松冊見壽，披對之下，如與故人捉松枝麈尾，坐談於磊
砢千尺之間，不勝感嘆。」王氏與梅清多詩畫往還，交誼甚篤。這裡寫人琴
之感，亦見眞情。故在王氏筆下，「淵公化去」，雖得自傳聞，必有確訊，仍
不失爲梅清卒於康熙丁丑的有力佐證。再說生年。《瞿山詩略》卷二三〈虹
橋集〉收康熙癸亥、甲子二年之作，袁中江啓旭爲作序。序中明言「先生生

於亥子間，距今甲子一周矣。」序當寫於康熙甲子（1684年），其前一「亥子之間」，自然是天啓癸亥和甲子之間，也就是梅清的生年在這兩年之間。而所謂兩年之間應當是指歲尾年頭而言，那麼梅清究竟是生於歲尾，還是生於年頭呢？仍有一考的必要。《詩略》卷一四〈雪廬偶存草〉有「壬子十月」哭母詩〈雪廬〉五古一首，記其母「自言育我時，卻值苦寒月。」可證梅清必生於寒冬臘月。正好同卷又有〈壬子臘月廿四日感懷〉五律一首，首二句云：「敢冀生今日，相看一老狂。」由此更可具體得知，梅清實生於十二月二十四日，自然是癸亥的歲尾了。袁氏爲梅清的同里好友，所記梅清生年極有分寸，已得梅清自記生日相印證，尤屬可信。這正是梅清生於天啓癸亥的有力佐證。

據上確證，梅清生於明天啓三年癸亥十二月二十四日，即一六二四年二月十二日；卒於清康熙三十六年丁丑，即一六九七年。

後記：《瞿山詩略》卷前有《瞿山小像》，自題七絕一首，末署「癸酉長至前三日，瞿山自爲寫照，時年七十有一」。癸酉當爲康熙三十二年（1693年），是年梅清七十一歲，更是生於天啓癸亥的有力佐證。又汪士鈜（1632－1706年）《栗亭詩集》卷三有〈壽梅瞿山先生七十〉七古一首，中云「前歲高歌入黃嶽，臥龍松背親騎鶴。笑近洪崖與拍肩，灝氣天風共寥廓。七十看如三十膜，東風駘蕩紅氍毹。」梅清於康熙庚午（1690年）遊黃山，此詩當作於庚午的後年，即壬申（1692年），是年梅清七十歲，亦可推得他生於天啓癸亥。

王弘撰*（1622－1701年）

　　王弘撰，字無異，一字文修，號山史，又號待菴，別號鹿馬山人，陝西同州府華陰縣人，明諸生，入清高隱不仕。《清史稿》卷五〇一〈遺逸二〉有傳。他嗜學，博雅好古文，喜收藏金石書畫。爲人尙氣節，爲學宗朱而不薄陸王，學者翕然從之，共推爲「關中人士之領袖」。顧炎武與之相交，自愧「好學不倦，篤於友朋，吾不如王山史」。爲文多平實可誦的明理曉事之作，詩多有感而發。卓爾堪《遺民詩》卷十一選其詩四首，小傳記其「著待菴稿、鹿馬山人集、山志。」今傳世除《山志》外，有《砥齋集》十二卷、《西歸日札》一卷、《待菴日札》一卷。他亦工書法。傳世書跡，據不完全統計，共有行書軸、卷、冊合計十件。其中明著年月的有三件。瀋陽故宮博物院所藏《行書輓顧亭林詩》冊五開，雖未署年，更兼有藝術和史料價值。

　　王弘撰卒後，似無記其生平的傳狀誌銘傳世，遍查疑年載籍，亦未見有其生卒的著錄。徐鼐《小腆紀傳》有〈王弘撰傳〉，僅記其「卒年七十五」，後多從之。自仍無從得其生年和卒年。昔閱一九四〇年番禺徐信符輯刻屈大均《翁山佚文輯》三卷，中卷有〈壽王山史先生序〉一文，言及「予曩以丙午至華陰之普雒里拜謁先生」，而「當予拜先生之日，先生年四十有三。」又云「先生長予僅六歲。」丙午當爲康熙五年（1666年），是年王弘撰年四十三，推其生爲明天啓甲子（1624年），正是屈大均出生於崇禎庚午（1630年）的前六年。此文出自爲學謹嚴的屈氏之手，且記述如此具體，自應可信。及閱鄧之誠《清詩紀事初編》，見卷二選王弘撰詩，小傳明著「待菴日札有今年七十有八語，是己卯（康熙三十八年）所作。」據此推其生年前則爲天啓壬戌（1622年），顯與屈氏所記不合，亦可否定「卒年七十五」之說。然此爲王弘撰自記年齡，當更屬可信，並可從其存世書跡中得到印證。據《宋元明清

書畫家傳世作品年表》著錄，北京故宮博物院藏王弘撰《爲虞班行書》軸，作於康熙壬申（1692年）夏日，自署「時年七十一」。中國歷史博物館藏王弘撰《爲裁五書南遊詩》冊，作於康熙丙子（1699年），自署「年七十五歲」。壬申七十一，丙子七十五與己卯七十八均相吻合。自當以由此得其生年爲是。至其卒年亦當在年屆七十八的己卯以後。《年表》在康熙四十年辛巳（1701年）列「王弘撰（文修）卒，年八十一。」《備考》註：「中國歷代人物年譜考錄。」辛巳爲己卯的後二年，然是年「年八十一」，卻有未合。今雖未檢《年譜考錄》核對，而卒於辛巳，似屬可信，姑暫從之。

　　由上所述可知，王弘撰生明天啓二年壬戌，即一六二二年；卒清康熙四十年辛巳，即一七○一年。他長於屈大均實爲八歲。當康熙丙午二人相見時，王弘撰年四十五，屈大均年三十七。

江　遠 （1625－1664或1665年）

　　江遠，字天際，江南徽州府歙縣人。他是清初的一位畫家，兼工人物和山水，能詩，又擅篆刻。但遍查史籍志乘以至黃賓虹《黃山畫苑略》，均未見有關他的隻字記載。初從程邃跋弘仁《黃山山水》冊中得知「江氏一門」，除弘仁外，還有「遙止、天際」。又從汪洪度跋吳龍畫中得知「江天際工人物」，還從方文、吳嘉紀、孫枝蔚、江楫等諸家詩集中得知「江天際」是他們的共同好友，他「曾寫雲峰」爲方文送行，又有《泛舟圖》及與錢塘戴蒼合作的《五子樽酒論文圖》。最後從朱觀所輯《國朝詩正》中才得知「江遠，天際，江南歙縣人」。朱觀選江遠詩入卷五，詩後跋曰：「江子天際，高士也，負雋才，於書無所不讀，而不屑事功名，其鐵筆上溯鐘鼎，逼眞秦漢，而自額其譜曰：醉石印史。時而點染煙雲，淋漓滿志，尤兼南宮、北苑之長。」於此可以略見其人及其篆刻和繪畫的造詣。

　　江遠有詩集《閑吟》和印譜《醉石印史》，惜早已不傳於世。他的畫跡現在尚能見到的，也只有美國伯克利景元齋所藏《清初諸家爲「中翁」作書畫冊》中的一幅小品《松岩高士圖》，是康熙「癸卯嘉平月爲中符先生壽」而作，署名「江遠」，鈐「天際」朱文圓印。我曾撰文介紹此冊，附此圖的影印本，見《文物》一九九七年第十二期六十七頁。

　　賴古堂刻吳嘉紀《陋軒詩》，分體不編年，但收詩止於康熙甲辰（1664年）。「七言絕句」僅八題二十二首。第五題第八首題爲〈江天際四十初度〉。詩云：「囊底仍餘賣畫錢，自沽醇酒酹霜天。生辰不向家園過，只恐雙親覺暮年。」可知此時江遠客居揚州，以賣畫爲生，年屆四十，父母仍在歙。此詩前三題已知作於壬寅（1662年），而後三題均作於甲辰，最晚亦必甲辰所作。故江遠「四十初度」當在甲辰或稍前。稿本汪楫《悔齋詩》有〈江

天際四十贈詩〉五律一首，詩云：「強仕今朝是，君方作浪遊，煙霞腕底在，愁嘆倦時休。到處悲青眼，還家拜白頭。山中有真樂，未必讓封侯。」江遠客中四十生辰，汪楫以鄉誼寫詩相贈，有勸返家園，承歡膝下之意，當是及時祝賀之作。緊接此詩的前二題和詩後至少有三題，均可確知作於康熙甲辰。以稿本而論，此詩亦當甲辰所作，因而大致可與前引吳詩相印證。江遠年四十在康熙三年甲辰，由此便可推知他生於天啓乙丑。

　　道光夏荃刻十二卷本《陋軒詩》，卷三有〈題亡友江天際畫〉七絕一首，題下註：「甲辰秋，汪舟次招諸同學泛舟平山，天際即景作畫。」是江遠「甲辰秋」尚健在。孫枝尉《溉堂前集》卷九「乙巳」詩有〈汪舟次出亡友江天際所畫與予輩泛舟圖，潸然題此〉七絕一首，是寫詩時江遠已去世。據此可知江遠必卒於甲辰秋以後或乙巳。故大致可以肯定：江遠生於明天啓五年乙丑，即一六二五年；卒於清康熙三年甲辰或四年乙巳，即一六六四或一六六五年。

費　密*（1625－1701年）

　　費密，字此度，號燕峰，四川成都府新繁縣人。入清轉徙南北十餘年，後乃奉其父母卜居泰州野田村，以教授爲生。讀書講學，博雅工詩文，著聲於江左，迄未再返西蜀。爲學究心兵農禮樂，著眼於濟世。其所著述，有三十二種，百二十二卷，惜均不傳。傳者僅有《傳弘道書》三卷、《荒書》一卷和《燕峰詩鈔》一卷。詩以漢魏爲宗，所作淋漓歌嘯，精練竣遠，人所推服。〈朝天峽〉五律有句云：「大江流漢水，孤艇接殘春。」頗得王士禎（1634－1711年）所讚賞。他亦善書，傳世書跡，四川省博物館藏《行書赤壁後賦十開》冊，作於康熙乙卯（1675年）大暑前三日；北京故宮博物館院藏《行書題楊人萬像》卷，作於丙辰（1676年）十一月二十九日；泰州市博物館藏《行書雜說八開》冊，作於丁巳（1677年）九月二十一日；均見《宋元明清書畫家傳世作品年表》。

　　費密生年，《歷代人物年里碑傳綜表》作「天啓三年生」。鄧之誠《清詩記事初編》卷二選載費密詩，小傳記其「卒於康熙四十年，年七十七。」據以推其生年當爲天啓五年，復於《綜表》所列生年爲二年。二說孰是，自應一究。

　　費密有孫名冕，字天修，撰《費燕峰先生年譜》四卷，今有江都孫樹馨民國十四年（1925年）抄本，藏北京國家圖書館分館。《年譜》起自「崇禎十一年戊寅，十四歲。」最後列到「康熙四十年辛巳，七十七歲。」崇禎戊寅年十四與康熙辛巳年七十七正合。由此推其生年也正是天啓五年，而不是三年。

　　《年譜》於康熙四十年辛巳下列出「九月初七日未時，先生卒於正寢。」由此詳知其卒的年月日，而小傳所記卒年及卒時歲數與《年譜》所記亦完全

相合。現在尚有一旁證可資證實。石濤原濟（1642－1707年）有《費氏先塋圖》之作，今藏法國巴黎高密博物館，影印本見《香港中文大學中國文化研究所學報》第九卷上冊（1978年）。圖前石濤題七律一首，詩前小序首云：「此度先生生前乞予爲《先塋圖》」，後又云：「三數月後先生之訃聞於我矣。令子匍伏攜草稿請速成之，以副先君子之志。因呵凍作此，靈其鑑之。」款下署「壬午上元前五日。」當爲康熙四十一年正月初十日。而按上述小序語氣，可以肯定，費密必卒於壬午前一年辛巳，即康熙四十年。

　　從以上敘述可知，費密生明天啓五年乙丑，即一六二五年；卒清康熙四十年辛巳九月七日，即一七〇一年十月八日。

蕭　晨（1628－1705年後）

　　蕭晨，字靈曦，江南揚州府江都縣人。「少喜讀書，不習制舉；工於繪事，尤以人物擅長。」「晚好爲詩，有逸致，在倪瓚、沈周之間。」其詩僅見席居中《昭代詩存》（康熙己未刊）卷五選登五律二首。晚年之作，已極少見。據《中國古代書畫目錄》十冊統計，其畫跡今存於世者共三十七件，其中明著甲子的爲十五件。

　　北京故宮博物院藏蕭晨《東坡博古圖》扇頁，影印本見該院編印的《明清扇面書畫集》第一集第六十七頁。圖上題識有云：「是箑成於辛亥，時余年已稱古稀有四矣。」《目錄》當即以此圖作於「辛亥（雍正九年，1731年）」，列蕭晨於汪士鋐（1658－1723年）之後。《宋元明清書畫家傳世作品年表》更明列「蕭晨（靈曦）生」於順治十五戊戌（1628年），《備考》注：「據雍正辛亥（1731年）年七十四推知。」

　　現按《目錄》所定創作年代的先後，把明著甲子的十五件蕭晨畫跡順次列出，並記上當年蕭晨的年齡：

康熙丁巳（1677年）	東閣觀梅圖軸	（首都博物館）	20歲
康熙辛酉（1681年）	箕穎圖扇頁	（貴州市博物館）	24歲
康熙壬戌（1682年）	漢吳公故事圖軸	（上海朵雲軒）	25歲
康熙癸亥（1683年）	葛洪移居圖軸	（廣東省博物館）	26歲
康熙己巳（1689年）	三星圖軸	（中國美術館）	32歲
康熙庚午（1690年）	畫錦堂通景屏十二條	（故宮博物院）	33歲
康熙辛未（1691年）	雪景人物圖軸	（故宮博物院）	34歲
康熙丁丑（1697年）	楓林停車圖軸	（故宮博物院）	40歲

康熙丁丑（1697年）	移居新室圖軸	（南京大學）	40歲
康熙丁丑（1697年）	雙松二老圖軸	（浙江寧波天一閣）	40歲
康熙壬午（1702年）	桃花源圖軸	（揚州市博物館）	45歲
康熙丙申（1716年）	淮南招隱圖軸	（北京榮寶齋）	59歲
康熙己亥（1719年）	高閣迎春圖軸	（濟南市博物館）	62歲
雍正己酉（1729年）	渭水訪賢圖軸	（南京博物院）	72歲
雍正辛亥（1731年）	東坡博古圖扇頁	（故宮博物院）	74歲

上述排列看似順理成章，然而壬午和丙申之間相距十四年；己亥和己酉之間相距十年，何以間隔均較大，亦是可疑之處。而據下舉可靠資料，更可證明各畫創作時的年齡實與事實並不相合。

陸朝璣、程夢星纂修《江都縣志》二十卷，成書於雍正己酉（1729年）九月以前，卷一五《人物志‧藝術》「國朝」著錄查士標和蕭晨。按志書生不立傳的慣例，蕭晨必卒在雍正七年九月以前，何能其後二年辛亥尚在世？

美國高居翰景元齋藏《清初諸家爲「中翁」作書畫》冊，影印本見《中國繪畫總合圖錄》第一卷三六八至三六九頁。冊中有蕭晨畫一開，款題：「癸卯歲冬，爲中符先生壽。蕭晨。」此冊尙有弘仁、龔賢、呂潛、彭孫遹等二十一人題詩作畫，同爲「癸卯」祝「中翁」花甲誕辰之作。按諸家所處的年代，癸卯只能是康熙二年（1663年）。「中翁」姓汪名德章，字中符，號素庵，歙縣潛口人，生於萬曆甲辰（1604年），至康熙癸卯年登六十，亦正相合。若按蕭晨生於順治戊戌，則至康熙癸卯爲六歲。而無論他的畫或款字，均不可能出自一個年僅六歲的兒童之手。

王士祿（1626－1673年）《十笏草堂上浮集》丙集一有〈梅岑屬蕭靈曦作《蕪城風雨圖》見遺〉。靈曦因用余與梅岑唱和韻題詩其上爲贈。再次韻答之，並示梅岑同作詩一首，按詩集編年確知作於康熙丙午（1666年）秋，是

和蕭晨畫上題詩而作。「梅岑」即宗元鼎（1620－1698年），有〈王西樵先生屬蕭靈曦畫《三舟圖》，作歌題贈，兼示蕭子〉七古一首，從序中知圖為「丙午秋」之作。詩中有云：「畫家誰好手？家聲舊跡河東守（謂蕭子靈曦）。」丙午是康熙五年，時蕭晨已能以詩畫與宗元鼎、王士祿相酬贈，而且還被稱為畫家「好手」，他決不可能是一個年方九歲的兒童。

據上所考，以「辛亥」為雍正九年，蕭晨年「古稀有四」，而推出他生於順治戊戌，顯與事實不能吻合，因而是不能成立的。

如果把「辛亥」推前一個甲子，則為康熙十年（1671年），是年蕭晨「古稀有四」，其生當為萬曆二十六年戊戌（1598年）。據此以計其年齡，康熙癸卯六十六歲，丙午六十九歲，辛亥七十四歲，自可相洽，而到康熙乙酉（1705年），蕭晨與朱彝尊、汪洋度等五十三人在揚州同會「初冬北郭燕集」時，則年已一〇八歲，這就不能不令人懷疑，他果真活到如此高齡嗎？人登百歲，古稱人瑞，志乘都會大書特書，而遍查載籍卻無所見。故生於萬曆戊戌的推定，亦難信從。

《東坡博古圖》確是真跡，題識為蕭晨手筆，亦毋庸置疑。然何以據其所署干支紀年和自記年齡以推定他的生年，卻與事實有如此未能相合之處。一般說來，「古稀有四」的寫法大致不會有書寫上的錯誤。一時筆誤有可能在「辛亥」二字上。但誤在何處，實難臆斷。現在只有另求線索以探究他的生年問題。

在著錄蕭晨作品的《中國古代書畫目錄》各冊中，把蕭晨排在汪士鋐或生年與之相近的書畫家之後，是從第二冊開始的。在第一冊中，中國美術館是排在朱耷之後，首都博物館排在莊問生、何遠之後，榮寶齋排在朱彝尊之後。大致可以看出，這是把蕭晨的生年放在天啟末和崇禎初。這種排列究何所據，不得而知，但不妨聊備一說，以資印證。

容庚（1894－1983年）《頌齋書畫小記目錄》大體上是按書畫家的生年

順序排列的。已知生年的，在姓名上方注上生年；未確知生年而已大致考訂的，列在生年相近的書畫家之後，並在小傳中有所考證。例如，在《目錄》中把龔賢列在諸昇（生於萬曆戊午）之後，而在《小記》的〈龔賢小傳〉中便對考訂龔賢生於萬曆戊午或己未作了簡要的論證。《小記目錄》把蕭晨列在「天7莊同生」和「崇1姜宸英」之間，這意味著蕭晨生年已大致考訂，不是天啓七年丁卯，便是崇禎元年戊辰。但由於沒有看到《小記》中〈蕭晨小傳〉，不知所考訂的生年究竟有何依據，因而雖未敢以此而予以論定，卻也可以作為一個值得參考的佐證。

　　一九九八年九月出版的《藝苑掇英》第六四期是《香港及海外藏家藏品集》，在第十九頁上影印龔賢的《滿船載酒圖軸》。圖上方自右到左順次為黃達、查士標、釋原濟、宋曹和閔麟嗣等五家題詩。原濟題七絕二首，明署「丁丑四月」。閔麟嗣題詩及跋只占兩行，已無餘地，末署「戊寅暮春」。圖下方自右到左順次為卓爾堪、高採和蕭晨三家題詩，高採詩後署「丁丑夏日」。蕭晨題詩三行，款一行，亦無餘地。款題「蘭陵古稀榆叟蕭晨。」雖未明署年月，但諸家均在揚州，題詩時間不會相隔多年，大體說來，蕭晨題詩早在丁丑，晚在戊辰，當可肯定。明署「古稀榆叟」，應是題詩時年登七十，其年不是丁丑（1697年），便是戊寅（1698年）。據此推其生年，當是崇禎戊辰或己巳。而結合《小記目錄》所列蕭晨生年不是丁卯便是戊辰來去其異而取其同，便可合乎邏輯地得結論：蕭晨生於崇禎戊辰（1628年）。

　　按此生年，蕭晨存世作品中，有二件是兩可的。一是署年「丙申」的《淮南招隱圖》，可以作於順治十三年，時年二十九歲；也可以作於康熙五十五年，時年八十九歲。另一是署年「己亥」的《南郭迎春圖》，可以作於順治十六年，時年三十二歲；也可以作於康熙五十八年，時年九十二歲。兩相比較，可能前一甲子更近事實。至於署年「己酉」的《渭水訪賢圖》就只能作於康熙八年（1669年），時年四十二歲。依此將上面所列作品重新排列後，始

於順治丙申而止於康熙壬午，已經歷四十七年。而「古稀有四」當在壬午的前一年辛巳（1701年）。《東坡博古圖》必為辛巳所作。題款偶誤，便把「巳」字寫成「亥」字了。這個推測應當是符合事實的。由此反過來也可證蕭晨生於崇禎戊辰的可信。

蕭晨卒於何年，現在尚無確證足以論定。汪洋度（1647－1714年後）《餘事集》有〈初冬北郭宴集〉七律一首，題下註：「同會者朱竹垞先生、查查浦、楊崑木、梅耦長、蕭靈曦、李虬峰……共五十三人，分體得七律。」蕭晨便是參加這次盛會的五十三人之一。朱彝尊《曝書亭集》卷二一有〈初冬北郭宴集分賦〉五言短古一首，中云：「潦看楚澤收，檣與署岡接。」當與汪詩同時在揚州所作。此詩編在《旃蒙作噩》，為康熙乙酉（1705年）。可證此年冬蕭晨尚健在，年已七十八歲。儘管前面所述「丙申」與「己亥」為康熙五十五年與五十八年的可能性較小，卻仍無確證可排除其可能性，但暫定他卒在康熙乙酉以後，實際上也可包容這種可能性。究竟卒於何年，仍待續考。

根據以上論證，可以論定，蕭晨生於明崇禎元年戊辰，即一六二八年；卒在清康熙四十四年乙酉以後，即一七○五年後。

鄭旼（1633－1683年）

鄭旼，字慕倩，一作穆倩，號遺甦，歙縣（今屬安徽）人。《民國歙縣志》卷一○《人物志・遺佚》稱其「工詩，卓然名家。畫出入元季，又學漸江上人，秀者近查梅壑，而俊逸過之。」他是新安派著名畫家之一。

鄭旼的生卒，久已不爲人知。郭味蕖《宋元明清書畫家年表》於「1607年丁未萬曆三十五年」列出「鄭旼（慕倩）生。」下註「以康熙壬戌年七十六推之。」而於「1682年壬戌康熙二十一年」列出「鄭旼（慕倩）臨程孟陽登臺圖，時年七十六。」下註「新安派名畫集。」北京故宮博物院藏鄭旼畫九件，署年最早是康熙癸丑（1673年）的《九龍潭圖》最晚是康熙壬戌（1682年）的《淺絳山水》（《中國古代書畫目錄》第二冊第八十八頁）《目錄》將鄭旼列在傅山（1607年生）、程邃（1607年生）之前，大概就是根據《年表》定鄭旼生年與傅山、程邃相同的原故。一九八六年三月出版的《藝苑掇英》第三十二期影印鄭旼《香煙詩意圖軸》（香港劉均量先生藏）簡介：「鄭旼（1607－？），字慕倩，歙縣人，善畫山水。康熙二十一年七十六歲尙在。」所據當即《年表》。

我對《年表》所列鄭旼生年，最初感到可疑的是因爲看到黃生（1622－1696年）的一首題爲〈以詩代書寄答偉士弟〉的律詩，末云：「鄉里鄭生時見過，疏狂罵坐總如初。」下註「書中兼訊慕倩近狀。」（見《一本堂詩稿》卷八）詩寫於康熙戊午（1678年）。如依《年表》，是年鄭旼年七十二歲、比黃生大十五歲。黃生何能以「鄭生」稱之。後來又看到鄭旼〈自題草堂圖〉五古一首，題下註「壬寅」，當爲康熙元年（1662年）所作。首有「塵綱三十年」之句。若鄭旼於康熙壬寅才三十歲，所謂「康熙二十一年」七十六歲便更可疑了。

一九六三年羅長銘（1904－1972年）抄示湯燕生所撰《鄭慕倩先生像記》和曹宸所撰《鄭慕倩先生小傳》兩文，對考訂鄭旻生卒提供了明證。《像記》明言：「不幸中年遘疾，未展厥施，癸亥三月告逝，年五十一耳。」《小傳》也記鄭旻「癸亥三月卒」。這是鄭旻生前好友的記錄。《像記》末署「癸亥長至後二日」，則爲當年所寫。故其所記，自是直接而確鑿的資料。此外，還有鄭旻之子鄭經學的一首詩爲證。朱觀《歲華紀勝二集》卷上有鄭經學〈歲己卯三月初五清明，先君即世於今十有七年，是日忌辰，薦告哭紀〉五律一首，詩云：「十七年來夢，音容杳然。雨新寒食日，淚落祭筵前。草木眷無賴，乾坤舊可憐。敢將窮達怨，斯世怕名傳。」詩作於己卯，爲康熙三十八年（1699年）。由此上推十七年，正是康熙二十二年癸亥。因而確知鄭旻卒於康熙癸亥三月初五日，即一六八三年四月一日。

若從康熙癸亥起上推五十一年，則鄭旻當生於崇禎六年癸酉，即一六三三年。而從崇禎癸酉至康熙壬寅恰爲三十年，與鄭旻自題《草堂圖》時年屆而立正合。

這與《年表》所列鄭旻生年相差竟至二十六年。其所以致誤的原因，或許是由於《臨程孟陽登臺圖》原爲程邃之作，只是二人都字「穆倩」，誤爲鄭旻作品，並將畫上自署年齡當作鄭之年齡了。現已考知，程邃於康熙壬戌爲七十六歲，其生年正好是萬曆丁未（1607年）。

早在一九六四年一月出版的《漸江資料集》中，已經明著鄭旻「生明崇禎六年癸酉（1633年），年五十一歲。」時光過去了二十多年，想不到由《年表》所造成的混亂，至今尚未澄清。故再寫此文，爲之辨證如上。

高　簡 （1635－1713年）

　　高簡，字澹游，號旅雲山人，又作一雲山人，畫史載籍作吳人或蘇州人。能詩，工山水。筆意簡淡，惜墨如金，而富風韻。

　　《歷代名人年譜》著錄「高澹游簡生」於崇禎七年甲戌，而未明出處。今多從之。現在有一份資料，不但可以證明《年譜》著錄的無誤，而且還可得知高簡的生日。曾燦（1626－1689年）《六松堂詩集》有〈高澹游舊臘五十初度，作此補祝〉七律二首，其云：「懸弧五十逢初臘，雪窖冰天夢未安。半月應知開甲子（君誕四日，距十九立春之期，正當半月），六身還紀獲鄲瞞。漫將蓂莢占時泰，且頌椒花傲歲寒。長汝十年空自愧，浮生辜負釣魚竿。」按詩集編年，此詩作於康熙二十三年甲子（1684年），「舊臘」當是指前一年癸亥十二月。據詩中夾注可知，高簡的五十歲生日是在十二月四日，至十九日立春，恰好半月。經查，康熙癸亥十二月十九日為公元一六八四年二月四日。正節屆立春。故可確證，高簡的五十歲生日在康熙二十二年癸亥十二月四日。而由此推知，高簡生於崇禎七年甲戌十二月四日，即一六三五年一月二十二日。所以若以公元紀年，高簡的生年應當是一六三五年，而不是一六三四年。

　　《年譜》未著錄高簡的卒年。張庚《國朝畫徵錄》卷中有《高簡》小傳，僅記其「卒年七十餘」亦無卒之確年。《宋元明清畫家年表》在康熙四十七年戊子（1708年）著錄「高簡（澹游）仿巨然溪山觀瀑圖。時年七十五。」《備考》「按《在亭叢稿》，作康熙丁亥卒，年七十四，退庵題跋作八十卒。」卒於丁亥，顯然與翌年戊子尚有畫跡不符。今確知，在存世的高簡畫跡中，作於戊子的還有四件，更有二件作於己丑，時年七十六歲。《在亭叢稿》的著者李果（1679－1750年）雖及見高簡，但所記其卒年必誤。又上海博物館

藏高簡《仿宋元山水》卷，署年「癸巳」，據鑑定爲晚年作品，更後己丑四年，已年屆八十，尙在世。該館尙有二件高簡作品，署年「丙申」，然經鑑定爲早年之作，即作於順治十三年（1596年），時年二十三歲。而八十歲以後的畫跡，則至今卻一無所見。故暫從梁退庵章鉅之說，定高簡卒於康熙五十二年癸巳，即一七一三年。

高　簡　（1635—1713年）

汪 楫*（1636－1699年）

　　汪楫，字舟次，號悔齋，又號恥人，江南徽州府休寧縣西門人，居揚州，幼補學官弟子，屢試不遇，康熙己未（1679年）舉博學鴻詞，授檢討。壬戌（1682年）充冊封琉球正使，歸著《中山沿革志》二卷。出為河南府知府，歷福建按察使轉布政使。《清史稿》卷二七一《文苑》一有傳。楫性孝友而伉直，好學工書，尤長於詩，與吳野人嘉紀（1618－1684年）、孫豹人枝蔚（1620－1687年）齊名，時稱「三人」。著有《悔齋集》六卷，《山聞詩》、《山聞續集》、《京華詩》、《觀海詩》各一卷。其詩蕭遠閒曠，得性情之深，頗為時賢所讚許。書法以骨勝，得楊凝式、米芾之神。使琉球時，國王請書殿牓，楫縱筆為擘窠書，王大驚以為神。惜時至今日，他的書跡已極少流傳，無從見其風神了。

　　鄧之誠《清詩紀事初編》卷四選載汪楫詩三首，小傳記其「卒於二十八年，年六十七。」當指康熙己巳（1689年）卒，是年六十七。據此可推知其生年為明天啓三年癸亥（1623年），至康熙甲辰（1664年）年四十二。但方拱乾在甲辰八月為撰〈悔齋詩序〉，卻讚其「年未三十所詣已及此」，顯有未合。

　　汪楫卒後，朱彝尊為撰〈通奉大夫福建布政使內陞汪公墓表〉，載《曝書亭集》卷七三，僅記「卒年六十有四」，未著卒年，亦無從得知其生年。唐紹祖為撰〈通奉大夫內陞福建布政使加二級汪公墓誌銘〉，載《改堂文鈔》卷下，首記「康熙三十八年閏七月十四日，汪公以疾卒於揚州里第。」卒年月日寫得具體而明確，然既未著卒時歲數，亦無隻字涉及生年。若合併〈墓表〉和〈墓誌銘〉所記，可得其卒於康熙三十八年，年六十四，則可推知其生於崇禎丙子。

汪澍、汪逢源纂修《休寧西門汪氏宗譜》十四卷（順治壬辰刻），卷十二著錄：「八十二世汝蕃，字生伯，萬曆乙巳生，娶葉氏，繼娶閔氏，次子楫出繼。」子四，長子「玠，字長玉，崇禎申戌生」，次子「楫，字舟次，崇禎丙子生。」可證所推生年爲合。而由此亦可反證〈墓表〉所記「卒年六十有四」與〈墓誌銘〉所記卒於「康熙三十八年」均得其實。

據上所證，汪楫生明崇禎九年丙子，即一六三六年，卒清康熙三十八年己卯閏七月十四日，即一六九九年九月七日。從崇禎丙子至康熙甲辰爲二十九年，與方序所記「年未三十」正合。

汪　楫 * （1636—1699年）

吳 羼 （1638－1705年後）

　　吳羼，字仁趾，別號樵谷，江南徽州府歙縣人，寓居揚州。汪舟次楫有詩云：「吾友曰吳羼，賦詩時七歲，十歲寫山水，十二工作字。」又曰：「爲言別經年，又復精一藝。客途得六書，刀錐間遊戲。赤文光陸離，令我瞠目視。」可見吳羼自幼即能詩兼書畫，長又工篆刻。他從泰州吳野人嘉紀學時，詩以情韻勝。著《樵貴谷詩》四卷，傳世有康熙刻本，今亦不可多見。他善書能畫，但爲詩與篆刻所掩，知之者更少。周櫟園亮工盛稱他「嘗以餘閑摹劃篆刻，不規規學步秦漢，而古人未傳之秘，每於兔起鶻落之餘別生光怪，文三橋、何雪漁所未有也。」吳鶴關邦治在《與汪壽生談印》中舉出「國朝之佳者，黃濟叔經、程穆倩邃、吳樵谷羼。」又曰：「昔予在京師遇樵谷翁，相接甚歡。嘗推之曰：『君印猶文秀於垢道人』。翁徐曰：『予惟一味文秀，所以不及垢道人也。再加三年苦功，方可與並。』」今從汪啓淑《飛鴻堂印譜》中可以見到吳仁趾的刻印十方，古樸文秀，確有特色。

　　吳羼與江楫爲總角之交，年約相若。吳嘉紀〈憶昔行，贈門人吳羼〉詩云：「憶昔北兵破蕪城，幾千萬家流血水；史相盡節西城樓，吳羼之父同日死。羼母少年羼垂髫，避亂金陵蹤跡遙；信音忽到烏衣巷，涕淚雙沾朱雀橋。」據此知羼父死於弘光乙酉（1645年）四月二十二日，是年汪楫方十歲，略大於吳羼。

　　吳楷《含薰詩》，卷一有〈題從父仁趾先生詩集後〉五絕四首，末首云：「生當兩戊寅，吾兄亦下世。掩面向薊雲，更屑眞州涕。」詩後注曰：「先生年六十一得仲子阿強。集中有示阿強詩。」檢《樵貴谷詩》有〈生日示阿強〉七絕一首：「喜汝生年值戊寅，承歡合伴白頭人。阿爺甲子休忘卻，今日才過第二巡。」很顯然，前一戊寅爲崇禎十一年，後一戊寅爲康熙三十八年。

由此確知吳霽必生於明崇禎十一年戊寅，即一六三八年。他小於汪楫二歲，更小於吳嘉紀二十歲。

　　吳霽於康熙庚申（1680年）北上，吳嘉紀、孫枝蔚均有詩送之。他有〈除夕〉五律一首，首云：「日下逢除夕，匆匆十七回。」末云：「明朝花甲轉，因惜漏頻催。」知詩當作於康熙丙子（1696年）除夕，而從庚申至此正是十七年，均客居北京，迄未南返。他六十一歲生一子，仍在北京。又〈閑居〉五古一首有「吾年近古稀，死亦不爲夭」三句。如以年約六十八計，則在康熙乙酉（1705年）他尙健在。他卒當在此年以後，確年待考。

陳廷敬*（1638－1712年）

　　陳廷敬，初名敬，字子端，號說巖，別號午亭山人，山西澤州人。順治戊戌（1658年）進士，官至文淵閣大學士兼吏部尙書，卒諡文貞。《清史稿》卷二六七有傳。爲政多有建樹，而以總裁官主持「修輯三朝《聖訓》、《政治典訓》、《方略》、《一總志》、《明史》」，貢獻更大。工詩文，著《午亭文編》五十卷，爲詩文合集；又有《午亭山人二集》三卷，則有詩無文。鄧之誠《清詩紀事初編》卷六載陳廷敬詩，小傳稱「廷敬與王士禛、汪琬爲友，而詩文各不相襲、詩名不及士禛，而功力深厚似過之。文蓺歐曾，一變其鄉傅山、畢振姬西北之習，同時達官無能及之者。」以此亦可略見其詩文的造詣。

　　《宋元明淸書畫家傳世作品年表》列出陳廷敬的生卒年，而未列其作品，似仍似書畫家目之。而據《疑年錄彙編》等列陳廷敬生於「崇禎十二年己卯（1639年）」，卒於「康熙四十九年庚寅（1710年）」，則與《歷史名人年譜》列陳廷敬生於「崇禎十一年戊寅」，卒於「康熙五十一年壬辰四月（年七十五）」，生卒均不合。二說孰是，有待一究。

　　史僅記陳廷敬康熙「五十一年卒」，是與《年譜》合，而與《年表》不合。鄧之誠以陳廷敬「卒於五十一年，年七十三。」卒年與《年譜》同，而卒時歲數不同，因而推得生年與《年譜》和《年表》均不合。

　　汪蛟門懋麟《百尺梧桐閣遺稿》卷四有〈除夕前三日，陳學士招飲寓齋以東坡餽歲別歲守歲詩爲韻見示卽答〉五古三首，第三首詩末注曰：「原倡云：座中汪舍人，年少未蹉跎。豈惟爭一歲，一日猶可誇。」又〈學士再疊前韻見貽奉答三首〉的第二首有云「積學苦不早，生年空後時。」夾註「余少學士一歲。」題中「陳學士」卽陳廷敬。以此知陳大於汪一歲。迄今所

知，汪懋麟生年有三種說法可以推知。《百尺梧桐閣集》卷六有〈劉莊感舊〉五古一首，首六句云：「揚州甲申歲，夏四月終旬，城頭箭如雨，城內夜殺人。余時方七齡，歷歷記猶眞。」這是他自記，崇禎甲申年七歲，推其生爲崇禎戊寅。王士禎〈比部汪蛟門傳〉（附《百尺梧桐閣集》卷前）言其卒「實康熙二十七年四月十一日也，年止五十。」推其生爲崇禎己卯。徐乾學〈刑部主事汪君懋麟墓誌銘〉，前言其「年僅四十有九，位止於郎署。」後著其「以康熙二十七年四月十八日卒。」卒時年「四十有九」，推其生爲崇禎庚辰。汪懋麟生年三說，〈傳〉與〈墓誌銘〉僅卒時歲數有一歲之差。而〈傳〉有一旁證。宋犖〈百尺梧桐閣遺稿序〉言及「歸數年遽以疾卒，壽止五十。」故暫以〈傳〉爲據定汪懋麟生於崇禎己卯（1639年）。而由可得陳廷敬生於崇禎戊寅，從而可證《年譜》所列陳廷敬的生卒年爲是。

綜上所考，可以論定，陳廷敬生明崇禎十一年戊寅，即一六三八年；卒清康熙五十一年壬辰，即一七一二年。

閔奕仕 （1640－1693年）

　　閔奕仕，字義行，號影嵐，江南徽州府歙縣岩鎮人。父名敍，字鶴矓，占籍江都，順治乙未（1655年）進士，官廣西提學，工詩，見《民國歙縣志》卷一○《人物志·詩林》。奕仕爲敍的長子，與弟奕佑、奕佐生長揚州，康熙中均以詩名於江淮間。奕仕著《載雲舫集》十卷，康熙甲子精刊，今尙有一部藏國家圖書館。康熙丙寅，孔尙任（1648－1718年）客揚州，即與奕仕相交。《湖海集》卷一有〈屢訪閔義行不遇，冬暮尋余泰州，以書畫宣爐見遺〉七古一首，盛讚奕仕的書畫，「小幅精微辨髮絲，大幅雄深看位置。別有卷冊墨瀋鮮，撥悶舟中題雁字。篇篇妙詞總驚人，楷法不同本漢隸。眼中浪名識已多，如此筆墨神乎技。平時服食精絕倫，鑑別金石尤能事。」由此可見，這時間奕仕在書畫創作和金石鑑別上已有一定的造詣。卷二有〈屢過閔義行載雲舫留題〉七律一首：「雲舫詩編已不磨，桐陰坐處勝人多。常埋夜火溫彝鼎，自寫秋山掛薜夢。一味孤高今寶晉，雙睛賞鑑古宣和。我來繫纜聽濤處，貴買肩與輿日日過。」詩末黃雲評曰：「義行孤高襟度，詩爲寫出。」由此又可見孔尙任與閔奕仕交往密且相知深切。但閔奕仕的生平即不見於徽、揚志乘的記載，他的書畫作品也未見書畫載籍的著錄。時至今日，閔奕仕之名已很少爲人所知了。總算北京故宮博物院藏有閔奕仕的一件綾本《行書詩》卷，寫於康熙甲子，恐怕是他傳世絕無僅有的一件書法作品了。

　　閔奕仕的生卒自更早已不爲人知，但卻有比較確鑿的證據，可以考而知之。首先可以見到的是查士標（1615－1697年）的一首〈哭閔影嵐〉七言古詩，見《種書堂遺稿》卷二。詩開篇就寫道：「癸酉十月閔子死，懶老哭之不能已。十日愁雲慘不開，半世知交從此止。」賴此得知閔奕仕卒的年月。其次見到費錫璜所撰〈閔義行先生誄辭〉，載《道貫堂文集》卷四，其中寫

道：「故郡文學閔先生諱奕仕，字義行，號影嵐，歙人也。春秋五十有四，康熙癸酉十月二十七日卒。」卒之年月與查詩正合，並著卒日和卒時歲數，由此便可推知閔奕仕的生年。這都是當時好友寫下的詩文，可以兩相印證，尤爲可信。據此確知：

閔奕仕生於明崇禎十三年庚辰，即一六四〇年；卒於清康熙三十二年癸酉十月二十七日，即一六九三年十一月二十四日。

梅　庚 （1640－1717年後）

　　梅庚，字耦長，一字子長，號雪坪，晚號聽山翁，江南寧國府宣城縣人，康熙辛酉（1681年）舉人，越三十年庚寅（1710年）始出爲浙江泰順縣知縣，又六年乙未（1715年）解職歸里。梅庚工詩，善八分書，尤精於畫。畫風豪放，與其從叔祖梅清齊名，世稱「二梅」。

　　王源《居業堂文集》卷一六有〈梅耦長孝廉六十序〉一文，是王氏「戊寅來宛溪」，應梅庚婿程元愈之請，祝其壽「開六秩」而作。序中明言「先生生於庚辰」，以康熙三十七年五十九推之，當生於崇禎十三年（1640年）。程元愈《二樓小志》「南樓」卷下有梅庚〈城南觀荷納涼詩〉七絕八首，小序首記「酉夏盛暑蒸鬱，忽雨遇涼生，即日郡伯二樓先生治具南樓下，邀同諸公就荷池野酌。」末署「六月十三日七十八歲蹇翁梅庚識於萬壽禪院。」這裡提到的「郡伯二樓先生」是佟賦偉，字德覽，號青士，別號二樓居士，襄平人，康熙四十八年至五十八年任寧國府知府。故知「酉夏」只能是康熙五十六年丁酉（1717年）夏。是年梅庚七十八歲，其生正是崇禎庚辰。魯銓、洪亮吉纂修《寧國府志》（嘉慶乙亥刊）卷二九《人物志・文苑》記梅庚爲「朗中子，三歲孤。」朗中字朗三，以詩名於崇禎間。方文《嵞山集》卷六「壬午」詩，有〈得梅朗三凶問，因寄麻孟璿、沈景山〉七律一首，「秋風蕭瑟恨無端」知梅朗中卒於崇禎十五年壬午（1642年）秋。從庚辰到壬午爲三年，與「三歲孤」正合。據上述三證可以肯定，梅庚生於崇禎十三年庚辰，即公元一六四〇年。而由此推知，梅庚出仕年已七十一歲，解職七十六，南樓納涼賦詩已是七十八歲高齡。他的卒自必在康熙丁酉六月十三日以後。但卒於何年，至今尚無明證足以得出準確的答案。

釋原濟 （1642－1707年）

　　石濤，釋名原濟，字清湘，晚號大滌子，是清初四大畫僧之一。他在生前即享有盛名，陳鼎和李驎先後爲之立傳，但都未明著生年。身後埋骨蜀岡，迄今沒有發現記述他的生平的塔銘或墓誌，所以對他的卒年也毫無所知。一九六三年在李驎《虬峰文集》中找到祝賀他六十壽的詩和輓詩，才算有了明證，準確地推定他生於崇禎十五年壬午（1642年），卒於康熙四十六年丁亥（1707年）。然而時至今日，對於他的生卒仍說法不一，成爲懸案。特別是一九七九年的新版《辭海》，在「石濤」條中，仍列他的生卒爲「1641－約1718年」，影響甚大。所見許多畫冊或著作多從之。但所列生年，提早一年，也不準確，而卒於「約一七一八」，則與歷史事實相距更遠。從下面的資料中可以得到證實。

　　潘正煒《聽颿樓書畫記續錄》卷下著錄《清湘道人山水》卷，後有洪正治「康熙庚子」的題跋，首云「此萊陽姜仲子舊題清湘山水卷截句」，然未錄出，自然無法得知所題的內容。幸好原卷今尚在世。近已得見卷中原濟題識和洪正治題跋的照片，才知道洪跋前原有七絕一首，當即姜仲子所題「截句」。詩云：

> 極目南都與北都，清湘荒後故家無。
>
> 白頭揮盡王孫淚，只有江山一卷圖。

詩句蒼涼，不勝人琴之感，自必作於原濟逝世以後。姜實節，字學在，號仲子，山東萊陽人，居蘇州，詩書畫造詣均甚高，是原濟生平知友之一。冷士嵋《江冷閣文集續編》卷上有〈明處士萊陽姜仲子墓表〉，明著「君生於丁亥

之九月十九，卒己丑七月之二十五日。」丁亥是順治四年（1647年），己丑是康熙四十八年（1709年）。這就可以充分證明，原濟必卒於己丑以前，而決不可能活到己丑以後。所謂卒「約一七一九」的顯然錯誤，難道還有一絲一毫的疑問嗎？而且那種認爲康熙四十九年庚寅（1710年）「石濤尚健在」的說法也可以不攻自破了。姜實節卒距原濟卒不到兩年，由此也大體上可證，原濟卒於丁亥爲可信。

汪　薇＊（1645－1717年）

　　汪薇，字思白，號棣園，晚更號辱齋，別號溪翁，江南徽州府歙縣巖鎮人，康熙乙丑（1685年）進士，官至按察司僉事提督福建學政。幼體弱多病，年十二始就塾師讀五經，補諸生年已三十二。辛酉（1681年）舉於鄉，而以鄉試文傳播海內，亦工詩古文詞，晚歲林居，於學無所不究，更潛心經學。偶有所感，時發於詩，時人讚以「鏗鏘要眇，滅跡窮神。」其詩之工，於以概見。有寒木堂自刻本《看香草》一卷，爲晚年家居巖鎮時病中作。乾隆中程讀山壖尙得一見。今與《經概》五卷均未見傳本。尙存於世的僅所輯《詩倫》二卷和《詠古詩》一冊而已。康熙丁丑（1697年），薇以戶部郎中視學福建，仲子誠字牧庭將從揚州赴閩省親。石濤原濟（1642－1707年）作《春江別意圖》並題七古一首以送之，「兼呈思白學使」。石濤同與其父子爲友，北京市文物商店藏汪薇《行書》扇面，或即其書跡今所僅見者。

　　汪薇卒後，唐紹祖（1669－1749年）爲撰〈戶部新安汪先生墓誌銘〉，見《改堂文鈔》卷下，未著生卒年，僅言及「三十七舉於鄉，四十一成進士」。據上已知鄉舉之年爲辛酉，成進士之年爲乙丑。是辛酉三十七與乙丑四十一亦正相合，由此當可推得其生年爲乙酉，若生於是年五月以前，便是南明弘光元年；若生於五月以後，則爲清順治二年。

　　方苞（1668－1749年）撰〈按察司僉事提督福建學政汪君墓誌銘〉，見一九九〇年十二月合肥市黃山書社出版《方望溪遺集》排印本第一〇〇頁，亦爲汪薇所作。文中明著「君以康熙丁酉十月朔日卒，享年七十有三」。丁酉爲康熙五十六年（1717年），是年七十三，與乙丑四十一亦正合。又吳邦治《鶴關詩集‧初集》有汪薇序，末署「康熙丙申秋仲，七十二老人辱齋汪薇。」丙申（1716年）七十二亦證丁酉七十三爲合。又文中言及汪薇「告歸，時年

五十有七。」當爲康熙辛巳（1701年）。而退居林下「凡十有七年」。則從辛巳起算下數十七年，正是丁酉，故卒年亦有一證。

綜上所述可以得知，汪薇生南明弘光元年或清順治二年乙酉，即一六四五年；卒清康熙五十六年丁酉十月一日，即一七一七年十一月三日。

汪洪度 （1646－1721年）

汪洪度，字於鼎，號息廬，江南徽州府歙縣松明山人。弟洋度，字文治，號爿庵。兄弟均以詩名於江東，時稱「二汪」。又擅能書畫，然傳世作品已不可多見。容庚（1894－1983年）《頌齋書畫小記》著錄《汪洪度五世讀書園圖卷》，洋度書《五世讀書園記》於圖後，堪稱兄弟作珍品。然時至今日，此卷亦不知落入何人之手。

汪洪度的生卒，藝苑載籍，從無記載，早已不爲人知。汪洪度《新安女史徵》有〈先姚狀〉一文，中記「洪度、洋度年十二，三而生姚見背。」又〈先生姚狀〉言「生姚歿今順治戊戌六月二十七日。」是順治十五年，洪度年十三，洋度年十二。由此可以推知洪度生於順治丙戌。《藝林月刊》第二三期（民國二十年十一月）登載汪洪度（山水圖），款題「康熙六十年，時年七十六。」據此推知其生年，亦正相合。同時得知，康熙六十年辛丑，汪洪度年已七十六，尚在世。方學成《讀黃合志》有許起易〈讀黃合志跋〉寫道：「辛丑秋，方子松台遊黃山，家兄玉載、吳子來儒同往。汪丈息廬作詩送之。」更知汪洪度在康熙六十年秋仍健在。洪力行〈朱子可聞詩集釋序〉，作於康熙六十一年壬寅，有「本諸先師汪息廬先生所述」一語，是其時汪洪度已前卒。據此還只能得這樣的結論：汪洪度卒於辛丑冬或卒於壬寅。

綜上所述，可以確知，汪洪度生於順治三年丙戌，即一六四六年；卒於康熙六十年辛丑或六十一年壬寅，即一七二一年或一七二二年。

附帶說一下，汪洋度生於順治丁亥（1647年），僅小於洪度一歲。志乘多有言「洋度早世」的。曾見汪洋度書扇，署年「甲午」，爲康熙五十三年（1714年），時年六十八歲，已近古稀。其卒年尚未能確知，但必在此以後。故「早世」之說，實不可靠。

姜實節*（1647－1709年）

姜實節，字學在，號鶴澗，山東登州府萊陽縣人。父埰（1607－1673年）字如農，崇禎辛未（1631年）進士，官禮科給事中，建言忤旨遭廷杖，謫戍宣城，入清奉母移居吳門，子二，長安節，次實節。實節自署「姜仲子」，人亦以此稱之。實節生平「好古畏榮，布衣終老。」晚年於「二姜先生祠」後築諫草樓以居，亦見其志。書畫題款，時見在自署姓名之上冠以「萊陽」。是其雖身居客地，仍心繫故家。實節工詩善書，書跡已不易見。詩有《焚餘草》，未見傳本。《鶴澗先生遺詩》一卷，今有羅振玉「雪堂叢刊本」。孫殿起錄《販書偶記續編》卷十著錄《鶴澗老人題畫詩》一卷，約康熙戊子精刊，今已不知落於何處。所見實節為石濤畫所題詩，多蒼涼之作，亦富身世滄桑之感。畫擅山水，宗倪雲林，涉筆超雋，為時所重。其畫蹟今存於世的署年作品，北京故宮博物院有三件，首都博物館有一件，上海博物館有五件。署年最早為康熙庚辰（1700年），最晚為戊子（1708年）。

姜實節生年和卒年，《宋元明清書畫家傳世作品年表》順次列於順治四年丁亥（1647年）和康熙四十八年己丑（1709年）。《備考》於生年注「歷代人物年里碑傳綜表、中國歷代人物年譜考錄」，於卒年注「疑年錄彙編卷十」所引均為晚出資料。《明清江蘇文人年表》所列姜實節的生年和卒年均與《傳世作品年表》同，而於生卒均注「《江泠閣文集續編》上」。按《江泠閣文集續編》二卷為京口冷士嵋（1628－1710年）所著，卷上有〈明處士萊陽姜仲子墓表〉，即姜實節卒後為之所作。文中明著：「君生於丁亥之九月十九，卒己丑七月之二十五日。」依冷士嵋的生存年代，此處的干支紀年，丁亥必為順治四年，而己丑當為康熙四十八年。今據上海博物館姜實節《溪橋遠山圖》軸作於戊子，為己丑前一年，時實節尚在世，是卒於己丑亦較可信。顧

文彬（1821－1889年）《過雲樓書畫記》卷五著錄〈姜學在高山流軸〉，題識末署「鶴澗隱人萊陽姜實節，時年五十九，乙酉。」乙酉爲康熙四十四年（1705年），是年五十九，推其生年正是順治丁亥。這是自書的年齡，更爲有力的佐證。故《墓表》所記姜實節的生卒年月日，自可信從。

於是可確知，姜實節生清順治四年丁亥九月十九日，即一六四七年十月十六日；卒清康熙四十八年己丑七月二十五日，即一七〇九年八月三十日。

楊　賓 （1650－1720年）

　　楊賓，字可師，號耕夫，晚號大瓢山人，浙江紹興府山陰縣人。父越，字友聲，號春華，明諸生，康熙壬寅（1662年）因魏耕（1614－1662年）通海案被牽連，遣戍寧古塔，母范氏及弟從之。賓依叔父居上海，及長始歸山陰，後就婚吳門，遂籍蘇州。賓善詩文，著有《力耕堂詩稿》三卷，後又有《晞發堂詩集》二卷、《文集》四卷。他少能書，工八分，而不染宋元習氣，爲時所稱。著《大瓢隨筆》八卷，自序作於康熙戊子（1708年），今有道光丁未（1847年）刻本，爲專論書法之作。自稱氣概、間架、縱橫、姿態、纏綿、儒雅、跳脫、秀潤、靈活、嚴整、古奧、厚重，都不如時人；而「勁瘦淳古，則余亦不敢讓。」當時求書者日踵於門，而今傳世書跡已不多見。北京故宮博物院藏楊賓《行書世說・古詩》冊十二開，作於康熙乙未（1715年）；《行書格言》冊十三開，作於己亥（1719年）；《行書七絕詩》軸，作於庚子（1720年）。尚有未署年的《行書七絕詩》兩軸和《行書五言律》一軸。天津市藝術博物館藏楊賓《行書詩》冊十開、《行書劉文房詩》卷和《行書五絕詩》軸。江西省博物館藏楊賓《行楷白香山詩》冊，作於甲午（1714年）。以上共計十件，署年作品四件。此外當有未知的，但恐亦寥寥無幾了。

　　鄧之誠（1887－1960年）《清詩紀事初編》八卷（中華書局，1965年11月）卷二選楊賓詩，小傳記他「卒於康熙五十九年。年七十一。」這是當代最早明記楊賓的卒年和卒時歲數，由此推其生年當爲清順治七年庚寅（1650年）。但未知何所依據。近人謝巍編撰《中國歷代人物年譜考錄》（中華書局，1992年11月）收近人周夢莊著《楊大瓢年譜》（稿本），摘記楊賓「順治七年庚寅（1650年）生，康熙五十九年庚子（1720年）卒，年七十一。」與

鄧氏所記正合。但編撰者明記此《年譜》在「待訪」中，亦未知《年譜》所定生卒有何依據。故仍有必要試一證之。

《大瓢偶筆》是道光中鐵嶺楊慰農需編次刻行的。前有〈楊大瓢傳〉而未著作者。傳中明記「賓生順治庚寅」，即順治七年。又記「康熙己巳年四十，乃至都，省父戍所。」康熙二十八年己巳（1689年），楊賓年四十，與「生順庚寅」正合。沈德潛《清詩別裁集》卷二〇選楊賓詩五首，其中有〈至寧古塔二首〉五古，其二有句云：「四十始省親，問心良可悲。」又曰：「嘆息謂季弟，爾猶無分離，承歡廿八載，此樂人誰知。」從壬寅到己巳為二十八年，可證「省父戍所」確為康熙己巳，且是年楊賓年四十。這是他的自述，自更可信。傳但著「賓年近九十乃卒」，顯與卒年「七十一」相差很大。

刻於康熙辛丑（1721年）的《國朝詩的》卷一四有程蟄（1689－1760年後，字藝農，歙縣岑山渡人）〈哭楊丈賓〉七律一首，前四句云：「痛哭山陰老布衣，白雲秋晚寸心違。生前草檄傳南北，死後《蘭亭》辨是非。」正悼楊賓而作，且必作於辛丑（1721年）以前，故可證傳記「年近九十乃卒」為不合。前舉故宮博物院藏楊賓作於庚子的〈行書七絕詩〉，據《宋元明清書畫家傳世年表》列於「庚子夏日」，是其時楊賓尚在世。《國朝詩的》「已訂成帙，將付雕氏」在「辛丑秋」，諸家所撰序，最早為陳鵬年序，寫於「辛丑清明前五日」，最晚為先著序，寫於「辛丑秋八月」。程蟄悼詩有「白雲秋晚寸心違」之句，似楊賓即卒於九月，而且為庚子九月。

綜上所考可得，楊賓生清順治七年庚寅，即一六五〇年；卒清康熙五十九年庚子九月，即一七二〇年十月二日至十月三十日。

鄭圻*（1654－1736年）

　　鄭圻譜名高圻，字牧千，號木瘿，江南徽州府歙縣鄭村人。幼聰敏，讀書過目成誦。稍長習舉子業，無所就而棄去。從學於放兄鄭遺甦旼（1633－1683年），工詩善畫，著有《木瘿詩鈔》，僅存抄本一冊，收古今各體詩合計三百四十九首，可藉以略知他的行跡與交游。他的畫蹟雖已遍訪不可得，但《詩鈔》有題畫詩多首，即七絕一體五十二首中便有二十九首。如《題山水》云：「雪瀑潺潺下白虹，松風謖謖響疏鐘。天都足下文殊院，遙見東南十許峰。」畫的就是家山家水的黃山，盡可從詩情中窺其畫意。

　　鄭圻曾以〈賀贅婿詩〉有「自來逢藥臼，無用備香車」之句得黃白山生（1622－1696年）的讚許，而被引爲忘年交，並爲黃生長子黃鳳六呂（1672－1757年後）之師。而由此亦可見鄭圻所處的年代。《詩鈔》明著干支的，按詩編排的先後，有乙酉、癸巳、丙申、巳卯、乙未、壬辰、癸卯和戊申，顯非依年編次。他是黃生的忘年交，則乙酉必非順治二年（1645年）。是年黃生二十五。鄭圻即使已出生，仍是一個幼童，不可能有詩。故乙酉當爲康熙四十四年（1705年），前於此者爲己卯（1699年），後於此者最晚爲雍正六年戊申（1728年）。據此可大致得知，鄭圻必生於入清以後，至雍正戊申尙在世。

　　《詩鈔》有五律一首，題目很長，全文如下：「婦翁潘公，予繼室父也，患痰嗽，年七十三，歿於癸巳亥月廿四日，以詩哭之。溯自乙丑結褵，至今幾三十載，而內子小字月姝，已化去十六年矣。次子祖寧，殤又三年。女兒璋適程氏，外生二子。余冢子尙未室。予年六十，先後累翁，硯田幾輟。附紀於此，亦情之至難堪者。」

　　此詩亦當於癸巳，爲康熙五十二年（1713年），從此上數二十九年，正

是康熙二十四年乙丑，是爲「結褵」之年。「予年六十」，當在癸巳，亦必實指年登花甲。故可據以推知其生年爲順治甲午，至雍正戊申年已七十五，其卒必在戊申以後。

《詩鈔》前有汪眉洲樹琪（1683－1760年）序，言及「木瘦骨朽幾及十載，及門黄鳳六手錄其詩，與荆崖囑予輩共謀付梓」。末署「乾隆甲子歲五月，眉洲汪樹琪撰」。甲子爲乾隆九年（1744年），時鄭圻去世「幾及十載」，當爲九年。故可推知，鄭圻當卒於乾隆丙辰。

據上所述可得，鄭圻生清順治十一年甲午，即一六五四年；卒清乾隆元年丙辰，即一七三六年。他比黄生小三十二歲，而比黄呂大十八歲。

鄭　圻*（1654－1736年）

馮景夏＊（1663－1741年）

　　馮景夏，字樹臣，號伯陽，浙江嘉興府桐鄉縣人，康熙癸酉（1693年）舉人，出仕由知縣官至刑部左侍郎。他爲人精敏有氣略，自少而壯，篤學不怠，喜讀史書，窮究歷代政典得失利病，而於經生俗儒之學，卻非所好。未仕前每出遊必採土風，察民俗，故爲官素精史術而著政績。他兼善書畫，書善楷法，畫工山水，而以畫爲更著名。畫法得董其昌墨意，疏曠淡雋，然不輕作。其畫跡今存於世而明著年月的，《宋元明清書畫家傳世作品年表》著錄共四件。最早爲北京故宮博物院藏《山水冊》，作於康熙丙申（1716年）端陽後十日；最晚爲上海朵雲軒藏《爲素公作山水圖》軸，作於乾隆庚申（1740年）。前後相隔有二十四年，其創作年代亦約略可見。

　　《年表》列馮景夏生於康熙二年癸卯（1663年），註：「碑傳集卷二五。以乾隆庚申（1740年）年七十八證之。」卒於乾隆六年辛酉（1741年），註：「疑年錄彙編卷十」。檢錢儀吉纂錄《碑傳集》卷二五，確有鄭虎文撰〈刑部左侍郎馮公景夏傳〉和馮浩撰〈先祖考刑部左侍郎伯陽府君傳略〉（原載馮浩《孟亭居士文稿》三）。二文均有關於馮景夏生卒的記載。《傳》記「康熙甲午年五十二，始用癸酉（原誤作癸丑）舉人選授陝西長安縣知縣。」甲午爲康熙五十三年（1714年），是年始出仕，年已五十二。可由此推其生年。又記「年七十有九卒於第。」雖未明著於何年，但從推知的生年，亦可結合卒年七十九而推得其卒年。而由此所得的結果，正與《年表》所列的生年和卒年相合。《傳略》所記「府君生於康熙二年癸卯四月二十二日，卒於乾隆六年辛酉五月二十八日，年七十有九。」更爲明確而完整的生卒年月日及卒時歲數，出自其長孫馮浩之手，當倍加可信。《年表》所列馮景夏的生年和卒年，或即據此。上舉作於乾隆庚申的《爲素公作山水圖》，自署「時年

七十八」，自可爲列出的生年提供有力的依據。而康熙甲午年五十二與乾隆庚申年七十八正相吻合，亦可爲定其生年又得一旁證。

綜上所述可以確知，馮景夏生清康熙二年癸卯四月二十二日，即一六六三年五月二十八日；卒清乾隆六年辛酉五月二十八日，即一七四一年七月十日。

附帶一提，《傳》記「召爲刑部左侍郎，時公年已七十。」查《清史稿》卷一八二〈部院大臣年表〉三上，在「雍正十一年癸丑」表上的「刑部左侍郎」欄列出「張照四月乙卯遷。馮景夏刑部左侍郎，十二月丁卯病免。」可知馮景夏任刑部左侍郎在雍正癸丑（1733年）四月四日至十二月十四日期間，是年當年七十一。《傳》言「七十」，或舉成數而言，並非實指，宜加注意。

石　龐　（1670－1702年後）

　　石龐，字晦村，一字天外，亦號天外山人，江南安慶府太湖縣人。幼穎異，五歲能文，九歲解爲詩，長而詩歌詞賦及丹青篆籀，無不精能，時賢稱他有「絕世才」。客遊揚州，與石濤相交，而畫學八大山人，頗有造詣。傳世有《行書、雜畫》冊十四開，著錄於楊翰《歸石軒畫談》卷一〇。

　　石龐的生卒，早已不爲人知。《乾隆太湖縣志》卷一〇有〈石龐小傳〉，僅言及「年三十二卒於維揚」，亦無法推知他的生卒。一九八五，我在《八大與天外》（見《藝林·新二四二期》）一文中，根據汪志遠〈登光明頂·懷亡友天外山人〉五律一首作於康熙四十五年丙戌（1706年）初秋，認爲石龐卒必在丙戌初秋以前，並結合卒年三十二歲，從而提出「石龐的生年當在康熙壬子和乙卯間」的估計，未必與實際相近。近見北京中華書局一九九四年七月出版《全清詞·順康卷》第一冊載石龐詞二十九首，小傳明言他「生於明萬曆三十八年（1610年）」，恐與歷史事實相距更遠。

　　其實在《晦村初集》中是有明證可以推得他的準確生年的。《晦村初集》四卷是一部詩文合集，前有二序，其一末署「時康熙丙子麥秋月後學余大堃象乾拜撰並書。」此集爲康熙三十五年所刻。卷二〈因緣夢塡詞自序〉末署：「丙寅春，予年十七，四月既望日序。」卷三〈後西廂塡詞有序〉末署：「時年辛未，予年二十有二，四月初記。」丙寅當爲康熙二十五年，辛未爲三十年。丙寅年十七與辛未年二十二正相一致，更可證明自記年齡最爲可信。而由此推知石龐生於康熙九年庚戌，當無疑義。可知《全清詞》所列石龐生年是將干支紀年提前一個甲子而致誤。

　　按此生年與「年三十二卒」，石龐當卒於康熙四十年辛巳的後一年，在汪士鋐致張潮的一封信中，卻明白寫著：「石天外兄近在荒鄉寧齋家弟處，來

踐黃山之約。」「寧齋」即汪志遠，家住歙西潛口，是前舉〈登光明頂·懷亡友天外山人〉一詩的作者。可見汪士鈜寫此信時，石龐在歙縣，將偕汪志遠作黃山之遊。他由歙赴揚，又必在出山以後。於是「年三十二卒」之說，就不能不打上問號，而卒年問題也就由此而暫難解決。

現在可以肯定，石龐生於康熙九年庚戌，即一六七〇年。至於他的卒年，大致可說在康熙四十一年壬午（1702年）以後，四十五年丙戌（1706年）七月以前。但究竟卒於何年，容俟續考。

黃　呂　（1672－1756年後）

　　黃呂，字次黃，號鳳六山人，江南徽州府歙縣潭渡人。父景琯，又名生，字扶孟，號白山，精考據之學，旁通詩文書畫，著作等身。堪稱一代儒宗。呂幼承家學，工詩善畫，精篆刻，尤以繪畫名於世。詩謝去雕飾，天眞爛漫，惜多散佚。書法晉人，晚年益樸茂，而傳世書跡僅安徽省博物館藏有字冊一件。畫則山水、人物、花鳥、蟲魚，縱筆所如，俱臻絕妙，而今所能得見的有浙江省博物館畫冊二件，安徽省博物館畫冊一件、畫軸三件；流傳海外的有日本藏畫冊一件。黃呂生平所刻印章，見於汪啓淑《飛鴻堂印譜》一至五集的，共有二十八枚，除兩枚名章，餘均閑章。

　　汪啓淑（1728－1800年）以鄉後輩與黃呂相交，一度過從甚密，相知較深。所撰《續印人傳》卷一有〈黃呂傳〉，主要是評述黃呂的詩書畫和篆刻，很少涉及他的生平，更未著其生卒。後世邑志畫史著錄黃呂其人的，於其生卒亦均付闕如。最近始見黃賓虹在一篇文章中提到黃呂生於康熙壬子，然未明出處。

　　黃生《一木堂詩稿》卷二有〈辛亥歲賤日作三首〉五古，第二首有句云：「熊夢雖屢占，產子輒不活；百齡已過半，蘭玉尚未苗。」辛亥是康熙十年，黃生年五十，尚未得子。卷三有〈杖子〉五古一首，編在〈丁巳元日〉後第五題，第六題〈偉士見過夜話〉有「臘雪照歸裝」之句，第七題爲〈祀灶〉，均爲年末所作。故〈杖子〉一詩必作於康熙十六年丁巳（1677年）。首二句云：「暮年舉二子，大者方六歲。」呂是黃生長子，當是「大者」，丁巳六歲，其生當爲丁巳的前五年，即壬子。這與黃賓虹所言正合，其所據或亦在此。而此是黃生的自述，自可深信。

　　黃賓虹《賓虹雜著‧歙潭渡黃氏先德錄》記「鳳六公呂」有云：「公年

八十，岸園公爲文壽之。」可知呂年登八十尙健在。以生於康熙壬子推算，呂八十誕辰當在乾隆十六年辛未（1751年）。汪啓淑〈黃呂傳〉有云：「丙子菊秋，予歸耕綿上，往還甚密，得其書畫頗夥。」丙子是乾隆二十一年（1756年），時黃呂年已八十五歲，尙得與汪啓淑相往還，其卒必在此年以後。

　　據上可知，黃呂生於清康熙十一年壬子，即一六七二年；卒於乾隆二十一年丙子以後，即一七五六年後。

洪正治 （1674－1735年）

　　洪正治，字廷佐，號陔華，江南徽州府歙縣桂林人，居揚州。以孝義聞於時，工詩，所著《華萍書屋集》，世無傳本。從石濤學畫，善寫蘭，畫跡亦不可見。卒後，李鍇爲撰〈洪陔華傳〉，載《李鐵君文鈔》卷下，亦見閔爾昌《碑傳集補》卷五四，可從而略見其生平。另有《洪正治畫像，石濤補景長卷》，爲美國沙可樂所藏，卷後多人題跋，亦可從而略見其交游。今尙倖存的《清湘道人山水》卷，有洪正治題一長跋，其書法手跡於此亦可以概見。此外，遍查畫史載籍和郡縣志乘，則一無所得。

　　洪正治的生卒，在一九二二年續修的《桂林洪氏宗譜》中也無著錄，卻詳記其祖，父及其五弟徵治的生卒年月日。李傳僅記其「年六十二卒」，而未明著卒年。但傳中有云：「正治年五十，成齋君示微疾，遂不起。」正治父名玉振，字叔儼，自號成齋，卒於雍正癸卯。由此知其於是年正五十。《畫像長卷》後有其從侄洪銘跋，題於「雍正辛亥」，中有云：「叔少負盛概，志趣邁往。此照乃丙戌歲所寫，年甫三十三耳。」又曰：「今叔年五十有八。」石濤題識末署「丙戌冬日」，可知畫像與補景同作於康熙四十五年丙戌，是年正治年三十三歲，與雍正癸卯年五十和辛亥年五十八正合。這說明傳與跋的上述記載都可信，而據以推得其生年也就毫無疑問是正確的了。既得生年，則由此下數六十二年，便可準確地定出他的卒年。於是可以確知，洪正治生於清康熙十三年甲寅（1674年），卒於雍正十三年乙卯（1735年）。他大於程松門鳴二歲，都是石濤的及門弟子。當石濤於康熙丁亥（1706年）逝世時，他年三十三，程鳴年三十一。

程 鳴 （1676－1745年後）

　　程鳴，字友聲，號松門，江南徽州府歙縣岑山渡人。父浚（1638－1704年），字葛人，號肅庵，與石濤爲方外交，家有松風堂，時延石濤爲座上客。鳴少從石濤學畫，及長即以工詩善畫鳴於江淮間。畫山水既師石濤，又參垢道人，枯毫渴墨，而以書法成之，深得古人神髓。其傳世畫跡，今亦不多見。北京故宮博物院藏程鳴《山水》卷（雍正丁未）和《山水》冊（雍正己酉）各一件，見《中國古代書畫目錄》第二冊，編在高翔（1688年）後。安徽省博物館藏程鳴《松山高遠圖》軸一件，見《目錄》第六冊，編在鄭燮（1693年）後。由此表明，編排時並不確知程鳴的生年。事實上，在流行的一些畫史載籍中確實沒有明確記載程鳴之生卒年的。

　　二十世紀三〇年代在日本出版的《支那墨跡大成》第十卷中，影印石濤書扇五律二首，款題「時酉秋八月二十九，書贈博教。」這裡明著程鳴三十歲生日在「酉秋八月二十九」，詩當是祝程鳴年屆而立之作。然署年未著天干，如不加深究，或易誤斷。張爰《清湘老人書畫編年》列此書扇《律詩》於「癸酉」，爲康熙三十二年，即以「酉」上一字爲癸而得。而據此以推程鳴生年，便是康熙三年甲辰（1664年）。這顯與其兄程哲生於康熙七年戊申（1668年）不合。而且年當癸酉，石濤尚無「大滌子」之號，更未以「極」署名。編年「癸酉」，亦與款中署名不合。今知石濤在題款中以「極」爲名，始於康熙甲申（1704年），時年六十三歲。是此「酉秋」的上一字必爲乙字，即康熙四十四年乙酉。是年程鳴三十，其生當爲康熙十五年丙辰（1675年）。查《新安岑山渡程氏支譜》所記程鳴生年月日正是「康熙丙辰八月二十九日」，與石濤所記程鳴的生日亦正相合。故由此而得程鳴的生年月日，更爲可信。

　　《支譜》未著程鳴卒年，是修譜成書時，程鳴尚在世。程鳴卒於何年，迄

今亦未見載籍中有明確的記載，上舉程鳴《山水冊》，署年雍正己酉（1729年），時年五十四歲。《宋元明清書畫家年表》在乾隆八年癸亥（1743年）列「程鳴（松門）作幽澗孤遊圖。」時年六十八。閔華《澄秋閣二集》卷一有〈壽程松門七十〉五律二首，第一首云：

七十身猶健，交游輩行尊。山林一老在，廊廟幾人存？自恥丹青譽，誰親風雅言？飛揚無限意，濁酒送朝昏。

詩即祝程鳴七十誕辰之作，雖未署年，然以程鳴生年推之，必作於乾隆十年乙丑（1745年）。是年程鳴年屆古稀尚健在，其卒當在乾隆乙丑以後。

據上所述可以確知，程鳴生於清康熙十五年丙辰八月二十九日，即一六七六年十月六日；卒在清乾隆十年乙丑以後，即一七四五年後。

汪　靄 （1678－1761年）

　　汪靄，字胥原，號滌崖，江南徽州府歙縣岩鎮人。畫宗倪黃，氣韻出町
畦之外，時稱逸品。曾在揚州棲靈寺北樓壁上作黃山圖。厲樊榭鶚（1692－
1752年）有七絕題之。今此壁畫早已化爲塵土，即零縑片楮也很難得見了。
《宋元明清書畫家年表》列汪靄生於乾隆三年戊午（1738年），卒於道光元年
辛巳（1821年）。然若稍加考察，便可確知，此說與汪靄的實際活動年代完全
不合。汪應庚編《平山攬勝志》十卷（乾隆壬戌刊），卷七有汪靄〈題棲靈寺
洛春堂北樓畫壁〉一跋，末署「乾隆戊午秋九月，滌崖汪靄並識。」汪應庚
（1680－1742年），字上章，號雲谷，別號萬松居士，歙縣潛口人，與汪靄爲
族兄弟，年齡不應相差太大。雍乾間，應庚獨資重修棲靈寺，又建平樓（當
即洛春堂北樓）於寺東。汪靄爲之畫黃山諸峰於樓壁，跋所署年份自應無
誤。故只此一例，便可確證《年表》所列汪靄的生年必大誤。

　　鮑倚雲（1708－1778年）《壽藤齋詩》卷一八有〈思矩堂壽宴詩爲汪滌
崖先生作〉七古一首，中有「春來爲舞具慶彩，大耋憫默超凡情，孝思苦憶
父六十，壽筵將拜成孤惸」四句。「年八十曰耋。」〈壽宴詩〉當是祝汪靄年
登八十而作，且知其壽辰在春季。鮑倚雲，字薇省，號蘇亭，歙縣岩鎮人，
工詩詞，所著《壽藤齋詩》三十五卷（嘉慶戊辰刊）是據自寫手訂本而刻，
悉按年月編次。他年輩晚於汪靄，而居同里閈，朝夕相聞，賦詩祝壽，記時
記事均當可信。細審〈壽宴詩〉在卷內編排次序，確是乾隆二十二年丁丑
（1757年）春所作，從而得知汪靄的八十壽辰在是年春。由此可推知，汪靄當
生於康熙十七年戊午正月到三月，即一六七八年一月二十三日到四月二十
日。這正是《年表》所列汪靄生年的前一甲子，或即據汪靄畫跡署年晚推一
個甲子而致誤。

汪洤的卒年，至今尚未見明確記載。《民國歙縣志》著其「卒年八十有四」，暫據此推定汪洤卒於乾隆二十六年辛巳，即一七六一年。

後記：金鉞《十百齋書畫錄》壬卷著錄〈汪洤畫〉，題識云：「董思翁《山居圖》，曩見之京師王氏，筆墨沈著，有濃眉欲滴之趣。壬申六月，追擬其意，稍足是之。七五老人洤寫於翠霧蒼雪樓中。」壬申當為乾隆十七年（1752年），是年汪洤七十五歲，與丁丑八十正合。由此也可以推得相符的生年。

江　湑*（1686－1741年）

　　江湑，字佩水，號蒿坪，江南徽州府歙縣江村人，居揚州。《民國歙縣志》卷十〈人物志・士林〉著錄「江湑」僅及其爲學，而所記「勵司寇廷儀稱其小行楷、七言絕句並章奏爲三絕。」則可知他善書工詩兼擅章奏之文。然其所著詩文及書跡，今已極少得見。天津市圖書館藏江湑手抄朱彝尊《明詩綜詩話》，已影印出版，可以一見他的書法風貌。據江湑書於乾隆己未七月的自跋，此書始抄於丁巳七月，而抄成於己未二月，歷時二十月，爲書五巨冊。鮑倚雲跋讚其「臨池研露，敏妙絕倫，金玉縹緗，自成不朽。」這不僅是一部精抄本《明詩綜詩話》，也是一件特殊的巨型書法精品。

　　江湑的生平，可從書後姚世琦跋中知其梗概。他五歲能作家書，人以奇童子目之，二十爲江寧郡庠生；三十一走京師，詩古文詞益進，尤長於箋奏；館勵司寇廷儀家，又習爲刑名之學。後遊幕生涯俱不得志，便歸老邗上。江湑自跋已嘆「惜老矣」，是他於乾隆己未至少已年逾五十。他生於何年，卒於何年？終值一究。

　　鮑倚雲《壽藤齋詩》卷二三有〈追悼江蒿坪先生〉七古一首，作於乾隆癸未（1763年），時年五十六。詩首二句云：「古稱仁者必有壽，先生五十六而止。」知江湑卒時年止五十六。又在「先生別去我未送，先生訃至我長慟」下夾註云：「辛酉，先生赴省試。時試者甚衆，增設蓆號。先生偶感寒，不耐勞，投卷而出，即返揚州。逾月與族人宴會，醉歸就寢，乍不快，呼燈起。家人環集，移時竟卒。」辛酉是乾隆六年，秋試八月，是江湑卒於是年九月。詩是作於江湑卒後二十二年，題爲「追悼」，詩亦追憶之詞。但所記卒於辛酉，年五十六，應屬可信。鮑倚雲的季弟是江湑的女婿，故於江湑稱「姻姪」。乾隆丁巳四月，鮑倚雲來揚州，與江湑過從甚密。江湑手抄《明詩

綜詩話》，便是與鮑倚雲「商訂始事」的。越四年庚申五月，鮑倚雲復至揚州，直到翌年春末離揚去南京，前後下榻江滑桐香閣半載餘。二人在辛酉七月，還在南京相見「接古歡」，想不到兩個月便人天永隔了。故於江滑之死，自必深刻地銘記在心。越二十三年癸未，鮑倚雲也已年屆五十六，回憶前塵，更興人琴之感，觸歲月而起哀思，便有「追悼」之作。雖往事憑記憶而寫出，而情真意切，所記自可信從。

據上所述可知，江滑生清康熙二十五年丙寅，即一六八六年；卒清乾隆六年辛酉九月，即一七四一年十月十日至十一月七日。

程嗣立*（1688－1744年）

　　程嗣立初名城，字風衣，號篁村，人稱水南先生，江南徽州府歙縣岑山渡人，寄籍淮安府山陽縣爲諸生，亦作山陽人。《民國歙縣志》卷七〈人物志・文苑〉著錄程嗣立「詩文蒼莽疏放，風味醇古，工行草書，善元四家畫，兼通曉徵歌、切脈、勾股、遁甲。」性好客，築別業於淮安府城西，日與文士遊謔、吟唱，講貫其間。乾隆丙辰（1736年）舉博學鴻詞，不就。生前詩文不自收拾，後人輯其遺稿，於嘉慶十九年甲戌（1814年）刻成《水南先生遺集》六卷，始行於世。晚年求其書者，以畫應；求其畫者，以書應之。然其書畫手蹟，今存於世的已不多見。《宋元明清書畫家傳世作品年表》著錄旅順博物館藏程嗣立《爲穀堂作溪山村莊圖》軸，爲雍正十一年癸丑（1733年）十月既望所作。

　　《年表》據《歷代人物年里碑傳綜表》列程嗣立生年爲康熙二十七年戊辰（1688年），卒年爲乾隆九年甲子（1744年）。今爲之求其所據。

　　程嗣立卒後，近屬程晉芳（1718－1784年）爲撰〈水南先生墓誌銘〉，見《勉行堂文集》卷六，明記「先生生於康熙二十七年戊辰十月二十日，卒於乾隆九年甲子二月，享年五十有七。」這是當時據實所記，雖缺卒日，仍屬可信。成書於乾隆初的《新安岑山渡程氏支譜》，僅記程嗣立「生康熙戊辰十月二十日」，與〈墓誌銘〉所記生年月日完全一致。由於《支譜》成書在程嗣立去世以前，故未及記其卒年和卒時歲數。在尚無肯定或否定的旁證以前，今暫從〈墓誌銘〉所記其卒的年月，以待續考。

　　據上得知，程嗣立生清康熙二十七年戊辰十月二十日，即一六八八年十一月十二日；卒清乾隆九年甲子二月，即一七四四年三月十四日至四月十二日。

吳 譽 （1691－1772年）

　　歙縣有兩吳譽。一字仁趾，別號樵谷，工詩，兼擅篆刻，他的生卒已在《大公報‧藝苑疑年偶得》中，考知生於崇禎戊寅（1638年），卒在康熙乙酉後（1705年後）。見《藝林》第一三七九期。（編注：見本書252頁）現在要談到的是另一吳譽，字粟原，號堯圃，也是歙之豐南人，是一位布衣畫家。卒後蔣士銓（1725－1785年）為撰〈吳堯圃傳〉，載《忠雅堂文集》卷四，得以略知他的生平。他為人「沖和謙謹，於書畫、銅玉、法物精賞鑑，尤邃於畫法，深厚蒼郁，兼南宗荊董各家之妙。」為海內論畫者所推服。「客江西最久。僑居浮梁之珠山，能仿古法自為窯器。」號「吳窯」。「往來江左右，乞畫者履滿戶外，輒從容應之。」可見他的畫在當時已負盛名，作畫亦很多。據《中國古代書畫目錄》十冊的著錄其畫跡今存於世者有：北京故宮博物館藏六件，上海博物館和天津市藝術博物館各藏二件，安徽省博物館和湖北武漢市文物商店各藏一件，合計十二件。明著創作年代的有十一件，最早為乾隆三十年乙酉（1765年），最晚為三十七年壬辰（1772年）。而且有五件在款中自署作畫時的年齡。

　　吳譽的生卒，在傳記中明記「乾隆壬辰十一月由揚州返江右，某日卒於舟，距生康熙辛未七月十一日得壽八十有二。」現在從他五件自署年齡的畫跡可以印證傳所記生年的正確。天津市藝術博物館藏吳譽《仿雲林山水》軸，署年乙酉，自記「七五老人」；又《仿董其昌正峰圖》軸，署年戊子（1768年），時年「七十八歲」。北京故宮博物院藏吳譽《為玉井作山水圖》冊十二開，署年「己丑夏四月」時年「七十九」；又《為善長作山水圖》冊十二開，署年「辛卯夏」，時年「八十有一」。武漢市文物商店藏《仿董其昌山水圖》冊六開，署年「壬辰秋」，時年「八十二」，尚在世。乙酉七十五，戊

子七十八，己丑七十九，辛卯八十一，壬辰八十二均相合，由此均可推得他的生年正是康熙辛未。壬辰秋尚有畫跡，是年秋十一月卒，也無矛盾。

據上所述可以論定，吳騫生清康熙三十年辛未七月十一日，即一六九一年八月四日；卒清乾隆三十七年壬辰十一月，即一七七二年十一月二十五日至十二月二十三日。

方士庶*（1692－1751年）

　　方士庶，字洵遠，號環山，晚號小師道人，江南徽州府歙縣石川人，幼
肄業家塾，作文即有奇思，稍長以名諸生屢試不第，遂棄去功名，究心文
藝。爲古今體詩，能吐棄凡近，獨標清勁。所著《環山詩集遺稿》四卷，已
無傳本。讌會即席之作，今可於《韓江雅集》中見之。精於繪事，尤擅長於
山水，出入宋元諸名家，而能超軼一世。論者謂其「氣韻秀逸，若有書卷溢
於楮墨間。」晚年造詣，尤超妙入神品，人爭寶之。楷書亦醇正得法，惜爲
詩與畫所掩，傳世純粹書跡已極少見。而他的畫蹟今存於世的，爲數至少近
一百件。據《中國古代書畫目錄》十冊統計，共有八十四件，其中軸七十一
件，卷五件，冊七件，屛一件；明署創作年代的有七十件，最早爲雍正六年
戊申（1728年），最晚爲乾隆十五年庚午（1750年）。此外，據《中國繪畫總
合圖錄》的著錄，方士庶的繪畫作品在美國有四件，在東南亞有三件，在歐
洲有二件，在日本有三件，合計十二件。
　　方士庶的生卒，《疑年錄彙編》卷十一著錄；生康熙三十一年壬申，卒
乾隆十六年辛未。以公元紀年爲一六九二至一七五一年，今多從之。
　　方士庶有同鄉好友閔華字廉風，工詩文，在方卒後，爲撰〈洵遠方君
傳〉，亦載趙邦彥、錢祥保纂修《江都縣續志》（民國乙丑刊）卷十四〈藝文
考〉。傳中記其「每風日清佳，歌筵吟席，則掀髯談笑，風神蕭散，若神仙中
人。第食時必盡啖肥雋而後快。唯哺啜可觀，正坐是以得痰疾，五日而歿
矣。時乾隆十六年四月六日也，得年六十。」這裡記方士庶得病遽卒的緣由
及卒的年月日與卒時歲數，當得其實。然未明確記其生年，僅能以此推之，
自亦可信。
　　厲鶚（1692－1752年）《樊榭山房集》卷八有〈輓方環山〉五律一首，

詩云：「別時君善飯，驚見素帷陳。水逝悲同甲，松摧失俊人。文章秋卷冷，粉墨夜台新。舊贈營丘筆，今逾付襲珍。」末註「曾作《臨平藕花圖》及《倣雲林小景》見貽。」此詩當是親臨弔唁之作，按詩集編年作於辛未，爲乾隆十六年，時厲鶚年正六十。「水逝悲同甲」，厲鶚與方士庶爲同年生，而今確知厲鶚生於康熙壬申，這與由傳所記推得士庶生年正合。於是由此輓詩可得方士庶生年和卒年的一個有力佐證。

據上所考可知，方士庶生清康熙三十一年壬申，即一六九二年；卒清乾隆十六年辛未四月六日，即一七五一年五月一日。

鄭　來＊（1695－1763年）

　　鄭來，字朋集，號松蓮，一號萊公，江南徽州府歙縣長齡橋人。卒後鄉人謚之曰貞靖。其門人曹文埴（1735－1798年）爲撰〈鄭貞靖先生墓誌銘〉，載《石鼓硯齋文鈔》卷一九。自稱「余年方弱冠即學書於先生，知先生最悉。」故所記鄭來的爲人和爲學大都翔實可信。鄭來自少沈默，動必有規矩。而天性孝悌，爲人子爲人弟之道，必求無憾而後安。故鄉人之言孝悌者無不以之爲法。初習舉子業，後棄去一意於詩古文詞。其詩沈雄激壯，有杜少陵之風。所著《鄭松蓮詩》，今有抄本藏於安徽省博物館。《民國歙縣志》卷十〈人物志・方技〉有〈鄭來小傳〉，稱其「工書，書兼各體，小楷最精。」〈墓誌銘〉亦言其「書札之工，直得二王家法。人無遠近，皆知之而寶之。」可見他的書法已負盛名，只是時至今日，則是知之者已很少了。

　　鄭來的生卒，〈墓誌銘〉僅寫到「先生居歙西之長齡橋，以乾隆二十八年九月初八日歾，年六十有九。」雖未明著生年，但從乾隆二十八年起算，上數六十九年，爲康熙三十四年，鄭來當生於是年。若所記卒年和卒時歲數爲得其實，則所推得的生年，亦當可信。

　　鮑倚雲《壽藤齋詩》卷二三《松桂林集》收乾隆癸未一年之作，有〈哭鄭松蓮〉五律二首，第一首末二句云：「從今廢重九，雞酒哭登高。」鮑倚雲居巖鎮，距長齡橋十里。訃音且夕可聞。這是聞訃後所寫的輓詩，編在癸未卷中，自是當年之作。鄭來卒於九月初八日，是重九的前一天。好友云亡，於是重九登高的雅興也將廢棄了。而據此亦可證〈墓誌銘〉所記的卒年月日爲得其實。另外，第二首有「書奪右軍座，人居東漢間」之句，則讚好友的書品和人品，亦見相知之深。

　　故依上述，鄭來生清康熙三十四年乙亥，即一六九五年；卒清乾隆二十八年癸未九月初八日，即一七六三年十月十四日。

鮑倚雲*（1708－1778年）

　　鮑倚雲，字薇省，號退餘，又號蘇亭，江南徽州府歙縣巖鎮人。入歙庠為優貢生，屢困於鄉試，年四十遂不赴科舉，以授徒為業，先後設館於潛口汪氏、巖鎮金氏、岑山渡程氏和唐模許氏。門人多發科成名，而以乾隆壬辰科狀元金榜（1735－1801年）為最著。倚雲為人操履方嚴，敦行義，重然諾；為學深邃，胚胎風雅，作詩歌古文詞皆有法，能見其才，而著聲於鄉里。平生著述甚富，然傳世今可見的僅有《壽藤齋詩》三十五卷（實為三十二卷），為其孫桂星（1764－1828年）於嘉慶戊辰（1808年）據其以行書自鈔的稿本選工雙鈎付刻，堪稱善本。詩皆編年，集自乾隆丁巳（1737年）至丙申（1776年）前後四十年所作詩，內容豐富，具有很高的史料價值。而其詩清微雅健，獨抒性情，讀其詩亦可想其為人。倚雲亦工書，法歐虞，尤精小行楷。傳世書跡，僅見其門人金瑗《十百齋書畫錄》有著錄，而今已極少見。惟從北京國家圖書館善本庫藏洪正治刻本《白石詩詞集》中可見鮑倚雲手寫批校並跋多條；從天津市圖書館藏江湜抄本《明詩綜詩話》中可見鮑倚雲手寫一序，均行楷蠅頭小字，揮灑自然，甚饒風致。

　　《壽藤齋詩》有數處自記生年或生日，可以相互印證，得其生年月日。卷三〈杪秋館阮溪半豹堂贈眉洲主人兼送之遊淮南〉五律二首，第一首有「嘯竹高樓在，憐余戊子生」之句，詩下註有云：「康熙戊子，主人讀書雲嶺之半天風雨樓。余以是冬生於錢塘。」這是明記他生於康熙四十七年冬，卷三四有〈兒鬯以姻戚事至杭，特命其率孫聰聽便省先墓，作悲歌行〉七言古風一首，開篇寫道：「我祖戊子六十七，冬仲病噎久臥床，十有七日我墮地，老人勉為嘗蔆湯。」這更明言他是生於戊子冬的十一月十七日，於是可明確得其生年月日。現有兩個旁證，一是卷二八〈丁亥小寒節為余六十生辰，兒

輩都不敢稱賀。新年來得兄耕詠寄懷長律，薄有壽言。僅次韻奉答三詩〉，爲七律三道，作於乾隆戊午，故第二首有「昨歲生當六十年」之句。詩題明言「丁亥小寒節」爲他的「六十生辰」。查乾隆三十二年丁亥十一月十七日相當於公元一七六八年一月六日，正節屆小寒。二是卷三一有〈生辰值長至雨有作〉七古一首，又有〈辛卯長至日金生杲率其兄子瑗、應璜、應口邀同汪生鳳詔、許生士樹、程生可度移樽會於梅莊書堂，席間有作，索諸生和〉五古一首，首云：「孤生際生辰，手不接杯斝。愴念生我劬，往往淚沾灑。虛度六十四，尪隤肖病馬。」辛卯爲乾隆三十六年，是年六十四與丁亥六十正合。查這一年的十一月十七日相當於公元一七七一年十二月二十二日，正是節屆冬至。故鮑倚雲的生年月日，已無任何可疑之點，可以完全肯定下來。

姚鼐《惜抱軒全集》（一九九一年八月北京中國書店出版）、《文集》卷一三〈鮑君墓誌銘〉是應鮑桂星之請爲祖倚雲而作。序中記：「乾隆四十二年，嘉罌疾殞，君以慟得疾，次年九月二十一日，君遂卒於巖鎮，年七十一。」可知鮑倚雲實卒於乾隆四十三年戊戌九月二十一日。是年七十一，據以推其生年正是康熙戊子。而反過來，亦可證〈墓誌銘〉所記卒年和卒時歲數爲可信從。

據上所證，可以確知，鮑倚雲生清康熙四十七年戊子十一月十七日，即一七〇八年十二月二十八日；卒清乾隆四十三年戊戌九月二十一日，即一七七八年十一月九日。

汪肇龍 （1722－1780年）

　　汪肇龍，原名肇濙，字松麓，一字稚川，江南徽州府歙縣邑城人，乾隆壬午（1762年）副榜。少孤家貧，十三歲甫受書於童子師，稍長習賈，旋即棄而歸習篆刻，資鐵筆以活者久之，稍稍通六書。乾隆壬申（1752年），婺源江永（1681－1762年）以經師應聘來歙，主西溪汪氏。肇龍偕休寧戴震及同邑程瑤田、金榜等來從江氏學，專力治經，自是博綜群籍，考據精審，而於三禮尤功深。他精於篆刻，更爲當時和後世所稱。汪啓淑《飛鴻堂印譜》五集四十卷共收汪肇龍刻印十一枚。道光中，休寧程芝華摹印成《古蝸篆居印述》四卷，分卷摹徽派四家程邃、汪肇龍、巴慰祖、胡長庚所刻名章和閑章。卷二即收汪肇龍所刻印三十九枚，雖爲摹印而得，亦約略可窺其鐵筆的風采。

　　鄭虎臣撰〈汪明經肇龍家傳〉，見錢儀吉纂錄《碑傳集》卷一三三，是肇龍弟溶「以狀來乞爲君立傳，乃次其狀，而參余所親得於君者，爲紀其實」而寫成的。凡所記述當翔實可信。《家傳》在歷敘汪肇龍的生平及爲學師承與學術成就之後，明記「君卒於乾隆庚子九月二十有三日，春秋五十有九。」庚子爲乾隆四十五年（1780年），是年五十九歲，以此可推得他的生年。迄今雖然尙無旁證，足以肯定這一卒年月日與卒時歲數的無誤，卻也未得任何線索足以否定這一記載。故暫從之。於是可得，汪肇龍生清康熙六十一年壬寅，即一七二二年；卒清乾隆四十五年庚子九月二十三日，即一七八〇年十月二十日。他大於戴震、程瑤田和金榜順次是一歲、三歲和十三歲。

汪嗣珏 （1722－1798年）

江嗣珏，字兼如，一字麗田，安徽徽州府歙縣江村人。他生而穎異，髫齡即有出塵想，長而絕意功名，淡泊榮利，喜吟詩，善鼓琴，能擘窠書。時出遠遊，北走燕薊，東瞻泰岱，南浮江湖，所至彈琴賦詩，以抒其曠逸之趣。及歸構一室於黃山丞相源，但以琴書相伴，居之泊如。友人爲築琴台於始信峰巔。往來山中，便成高隱之士。他終身不婚娶，不蓄奴僕。所著琴譜詩集，臨終前均已焚棄，故今僅能從志乘及詩選集中見其詩，寥寥數首而已。其中〈寫懷〉七律一首，詩云：

> 京洛歸來鬢已絲，支離江左又多時。
> 放情山水何嫌癖，得意琴書未是癡。
> 瘦比休文猶有骨，孤嗟伯道竟無幾。
> 豪華舊夢消磨盡，乘地遷流總不疑。

其人其詩於此可略窺梗概。他的書法手跡，昔年曾在故宮博物院的一次古代法書展覽中見到一幅八分書小軸，秀逸似鄭谷口。現在也不知落於何處了。

江嗣珏生卒，向無所知，以致近世孫靜庵竟將他列入所著《明遺民錄》中。其實，李斗《揚州畫舫錄》已明記他「乾隆乙卯來揚，寓桃花庵半年。」乙卯爲乾隆六十年（1795年），時距明亡已一百五十年。江嗣珏不可能爲明遺民，至爲明顯。

徐樗亭璈（1779－1841年）撰〈江處士傳〉，見繆荃孫《碑傳續集》卷八四，記江嗣珏卒「年八十」。江梅賓紹蓮（1738－1811年後）是江嗣珏的從子，撰〈黃山麗田先生神堂記〉，見江登雲《橙陽散記》卷一一，記江嗣珏

「年七十七卒」。二者已有歧異。然均未著卒於何年，亦無從推知其生年。

　　沈師橋銓（1761－？年）《青來館吟稿》附〈黃山紀遊〉一文，爲嘉慶己未（1799年）八月來遊黃山所作。文中有云：「麗田生江姓，揚州人，隱於黃山者。丁巳冬始識於巴藝之樹穀座，時年八十。」又云：「戊午春復聚於豐溪吳子華大桂家，聯床數夕。」「因有黃山之約，茲逝世經年矣。」尚有〈過麗田生琴台有懷〉五古一首，中云：「與君曾有約，我來君已故。」據此可知，沈銓於己未八月遊黃山時，江嗣珏已「逝世經年」，是其卒必爲前一年戊午春以後和八月前。如丁巳八十歲，則戊午卒爲八十一歲，又與徐傳或江記均未合。但八十是個成數，「年八十」往往並非實指年齡，若無旁證，不能作爲考訂生卒的確證。江紹蓮以親誼而記從父「年七十七卒」，若非確知實情，何能寫得如此具體，故較爲可信，擬暫從之。

　　於是可以考訂，江嗣珏生清康熙六十一年壬寅，即一七二二年；卒清嘉慶三年戊午，即一七九八年。

程瑤田 （1725－1814年）

　　程瑤田，字亦田，一字易田，年五十又字伯易，六十歲改字易疇，號讓堂，以世居荷花池自號葺荷，又號葺翁，安徽徽州府歙縣邑城人，乾隆庚寅（1770年）舉人，官嘉定教諭。他與戴東原震、汪在湘梧鳳、金蕊中榜同從學於江愼修永，爲皖派漢學奠基人之一。瑤田爲學精於考證，所著《通藝錄》最稱賅博。工詩古文詞，兼擅書法篆刻。傳世作品，書法尚時可得見，所刻印章已稀如星鳳了。

　　程瑤田生前，汪啓淑著《續印人傳》，雖未明著生年，然記其「乾隆癸未春遇醉翁亭，時年三十有九。」則可據以推其生於雍正乙巳（1725年）。錢林輯《文獻徵存錄》載葛其仁〈孝廉方正嘉定教諭程易疇先生傳〉，明言其「嘉慶十九年卒，年九十。」嘉慶甲戌年九十，與乾隆癸未年三十九正合。近人姜亮夫在《歷代名人年里碑傳總表》中即已列出程瑤田生於雍正三年乙巳，卒於嘉慶十九年甲戌（1814年），或即以葛傳爲據。今多從之。

　　《通藝錄》附《讓堂亦政錄》收古今體詩一〇三首，均官嘉定教諭時所作。其中有〈寄輓洪又存〉七律一首，首二句云：「四十六年交莫疑，同庚同硯憶當時。」夾注曰：「又存與余同乙巳生。」此其自言，最爲可信。汪灼（1748－1821年後）《漁村詩集》卷八有〈八月二十五日松溪府君八十生忌辰〉七律二首，其一云：

　　久傷寸草不逢春，三十三秋值八旬（歿年四十七）。
　　子姓分行憐隻影（兄弟相繼歿），犧樽獨捧拜雙親。
　　漢唐作手眞千古（松溪文集），毛鄭功臣許一人（詩學女爲）。
　　生共荷池年月日，胡然天壽在分辰（讓堂程師居郡城荷花池）。

汪灼，字漁村，歙縣西溪人，梧鳳仲子。「生共荷池年月日」，由此可知汪梧鳳與程瑤田不僅生於同年，而且生於同日。今已確知汪梧鳳生於雍正乙巳八月二十五日，則程瑤田的出生年月日亦應與之相同。羅繼祖編《程易疇先生年譜》雖然只列其生於「雍正三年乙巳八月」，但在「乾隆四十九年甲辰」下。則明記「八月二十五日六十壽辰」。這與汪灼所言其生日正合。

程瑤田的卒年，僅見葛傳著錄為「嘉慶十九年」，《年譜》或亦據此列「是年先生卒」。惜未得其卒之月日。《民國歙縣志》卷七〈人物志‧儒林〉載〈程瑤田傳〉，末云：「長子培字伯厚，業鹺揚州，歿時瑤田年八十九矣。越歲，壽九十，既逾祥，猶以心喪未除，不受賀。其守禮如此。」據此其卒當在嘉慶甲戌八月二十五日以後，然卒於何日，仍無所知。

可知，程瑤田生於清雍正三年乙巳八月二十五日，即一七二五年十月一日；卒於嘉慶十九年甲戌，即一八一四年。

後記：《中和月刊》第三卷第六期（1942年6月）著錄《程易疇芋華圖》，自題中日：「乾隆五十九年甲寅歲也，八月二十五日，余七十初度。」末署「嘉慶丁巳七月十日，始以蠅頭細字寫之。讓叟，時年七十又三。」「乾隆甲寅（1794年），八月二十五日是程瑤田七十誕辰」，嘉慶丁巳（1797年）年七十三，由此可推知他的生年月日與上述的結論完全一致。又沈銓（1761－？）《讀畫記》（稿本）卷四著歙巴氏懷香室所藏法書名畫，有李長蘅《山水》，「畫首空幅」程瑤田跋，末署「嘉慶二年閏月十八日，讓堂老老人程瑤田，時年七十三。」又可與前跋所記相印證。

曹文埴*（1735－1798年）

曹文埴，字近薇，號竹虛，又號霽原，安徽徽州府歙縣雄村人。乾隆庚辰（1760年）二甲第一名進士。由庶吉士歷官至戶部尙書，卒諡文敏。《清史稿》卷三二一有〈曹文埴傳〉，歷敍他的仕途升遷和以母老乞歸養後所受朝廷的恩禮。而於其爲人，則特著其持正，不阿權貴。他曾總裁《四庫全書》，典試廣東，視學江西、浙江，所至宣揚文教，士習文風，蒸然丕變。工詩文，著有《石鼓硯齋文鈔》二十卷、《詩鈔》三十二卷。他躬身下士，獎掖英才，不遺餘力。皖人鄧石如琰（1743－1805年）工書法，而名不著。他因同里金榜的推薦而與鄧相識，延至家中，見其所書四體千字文，大加讚賞。又偕至京師，爲之延譽。由是鄧的書名，便著聲於南北。他亦善書，然傳世書跡已不多見。《宋元明清書畫家傳世作品年表》著錄北京故宮博物院藏曹文埴《行書白香山盧山草堂記》軸，作於乾隆三十九年甲午（1774年）長夏，可以一見他的行書風格。

曹文埴的生卒向已很少爲人所知。《中國古代書畫目錄》第二冊列他的《行書白香山盧山草堂記》於鄧琰之後，便是一例。《清史稿》僅著他「嘉慶三年，卒。」《民國歙縣志》卷六〈宦蹟，曹文埴傳〉記他「在籍奉母十二年，年六十四卒於家。」他以母老乞歸養，是乾隆五十二年丁未（1787年），從是年起算下數十二年，正是嘉慶三年戊午。合史志而言，可得他的卒時歲數，而據此便可推知他的生年。但還須有更直接而有力的證據。

曹文埴卒後，其子鎭、振鏞撰〈先文敏公行狀〉，附見於《石鼓硯齋文鈔》，是一篇記述其生平最爲詳盡的傳記。記「先公生於雍正十三年乙卯十月初八日丑時，終於嘉慶三年戊午十一月初三日辰時，享壽六十有四。」如此具體而詳悉，且出自其子之手，當屬極爲可信。至於合史誌所得的生年、卒

年和卒時歲數，亦無不與〈行狀〉所記的相合，更無任何可疑之處。

　　據上所證，可以確知，曹文埴生清雍正十三年乙卯十月初八日，即一七三五年十一月二十一日；卒清嘉慶三年戊午十一月初三日，即一七九八年十二月九日。

程世淳＊（1738－1823年）

程世淳，字端立，號澂江，安徽徽州府歙縣臨河人。乾隆辛卯（1771年）進士，官至山東道御史。能詩，工書，書法二王。包愼伯世臣（1775－1855年）《藝舟雙楫》列程世淳行書於逸品。然他的傳世書跡，今已很少得見。但知山東省博物館藏有《程世淳自書奉和朱石君先生登泰山一百韻詩冊》，是一件難得的詩書並美的巨製。

程世淳卒後，無墓誌傳狀的文章傳世，郡邑志也未爲他立傳。《民國歙縣志》僅在卷十〈方伎〉「清代善書者」中著錄「程世淳字端立，號澂江，進士，官御史，書法二王。」故於他的生平事跡，現在所能知的，僅舉數事於下：

乾隆庚寅（1770年）舉於鄉，辛卯（1771年）成進士。己亥（1779年）偕朱石君珪（1731－1806年）同登泰山。嘉慶丙辰（1796年）在蕪湖主講中江書院。辛未（1811年）出主漢陽講席。從乾隆庚寅至嘉慶辛未爲四十二年，是他大半生的經歷，可從而略知他的活動年代。

程世淳的生卒，《歷代人物年里碑傳綜表》著錄：生乾隆三年戊午（1738年），卒道光三年癸未（1823年），年八十六。

吳定（1745－1810年）《紫石泉山房文集》卷七〈從舅氏程端立先生六十壽序〉首回：「嘉慶二年六月初三日爲從舅氏端立先生六十壽辰。」嘉慶二年歲次丁巳（1797年），是年六月初三日爲程世淳的六十生日，推其生正是乾隆戊午。吳定是世淳伯父程楓溪御龍（1685－1731年）的外孫，小於世淳僅七歲，以至親撰文祝壽，所寫舅氏的六十生辰，自無可置疑。況還有更直接的明證。世淳父程古雪襄龍（1701－1755年）工詩古文詞，著有《澂潭山房詩文集》。集中有〈次兒小字序〉，中曰：「余得男尤遲，初舉二女，長者

九歲，次四歲，乃生男，余年三十八。」又曰：「越茲年四十三，次男生，喜望外也。命小字曰餘恩。余長兒隆恩六歲。」又在〈三兒小字說〉後有世淳的批註曰：「先大夫先艱嗣，生世淳年三十八矣，命小字曰隆恩。」合而觀之，所言更極可信。程襄龍生於康熙四十年辛巳，從是年起下數三十八年為乾隆戊午，正合據〈壽序〉所推知的生年。

程世淳的卒年，迄今未得確據。上舉程世淳《詩冊》有多人題跋，其中馬慧裕跋，題於嘉慶十六年辛未（1811年），時世淳出主漢陽講席。以生年推之，年已七十四。其卒當在辛未以後。《綜表》所列世淳卒年，雖未知其據，暫從之，以待續考。

由上述可得，程世淳生清乾隆三年戊午六月初三日，即一七三八年七月十九日；卒清道光三年癸未，即一八二三年。

巴慰祖 （1744－1793年）

　　巴慰祖，字予籍，一字子安，號雋堂，一作晉堂，又號蓮舫，安徽徽州府歙縣漁梁人。父廷梅（1719－1781年），字聖羹，號雪坪，工詩文，善篆刻。汪啓淑《飛鴻堂印譜》收巴廷梅刻印四方。慰祖承其家學，幼好刻印，長工隸，畫有逸致，亦能詩，著《四香堂摹印》和《雋堂詩集》。他的書畫作品今傳於世者，按《中國古代書畫目錄》十冊統計共有二十二件，其中隸書軸、冊、屏等十八件；繪畫有《秋山圖》軸、《仿石田山水》軸和《松亭山色圖》軸等三件；此外，尚有書畫各四開的《書畫》冊一件。

　　巴慰祖的生卒，姜亮夫《歷代名人年里碑傳總表》著錄：生乾隆九年甲子，卒乾隆五十八年癸丑，年五十。所據明著「汪中述學巴予籍別傳。」今多從之。檢汪中（1744－1794年）《述學別錄》所載〈巴予籍別傳〉，確有三處記述，可據以推知巴慰祖的生卒。一是「乾隆五十八年夏遊江都卒」，二是「余與予籍同歲而交深」，三是「卒年五十」。這是出於「同歲而交深」的知友之手，且爲當時所記，自可信從，然所記卒年終屬孤證。現可得一旁證以印證之。

　　胡長庚，字西甫，歙縣邑城人，晚號城東老人，精篆書，善治印。他是巴慰祖之甥，而書法篆刻與慰祖齊名。胡兼工詩詞，傳世有《木雁齋詩》一集。集中收〈巴子安先生慰祖哀辭〉五古一首，小序云：「癸丑六月，先生卒於廣陵，時余別先生未久，甫至京師聞之，愴傷未能成詠。今宿草已乾，而情不能已，追爲此辭。」癸丑正是乾隆五十八年，而且明言卒在「六月」，較〈別傳〉所記更爲具體。又黃鉞《畫友錄》有〈巴慰祖傳〉，提到「別未一年，卒於揚州，年甫五十。」雖未明著卒於何年，但所記卒時歲數，與〈別傳〉正合，亦是一個有力的旁證。

於是可以確知：巴慰祖生於清乾隆九年甲子，即一七四四年；卒於乾隆五十八年癸丑六月，即一七九三年七月八日至八月六日。

《中國古代書畫目錄》第一冊著錄中央工藝美術學院藏巴慰祖《隸書畫品十二條屏》，創作年代作「甲寅（乾隆五十九年，1794年）」，實有未合。如果所署干支無誤，必非出自巴慰祖之手。附記於此。

後記：程芝華摹刻《古蝸篆居印述》卷三收巴慰祖印章，有「生於甲子」和「臣生七十四甲子」兩印。乾隆六十年間，只九年歲次甲子。這也是他自署生年的明證。

胡長庚*（1759－1838年）

　　胡長庚初名唐，字西甫，一字子西，晚號城東，徽州府歙縣邑城人。以精篆書善治印與其舅氏巴子安慰祖齊名，同爲光大徽派篆刻的一代傳人。休寧程羅裳之華摹程穆倩邃（1607－1692年）、汪稚川肇龍（1722－1781年）及巴慰祖（1744－1793年）、胡長庚四家所刻印章，印成《古蝸篆居印述》四卷（道光丁亥刊）。前有胡長庚和程春海恩澤（1785－1837）序各一。程序有云：「吾宗季子能作能述，集四賢於一鄉，古蔚若程，古琢若巴，古橫若汪，惟我胡老，能兼三子之長。」似更稱許胡長庚的後來居上。長庚亦工詩詞，著《木雁齋詩》四卷，《嶺雲詞賸稿》一卷，今均有嘉慶庚午（1810年）刻本。遺憾的是，他的書法手蹟，至今一無所見，其篆法特色，更無從得知了。

　　胡長庚的生卒，遍查史籍志乘，均無有關記載，以供探索，時以爲憾。及閱汪仲伊宗沂（1837－1906年）編次《程可山先生年譜》（安徽省圖書館藏一抄本），始得一些線索，即據以作初步的考定。

　　在《年譜》「道光十二年壬辰」下首記「三月二十五日汪嘯生宗丈崇議招先生同侯青甫教諭雲松、胡城東典籍長庚、鮑梓懷郎中有萊、程雅扶贈公奐輪至蜀源看曇花。宗丈攜其子埴古隨行。青甫先生爲繪圖，首倡五古一首，諸君子各屬和焉。」埴古後改名鋆，字芸石，時年十三，後中咸豐乙卯（1855年）舉人。侯雲松字青甫，江寧府上元縣人，時以舉人任歙學教諭，工詩善畫，作繪《看曇花圖》卷爲汪崇議所有。許疑菴承堯（1874－1946年）撰《歙事閒譚》三十一卷（二〇〇一年五月合肥黃山書社出版），末卷有《汪氏蜀源看曇花圖》卷一則，在錄出上舉《年譜》中的一段之後，寫道：「今侯畫曇花卷尚在，承堯於汪芸石先生故篋中見之。」並全文錄出侯詩後又記

下「次胡城東次韻詩，時年七十四。」當是詩後款中所署的年齡，出自胡氏手筆，但終為轉抄的孤證，故暫從之。由此得知胡長庚於道光壬辰（1832年）年七十四，從而推知他的生年當為乾隆己卯。

胡長庚的卒年，至今也未得直接的確據，但在上述《年譜》中卻見到一點線索。在「同治七年戊辰」下有云：「先生凡作哀輓文字，言必紀實。己亥年輓鮑梓懷郎中聯附誌於此。」現僅錄出上聯的首二句：「去年此日哭城東，今又哭君。」鮑有萊字北山，號梓懷，歙西棠樾人，生於乾隆辛丑（1781年），當卒於道光己亥（1839年），享年五十九。胡長庚卒在己亥的前一年，是為道光戊戌，距其生乾隆己卯，年登八十。

據上可知，胡長庚生清乾隆二十四年己卯，即一七五九年；卒清道光十八年戊戌，即一八三八年。他小於巴慰祖十五歲。

沈　銓　(1761－？年)

　　沈銓，字師橋，一字季掌，號青來，直隸天津府天津縣人，以詩畫名於乾隆、嘉慶間。精鑑賞，富收藏，乾隆己酉（1789年）在京與歙人程音田振甲相識，成莫逆交。嘉慶丁巳（1797年）和己未（1799年）兩次應邀赴歙，主於程氏，因得縱觀程氏枕善居和巴氏還香室所藏歷代名畫，又合其家沈氏六琴十硯齋所藏名跡，輯成《讀畫記》五卷，其稿本與其詩集《青來館吟稿》的稿本今同藏於國家圖書館，成爲善本珍籍。沈銓於己未八月遊黃山，所得詩畫裝潢成冊，然詩從《吟稿》尚可讀到，而畫則已不可得見了。其畫今存於世的似乎也很少見，但知天津市藝術博物館藏沈銓畫僅有二件，《花卉》冊八開和《滿園春色圖》一軸。

　　考訂沈銓的生年，可從《吟稿》中找到一點依據。卷三有〈三十初度〉五古一首，作於乾隆庚戌（1790年），前四句云：「人生各有命，富貴云在天。所事愧無成，蹉跎三十年。」又有〈庚戌除夕〉七律一首，首二句云：「卅年除夕今宵獨，底事天涯寄此身。」卷九〈四十初度，方晴江爲予寫照，同人以詩爲贈，因賦〉五古一首，是嘉慶庚申（1800年）客歙所作，「計年忽四十」，不免「光陰感駒隙，轉瞬如逝水」之嘆。這都是他自寫生日詩，庚戌三十，庚申四十，紀年相合，毋庸置疑。故可推知，沈銓當生於乾隆二十六年辛巳，即一七六一年。《花卉》冊作於嘉慶壬戌（1802年），時沈銓年四十二歲。

汪炳炎＊（1842－1922年）

　　譜名恩洵，字鼎臣，號樂川，又號幼農，安徽徽州府歙縣西溪人，出身於書畫世家。祖紹增（1775－1818年）字貢廷，號梅景，善書，宗顏柳，尤擅摩窠大字；父運鎡又名鷫（1806－1867年）字佩蘭，號時甫，又號劍農，工篆隸；長兄恩源（1827－1887年）字沂川，號少農，又號素翁，師同邑胡城東長庚（1759－1838年），亦工篆書。祖孫三代工書，著錄於《民國歙縣志》卷十〈人物志・方伎〉。炳炎爲運鎡季子，以太學生例授修職郎兩淮儘先補用鹽課大使，嘗作《鹽法利弊論》，爲鹿文端傳霖（1836－1910年）所稱賞。炳炎精繪事，志稱其「山水師藍田叔，花卉師張賜寧。」畫蹟今尙可見的，安徽省博物館藏有設色《山水扇畫》和設色《秋花竹石扇面》，見該館編《安徽畫家匯編》（一九七九年出版），然未著錄於《中國古代書畫目錄》第六冊。另在友人處曾見汪炳炎《花鳥扇面》，署款「壬戌五月下浣，寫應薇閣仁兄嫻先生之囑，即希指正。樂川弟汪炳炎，時年八十有二。」

　　汪炳炎生卒，向無記載。《匯編》僅著他爲「乾嘉時歙人」。有清一代，最晚一個「壬戌」年爲同治元年（1862年）。若是年八十二，推其生當爲乾隆四十六年辛丑（1781年），以此認定他爲「乾嘉」時人，似亦相近。然與其父兄年齡均不合。則「壬戌」必非同治元年，而是後一甲子，即民國十一年（1922年）。今從汪氏家譜《鑑雲公友敘天倫錄》可得其印證。譜記炳炎「生道光辛丑十二月十一日戌時」，而未著其卒年。是他至同治元年僅二十二歲，顯與款中所署年齡不合，而至民國壬戌爲八十二始合。故由款的署年和當年歲數，亦可反過來證明譜記生年月日爲可信。

　　由此可知，汪炳炎生清道光二十一年辛丑十二月十一日，即一八四二年一月二十一日；卒在民國十一年壬戌後，即一九二二年後。他出生時，父運鎡年三十六歲，長兄恩源年十五歲。祖父去世已二十四年。

篇名索引

藝苑疑年叢談

十二劃

國家圖書館出版品預行編目資料

藝苑疑年叢談 / 汪世清作. － 初版. － 臺北
市 ： 石頭, 2008. 01
面 ： 公分
含索引
ISBN 978-957-9089-99-9（平裝）

1. 畫家 2. 書畫史 3. 傳記 4. 中國

940.98 96025840